La venganza de la ballena en 3D

La venganza de la ballena en 3D
© Santiago Rodríguez, 2012

All rights reserved.
Derechos reservados.

Primera Edición, 2012

Diseño gráfico: Luis G. Fresquet
www.fresquetart.com
Foto del autor: Gabriela Alcalde

No está permitida la reproducción parcial o total de esta obra,
ni su tratamiento o transmisión por cualquier medio
o método sin la autorización del autor.

Library of Congress Catalog Number: 2012940262
ISBN 9781523441778

Publicado por:
TÉRMINO EDITORIAL
P. O. Box 8405
Cincinnati, Ohio 45208

Printed in the United States of America
Impreso en los Estados Unidos de América

Santiago Rodríguez

La venganza de la ballena en 3D

Termino Editorial

Agradecimientos para mi hermana Nuria Rodríguez, María Carolina y Genaro Garmendia, Orlando Alomá y Jorge Posada que día a día soportaron, apoyaron e intervinieron en este proyecto.

Y a aquellos que cooperaron de las formas más diversas para que la ballena realizara su venganza: Masty y Agustín Gordillo, María Eugenia y Albertico González, Emilio Alcalde y su hija Gabriela, Frank Ortega Chambless y Jorge Losada.

Un mención especial para Miriam Gómez de Cabrera Infante desde Londres y su hechizo de amor por el cine.

Contenido

Aprendiendo a amar a Tuesday Weld 11

Desconocidos de siempre, insospechadamente talentosos 47

El derrotero de las hermanitas Dowling 83

El hombre que apenas existió 121

Los oestes de André de Toth 151

Los tres monstruos sagrados del cine italiano 183

Películas con inicios memorables 225

Solo un actor llamado Paul Newman 251

Aprendiendo a amar a Tuesday Weld

*S*i a esta chica cuyo nombre respondía a Susan Ker Weld no la hubieran bautizado como Tuesday Weld para la propaganda, hoy sería una de las grandes divas de Hollywood semejante a decir Greta, Bette, Joan, Lana, Ava, Liz, Ingrid, hasta la posibilidad de Mamie (la Van Doren, no hay otra). ¿A quién se le pudo ocurrir tamaña ignominia? A mi madre, dijo ella, porque era el día que más odiaba, porque se casó un martes. Cabe resaltar que en el mundo hispano llamarse como un día de la semana no es ninguna vergüenza. Proliferan los Domingo y las Dominga, y algunos tan famosos como Domingo Faustino Sarmiento y Juan Domingo Perón en la Argentina; Domingo del Monte, primer crítico literario cubano del siglo XIX, Dominguín el torero (que adoptó el nombre de su padre, el famoso matador Domingo Dominguín) en España; el Domingo Soler, uno de los cinco grandes hermanos del cine mexicano junto a Fernando, Andrés, Julián y Mercedes; y hasta Dominga «La Tormenta» Olivo, reconocida boxeadora de origen dominicano, por citar a algunos que pusieron en alto el día de descanso. En la literatura inglesa, el precedente más célebre se debe al escritor inglés Daniel Defoe que bautizó con Friday/Viernes al nativo que le sirvió de pareja por muchos años a Robinson Crusoe y que Luis Buñuel recreó cinematográficamente en 1954 entre lo ridículo y lo sublime con una nominación al Oscar para su actor Dan O'Herlihy. Es más, el nombre Friday del personaje de Defoe forma parte de uno de los títulos más incomprensibles en la historia del cine, además de intraducible, *His Girl Friday* (Howard Hawks, 1940). Una expresión que en inglés se usa en medios periodísticos para nombrar al asistente de oficina que lo ponen a realizar infinidad de tareas absurdas y que en español le dicen cachanchán, aludiendo directamente al compañero de Robinson. Siguiendo con los días de la semana, en el mundo del rock americano existe la banda Thursday, originaria de New Brunswick en New Jersey y teniendo a Geoff Rick como vo-

calista. Con el mismo entusiasmo de los días de la semana, Charles Addams, el creador de los *comics Addams Family* llamó a uno de sus personajes Wednesday/Miércoles Addams cuando se adaptó a la televisión donde la serie hizo época. En el cine, Christina Ricci encarnó el personaje de Wednesday/Miércoles en dos secuelas, *The Addams Family* (Barry Sonnenfeld, 1991) y *Addams Family Values* (Barry Sonnenfeld, 1993), recibiendo en las dos el *Saturn Award* de la *Academy of Science Fiction, Fantasy & Horror Films* por mejor actuación juvenil. Con tantos argumentos a favor de los días de la semana usados como nombres de personas, ¿por qué suponer que si a Tuesday Weld la hubieran dejado como Susan Ker o Susan Weld hoy tendría asegurado su puesto en el Olimpo hollywoodense cuando en realidad esta Martes lo tiene?

Tuesday Weld debutó en *Rock, Rock, Rock* (Will Price, 1956) con apenas trece años, pero una larga carrera alcohólica desde los diez y un intento de suicidio a los doce. Dwight E. Eisenhower era entonces el presidente de Estados Unidos, iban quedando atrás la Guerra de Corea y la cacería de brujas. De una forma u otra el público llenaba las salas para desintoxicarse con temas banales al estilo de *Tammy and the Bachelor* (Joseph Pevney, 1957). Y Tuesday Weld vio las puertas de la popularidad abiertas porque dentro del reparto de *Rock, Rock, Rock* estaban las intervenciones de muchos ídolos musicales del momento: Chuck Berry, el inventor del *rock and roll*; Frankie Lymon y los Teenagers, LaVern Baker, Teddy Randazzo, The Moonglows, The Flamingos, Johnny Burnette Trio y la voz prestada de Connie Francis cuando la Weld tenía que cantar. *Rock, Rock, Rock* resultó una película, además de barata, agradable, que atestaba las salas de un público juvenil, la pionera de una nueva era en la música, la llegada arrasadora del *rock and roll* y quien sería su inmortal rey, Elvis Presley, un jaguar plateado en escena como lo describió Art Garfunkel. En 1961, bajo la dirección de Philip Dunne, Tuesday Weld logra el sueño de unirse a Elvis Pres-

ley en *Wild in the Country*, la historia de un chico violento con problemas de adaptación que descubre su habilidad para escribir y una consejera social lo alienta a que estudie y haga una carrera literaria. A pesar de los «nombres» incluidos en el elenco, Hope Lange, Millie Perkins, John Ireland, Christine Crawford (la hija adoptiva de Joan), Gary Lockwood y atracciones sin créditos como las de Jason Robards padre y Pat Buttram, es la Weld quien sobresale en su relación morbosa con Presley porque son primos, se atraen con descaro y ella insiste en consumar esa atracción.

En 1977, Tuesday Weld llegó a ser nominada para un Oscar por su actuación secundaria en *Looking for Mr. Goodbar* dirigida por Richard Brooks. Una película de culto o pretenciosa que Diane Keaton no pudo sacar adelante quizás por lo inconfortable que el papel le resultaba para la imagen de su carrera en ascenso. Ella interpretaba a la que en vida fue Roseann Quinn (Theresa Dunn en el film), una maestra neoyorquina de niños incapacitados, con severa formación católica, brutalmente asesinada en su doble vida de magisterio por el día y aventurera por las noches. Cabe señalar que ese mismo año *Annie Hall* recibió cuatro Oscares, incluyendo el de la propia Keaton a mejor actriz, el de Woody Allen a mejor director, mejor película y mejor guión original (Woody Allen y Marshall Brickman). Tuesday tuvo la mala suerte de no ganar. Vanessa Redgrave se lo arrancaba por *Julia* (Fred Zinnemann, 1977) con breves minutos de actuación y el título a su favor; ella era Julia y se dio gusto en blasfemar a Estados Unidos con un izquierdismo feroz la noche de las premiaciones. Esa noche Tuesday Weld regresó a casa con la cabeza baja y los nervios de punta. Tuesday Weld en *Looking for Mr. Goodbar* está perfecta como la hermana de la Keaton que recurre a hacerse un aborto y donde las razones que tuvo, o los motivos, o las inclinaciones desarticuladas de este personaje en pugna con su catolicismo bien que le justificaron la nominación. Vale repetir el film por disfrutar su angustia.

¿Qué pasó con Tuesday Weld entre su debut de 1955 y la nominación al Oscar de 1977?

En 1955, un ruso exiliado de mucha clase, por nombre Vladimir Nabokov, publica en Francia la erótica novela *Lolita* y se queda el asunto sin pena ni gloria en el traspatio europeo. Simone de Beauvoir, una de las pocas simpatizantes en aquel momento de la novela, le objetaba el problema de haber sido publicada en un país donde pasaba inadvertida por la cotidianidad del tema, dando a entender que las francesas desde pequeñas aprendían a jugar con esa cosquillita que llaman sexo. Aquí, dijo la Simone con un turbante en la cabeza y fumándose un cigarrillo negro de origen turco en un café de Saint-Germain-des-Prés, después de la guerra nuestras niñas se han quedado muy adelantadas, han tergiversado el existencialismo de Sartre con un abrir y cerrar de piernas. En 1958, *Lolita* se publica en Nueva York y entonces estalla el escándalo en grande. Un hombre mayor llamado Humberto Humberto (H. H.), con mucha educación, mucha literatura en la cabeza, se enamora de una pérfida amoral (la «a» es un prefijo que denota cero conocimiento del asunto al que le sigue, lo cual la indemniza de culpabilidad) cuyo nombre es Dolores Haze, más conocida entre sus íntimos por Lolita, que a su vez es la hija de la mujer con la que se ha casado H. H. por un solo motivo, llegar a ser un poquito más que un padre para Lolita, porque ella ha sido capaz de despertarle el tigre que durante muchos años llevaba reprimido. Este sórdido asunto ya había sido tema de recreación entre Lon Chaney y Loretta Young en *Laugh, Clown, Laugh* (Herbert Brenon, 1928) con el agravante sin pudor de que Loretta fuerza a Chaney a que se atreva a confesarle el amor que ella igualmente siente por él, no importa que la haya criado como una hija. Las situaciones que en la novela de Nabokov se derivan de la obsesión de Humberto Humberto tienen que ver con la traición de Lolita, negada a perder su virginidad en las garras

de ese tigre chocho que ella maneja a su antojo y de cómo H. H. dedica el resto de lo que le queda de vida, sentimental, afrodisíaca, en buscar al hombre que fue el primero en perjudicar a Dolores (sinónimo de complacerla sin ninguna promesa de amor) y matarlo. Desde ese mismo instante lo que se ha dicho de *Lolita* es una retahíla de elucubraciones y de elevaciones, casi siempre justas, que la sitúan en el cuarto lugar de las grandes novelas del siglo XX. Aferrado a la palabra nihilismo que Turgueniev introduce por primera vez en *Padres e hijos*, Humberto Humberto, para el cual los valores morales, políticos, o sociales que encierra la definición de la palabra, no tienen validez, llega deshecho después de mucho tiempo ante una Lolita adulta que lo recibe por compromiso con una LASTIMA mayúscula. Pensar que ese pobre hombre, esa cosa ambulante, fue mi cariñoso padre por un tiempo y me pintaba las uñas de los pies con suma delicadeza. ¿Y ahora qué? Hay que llevar la novela al cine, a buscar a la Lolita, gritaban por todo Hollywood. Y aquí llegó la desgracia de Tuesday Weld. El film sería dirigido por Stanley Kubrick, con guión del propio Nabokov. Se eligió a James Mason, por su voz ladina y empalagosa, como Humberto Humberto; a Shelley Winters, tonta menos para el sexo, como la madre de Dolores Haze y a Peter Sellers en una increíble caracterización del retorcido personaje Quilty que se jacta de haberle quitado la honra a Lolita. ¿Y Lolita? ¿Quién es la agraciada desgraciada que se lleva el papel? Todos daban por seguro que sería la Weld, mas la desbordada propaganda que hicieron a su favor fue su mayor enemiga. Se puso tanto énfasis en la vida personal de Tuesday que los estudios (la película fue distribuida por la MGM) determinaron que si la elegían el personaje de Lolita podía quedarse descolorido. La realidad, como siempre, superaba a la ficción. Cualquier artículo de la época da fe de aquel desuso publicitario desmedido. Un manejo de la monstruosidad periodística sin precedentes.

Comentarios propagandísticos: *Tuesday Weld es la niña más vieja del cine americano.*

Exclamación tratando de franquear el cuarto de caballeros de un cine: *No me equivoqué. Es que el de señoras está lleno y yo odio las discriminaciones.*

Declaraciones a la prensa: *Me tomé mi primer coctel a los doce años. Era un daiquirí. Desde entonces no he parado de beber.*

Ante una horrorizada periodista: *Es que usted me toma por una chiquilla y ya yo pasé mi adolescencia entre los nueve y los once años. Ahora, a los dieciséis, todavía me obligan a ir al colegio, pero me siento horriblemente anciana entre los niños.*

Reafirmación de la madre: *No veo por qué tienen que asombrarse que Tuesday ande cada noche con un admirador distinto. Ella sabe cuidarse, desde los diez años está saliendo con muchachos.*

Definición dada por Danny Kaye: *Ella efectivamente tiene dieciséis... y va para treinta.*

De su época de modelo de ropas infantiles: *A las otras niñas les daban los vestidos llenos de ricitos, pero para mí reservaban los más apretados, los más glamorosos.*

De su familia: *Mi hermano David me odiaba porque a los nueve años comencé a engordar y ya no ganaba dinero como modelo y no podía pagarle los estudios. Mi hermana me odió porque a mí me pagaban por ser bonita y a ella no.*

Frente a Alfred Hitchcock para una audición: *¿Y sabe usted reírse?* Sin pestañear la Weld responde: *Solo cuando estoy borracha.*

Cansada de salir con jovencitos para fomentar la popularidad quinceañera decidió acompañarse nada menos que de John Ireland que le llevaba veinte y nueve años. No se quiere la vida, dijeron algunas que sabían de lo que alardeaba el Lotario canadiense, famoso por la escena donde mide su pistola con la de Montgomery Clift en *Red River* (Howard Hawks, 1948). *Ya está bueno,* exclamó Tuesday, *él me está preparando para el rol de Lolita.* Dicen que John Ireland le sugirió: *Conmigo no tendrás necesidad de leerte esa novela, verdadera tortura para una jovencita tan inquieta como tú.*

Y dando por seguro el papel, dejó que la prensa exacerbara la propaganda con sensacionalismos que asustaron a la sociedad de entonces.

Tuesday/Lolita Weld opina:

Sobre la ropa: *Odio los vestidos. Más aún la ropa interior, hay veces que ni la uso.*

Sobre los nervios: *No soy muy nerviosa. No es verdad que me coma las uñas. Tengo alquilado un hombre para que me las coma.*

Sobre las fotografías: *Estoy loca por tener edad para posar desnuda de verdad, nada de jueguitos ni trucos fotográficos.*

Sobre los hombres: *Me gustan los hombres maduros. Lo cierto es que me gustan todos. Me gustan hasta los niños de diez años.*

Y Tuesday Weld, por supuesto, no consiguió el papel de *Lolita*. Tenía entonces dieciséis años y una tal Sue Lyon, con apenas catorce se lo arrebató de calle. *Lolita* (Stanley Kubrick) se estrenó el 13 de junio de 1962, con una duración de 152 minutos y una recaudación sobresaliente para su época de $9,500,000. Sue Lyon cumplió a cabalidad con su trabajo, luego trató de reafirmarse con *The Night of the Iguana* (John Huston, 1964), pero el elenco de fieras, Richard Burton, Ava Gardner, Deborah Kerr y hasta el paisaje de Puerto Vallarta le hicieron la vida imposible.

Bienvenida la hora en que Tuesday Weld no obtuvo el papel. Bienvenida porque tuvo una carrera en ascenso vertiginosa. En 1965, Norman Jewison filma *The Cincinnati Kid*, una de las grandes películas de póker que no ocurre ni en Montecarlo ni en el oeste americano, sino en Nueva Orleans durante el período conocido por la Gran Depresión de los años treinta. *The Cincinnati Kid* supera con creces a otra gran película de juego, pero de billar, *The Hustler* (Robert Rossen, 1961) gracias, dijeron algunos, a su estilizado realismo y al interés cuidadoso que se le puso a las diferentes subtramas que la llenaron de una complejidad dramática superior. Entre los detalles sutiles del film está el tema musical cantado por Ray Charles y su breve aparición junto a Emma Barrett como vocalista acompañados por The Preservation Hall Jazz Band. El reparto lo encabezó Steve McQueen cuando todavía impresionaba superponiendo el rostro rústico por encima del diálogo, seguido por ese lobo de mar de la pantalla, Edward G. Robinson; una leona de los años treinta, Joan Blondell en un delicioso papel con un delicioso nombre: Lady Fingers; los inescrutables Karl Malden y Rip Torn; la chica de moda en los sesenta por su belleza y algo de talento, Ann-Margret que le robó el guión en el nombre a Vera-Ellen; y un poco de nostalgia con Cab Calloway, el antaño rey del bebop dramatizando una parte del film. Al final, a pesar de ese reparto altanero, es Tuesday Weld la que se mete en el

bolsillo a Steve McQueen llevándose las palmas. Ella cierra la historia abrazada a él. Antes, un poquito antes de que esto suceda, McQueen ha dejado ganar a Robinson para evitarle el infarto, tiene que soportar que el engreído malvado, todos los viciosos al juego son malvados y engreídos, le espete en la cara: *Mientras yo viva, tú siempre serás el segundo.* Steve sale del edificio, le tira una moneda a un limpiabotas y se dirige a Tuesday, aquí en este frágil cuerpecito es donde deseo morirme. A Norman Jewison, que pretendía darle otro final intrascendente, lo obligaron a poner FIN, porque el rostro de esos dos lo dice todo, le dijo el productor y te guste o no esa niña irradia ternura, algo difícil de encontrar en estos tiempos incrédulos. No olvidar que anteriormente en *Soldier in the Rain* (Ralph Nelson, 1963) la Tuesday ya había retozado en demasía con McQueen metido en una bañera.

Pretty Poison (Noel Black, 1968) es la siguiente parada obligatoria en su filmografía. Película diseñada para realzar las mañas psicópatas de Anthony Perkins que ya habían sido mostradas en *Psycho* (Alfred Hitchcock, 1960). Es la Weld, desde su primera aparición en un desfile escolar como *cheerleader* quien domina la pantalla. Su transformación gradual de una aparente inocente chica de *high school* a la demandante maquinaria sexual de los últimos rollos es más que convincente, señaló el crítico de *Sight and Sound* que comenzaba a mitificarla. Tenía razón porque más tarde Tuesday Weld no defraudó a los televidentes cuando interpretó para la pantalla chica a Zelda en *F. Scott Fitzgerald en Hollywood* (Anthony Page, 1970). Ese mismo año la fuerza expresiva de Tuesday Weld en *I Walk the Line* (John Frankenheimer, 1970) puso a tambalear a Gregory Peck que rehusó quitarse ropa alguna en la escena de intimidad. Peck se encaramó a la cama con unos enormes zapatos y terminó con verdadero nerviosismo cuando la tuvo en sus brazos, para muchos su gran momento superestelar. De ahí que el jadeo le resultara tan natural, comentó ella. Y es que la primitiva campesina de Tuesday Weld

que descompone a Peck logra una autenticidad tan genuina jamás soñada, jamás lograda ni por Sally Field, ni Jessica Lange, mucho menos Sissy Spacek en lo que se ha denominado la trilogía rural de los ochenta: *Places in the Heart* (Robert Benton, 1984), *Country* (Richard Pearce, 1984) y *The River* (Mark Rydell, 1984).

Si los anteriores ejemplos no fueron suficiente para amar a Tuesday Weld, ¿dónde es recordada con más bríos? Respuesta unánime: en *Once Upon a Time in America* (Sergio Leone, 1984) cuando Robert de Niro la empala delante de sus compinches y ella grita con gusto repulsivo para hacer más verídico el asalto que se está llevando a cabo. Escena que no deja de citarse en la historia del cine como una de las más retorcidas por el nombre de quienes la realizan opacando en esa misma cinta la violación de Elizabeth McGovern en el asiento trasero de un auto. Robert de Niro en uno de sus momentos más desagradables, incapaz de hacer sexo con espontaneidad, incapaz de superar su niñez traumatizada, atracciones sexuales mal conducidas, quizás uno de los méritos escabrosos de este kilométrico film en su versión original sin cortes de 229 minutos tal como se presentó en el Festival de Cannes 1984. Salve Tuesday Weld cuando trata de disuadir a de Niro para que Max/James Woods no efectúe el asalto al banco, ni un solo gesto fuera de lugar; luego creíble en la vejez cuando de Niro la visita en una casa de retiro, su presencia es clave para el desenlace. Salve Tuesday Weld que abrió una diferente corriente de placer para muchos, sinceró a los espectadores, que no puede ser verdad que esas cosas se hagan, que solamente entren por los ojos de la imaginación con la pantalla de plata por delante.

En 1997, a Adrian Lyne se le antojó hacer un remake de *Lolita* con Jeremy Irons, Melanie Griffith, Frank Langella y la debutante Dominique Swain. Sin hacerse esperar, desde su destierro saltó Sue Lyon: *Estoy aterrada de que puedan revivir la película que causó mi destrucción como ser humano,*

no se lo aconsejo. Sin embargo, Tuesday Weld respiró con alivio, como no llegó a conseguir el papel por las razones que fueran, sus sueños, al menos los referentes a *Lolita,* habían quedado como inmaculadas chispas primaverales, sin llegar a pesadillas y su carrera cinematográfica exenta del maleficio de la pubescente. Tuesday Weld le llegó a imprimir tanta espontaneidad y frescura a sus personajes que hizo exclamar a Roddy McDowall, su compañero en *Lord Love a Duck* (George Axelrod, 1966): *Ninguna actriz jamás ha estado tan, pero tan bien en tantas películas infames.*

Tuesday Weld, con una carrera estable, llevaba un caos en su vida sentimental. Casada con el guionista Claude Herz de 1965 a 1971; tuvieron una hija. Con Dudley Moore de 1975 a 1980; le parió un hijo. Y con el violinista israelí Pinchas Zukerman de 1985 a 1998. *Todos mis matrimonios fueron errores*, confesó una vez, *lo mejor que me hubiera podido suceder es haber sido un ama de casa.* De sus triunfos artísticos vale lo que dijo de ella Sam Shepard: *Tuesday Weld es la Marlon Brando mujer.* Y de esa vida sentimental que no podía controlar, de lo tanto por tanto, Dudley Moore fue quien mejor la resumió mientras estuvieron casados: *Nosotros tenemos pocos amigos. Nosotros vivimos en una suerte de aislamiento. Ella es casi paranoide en lo que se refiere a la vida pública. Ella prefiere estar siempre metida en casa.*

Actualmente, en Inglaterra existe un famoso grupo musical que se llama The Real Tuesday Weld y quizás la verdadera no se haya enterado, dentro de su ostracismo reticente, que puede ser un fervoroso homenaje a su persona.

In Memoriam Pre-Mortem

Tuesday Weld será siempre recordada no solo por la escabrosa escena de *Once Upon a Time in America* (Sergio Leone, 1984) sino por aquellas películas famosas donde debió estar y la eliminaron a pesar de sus elocuentes esfuerzos por conseguir el rol o por aquellas que ella rechazó por anorexia anímica:
1) *Lolita* (Stanley Kubrick, 1962)
2) *Bonnie and Clyde* (Arthur Penn, 1967)
3) *Rosemary's Baby* (Roman Polanski, 1968)
4) *Cactus Flower* (Gene Saks, 1969)
5) *True Grit* (Henry Hathaway, 1969)
6) *Bob & Carol & Ted & Alice* (Paul Mazursky, 1970)
7) *Macbeth* (Roman Polanski, 1971)
8) *The Great Gatsby* (Jack Clayton, 1974)

La única verdad concreta sobre esta actriz a la que hay que aprender a amar la expresó el sociólogo cinematográfico Frank Ortega Chambles cuando dijo: *Buenas o malas, si alguien hiciera espacio para ver todas los películas donde aparece Tuesday Weld tendría superadas muchas lagunas sobre la comprensión de la sociedad norteamericana a diferentes niveles. Una sociedad, que por falta de información ha sido mal leída o mal interpretada en muchas partes del mundo. Y en que las actrices de los años treinta, Myrna Loy, Rosalind Russell, Barbara Stanwyck, Bette Davis, Joan Blondell, Carole Lombard, Claudette Colbert, Kay Francis, Katharine Hepburn, Jean Arthur, Joan Crawford, Irene Dunne, Ginger Rogers, Lucille Ball, Sylvia Sidney, Mary Astor, Eve Arden y muchas más se convirtieron en arquetipos cuando salieron a la calle cartera al hombro, los más increíbles oficios, cigarrillo encendido en la mano, estrambóticos sombreros y a la par de los hombres disfrutaban las peleas de boxeo, bebían hasta altas horas de la noche en cualquier bar de Nueva York, Chi-*

cago o Los Angeles. Una fabulosa carrera por la igualdad social, profesional y hasta sexual todavía hoy inexistente en muchos países y muchas otras culturas.

Nueve demostraciones de amor hacia Tuesday Weld:

1. *Sex Kittens Go to College (*Albert Zugsmith, 1960). Desgraciadamente esta no es una película para Tuesday Weld, sino para Mamie Van Doren, la estrella principal, que junto a Marilyn Monroe y Jayne Mansfield formó parte del trío de rubias maravillosas que no le daban un chance a nadie que tratara de ser su contrincante. Al inicio, Tuesday Weld está fabulosa con una imitación de Marilyn que no logra sostener porque el equipo que apoya a la Mamie no tiene freno haciendo de las suyas y la relega a un último plano. Para hacernos idea de este equipo baste nombrar a Vampira, Norman «Woo Woo» Grabowski, Louis Nye, Pamela Mason, Martin Milner, Conway Twitty, Jackie Coogan, Allan Drake, Charles Chaplin Jr., John Carradine, Mickey Shaughnessy, Mijanou Bardot, la hermana menor de Brigitte, el robot Elektro construido por la Westinghouse en 1937 y un chimpancé en pantalones de golf y espejuelos oscuros que deja a Cheetah, la mona de Tarzan, en pañales. Albert Zugsmith adinerado periodista y productor de grandes éxitos en la década del 50 entre los que se encuentran *The Incredible Shrinking Man* (Jack Arnold, 1957), *Written on the Wind* (Douglas Sirk, 1957), *Touch of Evil* (Orson Welles, 1958) y las rescatadas del ostracismo, *The Girl in the Kremlin* (Russell Birdwell, 1957*), High School Confidential!* (Jack Arnold, 1958) y *The Beat Generation* (Charles F. Haas, 1959) dirigió *Sex Kittens Go to College* con soltura, desintoxicación y atrevimiento. La escena del sueño psicoanalítico tres X del robot Sam Shiko es un franco homenaje a *La bella y la bestia* de Jean Cocteau, pero Dios nos libre de contarlo aquí. Para motivar la curiosidad, Mamie Van Doren interpreta a la Dra. Mathilda

West alias Tassels/Pompón Monclair, una mujer que tiene un cociente de inteligencia de 268, 13 grados académicos y domina 18 lenguas, pero con un peligroso pasado como *stripper* a punto de hacerse público. Mamie, por decisión del robot, ha sido contratada como profesora del *college* y este es el mejor antecedente de la desinhibición y de la cultura pop que más tarde nos vino encima a manos llenas.

2. *Soldier in the Rain* (Ralph Nelson, 1963). Aunque bien llevada la breve parte de Tuesday Weld, esta es una película para Jackie Gleason y Steve McQueen. Libreto y producción a cargo de Blake Edwards sobre la amistad de dos militares en un campamento militar en tiempos de paz. Filmada en blanco y negro, aún conserva el encanto de una comedia inteligente y serena que acaba abruptamente con un dejo sentimental: para levantar el final introducen la muerte de Jackie Gleason. Steve McQueen se da perfecta cuenta que Jackie Gleason se le va por encima en la actuación con naturalidad y oficio y para estar a su altura se mueve en la cuerda floja de parecerse demasiado al Andy Griffith de *No Time for Sergeants* (Mervyn LeRoy, 1958) y de *Onionhead* (Norman Taurog, 1958). Pronto Steve McQueen entendió que por esa vía no llegaría a nada y en 1968 con *Bullitt* (Peter Yates) se metió al público en un bolsillo, llegó con laconismo y rasgos simiescos a vender lo que fuera. Por su parte, Jackie Gleason alcanzó niveles de popularidad increíbles junto a Burt Reynolds con la trilogía de *Smokey and the Bandit* (1977, 1980 y 1983), dirigidas las dos primeras por Hal Needham y Dick Lowry en la tercera. Una época en que el público en crisis buscaba urgentemente ser idiotizado. *Soldier in the Rain* es también un vehículo de sorpresa y de éxito para el actor Tony Bill. De antología verlo disfrazado de mujer dejándose tomar fotos seudopornográficas. Esta película tuvo la poca fortuna de estrenarse cinco días después del asesinato de John F. Kennedy y el pueblo americano, con los sucesos acaecidos,

no estaba para comedias. En referencia a Tuesday Weld, un ejemplo típico del camino erróneo que muchas veces tomó empañando la credibilidad de la maravillosa actriz, estando donde no debía estar.

3. En 1966, Tuesday Weld filma según ella, su película favorita: *Lord Love a Duck* (George Axelrod). Catalogada como una sátira de humor negro a la cultura popular de su tiempo y todavía bajo la influencia del blanco y negro resistido a desaparecer, Tuesday se vio en apuros con los otros cuatro actores que encabezaban el reparto: Roddy McDowall, Lola Albright, Martin West y Ruth Gordon. Roddy es el que cuenta la historia a lo Alec Guinness en *Kind Hearts and Coronets* (Robert Hamer, 1949) y no porque se atreviera a desdoblarse en ocho personajes como hizo el inglés, sino porque al igual que este lo hace desde una cárcel donde relata cómo inventó a la super estrella Barbara Anne/Tuesday Weld con una desbordada imaginación que lo lleva a veces a desdoblarse en un pato, de aquí el juego de palabras con el título. Lola Albright, redescubierta por René Clément en *Les felins/ Joy House* (1964) junto a Alain Delon y Jane Fonda, es la madre de Tuesday y se lleva el Oso de Plata del Festival de Berlín de 1966 en su trágico rol de mujer de bar que piensa que ha arruinado la vida de su hija y la suya propia y termina suicidándose, dándole un tinte oscuro a la comedia. Los grandes momentos del film, sin embargo, están en manos de los suéteres de cachemir que Tuesday Weld usa para poder pertenecer a un exclusivo club de chicas y los nombres que llevan: *Grape Yum Yum, Banana Beige, Lemon Meringue, Pink Put On, Papaya Surprise, Periwinkle Pussycat, Turquoise Trouble, Midnight A-Go-Go* y *Peach Putdown*, intraducibles, pero maliciosamente imaginables.

4. *Serial*, de 1980, bien puede considerarse el canto del cisne de una de las décadas más brillantes del cine ameri-

cano: los setenta. Dirigida por Bill Persky, un director, productor, guionista y hasta actor especialista en comedias de situaciones en el mundo televisivo. Al ingenio de Persky se deben *The Dick Van Dyke Show* (1963-1966) y *The New Dick Van Dyke Show* (1972-1973), y más que nada, en colaboración con Sam Doniff, *That Girl* (1966-1971) que popularizó en los hogares norteamericanos el rostro de la actriz Marlo Thomas. Pocos le prestan importancia a aquellos que afirman que *Serial* sería hoy día una obra magistral si la hubiera dirigido Robert Altman, nadando en su salsa de múltiples situaciones y múltiples caracteres con su afilada y ponzoñosa mirada. *Serial* está inspirada en el libro *The Serial: A Year in the Life of Marin County* de Cyra McFadden publicado en 1977. El libro, una colección de cincuenta y dos artículos periodísticos publicados semanalmente durante un año, consiste en una fuerte batalla por alcanzar elevados peldaños sociales en medio de bodas extravagantes, divorcios creativos, disfrutar la moda de los jacuzzis en grupo, alimentar y bien pagar amantes y el adulterio como medicina terapéutica, sin contar con el terrible mundo de los hijos adolescentes que es otra arista cortante. Para tantas historias no es posible tener memoria que guarde el nombre de cada uno de los actores que aparecen, pero además de Tuesday Weld citamos a Martin Mull como centro de la acción, Jennifer McAllister, Sally Kellerman, Bill Macy, Christopher Lee, Peter Bonerz, Tom Smothers y Pamela Bellwood. Un aparte para congraciarse con la reaparición de Nita Talbot que desde finales de los cuarenta luchó por ser actriz en apariciones sin créditos de la Warner Brothers: *It's a Great Feeling* (David Butler, 1949), *Montana* (Ray Enright, 1950), *Caged* (John Cromwell, 1950) y *Bright Leaf* (Michael Curtiz, 1950). A su favor, *Serial* no se constriñe a la localidad de Marin County, y Persky, con la acumulada experiencia de haber sabido ganarse al público televisivo, logra trasmitir la turbada desesperanza a través de la cual se mueve esta cantidad de seres humanos tratando

de encontrarse a sí mismos. Desde el poster con un corazón plástico de color rojo atravesado por un enorme tornillo, hasta un perro que se llama Elton John y un niño al que sus politizados padres llaman Stokely (en referencia a Carmichael), el humor negro que destila el film es cáustico, deja visibles llagas. Tuesday Weld es Kate, esposa de Martin Mull, que junto a un desfile de amistades no dejará que su esposo lleve una vida normal de clase media. Ellos se encargarán de enrolarlo en cuanta manía y locura se puso de moda en los setenta, sexo múltiple, drogas, excéntricos terapistas y cultos religiosos donde se imponen la meditaciones mientras que el gurú principal reconoce ser un *«asshole»*. Un ambiente donde la Weld, si no se lució a sus anchas, le resultó cómodo y bastante familiar.

5. En 1972, Frank Perry, el mismo que dirigió *The Swimmer* (1968) con Burt Lancaster a la cabeza, intentó superar la imagen existencial de este film adaptando al cine la novela *Play It As It Lays* de Joan Didion, con guión de la propia autora, que había escrito una novela monumental considerada por la revista Time entre las 100 mejores en idioma inglés en el período que abarca entre 1923 y el 2005, pero que de cine no conocía ni un pelo. Uno de los grandes errores de Frank Perry fue aceptar que la Didion impusiera su estilo narrativo en la pantalla y pretender que la pareja Weld-Perkins repitiera el éxito de *Pretty Poison* de cuatro años atrás. Tuesday Weld es Maria Wyeth, un nombre que simbólicamente juega con el pintor Andrew Wyeth, uno de los máximos representantes en la pintura americana de la serenidad, de la soledad y la desolación. Maria Wyeth es una actriz de películas B semipornos y Anthony Perkins es su amigo bisexual, productor de ese tipo de películas, que lleva un nombre sugestivo para el lector, no para el espectador, BZ (abreviatura del Benzodiazepán), que al final la invita a suicidarse con sobredosis sobre su lecho y aunque a ella le resulta indiferente, deja que cometa el acto y

se quede dormido para no despertar entre sus brazos. A pesar de la imagen constante del auto por los *freeways* del sur de California, las señales de tráfico, las agujas hipodérmicas, la indiferencia hacia el aborto, la serpiente cascabel como un símbolo cada cierto tiempo, *Play It As It Lays* resulta tediosa, con varios pestañazos, aunque algunos la consideren una genuina rareza. Hasta qué punto Frank Perry logra transmitir la desintegración americana, el caos cultural, el sentido perenne de ansiedad de la época es un tópico más que discutible si alguien logró vencer a Morfeo, lo cual no invalida la actuación de la Weld, con más de tres maldades ocultas en el rostro y el guiño de despedida desde el lugar psiquiátrico donde se encuentra por su participación en el suicidio de Perkins antes de que aparezca el fin. Tal vez el gran momento intelectual del film, dentro de la intelectualidad en que lo vistieron, está dado en la escena en que la Weld se somete al aborto y el personaje que la ha llevado hasta allí, observando una vieja película por televisión hace la siguiente exclamación lapidaria sobre la protagonista en referencia directa a Weld: *Es Paula Raymond, que nunca llegó a nada.*

6. En 1978, Karel Reisz, el mismo que revitalizó al cine inglés de los sesenta con *Saturday Night and Sunday Morning* (1960), *This Sporting Life* (1963) y *Morgan: A Suitable Case for Treatment* (1966) filma la novela *Dog Soldiers* de Robert Stone bajo el título de *Who'll Stop the Rain*. El propio Stone trabajó en el guión junto a Judith Rascoe, siendo presentada la cinta en el Festival de Cannes del propio año. Hay películas con el tema de la guerra de Viet Nam, y esta es una de ellas, que muchos quisieran borrar del mapa por «antipatrióticas», es decir, por denunciar como millares de jóvenes que fueron a luchar al llamado de su país se perdieron en manos de la droga y del absurdo, aviones que deben liquidar manadas de elefantes porque supuestamente transportan metralla enemiga, donde la fuerza para pelear estaba en la desmora-

lización que le habían inyectado y la llegada de la muerte es la única salvación en los primeros confusos dieciséis minutos donde este film se recrea y a su vez despista al espectador. La trama que después le sigue es un *thriller* normal y corriente de un desilusionado y tonto periodista que una vez tuvo a Nietzsche como su autor preferido, una esposa acercándose a pasos agigantados a la drogadicción para sublimar la vida y un astuto *ex-marine* ahora medio hippie que por amistad se ha dejado involucrar en el lío de llevar desde Saigón hasta Los Angeles una cantidad considerable de heroína equivalente a varios millones de dólares. Nick Nolte, Tuesday Weld y Michael Moriarty es el trío encargado de sacar con seriedad este mejunje al cual realmente los sospechosos sectores en contra de su antipatriotismo nunca trataron de eliminar porque después del confuso inicio ella misma se descalifica por torpeza. No quiere decir que sus actores no pusieran entusiasmo y disciplina, aunque no lograron ponerla a la altura de *The Deer Hunter* (Michael Cimino, 1978), *Coming Home* (Hal Ashby, 1978), *Apocalypse Now (*Francis Ford Coppola, 1979) o la discutible *Platoon* (Oliver Stone, 1986). Nick Nolte, un actor que nos regaló la década del setenta y que había alcanzado notoriedad como *sex symbol* en *The Deep* (Peter Yates, 1977), echa a un lado su cuerpo de modelaje y asume con ganas al personaje de Ray Hicks, el hombre que introduce la heroína en Los Angeles por unos simples dos mil dólares, que solo al final una llegará a entender qué motivos perseguía Robert Stone al crearlo. A partir de aquí Nick Nolte siguió una carrera dramática ascendente habiendo recibido tres nominaciones al Oscar: por *The Prince of Tides* (Barbra Streisand, 1991), *Affliction* (Paul Schrader, 1997) y *Warrior* (Gavin O'Connor, 2011). Tuesday Weld recibió el mismo elogio que la crítica le dedicó siempre: «una de sus mejores interpretaciones», que entonces equivale a afirmar que fueron todas. Y Michael Moriarty, así como los malos malísimos que van apareciendo (en esta película todos los caracteres van del

gris al negro sin tonalidades de blanca bondad) Anthony Zerbe, Ray Sharkey y Richard Masur acentúan la nota distintiva al film, el desasosiego que le dejó a Estados Unidos el final de la Guerra en Viet Nam. Antes de que llegue la palabra FIN, Ray Hicks/Nick Nolte morirá en las vías de un ferrocarril en territorio mexicano. Esta muerte es una réplica a la de Neal Cassady, amigo de estudios de Robert Stone, una de las máximas figuras de la *Beat Generation* de los cincuenta junto a Jack Kerouac y del movimiento sicodélico de los sesenta. Neal Cassady murió en 1968 de extrañas condiciones de diagnosticar en ese mismo lugar y en esa misma línea de ferrocarril en San Miguel de Allende, México, donde Karel Reisz filmó. Ningún médico forense mexicano quiso ir más allá con el diagnóstico por haber implicaciones de drogas. Sin esta información será difícil valorar *Who'll Stop the Rain* y con ella se verán obligados a decir: *Esta película tiene algo raro y a la vez delicado, no puede pasar desapercibida.*

7. En 1981, Tuesday Weld decide aceptar *Thief* no porque fuera un gran papel, de hecho no lo es, sino por aquello de trabajar con dos hombres a los que ella les reconocía talento de sobra: Michael Mann, el director y James Caan, el actor principal. No hubo equivocación. Tuesday Weld sabía bien su parte, supo lo que elegía, así como Michael Mann cuando la seleccionó. Tuesday Weld fue la única dama joven de su época que podía dar con el rostro una mujer de ciento diez años por toda la inmerecida experiencia acumulada al haber sido llevada por la mala. Y en *Thief* tiene que unirse a James Caan, un hombre con un pasado bastante traumatizante y difícil, con la cárcel como escuela por haber robado $40. Más que el Sonny de *The Godfather* (Francis Ford Coppola, 1972), James Caan considera este su gran momento. Un ladrón profesional en manos de policías corruptos exigiéndole el barato y la mafia del crimen organizado en Chicago que coordina y maneja los robos. Le permiten tener mujer, le regalan un hijo

que no pueden concebir, mucho menos adoptar por su pasado de convicto y decide un buen día que se retira, que la policía no lo controla, que la mafia no lo controla, que él es su propio amo, ¿y todo lo que te hemos dado? le incrimina el verdadero jefe. Aquí, a mitad del film, es donde comienza la tensión del público que sabe que James Caan, el ladrón que le da el título a la película, el que realiza la parte más delicada del robo, su ejecución, va a pasar las de Caín, pero que por arte de magia debería salvarse. Es James Caan, vestido de forma impecable por Giorgio Armani incluyendo los zapatos y los espejuelos, quien apuntala la historia apoyado a manos llenas por: James Belushi (el hermano menor de John) en su debut en grande, suelto y con magia; Willie Nelson el cantante en un cameo de expresidiario que sugiere una relación *homofather* idealizada con Caan; y el inigualable Robert Prosky, la verdadera sorpresa del film, como el frío y malévolo Leo que merecía una nominación al Oscar por el sucio y descarnado monólogo: *¿No quieres trabajar para mí? ¿Qué te pasa? Encima vas con un arma a mi casa. ¿Eres uno de esos traumatizados por la cárcel? Asustas porque no te importa nada. Pero no me salgas ahora con eso de la cárcel, porque no eres ese sujeto. ¿No lo entiendes, imbécil? Tienes un hogar, un auto, negocios, familia y yo tengo un papel que me hace dueño de toda tu vida. Pondré a la puta de tu esposa en la calle para que la jodan los negros y los puertorriqueños. Tu hijo es mío porque yo te lo compré. Lo tienes de préstamo. Lo alquilas. Acabaré con toda tu familia. La gente se lo comerá como carne de hamburguesa sin saberlo. Se te paga lo que yo diga. Tú harás lo que yo diga. Yo te manejo. No hay discusión. Si yo lo deseo, trabajarás hasta que no puedas más, hasta que te arrastres, o hasta que estés muerto. ¿Entiendes?...* Leo muere a la típica manera de Michael Mann: la perforación mozambicana/*Mozambique Drill*, un tiro en el pecho, uno en el torso y el de gracia en la cabeza cerca de una pared para que la sangre la tiña de rojo. *Thief* cierra con la banda sonora

del grupo alemán de música electrónica *Tangerine Dream* sobre los créditos azules en fondo negro. Y es que el color azul y ese tipo de música se complementan, se hacen cómplices secretos. Michael Mann realizó años después otras dos películas aclamadas: *Manhunter* (1986) y *Heat* (1995), además de la fama internacional que alcanzó por haber producido de 1984 a 1989 la archiconocida y aplaudida serie de televisión *Miami Vice,* todavía en las pantallas de muchos países de Asia, Africa y América Latina. No hay frase más contundente para definir *Thief* que la siguiente dada por un admirador anónimo: *La última gran película de los setenta producida en los ochenta.*

8. En 1982, Arthur Hill filmó *Author! Author!* con Al Pacino. Pacino tenía entonces 42 años, uno menos que el personaje de la película y aceptó el papel por dos razones: le recordaba al Dustin Hoffman de *Kramer vs. Kramer* (Robert Benton, 1979) que idolatraba y porque la acción ocurría en Nueva York, la ciudad que lo vio nacer. Dyan Cannon rechazó el papel de Olga, la esposa del escritor teatral de descendencia armenia Ivan Travalian, que escribe obras deprimentes según manifiesta un amigo. La Cannon consideraba al personaje una ramerita y ella estaba cansada de hacer esos papeles. Por fortuna, Olga cayó en las manos de Tuesday Weld (con treinta y nueve años en ese momento). Y es alrededor de Olga de la cual gira la trama y Tuesday se roba cualquier escena donde aparece. Mal recibida por los críticos, le señalaron que Pacino, más que actuar, se las pasa farfullando resultando pujón en vez de simpático, que los niños son unos exhibicionistas empleando diálogos intelectuales, y peor aún, graves acusaciones de ser una película maliciosamente antifemenina por el caótico personaje de Tuesday, una mujer que cada dos años necesita cambiar de marido dejando atrás el retortero de hijos que no le interesa mucho. Para continuar con la cizaña, objetaron la obra de teatro que Pacino/Travalian va a poner

en Broadway. Es una obra absurda, exenta de interés, ¿cómo se explica, preguntaron, que al final el New York Times la elogie? *Author! Author!* no es una comedia de altura, pero está bastante lejos de las atrocidades que de ella dijo la crítica. El único desliz objetable es el mal cuidado maquillaje de los personajes. Poco cuidaron a Al Pacino que al inicio luce un rostro de veinte y en otros momentos parece tener sesenta. Y si volviendo a los diálogos de la obra que se está ensayando éstos son pésimos, ahí radica el carisma del film porque nadie se creyó que la puesta pudiera haber resultado un éxito. Con discusiones sobre los diferentes títulos así como el final que le adjudicaron en Estados Unidos y en otras partes del mundo, hay que celebrar el ingenio de los argentinos que para su exhibición, obviando el sencillo ¡*Autor!¡Autor!* la titularon ¡*Qué buena madre es... mi padre!* Astracán de primera, no solo por Al Pacino sino por Tuesday Weld en la memorable escena en que él piensa obligarla a regresar a casa y se da cuenta de que con esa diarrea mental (el antifeminismo con el cual la atacan) no se puede hacer mucho. Este es el vitriólico diálogo de tanta controversia y causa del rechazo feroz por parte de la crítica:

Gloria/Tuesday Weld: *Ivan, espera. Escúchame, puedes obligarme a regresar a casa... pero antes o después me iré... porque así es como soy, eso es lo que hago. No sé por qué no me crees. Vaya, un matrimonio dura dos, quizá tres años.*

Ivan/Al Pacino: *¿Qué estás diciendo? ¿Te das cuenta de lo que estás diciendo?*

Gloria/Tuesday Weld: *¡No me interrumpas! No soy un personaje de una de tus obras. Tú no me escribiste. Soy yo misma, soy Gloria. Me caso muchas veces. Tengo muchos hijos. Esa soy yo. No sé por qué te sorprende tanto. Me asignaste un papel. Me suplicaste que me casara contigo. Parece que tienes una necesidad profunda de ser abandonado. ¿Sabes? Y luego te sorprendes. Te sorprende que yo siga con mi vida. Lo siento, Ivan. Pero soy lo que soy.*

Ivan/Al Pacino: *Baja... ¡Tienes hijos como si no fueran personas! Son personas, Gloria. Abandonas a tus esposos y a tus hijos cada dos años como si fueras un maldito salmón remontando el rio para desovar. Pasas de un esposo a otro como si saltaras de una piedra a otra. No somos piedra, Gloria. Somos personas. Has sido una zorra cruel, fría, desconsiderada y egoísta. Y no te quiero de vuelta. No nades por aquí, Gloria, está infestado de tiburones. No te metas en el agua. Hazle ese favor, ¿sí?*

Y al final, Ivan pone todas sus ganas para que la obra salga adelante porque tiene que criar a su hijo biológico y al resto de la grey que la desmembrada mental de Gloria le dejó sin cargo de conciencia, porque él los adora y ellos también.

9. En 1993, Tuesday Weld no es la actriz principal, pero sí la esposa quejosa de Robert Duvall en *Falling Down* (Joel Schumacher), un sargento de la policía de Los Angeles en su último día de trabajo que se resiste a dejarse convencer por su mujer que después de retirado debe relocalizarse en London Bridge, un lugar perdido en Arizona. Tuesday Weld aquí se manifiesta como la mujer que ella misma es en la vida real, sin discusión, enajenada. Robert Duvall tendrá la suerte de matar al protagonista principal, Michael Douglas, cuando este lo amenaza con una pistola de agua. Éxito de taquilla y de crítica, *Falling Down* no fue nominada a ningún Oscar y Douglas se quedó con las ganas. Tomado el título de la canción infantil *London Bridge is Falling Down,* de la cual se hace varias veces referencia en la película, esta revista de sucesos en un día de vida de un hombre divorciado y desempleado que atraviesa Los Angeles en busca de la casa de su distanciada exmujer por la fiesta de cumpleaños de su hija y pasa, mediante sucesos provocativos una mirada a la vida, a la pobreza, la economía y al mercantilismo de la sociedad americana. Michael Douglas elige morir antes que por su propia violencia tenga que regalarle a su vástago el feo

cuadro de ir a parar a una cárcel, con Duvall frente a él que ha venido a detenerlo. Por los servicios prestados, Duvall recibe una condecoración, que se la pasa por los fondillos, dándole un golpetazo mortal a Tuesday Weld y es cuando decide no retirarse para joderla. En el segundo decenio del siglo XXI, *Falling Down* resulta más atractiva y elocuente que durante su estreno. Una realidad más áspera a la del momento de su estreno sacude a Estados Unidos. Un proceso cíclico del capitalismo según los razonamientos filosóficos de aquel Carlos Marx cuando escribió *El Capital*.

Anexo 1.
Reconocimientos a Tuesday Weld

1. *Play It As It Lays* (Frank Perry, 1972): nominada al Globo de Oro como mejor actriz.
2. *Play It As It Lays* (Frank Perry, 1972): premio a mejor actriz en el Festival de Venecia, 1972.
3. *Looking for Mr. Goodbar* (Richard Brooks, 1977): nominada al Oscar secundario.
4. *The Rainmaker* (Joseph Anthony, 1983): premio Cable ACE como mejor actriz en programa de teatro o no musical en televisión.
5. *The Winter of Our Discontent* (Waris Hussein, 1983): nominada al Emmy como destacada actriz secundaria en una miniserie o película para la televisión.
6. *Once Upon a Time in America* (Sergio Leone, 1984): nominada por la BAFTA (British Academy of Film and Television Arts) como mejor actriz secundaria. Todo el mundo está de acuerdo en que la escena donde la poseen por la espalda, no importa lo escabroso y repugnante, salva a la película de iniquidad contra el público. Hay quienes le añaden el fumadero de opio donde Robert de Niro se refocila como la desesperanza de la sociedad americana menguada muchos años después por la catástrofe del sida.

Anexo 2.
Los avatares de *His Girl Friday*

His Girl Friday (Howard Hawks, 1940) es una intrépida comedia *remake* de *The Front Page* (Lewis Milestone, 1931) donde al personaje de Pat O'Brien lo convirtieron en mujer y lo tomó y lo pulió Rosalind Russell con destellos de inteligencia. Posteriormente, Billy Wilder la volvió a filmar con su título original, *The Front Page* (1974) y quiso que la mujer se convirtiera otra vez en hombre para entregárselo a Jack Lemmon que por entonces aparecía en todas sus películas. En 1988, a Ted Kotcheff se le ocurrió hacerle una variante a la versión de Hawks con el título de *Switching Channels* ambientándola en la televisión, pero no pudo sacarla adelante con un trío tan imperfecto como el de Burt Reynolds, Kathleen Turner y Christopher Reeve. Teniendo en cuenta que Rosalind Russell entró disgustada e irritada a la filmación de *His Girl Friday* después de conocer que Carole Lombard, Claudette Colbert, Ginger Rogers, Irene Dunne y Joan Crawford rechazaron el papel, la Russell, sintiéndose herida, le espetó en la cara a Howard Hawks: *¿Es que acaso no te gusto? Bueno, por designación de los estudios estás clavado conmigo, así que procura hacer lo mejor lo más que puedas.* Con esos petardos, Hawks ni chistó y ella aprovechó para buscarse rápidamente un escritor que le rellenara los diálogos de un personaje que consideraba de ocasión, con muy pocas líneas. Dicen que solo Cary Grant, con mucha táctica y sabiduría viendo como la Russell se adueñaba de las escenas se atrevía a preguntarle «ingenuamente» cada mañana: *¿Qué tienes para hoy, tesoro?* Más eso no desencadenó ninguna tempestad dentro del equipo ni la sangre llegó al río porque en su conjunto Rosalind Russell, Cary Grant, el olvidado y a la vez extraordinario Ralph Bellamy, Gene Lockhart y hasta el mismo John Qualen en un breve papelito de presidiario fu-

gado se pusieron de acuerdo para lograr un trabajo envidiable además de encomiable. En la lista de las 100 grandes comedias de todos los tiempos, *His Girl Friday* ocupa el lugar 19, pero por ironías de la vida, en la historia de los Oscares brilla por su ausencia, no fue considerada en ninguna categoría.

Anexo 3.
El maleficio de Lolita y los enlaces de Sue Lyon

1. Hampton Fancher (del 22 de diciembre de 1963 hasta 1965). Matrimonio por callar los comentarios. Para salvarse de los hostigamientos de Richard Burton durante la filmación de *The Night of the Iguana* se hizo acompañar de su madre y de Hampton, bailarín aprendiz de flamenco y actor naciente en la filmación; se afirmaba que dormían juntos. John Huston no cabía de la rabia, la impudicia a mansalva, es más el tiempo que ese par se dedica a la fornicación que a filmar, sáquenme al mequetrefe de estos alrededores. Hampton Fancher no era ningún mequetrefe como gritaba Huston. Él llegó a ser el guionista original de un fenómeno raro en el cine, una pieza gótica, una espiga de cristal de Bohemia, o un soplado veneciano dentro de tanta porquería futurista en los años ochenta, *Blade Runner* (Ridley Scott, 1982).

2. Roland Harrison (del 4 de julio de 1971 a mayo de 1972) de la raza negra, fotógrafo de moda e instructor de football. Presionada y amenazada por sectores racistas tuvo que llevárselo para España donde duraron menos de un año, después de haberle parido una hija. En la actualidad, Roland Harrison sigue desempeñándose como instructor de football. Una pesadilla, una irreverencia, dijo una vez Harrison a la prensa sobre aquellos pocos, pero voluminosos meses de convivencia.

3. Gary «Cotton» Adamson (del 4 de noviembre de 1973 hasta 1974). Convicto a cadena perpetua por robo y asesinato. Lo conoció en una visita casual cumpliendo ya Cotton condena en la prisión de Colorado y allí se casaron. Aceptó divorciarse por las presiones a que se vio sometida, estás acabada, no vas a conseguir ningún papel. Nadie se explica cómo Cotton se las arregló para robar de nuevo, llevaba el delito en la

sangre. Me rindo, dijo ella por epatar, pero sepan que siempre lo amaré. Casi diez años después volvió a casarse con otro.

4. Edward Weathers (del 11 de febrero de 1983 al 26 de enero de 1984), matrimonio que muchos no recogen en su biografía y del cual no aportan ninguna información sobre el occiso.

5. Richard Rudman (del 31 de marzo de 1985 hasta el 2002), un ingeniero en telecomunicaciones con el que más tiempo convivió. Hacía rato que los médicos habían declarado bipolar a Sue Lyon y previnieron a Rudman que no se confiara mucho de la felicidad que ella le ofrecía. Está actuando fuera de la pantalla, no puede evitarlo, se cree una actriz consumada, procure que no participe en ninguna película de terror.

Anexo 4.
The Real Tuesday Weld y *Nick & Norah's Infinite Playlist*

Este grupo musical que con su nombre rinde manifiesto homenaje a Tuesday Weld hace aparición en la banda sonora de la película *Nick & Norah's Infinite Playlist* (Peter Sollett, 2008) cantando *Last Words,* un número de antología en su repertorio, mejor recreado en el video clip de la canción siguiendo el vía crucis de los ángeles en la tierra. Peter Sollet, un típico neoyorquino como Woody Allen con una alabada carrera de documentalista, realizó su primer largometraje *Raising Victor Vargas* en el 2002. La historia se concentra en el mundo dominicano del Lower East Side de Nueva York, y gira con soltura alrededor de Victor, un adolescente rodeado por una abuela excéntrica, una novia loquita, una hermana que desconoce los límites de la intimidad familiar y un hermano menor monaguillo demasiado ansioso. ¿Que el film no va a ninguna parte? Ahí radica el encanto para los que al oír «ambiente latino» esperan sangre, golpizas, drogas, en fin, cárcel. Sollet no puede olvidarse el haber crecido en una vecindad italiano judaica de Brooklyn y esta es su segunda proposición: ¿dónde se meten los adolescentes de Manhattan y su periferia? Se meten en *Nick & Norah's Infinite Playlist*, basada en una novela de los escritores para jóvenes Rachel Cohen y David Levithan, a los cuales por suerte Sollet no siguió al pie de la letra. Sí, *Nick & Norah* es una película para la muchachada, pero además es una invitación para que los adultos recapaciten. No hay conflicto, no hay tragedia, no hay pandillas al estilo de *West Side Story* (Robert Wise, 1961), ni humor judío a lo Woody Allen, ni mucho menos nada que nos haga sentir culpables del medio social que tanto nos ha perjudicado según Marshall McLuhan. En una noche de fin de semana estos adolescentes periféricos irán a discotequear, beberán, tratarán de enamorarse una vez más, sin ningún trauma si no lo logran. Los amigos de Nick tienen una banda

y no son heterosexuales, la gracia de Sollet con estos chicos es que no se manifiestan como gays, ni perdidos en un closet. El instinto de la carne es un sano misterio que resolverán en su intimidad y que a ninguno de los participantes del film le preocupa. Por su lado, la amiga de Norah se emborracha, nadie se asusta, lo mejor será tratar de que amanezca en su casa porque queda un poquito lejos de Manhattan y hay que ir hasta la Penn Station para el regreso. Lo de una violación, si viene por parte de alguien que quiera aprovecharse en el estado fuera de sí en que se encuentra, tampoco viene al caso. La chica ha tomado las suficientes precauciones, por eso bebe con confianza. ¿Dónde está el problema? ¿Quién acusa a esta película de severa banalidad? El encuentro de Nick con unos *homeless* y el diálogo que se suscita no es nada superficial. La imitación que el travesti hace de Sarah Jessica Parker (*Sex and the City*) es, más que irónica, aplastadora de lo que en su momento la televisión quiso hacer un símbolo de la ciudad, como la manzana idealizada. Y el chicle en la boca de algunos de los personajes, la amiga de Norah entre ellos, es todo un símbolo para entender a la nueva generación, idéntica a la nuestra cuando teníamos su edad y ahora negamos reconocernos en ellos. Michael Cera, el mismo de *Juno* (Jason Reitman, 2007) es Nick. La Norah le corresponde a Kat Dennings, anteriormente en *The 40-Year-Old Virgin* (Judd Apatow, 2005). La película se hizo en 29 días, filmada en su totalidad de noche en lugares como el Union Pool de Williamsburg de Brooklyn, el Canal Street de Chinatown, TriBeCa, el East Side del bajo Manhattan por las calles St. Mark y la Second Avenue con la Ninth Street, incluyendo el histórico restaurante eslavo el Veselka; sin olvidar la Penn Station y los techos de descarga musical desde donde se magnifica el Empire State. La película termina con New York amaneciendo, el sol la va iluminando, después de habernos regocijado con música al por mayor donde además de The Real Tuesday Weld, se escucharon The Jerk Offs, The Cure, Hot Chocolate,

Army Navy, Takka Takka, Mark Mothersbaugh, Billy Joel, entre otros. El dos de abril del 2009 Netflix anunció que esta película había alcanzado la cifra inusual de dos billones de envíos por solicitud de sus usuarios. Vigilar de cerca a su director Peter Sollet y aprenderlo a amar de la misma manera que a Tuesday Weld por el resto de nuestra vida.

Desconocidos de siempre, insospechadamente talentosos

1. Ruth Gordon (30 de octubre de 1896-28 de agosto de 1985)

En 1953, la MGM le encargó a George Cukor dirigir *The Actress* basada en la obra de teatro autobiográfica *Years Ago* de Ruth Gordon. George Cukor, un director de mujeres, realmente no sacó adelante a las dos estrellas femeninas del film: Jean Simmons y Teresa Wright. Según parece, la mejor atención se la dedicó a Spencer Tracy y al debutante Anthony Perkins, quizás por aquellos rumores de que ambos actores tenían el alma poco masculina. *The Actress*, a pesar de ser un film menor, recibió nominación al Oscar por diseño de vestuario en blanco y negro para Walter Plunkett y a pesar del frío recibimiento durante su estreno, tiene escenas memorables como en las que aparece Kay Williams interpretando a Hazel Dawn, la actriz de moda en la juventud de la Gordon que le despertó la vocación por las tablas. Al final de la cinta, Jean Simmons/Ruth Gordon parte hacia Nueva York para realizar sus sueños. Los inicios en Broadway no le fueron fáciles a Ruth porque nadie la quería por incompetente, pero ella insistió, con la misma testarudez con la que Jean Simmons, *The Actress*. Ruth Gordon hizo dos matrimonios y en el segundo tuvo la suerte de casarse con Garson Kanin, 16 años menor que ella, que veía por sus ojos y juntos escribieron varios guiones de éxito para el cine: *A Double Life* (1947), *Adam's Rib* (1949), *Pat and Mike* (1952) y *The Marrying Kind* (1952), los cuatro dirigidos por George Cukor. Fue Hollywood quien le dio a Ruth Gordon la verdadera oportunidad y el verdadero espacio para lucir sus facultades actorales. Su interpretación de Mary Todd, la esposa de Lincoln/Raymond Massey en *Abe Lincoln in Illinois* (John Cromwell, 1940) es de alto calibre, no habrá otra actriz como mujer del presidente que la supere. Y vuelve a imponerse como la esposa de Edward G. Robinson en *Dr. Ehrlich's Magic Bullet* (Wi-

lliam Dieterle, 1940). En 1968, Ruth Gordon obtiene el Oscar secundario por *Rosemary's Baby* (Roman Polanski) como la aparente dulce y en realidad siniestra Minnie Castevet, vecina de Mia Farrow que se la entrega al diablo para que le conciba un hijo en un apartamento del legendario edificio The Dakota a cuya entrada el ocho de diciembre de 1980 mataron a John Lennon. Fueron las décadas de los setenta y ochenta en la que un actor llamado Clint Eastwood brilló no solo como un hombre duro, el Dirty Harry entre otros personajes, sino por sobresalientes comedias. Y en dos de las más connotadas, *Every Which Way But Loose* (James Fargo, 1978) y su secuela *Any Which Way You Can* (Buddy Van Horn, 1980) además de tener a un orangután por compañero, Ruth Gordon es la madre sin igual, irrepetible. Sin embargo, *Harold and Maude* (Hal Ashby, 1972) es la película que le pone a Ruth Gordon el sello definitivo de talentosa mujer por su rol de Maude, una artista bohemia o una bohemia artista de setenta y nueve años que se le mete entre ceja y ceja, hay ciertos indicios de que pasó por un campo de concentración siendo una niña lo que la hace tener una visión desganada, pero atrevida de la vida, enamorarse de Harold (Bud Cort), un chico de veinte años que vive intrigado con la muerte mientras su madre se desentiende de la seriedad del asunto cada vez que él se «suicida» delante de ella. Ruth Gordon, que en su vida personal tenía la experiencia con Garson Kanin de saber cómo manejar a los jóvenes está decidida, en sentido figurado, a llevarse a Harold en la golilla. Al final, en medio de la boda, Maude le anuncia a Harold que esa noche se morirá porque ha ingerido sobredosis de píldoras y porque a los ochenta años que acaba de cumplir es una edad apropiada para abandonar el mundo. Todos los intentos de Harold por salvarla resultarán inútiles. Todos los intentos que estamos haciendo aquí por reconocer el extremado talento de Ruth Gordon nunca serán suficientes para lo que ella se merece.

2. Joyce Holden (el 1 de septiembre de 1930)

A finales de los cuarenta, inicios de los cincuenta, la Universal-International se lanzó a filmar infinidad de películas menores con rostros juveniles que tuvieran el potencial y la perseverancia de convertirse en grandes estrellas. *Kansas Raiders* (Ray Enright, 1950), a más de sesenta años de su estreno resulta un oeste fascinante por la cantidad de rostros que llegaron a brillar en el firmamento hollywoodense y por un tema recurrente en las películas de vaqueros: William Quantrill, el sureño que durante la Guerra de Secesión hace su propia guerrilla y siembra el terror con una cuadrilla de bandoleros que acaba en la histórica masacre de Lawrence en Kansas. Aquí Quantrill es interpretado con genialidad por Brian Donlevy y la camada de jóvenes que lo secundan, ningún amante del cine puede perderse este espectáculo, está constituida por Audie Murphy, Scott Brady, Tony Curtis, Richard Long, James Best, Dewey Martin, Richard Egan y Richard Anderson sin crédito. La parte femenina corre por cuenta de la mayorcita Marguerite Chapman que juega un romance casi pedófilo con el casi imberbe Audie Murphy, lo que sucede entre ellos en la película no queda muy claro. Si *Kansas Raiders* es un ejemplo de varones despuntando a la sombra de los estudios de la Universal, con la lista de féminas, Julie Adams, Piper Laurie, Colleen Miller, Suzan Ball, Susan Cabot, Lori Nelson, Mara Corday ocurrió algo parecido. Hoy uno se pregunta, ¿qué se hizo de aquella Joyce Holden que compartió con Piper Laurie el amor de Donald O'Connor en *The Milkman* (Charles T. Barton, 1950)? Las breves apariciones de la Holden como en *Target Unknown* (George Sherman, 1951), ella es la enfermera que en un hospital de la Francia ocupada por los alemanes trata de sacarle información a los prisioneros americanos con el cuento de que conoce *Gone With the Wind* y obtener nombre de ciudades con objetivos militares; o en *Iron Man* (Joseph Pevney, 1951) en la línea de mujer fatal seduciendo

a Jeff Chandler, el minero que se convierte en boxeador y no puede controlar sus instintos asesinos tan pronto sube al ring; mucho más aplaudida en *You Never Can Tell* (Lou Breslow, 1951) cuando en el cielo de los animales es un caballo de carreras que decide acompañar en la tierra al perro Dick Powell para descubrir quién lo envenenó. Joyce Holden consiguió el estelar de *Girls in the Night* (Jack Arnold, 1953), un film calificado de mórbido y escabroso que parecía su consolidación definitiva, pero su turbulento matrimonio con el compositor Arnold Stanford y los encontronazos deslenguados que llevaban a cabo dentro de los *sets* de filmación hicieron que los estudios le reincidieran el contrato. Joyce Holden tuvo que refugiarse en la televisión, donde con el cuento de que era muy boca sucia de nuevo la fueron poco a poco relegando. Con un segundo matrimonio y una conversión a la religión de los Testigos de Jehová, Joyce Holden acabó por abandonar el espectáculo, se mudó para Nueva York y se dedicó a pregonar la palabra del Señor por las calles, repleta de felicidad, sin darse por enterada que habíamos perdido a una actriz brillante. En 1999 la revista *Films of the Golden Age* la entrevistó y con enorme simpatía Joyce Holden contestó infinidad de preguntas y mencionó la película *The Werewolf* (Fred F. Sears, 1956) entre sus favoritas, considerada precursora del tema del hombre lobo y la ciencia ficción al ser creado un monstruo por inescrupulosos científicos que le han inyectado un suero radiactivo a un infeliz que padece amnesia después de haber sufrido un accidente. *The Werewolf* tiene a su favor atractivas locaciones en Big Bear Lake y otras reservas forestales de California y la acertada actuación de Steven Ritch como el infeliz que el gobierno de los Estados Unidos en beneficio de la ciencia, así se manifestó la crítica de entonces, convierte en un incontrolable sibarita de la sangre humana y hay que sacrificarlo. Joyce Holden es la enfermera que no puede hacer nada por su salvación, de la misma forma que ella no hizo ningún esfuerzo por regresar al cine.

3. Debra Paget (19 de agosto de 1933)

De tumultuosa vida personal, estuvo en amores con uno de los hijos de Rafael Leónidas Trujillo, dictador de República Dominicana; casada veinte y dos días con el director de cine Budd Boetticher; y un último matrimonio con un magnate petrolero sobrino de Madame Chiang Kai-Shek. La Paget debutó en el cine con *Cry of the City* (Robert Siodmak, 1948), un excelente *film noir*, teniendo de compañeros a Richard Conte y a Victor Mature, el malo y el bueno respectivamente, uno todavía se pregunta por qué la matan al final si Richard Conte no se va a regenerar ni con su muerte. Artista exclusiva de la 20th Century Fox llegó a recibir una correspondencia equivalente a las de Betty Grable y Marilyn Monroe. Debra Paget es la india centro de la acción en *Broken Arrow* (Delmer Daves, 1950) junto a James Stewart y Jeff Chandler. Vuelve a ser llamada por Delmer Daves para el *remake* de *Bird of Paradise* (1951) junto a Jeff Chandler y Louis Jourdan. Y le roba el protagónico a Jean Peters, muy desajustada y a veces poco creíble como la mujer pirata en *Anne of the Indies* (Jacques Tourneur, 1951). A pesar de la masiva correspondencia que recibía, los estudios consideraron que Debra Paget no tenía la fuerza requerida para correr el riesgo de entregarle un protagónico. Después de haberse cortado el pelo y demostrar una madurez inesperada junto a Anthony Quinn y Ray Milland, dos actores ganadores de Oscar, en *The River's Edge* (Allan Dwan, 1957), la 20th Century Fox, haciendo caso omiso del esfuerzo desplegado, le rescindió el contrato sin explicación alguna. Debra Paget comenzó a dar tumbos por la televisión y hasta en el extranjero, Alemania e Italia. En 1965, bien parada económicamente, se retiró del cine y como colofón se hizo miembro de la religión cristiana. Contra los pronósticos, la subvalorada Debra Paget cada año sale a la luz por televisión con la exhibición de *The Ten Commandments* (Cecil B. DeMille, 1956) durante Semana Santa; ella es Lilia, la

adoración de Josué/John Derek y el deseo insano de Nathan/ Edward G. Robinson. Su reaparición se hace imprescindible en cualquier semblanza que se haga de Elvis Presley porque fue su pareja en *Love Me Tender* (Robert D. Webb, 1956), el debut cinematográfico del cantante. En 1960 se mete en una aventura infame junto a Terry Moore, actriz que nunca se supo cómo obtuvo una nominación al Oscar secundario por *Come Back, Little Sheba* (Daniel Mann, 1952) y filman *Why I Must Die?,* el canto del cisne de su director Roy Del Ruth, que una vez fue simpático con cosas como *Red Light* (1949) con George Raft, Virginia Mayo y Raymond Burr y *On Moonlight Bay* (1951) con Doris Day y Gordon MacRae. En *Why I Must Die?* casi a punto de ser devorada por las llamas de lo inconcebible, la Moore se sienta sobre un piano con un pañuelito en la mano parodiando a Helen Morgan y canta, canta, hasta que Debra Paget mata, le echan la culpa a la Moore y le dan pena de muerte, como para decir *stop,* no contaremos el final porque eso solo sucede en las películas de Hollywood, mas si la producción corrió a cargo de la propia Terry Moore era de esperar que terminara de esa forma. Por suerte, nadie le prestó atención al engendro porque Debra Paget acababa de trabajar con Fritz Lang en Europa en sus dos últimas realizaciones, *The Tiger of Eschnapur* y *The Indian Tomb*, ambas de 1959, en lo que se ha señalado como un raro y perturbador momento de su carrera al verla ejecutar varias danzas extremadamente fuertes, de excesivo erotismo, cumpliendo el dicho de que la tentación desde los tiempos de Adán fue la propia Eva, no importa que hubiera nacido en la India. Para muchos, Debra Paget siempre fue más allá, colmó los sueños infantiles de las mil y una noche de fantasías si la recordamos en *Princess of the Nile* (Harmon Jones, 1954) jugando el doble papel de la princesa tímida que a su vez se desdobla en una bailarina del mercado público supercargada de sensualidad. Yo, el que escribe en este momento, la fijo junto a Robert Taylor, Stewart Granger, Lloyd Nolan

y Russ Tamblyn en un oeste cabalístico, de los importantes realizados por la MGM, filmado en los escenarios naturales de South Dakota donde la cacería de los búfalos le imprime un aura de originalidad trágica a la trama, *The Last Hunt* (Richard Brooks, 1956).

4. Rory Calhoun (8 de agosto de 1922-28 de abril de 1999)

En 1947, Delmer Daves filma *The Red House*, un conspicuo *thriller*, melodrama, *film noir*, como lo quieran llamar, donde un reparto de actores sobresalientes mantiene el principio de sobreactuar para asustar gratuitamente, nos referimos a Edward G. Robinson, Judith Anderson y Ona Munson. Dentro de la parte joven hay que señalar a Lon McCallister como cabeza de reparto, que en 1953 a la temprana edad de treinta años decidió abandonar el cine para dedicarse en «*body and soul*» a William Eythe. La unión de McCallister y Eythe constituyó el primer reto abierto de una pareja gay al mundo del espectáculo, lo que muchos calificaron de un amor esplendoroso. Por esa irreverencia y esa transgresión del orden social que la época exigía, Darryl F. Zanuck le anuló el contrato a William Eythe, le destruyó la carrera, que falleció unos años después en 1957. Lon McCallister guardó un fiel celibato hasta la edad de ochenta y dos años en que murió, como dijo un biógrafo, de tantos dulces recuerdos acumulados. Allene Roberts, la chica principal de *The Red House*, trató de hacer dos intentos más en el cine, *Knock on Any Door* (Nicholas Ray, 1949) y *Union Station* (Rudolph Maté, 1950) con los cuales no pudo seguir abriendo puertas. Julie London persistió, no solo como actriz, verla al lado de Gary Cooper en *Man of the West* (Anthony Mann, 1958), sino como una una sutil señora cantante con números como *Perfidia* (versión al inglés), *Sway* (*Quién será*), *Blue Moon*, *Black Coffee* por nombrar los más populares. Y es, dentro del grupo de jóvenes que interviene en *The Red House* el rostro del princi-

piante Rory Calhoun quien acapara la atención por algo más que los ojos verdes, la pizca de maldad y trasfondo en unas pronunciadas ojeras, indiscutible requisito para triunfar. Susan Carol Ladd, esposa y agente de Alan Ladd, lo descubrió, le buscó su primera oportunidad bajo el nombre de Frank McCowan con Laurel y Hardy en *The Bullfighters* (Mal St. Clair, 1945) y se lo presentó al diabólico Henry Wilson, un famoso inventor de estrellas enfermo a los pantalones. Cuando Wilson no consiguió los favores que esperaba de Calhoun esparció la semilla de maldad de que esos favores que él le había pedido de rodillas se los entregaba sin limitaciones a su amigo, Guy Madison, otro de sus protegidos. Cuando esa truculencia no fue suficiente y amenazado por la revista *Confidential* que a su niño lindo Rock Hudson lo desenmascararían como homosexual, hizo dos concesiones a la revista: sacrificar a George Nader como el foco sexual de la tormenta y la vendible historia de Rory Calhoun con un pasado juvenil de delincuencia, de cárcel en cárcel, incluyendo la de San Quentin, hasta la edad de veinte años. Como en el caso de Robert Mitchum con la droga, Rory Calhoun salió triunfante después de publicado el artículo, los espectadores lo aclamaron y lo siguieron. En su período con la 20th Century Fox, Rory Calhoun, sin tener aún la garra de actor de primera fila se regodeó al lado de nombres de primera fila: Gene Tierney en *Way of the Gaucho* (Jacques Tourneur, 1952), Susan Hayward en *With a Song in My Heart* (Walter Lang, 1952), Betty Grable en *How to Marry a Millionaire* (Jean Negulesco, 1953) y haciéndole la vida imposible a Marilyn Monroe en *River of No Return* (Otto Preminger, 1954) y es que el chico llevaba la penetración y el hechizo en la mirada. En la segunda mitad de los años cincuenta, Rory se consolida en un género que según la crítica francesa alcanza su esplendor en esa etapa: los oestes clase B (B de Basura o de Bellos) la mayoría de ellos filmado bajo los sellos de la Universal Studios (también como Universal-International) y de la RKO Pictures,

donde la imaginación desborda los límites porque cada una de esas películas está llena de detalles meritorios, ya sea el color, los paisajes naturales, tramas descabelladas, o el reparto de desahuciados que participa en la trama. *The Treasure of Pancho Villa* (George Sherman, 1955), filmada en locaciones mexicanas en el estado de Morelos, le pega estupendamente bien a Rory Calhoun con el color en la cara, arranca infinitos suspiros. Así como la pelea final de Rory Calhoun con Jeff Chandler en *The Spoilers* (Jesse Hibbs, 1955), un *remake* de *The Spoilers* (Roy Enright, 1942), que comienza en la habitación de Cherry/Anne Baxter, continúa en el *saloon* mientras las bailarinas no paran de bailar con muecas de aspavientos en la cara mientras empinan el fondillo y termina en la calle donde los contrincantes comen espeso lodo. Ejemplos alarmantes de que el chico sabía campear por esos oestes ligeros, pero fascinantes. Embullado con el género, Rory Calhoun comienza a escribir guiones y en ese mismo año Lesley Selander, uno de los reyes de los oestes B, decide filmarle *Shotgun*, reuniendo un atractivo reparto: a Sterling Hayden como el seductor sheriff cuando sacaba las pistolas, Yvonne de Carlo es la mestiza disputada, Zachary Scott el contrincante perdedor y Guy Prescott de eterno pérfido insuperable. En 1961, con treinta y nueve años, Rory viaja a Italia en busca de nuevos horizontes y tratando de evadir al fisco, se pone bajo la dirección de Sergio Leone en su primera dirección con crédito y realiza un clásico dentro del género apodado de «espadas y sandalias» o de *peplo* con *The Colossus of Rhodes*. Es la carga sexual que destila Rory Calhoun con las minifaldas que le confeccionaron lo que levanta la taquilla del film, sin mencionar el tocado del pecho donde le dejan con sobrada intención una mama al descubierto. Y tiene que volver por demanda popular a filmar algo semejante, *Marco Polo* (Hugo Fregonese, 1962), Europa lo ovaciona. Rory Calhoun extendió, reforzó y consolidó su notoriedad participando en series de televisión. *The Texan* corrió de 1958 a 1960 por los cana-

les de CBS consiguiendo una demanda popular y un respeto inimaginable. Y por si fuera poco siguió su trayectoria actoral hasta los años ochenta donde su nombre queda grabado en una serie de películas culto de horror, el picadillo de cuerpos humanos a la carta, o asesinos depravados sacándole más de un susto al público, que paga precisamente por esa dosis de masoquismo. No se pueden dejar de citar dentro de ese género su participación en *Motel Hell* (Kevin Connor, 1980), *Angel* (Robert Vincent O'Neil, 1984), *Avenging Angel* (Robert Vincent O'Neil, 1985) y *Hell Comes to Frogtown* (R. J. Kizer, 1987) para cuyo juego se prestó Calhoun imitando el método de actuación a base de muecas del legendario George «Gabby» Hayes, el incansable viejito refunfuñón de tantos y tantos oestes dominicales junto a John Wayne, Randolph Scott, John Payne, Bill Elliott, Sonny Tufts y el inseparable Roy Rogers con su caballo Trigger. Si a las nuevas generaciones le es familiar el rostro de Rory Calhoun es por esos memorables espantos (quien no suelte un grito viéndolos, que es parte de la cultura cinematográfica, no tiene sensibilidad ni sincero amor por el cine) muy lejos del hechizo físico con el cual se abrió paso durante los cincuenta. Una de las últimas apariciones de Rory Calhoun, la figura de un esperpento, fue la del patriarca Ernest Tucker en *Pure Country* (Christopher Cain, 1992), robándole con su breve aparición el show al rey de la música *country* George Strait. *Pure Country,* considerada una dulce y cariñosa película, es honesta en sus propósitos sin estar cargada de traumas, alcoholismo, violencia doméstica, infidelidades y demás excentricidades que suelen aparecer en las historias con temas alrededor de un cantante famoso dentro de este género musical. Nadie que no tuviera dos dedos de frente en cuanto a su destino como actor y una desinhibición total ante las cámaras hubiera podido hacer una carrera tan larga como la que hizo Rory Calhoun, el adolescente delincuente que siempre llevó su pasado a cuesta quitado de bulla. Existe un film casi olvidado donde le esconden a

Rory Calhoun la montura y le quitan las botas, le simulan para la propaganda una desnudez casi femenina jugando a los abrazos con el cuerpo de Mary Costa (cantante de ópera en un intento dramático por debut) y la intriga reside en que esta pareja que se hace pasar por un matrimonio feliz en realidad planea un asalto en un idealizado pueblito americano llamado San Felipe, un millón de dólares del ejército americano es la tentación. Con *The Big Caper* (Robert Stevens, 1957) por título Rory Calhoun logra uno de los mejores momentos de su carrera. *The Big Caper* está inspirada en una novela de Lionel White, el mismo autor de *Clean Break* que le dio pie a Stanley Kubrick para realizar *The Killing* (1956) y no es un film perfecto ni de alta categoría, pero alarmante por el desfile de personajes descontrolados que va haciendo aparición: alcohólico pirómano, mujeriego enfermizo, guardaespaldas psicópata, levantador de pesas masoquista y un jefe de la pandilla que comienza a sospechar que a su chica le ha dejado de interesarle la vida efervescente y ligera que había tenido a su lado porque aspira a tener hijos y se ha enamorado del estúpido en el que él confió seis meses atrás para crear las condiciones del robo, incluyendo la voladura de una escuela para desviar la atención y divertirse un rato. Una representativa película de la era de Eisenhower, dijeron algunos. Qué bien le quedan estos papeles a Rory Calhoun, expresó la mayoría. Por algo le situaron dos estrellas en el Paseo de la Fama de Hollywood: por su contribución al cine por un lado y a la televisión por el otro.

5. Hugh O'Brian (19 de abril de 1925)

Con solo diecisiete años, Hugh O'Brian fue el más joven instructor de *marines* durante la Segunda Guerra Mundial, una especie de Louis Gosset Jr. sin barbas en *An Officer and a Gentleman* (Taylor Hackford, 1982). Ida Lupino fue la primera persona en darse cuenta del talento de este chico acaba-

do de salir del ejército. Bajo su dirección debutó en *Never Fear/The Young Lovers* (1950) junto a Sally Forrest y Keefe Brasselle, moviéndose en una silla de ruedas porque su papel era el de un poliomielítico que hasta tiene que bailar sentado. Pero lo mejor de su juventud y de sus posibilidades como actor se lo desaprovecharon en papeles de malo en numerosos oestes, casi siempre de último en los créditos. La Universal-International, para la cual trabajó por varios años, no le encontró en el rostro, la enorme boca como una rígida línea horizontal de extremo a extremo conspiraba, atractivo de galán para sus damiselas jóvenes, a pesar de la propaganda de las revistas especializadas en cine que lo consideraban el equivalente masculino de Marie McDonald (*The Body*) y reproducían hasta la saciedad cualquier foto suya en trusa porque para eso tenía un historial de atleta consumado. A pesar de estar rezagado en los créditos, llamaba la atención y le dio más de un dolor de cabeza a los actores de reparto desde la retaguardia, por ejemplo, a Rock Hudson debutando de principal en *The Lawless Breed* (Raoul Walsh, 1952). Sabía además cantar y bailar con gracia y lo demostró junto a Dan Dailey y Diane Lynn en *Meet Me at the Fair* (Douglas Sirk, 1953). Aunque también aparece en el musical *There's No Business Like Show Business* (Walter Lang, 1954) junto a Ethel Merman, Dan Dailey, Mitzi Gaynor, Marilyn Monroe, Donald O'Connor y Johnnie Ray, ese *team* de profesionales cantantes y bailarines le dejó poco espacio para que se luciera. En 1952 ya había probado suerte como comediante en *Sally and Saint Anne* (Rudolph Maté) junto a Ann Blyth y Edmund Gwenn, pero la Universal insistió en darle caballo y pistolas, donde siempre acababa con unos cuantos tiros por parte de Lloyd Bridges, John Ireland, MacDonald Carey, Audie Murphy, Stephen McNally, Richard Conte, Alan Ladd, Rock Hudson, Jeff Chandler, Glenn Ford o quien fuera la contrafigura principal de turno. En 1955, da el paso a su consagración cuando acepta salirse de la pantalla grande y ser el protago-

nista de la serie televisiva *The Life and Legend of Wyatt Earp,* que se mantuvo hasta 1961 (alrededor de 249 episodios). En Estados Unidos decir Wyatt Earp es decir Hugh O'Brian, un ícono de la cultura americana. Hasta grabó un disco incluyendo la canción tema de la serie y su amigo Elvis Presley lo presentó en Las Vegas. Para generaciones mucho más jóvenes, él es el detective Hugh Lockwood en la película piloto televisiva de ciencia ficción escrita por Leslie Stevens *Probe* (Russell Mayberry, 1972) que dio paso a la serie *Search* producida por el mismo Stevens durante 1972-1973 (23 episodios) y que rompió records en la pantalla chica. Como ser humano, la sensibilidad se le despertó durante su encuentro con el humanista Dr. Albert Schweitzer en un viaje a África en 1958, nueve días que le cambiaron la vida. *«Lo más importante de la educación es enseñar a los jóvenes a pensar por ellos mismos»,* le dijo Schweitzer. Y a su regreso, creó HOBY (Hugh O'Brian Youth Foundation), una organización para ayudar a la juventud a hacer una diferencia positiva bajo el principio *«Libertad de escoger».* Con una vida privada inaccesible, contrajo matrimonio por primera vez a los ochenta y un años con Virginia Barber, su compañera amistosa durante dieciocho años. En las trivias aparece como el último hombre que John Wayne mató en el cine en *The Shootist* (Don Siegel, 1976), en un cameo con Bruce Lee en la explosiva *Game of Death* (Robert Clouse, 1978) y con Arnold Schwarzenegger y Danny DeVito en la comedia de éxito inesperado *Twins* (Ivan Reitman, 1988). Y por si fuera poco tiene cinco películas con *status* de estelar en los créditos para los que pusieron en duda su histrionismo. Junto a Raymond Burr, que le toca ser el villano sin límites y Reba Tassell/Rebecca Welles como la prostituta desafiante opacando a Nancy Gates, se viste de negro para ser el *sheriff* en el vaquero *The Brass Legend* (Gerd Oswald, 1956), una película descalificada durante su estreno quizás por la falta de color o la desafortunada actuación del joven Donald MacDonald que la entorpece. En

la elogiada y pocos saben que existe, *The Fiend Who Walked the West* (Gordon Douglas, 1958), una versión vaquera de *Kiss of Death* (Henry Hathaway, 1947) recrea el papel de Victor Mature y Robert Evans (*El chico se queda en la película*, dijo una vez Darryl F. Zanuck) el del psicópata que catapultó a la fama a Richard Widmark. Junto a una leyenda – Lana Turner– y a un futuro ganador del Oscar –Cliff Robertson– en *Love Has Many Faces* (Alexander Singer, 1965) Hugh O'Brian se convierte en un gigoló frío y seductor detrás de la mujer que llamó al cartero dos veces, disfrutando las playas de Acapulco. En este melodrama pedestre y miserable como los personajes de la historia que interpretan, le dio rienda suelta al exhibicionismo corporal, alimentó el narcisismo cambiándose los colores de las trusas hasta niveles pornográficos mientras que Lana Turner era vestida delirantemente por Edith Head, que elevó a un costo sorprendente de un millón de dólares el ropaje del reparto completo (lo único atractivo del film después de la canción inicial interpretada por Nancy Wilson y la presencia de Hugh O'Brien en paños menores). Cliff Robertson fue el único que se creyó en serio que había que actuar empeorando la situación y denigrándose a sí mismo. El resto del reparto, Ruth Roman, Virginia Grey, Stefanie Powers, hasta Carlos Montalbán, el hermano de Ricardo, cogió sol sin miseria y bebió brandy, tequila, margaritas a manos llenas durante el tiempo que duró la filmación o la fiesta de esta película de culto dentro del mal gusto. En la cuarta película, *Assassination in Rome* (Silvio Amadio, 1965) actúa junto a Cyd Charisse cuando ésta pensaba enderezar su carrera como actriz dramática ya que los años amenazaban su oficio de bailarina. La mejor propaganda para este film fue su mensaje turístico: «Olvídense de que es un *thriller* y dedíquense a disfrutar las vistas de Roma, entrar a los viejos estudios de Cinecittà, pasearse por Venecia». Si esta recomendación no es suficiente para tolerarla les decimos a manera de tentación que en ella también actúan Eleonora Rossi Drago,

un símbolo de la sensualidad italiana de los años cincuenta; Alberto Closas, el de *Muerte de un ciclista* (Juan Antonio Bardem, 1954); y aquella Juliette Mayniel que acaparó más de un espacio en *Los primos* (Claude Chabrol, 1959) cuando hablar de cine era hablar de la Nueva Ola Francesa y punto. En las décadas de los sesenta y setenta las novelas de Agatha Christie, fenómeno imprevisto, explotan en el cine y Hugh O'Brian encabeza el *remake* de *Ten Little Indians* (George Pollock, 1965) para una fanaticada que conociendo el final logra de nuevo brincar en el asiento. Este *remake* copiado al pie de la letra no de la novela, sino un reciclaje del guión de Dudley Nichols para *And Then There Were None (*René Clair, 1945) termina con el juez que se ha envenenado creyendo haber cumplido su misión de exterminio y descubre que ha sido engañado repitiendo la lapidaria frase *«Nunca le creas a una mujer»*. Para aquellos que viven de las comparaciones es bueno señalar como dato curioso que la única versión cinematográfica reconocida como fidedigna de la novela de Agatha Christie es la película rusa *Ten Little Negroes* (Stanislav Govorukhin, 1987). Hugh O'Brian, el actor, alcanzó una estrella en el Paseo de la Fama de Hollywood. Hugh O'Brian, el filántropo, llega cada año al corazón de la juventud americana con su fundación HOBY. La mejor forma de rendirle un pequeño tributo a este hombre excepcional es viendo por lo menos cualquier capítulo de la serie de Wyatt Earp o de *Search* y descubrirán en nombre de la justicia un despliegue sorprendente de violencia inusual en la pantalla chica de aquel entonces; que todavía persiste en el recuerdo de muchos por inusitada o precursora de la violencia actual.

6. Ruth Roman (22 de diciembre de 1922-9 de septiembre de 1999)

Descendiente de rusos y polacos, niñez llena de dificultades económicas, si nadie recuerda a esta actriz es porque

ese nadie tampoco sabe quién es Alfred Hitchcock ni muestra mucho interés por el cine. Ruth Roman es la parte femenina de una de las películas de Hitchcock más comentadas en cuanto a tensión y a su carga de homosexualidad y sadismo: *Strangers on a Train* (1951). De 1944 a 1948, luchando con papelitos insignificantes a veces sin crédito, Ruth Roman logra en *The Window* (Ted Tetzlaff, 1949) una actuación, hasta la fecha, enigmática. El mentiroso niño Bobby Driscoll ve a través de una ventana un insólito trío de dos hombres y una mujer que termina con una tijera clavada en la espalda de uno de ellos. Por mentiroso, los padres no le creen. Y al final, el niño se salva en un pelo de las garras de Paul Stewart. Para un balance de tranquilidad moral de los espectadores, lo que sucedió allí jamás se aclara, se pasa por alto. Ese mismo año Ruth Roman trabaja con Kirk Douglas en una de sus cartas de triunfo: *Champion* (Mark Robson), pero Marilyn Maxwell, con la experiencia de llevarse al público de Las Vegas en su otra faceta de cantante, no le da mucha oportunidad de lucirse. Ruth Roman estuvo varios años bajo contrato con la Warner Brothers y fue prestada a la MGM para dos breves intervenciones: de apoyo a Dorothy McGuire y Van Johnson en *Invitation* (Gottfried Reinhardt, 1952) y de estelar en la comedia *Young Man With Ideas* (Mitchell Leisen, 1952) junto a Glenn Ford, que no llegó a cuajar en detrimento de los actores porque el director se sintió incómodo con la condiciones que los estudios le impusieron. En su período Warner, Ruth Roman campeó al lado de Gary Cooper, Raymond Massey, Errol Flynn, Randolph Scott, Farley Granger, Robert Walker, Dane Clark, Zachary Scott, Frank Lovejoy, Joseph Cotten, David Brian, Richard Todd, Raymond Burr y, sobre todo, Steve Cochran con el cual logró una química perfecta de erotismo, sexo y humanidad en la poco valorizada *Tomorrow is Another Day* (Felix E. Feist, 1951). De coestrella en *Blowing Wild* (Hugo Fregonose, 1953) le saca un susto a Barbara Stanwyck que no le queda otro recurso para sobresalir

que volverse requetemala y morirse al final, dejándole abierto el camino a Ruth para que Gary Cooper la envuelva entre sus brazos después que ella lo había envuelto con las miradas. A mitad de los cincuenta la Roman se paseó por casi todos los estudios a la caza de ofrecimientos, logrando participar en cintas significativas: *The Far Country* (Anthony Mann, 1955, Universal Pictures) junto a James Stewart y Walter Brennan con hermosos escenarios naturales que van desde Seattle, transportando ganado, hasta Alaska gracias al lente de William Daniels, el hombre que desde 1926 hasta 1939 fotografió a Greta Garbo en veintiún films y ganó Oscar en blanco y negro por *The Naked City* (Jules Dassin, 1948); *Joe Macbeth* (Ken Hughes, 1955, Columbia Pictures) con Paul Douglas recreando el drama de Shakespeare a nivel de gánsteres, ella en vez de Lady es Lily Macbeth; *The Bottom of the Bottle* (Henry Hathaway, 1956, 20th Century Fox) con Joseph Cotten y Van Johnson en una de las películas más adelantadas en modernidad de los años cincuenta, el mundo pequeño burgués americano de plástico y *living room*, e inspirada en una novela de Georges Simenon; *Great Day in the Morning* (Jacques Tourneur, 1956, RKO Radio Pictures) con Robert Stack, un oeste elogiado por el color, los escenarios y por la Roman en su papel de la chica de mala fama Boston Grant que opaca de calle a la no fácil Virginia Mayo; *Rebel in Town* (Alfred L. Wesker, 1956, United Artists) junto a John Payne y J. Carrol Naish en lo que se ha llamado una pequeña tragedia griega transportada a la época de la colonización en América, venganza y reconciliación de acuerdo a los giros del destino con las palabras recitativas de J. Carrol Naish al cierre: *Lo que los hijos de algunos hombres le hacen a los hijos de otros hombres... He ahí una tragedia de este mundo*; *Bitter Victory* (Nicholas Ray, 1957, Columbia Pictures) compartiendo un triángulo amoroso con Richard Burton y Curt Jurgens donde una nueva edición inglesa se extiende a 103 minutos en vez de los 82 con los que se exhibió ori-

ginalmente; *Five Steps to Danger* (Henry S. Kesler, 1957, United Artists) al lado de Sterling Hayden en un *film noir* de espionaje que toma proporciones nucleares semejantes a *Kiss Me Deadly* (Robert Aldrich, 1955). Si hemos mencionado las películas anteriores es por dar una idea del calibre de esta actriz, los directores que la llamaron a trabajar y los actores que fueron sus contrapartidas durante la década del cincuenta. Durante los sesenta, Ruth Roman persistió no se sabe en cuántos seriales de la TV y a partir de los setenta de regreso al cine sufrió una caída brutal. Las películas amarillas de terror, muerte en la oscuridad por puñaladas, asesinos en serie, violaciones visualmente fuertes, que quedaron bautizadas como el género de «baños de sangre» fueron las únicas ofertas que pudo encontrar y en pequeños cameos. *The Baby* (Ted Post, 1973), *The Killing Kind* (Curtis Harrington, 1973), *Impulse* (William Grefe, 1974) película de culto para su protagonista William Shatner y *The Day of the Animals* (William Girdler, 1977) son ejemplos imprescindibles de esta violencia gratuita y enfermiza cuyo objetivo principal es poner los pelos de punta y una tranca detrás de la puerta antes de acostarse como protección si es que al asesino ya no le tenemos dentro. En *The Killing Kind*, la más reseñada y recuperada en DVD en el 2007, su intervención es de breves minutos porque la película está confeccionada para Ann Sothern y un competente John Savage en ascenso directo hacia la actuación más sobresaliente de toda su carrera, *The Deer Hunter* (Michael Cimino, 1978). Nada la asustó, nada le quitó el sueño a una Ruth Roman olvidada. La muerte le llegó como un cálido soplo a la pequeña llama de su corazón, describiéndola con simple poesía, mientras dormía. Ahora ella vuelve a resurgir en lo que menos se esperaba, ediciones muy económicas en DVD del serial de trece episodios *Jungle Queen* (Lewis D. Collins, Ray Taylor; 1945) donde un grupo de agentes nazis trata de convencer a tribus africanas para que se revelen contra los ingleses. En 1956, Ruth Roman y su hijo de tres años se embar-

caron en Cannes en el crucero italiano Andrea Doria rumbo a Estados Unidos. El barco chocó con el SS Stockholm y se hundió. A pesar de que todos los pasajeros fueron evacuados sin lamentar pérdidas, Ruth Roman vivió horas de angustia, cuando ella por un lado y su hijo por otro no pudieron encontrarse hasta arribar a la ciudad de Nueva York. Más que por su talento, este suceso fue el que la llenó de notoriedad en la prensa mundial.

7. William Demarest (27 de febrero de 1892-28 de diciembre de 1983)

Quien haya visto alguna película de Preston Sturges (dirigió ocho) se encontrará en cualquiera de ellas a un actor secundario que batía palmas de actuación cada vez que salía: el maravilloso William Demarest. Con una larga carrera cinematográfica en brillantes películas, debutó en 1926 y logró mantenerse activo en el cine hasta mediados de los setenta con más de 150 intervenciones. William Demarest tenía un rostro inconfundible, pero un nombre difícil de fijar en la mente del espectador. Lo contrario de Charles Coburn, Edmund Gwenn, Sydney Greenstreet, Walter Brennan y Barry Fitzgerald que eran nombrados en voz alta tan pronto asomaban la cara. También hay que reconocer que si Preston Sturges dejó un legado de films importantes, imprescindibles en la historia del cine, en su momento de proyección no hicieron mucha taquilla y un *Sullivan's Travels* (1941) o una *The Lady Eve* (1941), por ejemplo, tardaron su tiempo en que fueran aclamadas y puestas en el lugar que les correspondía. *Sullivan's Travels* como una sátira insospechable y hasta perversamente fascinante en cuanto a ir de la comedia hasta el borde de la tragedia con una fuerte carga social tiene la actuación de William Demarest en el número 43 entre las 100 insuperables por un actor masculino de carácter. Y *The Lady Eve* una comedia fuera de serie donde el empecinamiento y

las ganas de Barbara Stanwyck por Henry Fonda se ven incrementados con la sazón que le pone William Demarest, está situada entre las 100 películas más importantes en la historia del cine. A lo largo de su carrera, William Demarest fue policía, criminal, reportero periodístico, político, vaquero, pianista, hasta el mentor de Al Jolson en *The Jolson Story* (Alfred E. Green, 1946) recibiendo una nominación al Oscar secundario que perdió limpiamente frente a Harold Russell en *The Best Years of Our Lives* (William Wyler). La televisión, Dios la tenga en su pecho, catapultó a William Demarest a la fama cuando tuvo que sustituir por enfermedad a William Frawley, el tío Charley O'Casey en la serie *My Three Sons*, con Fred MacMurray a la cabeza. De 1962 a 1975, William Demarest en su versión del tío mantuvo a la familia americana frente al televisor en un caso paralelo en cuanto a éxito semejante al de *I Love Lucy* con Lucille Ball y Desi Arnaz. Quien quiera embobecer con la música de presentación, nostálgica, ensoñadora, adictiva de *My Three Sons*, que corra a comprar el DVD de esta serie y se siente a disfrutar y a enseñarle a las nuevas generaciones lo que formó parte de su juventud y los valores familiares, un encuentro imposible de rechazar. William Demarest fue un actor con más de un momento estelar. Estamos en 1941, recordarlo en *The Lady Eve* frente a un espejo poniéndose un cepillo de dientes en la cara e imitando el bigotico de Hitler dice en perfecto sueco algo más o menos así: *Muchacho malo, yo te voy a pegar en la cara,* en abierto desafío al fascismo. Pero si alguien en una sola película quiere un compendio exhaustivo de la capacidad y el talento actoral de William Demarest que lo busque entonces en *Wedding Present* (Richard Wallace, 1936) junto a Gary Grant y Joan Bennett de rubia. Basada en una historia de Paul Gallico, esta comedia de altos enredos, Cary Grant y Joan Bennett son evidentemente amantes, copulan, han decidido no casarse para no arruinar las cosas que hasta ahora les van viento en popa sin compromiso alguno

y además porque trabajan juntos como periodistas y necesitan independencia. Con estos elementos las calificaciones de excelente, obra maestra, son innecesarias porque sobran y tampoco es para tanto. Por consenso general, el último rollo de la película donde William Demarest como el jefe de una pandilla de malhechores en deuda con Grant por haberle salvado la vida trata de ayudar a este para que la Bennett no se case con otro, es para no contar, sino para esperar a verlo algún día. *Wedding Present* es también el punto de partida al estrellato de un actor bastante inseguro hasta ese momento, aquí dueño de su oficio, el que él mismo se descubrió que le iba de maravilla. Ese actor, apoyado por William Demarest, jamás abandonó el modelo de actuación que puso en práctica en esta película, ni cuando estuvo bajo la tutela de Hitchcock. Ese actor fue, es y será siempre el carismático Cary Grant. Si alguien pide más sobre el increíble soporte que William Demarest le daba a los films donde aparecía, buscadlo, en tono imperativo, en *The Strip* (Leslie Kardos, 1951) un olvidado film entre lo musical y el *noir*. Aquí Demarest es un pianista que forma parte de la orquesta nada menos que de Louis Armstrong, incluyendo al verdadero pianista Earl Hines y al trombonista y vocalista Jack Teagarden. Hasta el diminuto Mickey Rooney, los bailables de Sally Forrest y las actuaciones especiales de los cantantes Monica Lewis y Vic Damone en el Ciro's y en el Mocambo respectivamente hacen de este pequeño film una joya. Sin mencionar la irresistible canción *A Kiss to Build a Dream On* (Bert Kalmar, Harry Ruby y Oscar Hammerstein II) nominada para el Oscar de ese año, una de las cartas de presentación de Armstrong en sus espectáculos. Y con este ejemplo de *The Strip* queremos destacar el talento de William Demarest sobresaliendo en esta película que sin ser extraordinaria, como el vino, siempre mejor cuando más años le pasan.

8. David Manners (30 de abril de 1900-23 de diciembre de 1998)

Aunque muchos no lo recuerden, su nombre prevalece incrustado en una sólida piedra de la historia del cine porque él es John Harker, el novio de Mina/Helen Chandler (cuatro películas filmaron juntos) en la legendaria *Dracula* (Tod Browning, 1931). El director James Whale lo descubrió actuando en Broadway y lo quiso de inmediato para su film *Journey's End* (1930) que lo lanzó al estrellato. Con una corta carrera cinematográfica que truncó en 1936, poniendo como excusa encontrarse aburrido de Hollywood, David Manners se refugió con su amigo el escritor Bill Mercer a llevar una vida espiritual en el rancho Rancho Yucca Loma que se hizo famoso por una serie de películas que allí él rodó con una cámara CineKodak de 16 mm. Películas que luego le robaron y hasta el día de hoy no se han recuperado y expertos arqueólogos cinematográficos juran encontrar algún día. En Rancho Yucca Loma, su pequeño edén, se dedicó además a la fotografía, a escribir y a pintar. Nacido en Canadá y antecesor lejano de la princesa Diana por vía materna, Manners prefirió refugiarse en el ostracismo antes que la vilipendiada propaganda desplegada con los artistas de cine llenara de escarnio su vida privada. Vida privada que mantuvo bien guardada junto a Bill Mercer hasta la muerte de este en 1978. En su corta carrera, David Manners se dio el lujo de trabajar con grandes divas de la época así como con renombrados directores. Es *The Last Flight* (1931) junto a Helen Chandler, Richard Barthelmess, John Mack Brown, Elliott Nugent y bajo la dirección del alemán William Dieterle en su debut americano, uno de sus trabajos más reseñados así como de su director por la dramatización certera de la Generación Perdida de los años veinte apoyado en el estilo narrativo de Ernest Hemingway en *The Sun Also Rises*. Entre otras apariciones disfrutables se encuentran: *The Truth About Youth* (William A. Seiter, 1930)

con Loretta Young y Myrna Loy; *The Miracle Woman* (Frank Capra, 1931) con Barbara Stanwyck; junto a Kay Francis en *Man Wanted* (William Dieterle, 1932); con Ann Dvorak en *Crooner* (Lloyd Bacon, 1932); con Elissa Landi en *The Woman's Husband* (Walter Lang, 1933); con Ruth Etting y Gloria Stuart en *Roman Scandals* (Frank Tuttle, 1933); con Carole Lombard en *From Hell to Heaven* (Erle C. Kenton, 1933); con Claudette Colbert en *Torch Singer* (Alexander Hall y George Somnes, 1933); con Katharine Hepburn en *A Bill of Divorcement* (George Cukor, 1932) y en *A Woman Rebels* (Mark Sandrich, 1936), su última aparición. En cuanto a despliegue de encanto, es en *Roman Scandals* donde David Manners acumula los más encomiados elogios. De coestrella de Eddie Cantor, se va desdoblando de chico malo a chico bueno, a chico romántico, a héroe de la trama. Esta extravagancia *pre-code*, con los increíbles musicales de Busby Berkeley, sigue siendo comentada por el desnudo de una principiante llamada Lucille Ball, a la que Manners le vaticinó un nombre en el firmamento de Hollywood. En la década del cuarenta David Manners publica las novelas *Convenient Season* (1941) y *Under Running Laughter* (1943) e hizo intentos de volver al teatro participando con poco éxito en la obra *Truckline Cafe* (Maxwell Anderson) junto a un principiante llamado Marlon Brando que en varias ocasiones manifestó orgulloso que su carrera completa se la debía a él. Sin embargo, por lo que de verdad se recuerda a David Manners es por la trilogía de horror en la que participó, porque además de *Dracula*, estuvo junto a Boris Karloff y Zita Johann en *The Mummy* (Karl Freund, 1932) y en *The Black Cat* (Edgar G. Ulmer, 1934) otra vez con Karloff, Bela Lugosi y Jacqueline Wells (también conocida como Julie Bishop). David Manners tuvo una última larga etapa de su vida dedicado a pintar con mucho reconocimiento. Cuando cumplió los 90 recibió un álbum de homenajes con impresiones, cartas y saludos de personalidades que fueron sus amigos y de aquellos que le

guardaban sincera admiración. No faltaron grandes nombres del cine y la política, entre los que figuraron Loretta Young, Zita Johann, Vincent Price, Helen Hayes, Mae Clarke, Lew Ayres, Elia Kazan, Karl Malden, Katharine Hepburn, Ronald y Nancy Reagan y hasta George Bush padre en ejercicio de la presidencia. David Manners llegó pleno de felicidad hasta los 98 años, dijo haber tenido la suerte de ver al cometa Halley dos veces, no importa –muerto de risa– que trabajar con Bela Lugosi le hubiera resultado embarazoso porque el vampiro tenía muy poco de conde y era un verdadero *«pain in the ass from start to finish»*.

9. Kenneth Mars (5 de abril de 1935-12 de febrero de 2011)

Sin lugar a dudas la década de los setenta es una década de máximo resurgimiento en el cine. En cuanto a películas es tan brillante en calidad y cantidad como la década de los cincuenta. Son tantos los títulos significativos que cualquier selección que se haga siempre quedará cuestionable. Si nos guiamos por las imágenes que cualquier espectador joven o viejo reconoce de inmediato en la pantalla de plata con murmullos familiares de satisfacción estamos obligados a mencionar: *The Godfather* (Francis Ford Coppola, 1972), *Cabaret* (Bob Fosse, 1972), *Last Tango in Paris* (Bernardo Bertolucci, 1973), *Nashville* (Robert Altman, 1975). *Jaws* (Steven Spielberg, 1975), *Rocky* (John G. Avildsen, 1976), *Taxi Driver* (Martin Scorsese, 1976), *Annie Hall* (Woody Allen, 1977), *Star Wars* (George Lucas, 1977) y *The Deer Hunter* (Michael Cimino, 1978) para cerrar llegando hasta diez con algunas de las más representativas e imprescindibles. Es esta también la década memorable de un actor de apoyo llamado Kenneth Mars que participó en otra serie de películas representativas de los setenta. Mars, catalogado como el hombre de los acentos por su facilidad en imitar personajes de otros países, ya había acaparado la atención como

el empedernido orate amante del nazismo Franz Liebkind que escribe la obra musical *Springtime for Hitler* en *The Producers* (Mel Brooks, 1967). Y junto a Shirley MacLaine en *Desperate Characters* (Frank D. Gilroy, 1971) da rienda suelta a su veta dramática como actor principal en un film raro, claustrofóbico y hermoso, casi perfecto en las actuaciones de ambos, basado en la novela de Paula Fox, una poco mencionada y preciosa escritora que al tener una abuela cubana y a su vez ella ser la abuela de la simbiótica Courtney Love, hace exclamar, qué rara mezcolanza la vida de esta señora, como la novela que escribió y sirvió de base al film. En 1972, Kenneth Mars vuelve a la carga con *What's Up, Doc?* (el título se refiere a los muñequitos animados de Bugs Bunny), una comedia disparatada, loca, enredo tras enredo que en inglés llaman *screwball,* dirigida por Peter Bogdanovich con Barbra Streisand, Ryan O'Neal y debut de quien se roba descaradamente la trama, no deja títere con cabeza, Madeline Kahn. En esta película Kenneth Mars es el novio de Barbra, la chica terremoto, y vuelve a hacer gala del manejo de los acentos al interpretar a un musicólogo croata. Las virtudes nostálgicas de esta película empeñada en homenajear a las grandes comedias de los años treinta, en especial *Bringing Up Baby* (Howard Hawks, 1938), la han situado en el número 61 entre las 100 comedias a preservar por el American Film Institute. *What's Up, Doc?* recaudó 66 millones de dólares en 1972, ocupando un tercer lugar por debajo de *The Godfather* (Francis Ford Coppola) y *The Poseidon Adventure* (Ronald Neame), gracias a los rabiosos aplausos del público cuando al final la Streisand le dice a O'Neal «*Love means never having to say you're sorry*» y él le responde «*That's the dumbest thing I ever heard*», burlándose de su propia escena clave en *Love Story* (Arthur Hiller, 1970). Cabe señalar que después de los asesinatos de JFK, RFK y MLK, en el cine americano se desarrolló un género bautizado como «paranoia política». Enamorado de este género, Alan J. Pakula filma *Klute* (1971),

llevando a Jane Fonda a su segundo Oscar. En 1974 realiza la segunda parte, *The Parallax View,* para cerrar la trilogía con *All the President's Men* (1976). Es en *The Parallax View* donde Kenneth Mars aparece brevemente para que el público exclame, «*hasta aquí se coló el tipo*», ya que quieran o no algunos críticos esta película es significativa. *The Parallax View* fue filmada con esmero en locaciones exteriores del estado de Washington. La Aguja Espacial de Seattle muestra la fuerza del acero (dureza) y del cristal (fragilidad) de Estados Unidos a merced constantemente de un enemigo exterior; al igual que la presa Gorge (enemigo interior) que con una manga de agua amenazará arrastrar a Warren Beatty, o el avión que volará en pedazos, resultando profética la escena de los sucesos por venir del 9/11. Este *thriller* unidireccional (así lo califican algunos malévolos) se anticipó a muchos hechos que vinieron después, o todavía nos amenazan con aparecer, con un final desesperanzador. A mitad del film se insiste, desde diferentes ángulos positivos y negativos, en las palabras claves que conforman la nación americana: amor, madre, padre, yo, país, hogar, Dios, enemigo, felicidad. Y es la breve aparición de Kenneth Mars como un exagente del FBI quien siembra la duda al mencionar que existen métodos para entrever que una muerte parezca accidental o suicidio, dando inicio a la locura. En su carrera ascendente, Kenneth Mars logra alcanzar la cúspide en *Young Frankenstein* (Mel Brooks, 1974) interpretando al inspector Kemp, un hombre que lleva un parche en el ojo y un brazo de madera desarticulado en cualquier dirección. Fue tan fuerte la impresión que causó este personaje que baste recordar que la mayoría de los obituarios por su fallecimiento fueron acompañados en la televisión por imágenes de esta película, un ícono en su género donde el disparate y la sofisticación dan una lección de enajenación y atrevimiento muy difícil de encontrar a veces, porque filmada en blanco y negro para resaltar su gracia, *Young Frankenstein* está repleta de profanidad, sexo, desnudez, violencia, alcohol, drogas y

humo, no solo en los ojos, además de inusitado terror según reza en las guías de las comisiones revisoras y de recomendación de que «*este film pueda o no pueda terminantemente ser visto por una familia completa, desde el bebé hasta la abuelita*». Kenneth Mars cierra su gran período de los setenta participando en Night Moves (Arthur Penn, 1975), una película inteligente mal recibida durante su estreno y endiosada en la actualidad. En 1990, Michael Sragow publicó una colección de crónicas con el lapidario título «Los mejores films que usted nunca ha visto» donde Night Moves tiene un espacio ilimitado por haberse hecho eco del colapso de la cultura norteamericana después del escándalo Watergate, impotencia y desesperación por doquier, como le dicen al investigador privado Harry Moseby/Gene Hackman (un monstruo de actor): *quizás encuentre a la muchacha... quizás se encuentre a sí mismo.* Night Moves es un abierto homenaje de Arthur Penn, único en la historia del cine, a Eric Rohmer cuando Susan Clark, la esposa de Hackman lo invita a ver Ma nuit chez Maud/My Night at Maud's del director francés y Hackman le responde: *Una vez yo vi un film de Eric Rohmer. Y fue como esperar a que se secara la pintura.* Por esta frase que le ha dado la vuelta al mundo, que a partir de Night Moves se utiliza para nombrar algo extremadamente aburrido y que acompañó a casi todos los obituarios cuando falleció Eric Rohmer (20 de marzo de 1920−11 de enero de 2010), es que este «más que extraño» film forma parte de los memorables de su década. Arthur Penn utilizó la ironía de la frase para introducir a Rohmer en el cine americano, recrea su nombre en la marquesina de un cine, porque contradiciéndose en cuanto a su gusto por Rohmer mostró cuánto lo amaba y el personaje de Moseby tiene muchas similitudes con el de esa película que él engañosamente, repetimos, aparentó menospreciar. Y gracias a Kenneth Mars que aparece por segundos en películas verdaderamente significativas de los setenta es que se puede hacer un pequeño recorrido de esta década privilegiada

en el cine. Durante los ochenta, Kenneth Mars participó en la relajante comedia de horror *Full Moon High* (Larry Cohen, 1981) que deconstruye el mito de haber sido mordido por un lobo de la Transilvania entre lo sublime y lo ridículo; con Woody Allen en *Radio Days* (1987), un buen ejemplo de nostalgia musical más que nada; y la comedia *Illegally Yours* (Peter Bogdanovich, 1988) en los escenarios de St. Augustine, Florida (su gran mérito para los que no conozcan esta ciudad de remembranza española, posible sitio de la fuente de la juventud, vale la pena llegarse hasta allí a través de esta película). Mars vuelve a trabajar con Woody Allen en *Shadows and Fog* (1992). Sin embargo, casi el 75 por ciento de su carrera se la dedicó a la televisión o a que su voz se utilizara en los animados de Disney, sobresaliendo el personaje del Rey Tritón, el más reseñado. Cada nueva generación incorpora al Rey Tritón a sus felices vivencias de la infancia a través de *The Little Mermaid* (John Musker y Ron Clements, 1989).

10. Marc Lawrence (17 de diciembre de 1910-28 de noviembre de 2005)

Con el rostro abatido por las huellas de una varicela feroz o un inmisericorde acné juvenil, «cara de bache» llegaron a decirle algunos, este actor que adoraba la actuación supo que tenía que conformarse con papeles muy especiales donde de galán, por supuesto, no tendría cabida, aunque dicen que cortejó a Rita Hayworth en sus inicios, que parece haber estado bastante complacida y hasta protegida porque con esa «faz» que él tenía le sacaba un susto a cualquier atrevido que osara propasarse con ella. Si se pusiera en duda esta relación nada más que verlos juntos y graciosos en *The Shadow* (Charles C. Coleman, 1937); *Convicted* (Leon Barsha, 1938); y *Who Killed Gail Preston?* (Leon Barsha, 1938). Amigo de juventud de John Garfield, juntos decidieron correr suerte en

Broadway y en la izquierda de moda. Trabajó en la puesta en escena de *Esperando por el zurdo* de Clifford Odets y así de rápido Harry Cohn, cabecera de la Columbia Pictures, le ofreció un contrato en 1931. Marc Lawrence tenía el prototipo del gánster ideal y en esa dirección lo manipularon en más de cien breves participaciones de apoyo porque no podía permanecer mucho tiempo en pantalla, el público le tomaba aversión. Quizás su nombre era difícil de fijar, pero no la figura. De marcado interés resultaron sus incursiones en *Dust Be My Destiny* (Lewis Seiler, 1939) con su amigo John Garfield, en *Johnny Apollo* (Henry Hathaway, 1940) con Tyrone Power y en *The Ox-Bow Incident* (William A. Wellman, 1943) con Henry Fonda. En 1949 logra un protagónico junto a Franchot Tone en *Jigsaw* (Fletcher Markle), un *film noir* menor que ni las locaciones de Nueva York, las escenas finales en el Museo de Brooklyn, así como los pequeños cameos de John Garfield, Marlene Dietrich, Henry Fonda, Burgess Meredith y Marsha Hunt, logran darle oxígeno. Sin lugar a dudas fue su breve aparición en *Cloak and Dagger* (Fritz Lang, 1946) la que lo enmarcó dentro del status del malvado glorioso. Menospreciada, casi innombrable por la crítica, *Cloak and Dagger* es un Fritz Lang con el medido desenfreno que el alemán le ponía a sus trabajos. Nunca una fémina, en este caso la diminuta Lilli Palmer al lado de Gary Cooper, tratando de protegerlo, se va a ver más que amenazada con las miradas sexuales que este galán le pone encima con abiertas intenciones de propasarse y nada menos que en medio del peligro de una Italia fascista donde Cooper, un científico nuclear, se ha infiltrado y es buscado bajo órdenes de apresarlo vivo o muerto. Aquí es donde entra Marc Lawrence en una de la escenas de pelea antológicas del cine. Él es un agente de la policía secreta fascista que anda detrás de Cooper y por eso se acompaña de una pistola y de una daga, por si hay que eliminarlo en silencio que es más conveniente. Gary Cooper lo descubre a tiempo y poniendo de señuelo las piernas de

Lilli lo arrastra hasta un espacio vacío, idóneo para que Fritz Lang desarrolle la desbocada acción, acompañando la pelea por una dulce melodía italiana que se cuela desde la calle. Después de mucha mímica y mucho forcejeo, la daga no cumple su cometido, Cooper logra empujar a Lawrence hasta detrás de unos cajones, y ahí, quitándolo de la vista del espectador, con la misma frialdad que los malos se deshacen de los buenos, el bueno en este caso le aprieta el cuello, uno no lo ve, pero lo siente, hasta que las dos patas desmadejadas de Marc Lawrence ruedan por entre las de Cooper, porque en este tipo de película es significativo como cualquiera de los contrincantes siente un poco de placer al liquidar al contrario, que visto desde otros horizontes es la peor insania que se le puede inculcar al ser humano: haz la sangre correr si es necesario o si las circunstancias lo exigen. A inicios de los cincuenta la feliz carrera de Marc Lawrence que parecía ir en ascenso después de aparecer en *The Asphalt Jungle* (John Huston, 1950) se vio afectada por la cacería de brujas. Tildado de rojo fue llamado a declarar por el Comité de Actividades Antiamericanas donde confesó haber sido miembro del Partido Comunista allá por el año 1937. En un colapso nervioso, psiquiatras de por medio, a punto de ser internado en un manicomio y recibir electrochoques, suministró a la mafia de políticos bajo la sombra de McCarthy los nombres de Sterling Hayden, Ann Revere, Morris Carnovsky, Lionel Stander, Howard Da Silva, Karen Morley y Larry Parks entre otros como adictos a la causa del proletariado que pertenecían a su misma cédula (Betsy Blair en su autobiografía dio «entretenida» información de cómo trabajaba el Partido Comunista con los artistas de Hollywood, algo hasta el día de hoy en nebulosa). Puesto en lista negra por la derecha y los liberales al mismo tiempo, Marc Lawrence no tuvo más remedio que emigrar a Italia en busca de trabajo, donde comenzó una segunda etapa cinematográfica insospechable. En Italia, mientras el mundo del cine lo recibía como a una gran estrella y le digni-

ficaban su papel de gánster, el personal de la embajada americana le hacía rechazo, y los hijos a su hijos le gritaban comunistas en la escuela. Cabe destacar que trabajó con lo más sobresaliente que se paseaba por el Cinecittà de entonces: en *La tratta delle bianche* (Luigi Comencini, 1952) junto a Eleonora Rossi Drago, Silvana Pampanini, Ettore Manni, Vittorio Gassman, Tamara Lees y la principiante Sophia Loren; en *Vacanze col gangster* (Dino Risi, 1952) con un adolescente por nombre Mario Girotti fumándose de forma inconcebible un cigarro (un atentado a la moral y a las costumbres no de aquella época, sino a las prescripciones de hoy día) mientras habla de planear un asalto o un robo con una mujer mucho mayor que él que sin necesidad de darle otra vuelta a la tuerca parece ser su amante. Este prematuro adolescente al pasar de los años sería nada menos que el conocido Terence Hill, que hasta Luchino Visconti lo incluyó en *Il gatopardo* (1963). Marc Lawrence no ponía condiciones y así le siguieron *Il piu comico spettacolo del mondo* (Mario Mattali, 1953) con Totó y May Britt que vio destruida su carrera en Hollywood por haberse casado con Sammy Davis Jr. y *Sour Maria* (Luigi Capuano, 1955) con Franca Marzi, la misma prostituta Wanda amiga de Cabiria/Giulietta Massina en la película de Federico Fellini de 1957. Marc Lawrence, como que lleno de añoranzas, como que la fiebre del macartismo había pasado, un día regresó a Estados Unidos. Otra vez está en su ambiente en *Johnny Cool* (William Asher, 1963); en 1966 trabaja lleno de tensión por viejas diferencias políticas junto a Robert Taylor en *Savage Pampas* (Hugo Fregonese) y sin ningún crédito aceptó aparecer en *Diamonds Are Forever* (Guy Hamilton, 1971) donde se roba el show por ser el actor más citado de esta película de James Bond gracias a la frase: *I didn't know there was a pool down there/No sabía que había una piscina allá abajo,* mientras ayuda a lanzar a Lana Woods desde la alta ventana de un hotel. Marc Lawrence continúa en las perversas andadas en *Marathon Man* (John Schlesinger, 1976);

The Big Easy (Jim McBride, 1987); y hasta en *Ruby* (John Mackenzie, 1992). Si alguien se preguntara si existe una imagen beatificada de Lawrence que pudiera redimirlo de tanto crimen y tanta veneración por la malignidad, sí, esa imagen existe, búsquenlo en la exótica (no hay otro adjetivo para calificarla) *The Shepherd of the Hills* (Henry Hathaway, 1941) como el increíblemente tierno y humano primo mudo de John Wayne en su primer film en Technicolor; y también en *From Dusk Till Dawn* (Robert Rodriguez, 1996) con Quentin Tarantino y George Clooney. Si alguien quiere saber mucho más sobre Marc Lawrence, en 1964 produjo y dirigió en colaboración con John Derek el *thriller Nightmare in the Sun*, genial para los seguidores del género, indeleble y mediocre en la reseña, otra vez, de los críticos. Lo que no se puede ocultar de esta película es el ambicioso reparto encabezado por el propio John Derek, Ursula Andress, Aldo Ray y Arthur O'Connell, con los siguientes invitados: Sammy Davis Jr., Keenan Wynn, Robert Duvall, Richard Jaeckel, Allyn Joslyn, George Tobias y Chuck Chandler que la convierten en un *must see movie*. Volvió a dirigir otro clásico del horror *Daddy's Deadly Darling/Pigs* (1972) donde una chica psiquiátrica irrecuperable se escapa de un hospital de dementes (Toni Lawrence, su propia hija) y comienza a matar hombres que le recuerden al sinvergüenza de su padre, que además la había violado, y con los restos de las víctimas alimenta a unos puercos que han desarrollado un gusto muy especial por la carne humana. Y si alguien insiste en saber un tanto más acerca de Marc Lawrence que acuda directamente a la fuente, la autobiografía que escribió con el título de *Long Time No See: Confessions of a Hollywood Gangster* (1991) agradeciéndole a su amigo Lucky Luciano la frase titular en que se movió hasta el final de sus días; o pueden consultar la novela *The Beautiful and the Profane* (Jonathan Held, 2002) donde el protagonista está inspirado en su persona; o a cualquier sobreviviente o descendiente de la izquierda hollywoodense

que decidió hacerle la vida imposible hasta el final de sus días con la ya célebre frase acuñada *«Marc Lawrence habló»*.

Pie al margen: Si de peleas memorables en el cine semejantes a la de *Cloak and Dagger* (Fritz Lang, 1947) se trata, dejamos al azar la curiosidad del lector con: la de June Havoc y Dorothy Hart a puño limpio en *The Story of Molly X* (Crane Wilbur, 1949); la de Randolph Scott y John Russell en *Man in the Saddle* (André de Toth, 1951); la de Humphrey Bogart y Tim Holt en *The Treasure of the Sierra Madre* (John Huston, 1948); la de Spencer Tracy con Ernest Borgnine en *Bad Day at Black Rock* (John Sturges, 1955); la de Marlene Dietrich y Una Merkel en *Destry Rides Again* (George Marshall, 1939); la de John Wayne y Victor McLaglen en *The Quiet Man* (John Ford, 1952); la del grupo cosechador de trigo liderado por Alan Ladd contra el de Robert Preston en *Wild Harvest* (Tay Garnett, 1947); la de Errol Flynn y Basil Rathbone en *The Adventures of Robin Hood* (Michael Curtiz, 1938); la de Stewart Granger y Mel Ferrer con el más largo duelo de espadas en el cine en *Scaramouche* (George Sidney, 1952); la de Paul Newman, Wolfgang Kieling y Carolyn Cornwell en *Torn Curtain* (Alfred Hitchcock, 1966) sin música de fondo, un cuchillo enorme en la mano y un horno de cocina donde asfixian al malo; y las dos que tiene Pedro Infante en la cárcel hasta una con sacadera de ojo en *Nosotros los Pobres* (Ismael Rodríguez, 1948).

Acotación:
Casablanca o las tribulaciones de la incertidumbre

La gran incertidumbre que siempre ha mantenido a los críticos atribulados con *Casablanca* es decidir en qué año colocarla. En noviembre de 1942 fue exhibida a *New York Film Critics* que de inmediato la incluyeron en los premios de ese año aunque no recibió ningún galardón. El 23 de enero de 1943 fue su estreno oficial en Estados Unidos por lo que la Academia la consideró en las nominaciones de ese año. *Casablanca* recibió ocho nominaciones, saliendo airosa en tres:

1. Mejor película, y ganó.
2. Mejor director para Michael Curtiz, y ganó.
3. Mejor actor principal para Humphrey Bogart.
4. Mejor actor secundario para Claude Rains.
5. Mejor guión para Julius J. Epstein, Philip G. Epstein y Howard Koch, y ganó.
6. Mejor fotografía para Arthur Edeson
7. Mejor edición para Owen Marks.
8. Mejor música para Max Steiner.

Lo inconcebible es que la canción *As Time Goes By* de Herman Hupfeld y cantada por Dooley Wilson no figuró en las nominaciones, un año amplio con diez escogidas.

En 1989, *Casablanca* fue seleccionada por National Film Registry para su preservación en Estados Unidos por ser cultural, histórica o estéticamente significativa.

El derrotero de las hermanitas Dowling

El camino para llegar a Hollywood nunca fue fácil y cada cual hace el cuento a su manera, que siempre es el mismo. Muchos padres que empujaron y forzaron a sus criaturas a abrirse paso en esa jungla de aparentes luces y lentejuelas las más de las veces deshechas en dolorosas lágrimas, alcohol, drogas, intentos de suicidios. ¿Por qué asombrarse si para hacer más tremendo el camino a la fama fueran hermanas las que decidieran emprenderlo? En la era silente Lillian y Dorothy Gish, apenas unas niñas, fueron las pioneras en tomar estas decisiones. Un padre alcohólico, una madre que pone a trabajar a sus hijas para subsistir, mucha, pero mucha literatura inventada se ha escrito sobre estas hermanitas, así como la enigmática relación que mantuvieron con su Pigmalión, D. W. Griffith, en especial la Lillian, que llegó casi a los cien años sin conocérsele un amor por el cual hubiera intentado cortarse las venas a no ser el que sintió de mentiritas por Richard Barthelmess disfrazado de chino en *Broken Blossoms* (D. W. Griffith, 1919). Griffith inventó para Lillian lo más maravilloso que puede existir en el cine para una mujer: el *close-up*. Y consternadas con el rostro de Lillian Gish en la pantalla, Natalie, Constance y Norma Talmadge decidieron aventurarse en ese nuevo asunto del cine mudo donde se requería un dominio absoluto de las expresiones faciales y corporales. Natalie se vio con pocas posibilidades, optó por el matrimonio y eligió nada menos que a Buster Keaton. Constance filmó lo que se le presentara, pero nunca a la altura de su debut en *Intolerance* en 1916, bajo la dirección del propio D. W. Griffith, por lo que contó el dinero, hay suficiente y se retiró a tiempo. Solo Norma seguía y seguía con obstinación, Scott Fitzgerald le hace un elogio en su novela *Tender is the Night* como el epítome del glamour a finales de los veinte, y de súbito, el cine hablado anuncia su aparición. Norma, Normita, se van a reír de tu vocecita de flauta, le dijo su hermana Constance, retírate Y así lo hizo. Los pormenores de este

suceso fueron estudiados clínicamente por el Dr. Guillermo Cabrera Infante en su trabajo científico *El síndrome de la Talmadge*, lectura obligada para los psiquiátricos amantes del cine y para los iniciados que quieran prostituirse de conocimientos en esta materia. En 1952, Gene Kelly y Stanley Donen le regalan a Jean Hagen una parodia de NormaTalmadge en *Singin' in the Rain* por la cual la nominaron a un Oscar. Un año caótico que sin lógica ni cordura los miembros de la Academia seleccionaron como mejor película a *The Greatest Show On Earth* dirigida por Cecil B. DeMille. Así de impredecibles son las noches de las premiaciones. Una simple operación sanitaria, dijo en voz baja un alto ejecutivo justificando que *High Noon* de Fred Zinneman no fuera la elegida porque tenía evidentes problemas políticos, cacería de brujas, además de ser un oeste claustrofóbico. La terrible omisión fue *Singin' in the Rain*. Y es la única que todavía los amantes del cine lloran cuando Gene Kelly abre el paraguas y danza bajo la lluvia, pero lloran de vergüenza porque la ignoraron.

Y para llorar y además reír, durante los años treinta y parte de los cuarenta aparecieron las hermanitas Lane, tomaron el cine por asalto. De cinco que comenzaron, solo Priscilla, Rosemary y Lola alcanzaron grandes papeles en Hollywood; fueron aclamadas en las cuatro películas que realizaron juntas: *Four Daughters* (Michael Curtiz, 1938), *Daughters Courageous* (Michael Curtiz, 1939), *Four Wives* (Michael Curtiz, 1939) y *Four Mothers* (William Keighley, 1941). De las tres, solo Priscilla logró brillar con luz propia en *Saboteur* (Alfred Hitchcock, 1942) y en la comedia de humor negro *Arsenic and Old Lace* (Frank Capra, 1944) con un reparto que merece nombrarse completo porque es parte irrefutable de su éxito: Cary Grant, Raymond Massey, Peter Lorre, Jack Carson, Josephine Hull, Jean Adair, John Alexander, James Gleason, Edward Everett Horton, John Ridgely, Grant Mitchell, Edward McNamara, Garry Owen y Vaughan Glaser.

Para muchos, *Arsenic and Old Lace* está casi pareja a la gran comedia de todos los tiempos *Some Like It Hot* (Billy Wilder, 1959). Las obras de Charles Chaplin y Buster Keaton son casos apartes, predecesores del llamado cine de autor impuesto más tarde por Samuel Fuller y Budd Boetticher en sus oestes.

Con más mundo recorrido que las hermanas Lane, ya habían hecho un pequeño rol en la película silente *The Valley of Decision* (Rae Berger, 1916), las hermanas Constance y Joan Bennett (nacidas en 1904 y 1910 respectivamente) reiniciaron en los años treinta una larga carrera de éxitos. La Constance quedó sobresaliente en *What Price Hollywood?* (George Cukor, 1932) que sirvió de inspiración a las subsiguientes *A Star is Born* y en *Topper* (Norman Z. McLeod, 1937) con Cary Grant. Asidua a trabajar con Cukor le aceptó estar por debajo de Greta Garbo en *Two–Faced Woman* (1941) robándole facilito la película a la sueca, que estaba muy tensa, aunque tratara de reírse y bailar con unos tragos de utilería. Las malas lenguas dicen que fue Constance la que eligió el desacertado vestuario de Greta y la acabó de hundir conscientemente. La tapa al pomo se la vuelve a poner Constance meses antes de su repentina muerte a Lana Turner en *Madame X* (David Lowell Rich, 1966). Suegra de la Turner en la historia, la maldad la hacía más joven y seductora, no tuvo que realizar ningún esfuerzo para llamar la atención en esta bien cuidada versión de la lacrimógena obra de teatro de Alexandre Bisson por la cual ya habían pasado en el cine Ruth Chatterton (1929), Gladys George (1937) y hasta Maria Fernanda Ladrón de Guevara en una versión de 1931 (*La mujer X*, dirigida por Carlos F. Borcosque) y Libertad Lamarque en una versión mexicana dirigida por Julián Soler (*La mujer X,* 1954). Su hermana Joan, por su parte, tuvo mejor fortuna en cuanto a fijarse en la memoria del público. Un rostro obligatorio en cualquier cinemateca porque Fritz Lang la llamó para trabajar en cuatro películas de culto: *Man Hunt* (1941),

The Woman in the Window (1944), *Scarlet Street* (1945) y *Secret Beyond the Door* (1948). Para muchos, la Joan Bennett de *The Macomber Affair* (Zoltan Korda, 1947) y la de *The Reckless Moment* (Max Ophüls, 1949) son dos Joan mucho más calibradas para contemplar, disfrutar y agradecer por siempre. En 1976, Joan Bennett aterriza en Italia, y horror de los horrores, Dario Argento la coloca decorativamente en *Suspiria* cerrando con broche de oro su carrera.

Olivia de Havilland y Joan Fontaine, irreconciliables hermanas, escalaron peldaños más elevados a las anteriores. Olivia ganó dos Oscares, por *To Each His Own* (Mitchell Leisen, 1946) y *The Heiress* (William Wyler, 1949); soberbia en ambas, aunque *To Each His Own* es un drama pedestre salvado solo por su actuación. Y es que cualquier papel en manos de Olivia, además de profesionalismo, es una delicada poesía; desde la recordada Melanie de *Gone With the Wind* (Victor Fleming, 1939) hasta la perfecta compañera de Errol Flynn en *Captain Blood* (Michael Curtiz, 1935), *The Adventures of Robin Hood* (Michael Curtiz, 1938) y *They Died With Their Boots On* (Raoul Walsh, 1941) de ocho películas que filmaron juntos. Joan, manejada dos veces por Hitchcock, estuvo cerca de obtener el Oscar en *Rebecca* (1940), hubo que dárselo por *Suspicion* (1941). Noche de tensión porque Olivia, que era una de las nominadas, fingía una serenidad de miedo. Esa noche ni se miraron. Pasados varias días, los estudios la obligaron a llamar a Joan, es tu hermana, vamos, que se sienta la voz humana de la misma manera que Luise Rainer cogió el teléfono en *The Great Ziegfeld* (Robert Z. Leonard, 1936), *Hello, ¿Flo?, perdón... Hello, ¿Joan?... sí, soy yo, te habla Olivia... no me pude acercar a ti, había mucha gente a tu alrededor felicitándote por tu dichosa suerte, estoy tan feliz por la forma en que lo has conseguido que no pude dormir en el resto de la noche esperando que clareara para llamarte. Oh, Joan, no creo que podamos vernos, parto para*

Paris. Alguna vez quizás si la salud nos acompaña... Con el tiempo no siguieron tratándose como hermanas. La Fontaine adquirió un porte difícil de congraciar, el pelo estirado hacia atrás recogido en un moñito, o corto y ondulado; se encorvaba, si tenía que correr lo hacía con los brazos pegados al cuerpo, los hombros rígidos, pero se imponía por un inexplicable sortilegio al hablar y la mirada de dulce arpía en los ojos bastante diferente a sus momentos de ingenuidad en *The Constant Nymph* (Edmund Goulding, 1943), *Jane Eyre* (Robert Stevenson, 1944) y *Letter From an Unknown Woman* (Max Ophüls, 1948). *Born to Be Bad* (Nicholas Ray, 1950) y *September Affair* (William Dieterle, 1950) son dos buenos ejemplos de esa etapa difícil de la Fontaine en los que pudo salir adelante porque sabía que Olivia era su sombra y estaba en la misma estratagema, a lo Strindberg, luchando por ser la más fuerte.

Gypsy Rose Lee, la reina del bataclán, se inmortalizó en el teatro con el pretexto de hacer «desnudeces artísticas». Una que otra vez incursionó en el cine, donde no le permitieron ser ella, cualquier cosa menos hacer de *stripper,* por tanto ese giro no le fue realmente halagador. Le dio por escribir novelas policíacas (algunos afirman que se las escribían) y *The G-String Murders* fue llevada al cine con el título de *Lady of Burlesque* (William A. Wellman, 1943) actuada por Barbara Stanwyck. *Lady of Burlesque* es una joya de bisutería gracias a las virtudes amorales de Barbara en un número bailable que ni la propia Gypsy lo hubiera hecho mejor. Vale mencionar, de las pocas apariciones cinematográficas de Gypsy Rose Lee, *Belle of the Yukon* (William Seiter, 1944) con un Randolph Scott que se negó a meterse en una tina y sacar el dedo gordo del pie como años más tarde hizo Robert Mitchum en *The Angry Hills* (Robert Aldrich, 1959) para ponerle picante a la bobería. A su favor, fue el Technicolor el que no solo hizo lo que pudo con *Belle of the Yukon* sino que la engrandeció,

igual que el vestuario escotado de Gypsy Rose Lee casi censurable porque siempre tratan de fotografiarla de perfil con enormes flores en el busto para evidenciar o excomulgar sus excesivas dotes. Aunque nadie le puso interés a este musical que se desarrollaba en el oeste, donde Dinah Shore, Florence Bates y Charles Winniger están irrecordables, vale disfrutarlo por los atuendos de Gypsy Rose Lee y por Randolph Scott, aquí un galante y bandolero caballero con un color y lustre de pelo envidiables. Pasada de los cuarenta, abastecida de dinero, la casa forrada con pinturas originales regalo de sus creadores, las memorias a punto de ser convertidas en un musical, a Gypsy Rose Lee se le recuerda en el cine por haber hecho acto de presencia en dos cintas memorables no precisamente por ella: *Wind Across the Everglades* (Nicholas Ray, 1958) con Burl Ives y Christopher Lee en la Florida, fango, cocodrilos, cazadores de plumas, poesía de la naturaleza, y víboras que no perdonan; y ese mismo año *Screaming Mimi* (Gerd Oswald, 1958) donde se atrevió a cantar *Put the Blame on Mame* como la pariente desnaturalizada de Rita-Gilda-Hayworth. Es necesario mencionar que en sus inicios, Rose Louise Hovick no actuaba sola sino que servía de apoyo a su hermanita menor Ellen Evangeline. Cuando esta niña fue creciendo prefirió el teatro serio de Broadway cambiándose el nombre por June Havoc, luego se marchó al bosque sagrado de Los Angeles donde se destacó como la secretaria racista en *Gentleman's Agreement* (Elia Kazan, 1947), la mujer fatal en *Intrigue* (Edwin L. Marin, 1947), la agente soviética en *The Iron Curtain* (William A. Wellman, 1948), la dama de sociedad que juega a poner cuernos en *Chicago Deadline* (Lewis Allen, 1949) y la jefa de una banda de pistoleros en *The Story of Molly X* (Crane Wilbur, 1949). El punto álgido en la vida de estas hermanas tan opuestas llegó cuando Mama Rose montó en Nueva York una pensión y «algo más» para lesbianas en el entonces malogrado West End Avenue de los cincuenta, zona libre para prostitutas y drogadictos en el mis-

mo corazón de Manhattan. La prensa no escatimó en detalles cuando Mama Rose mató a su amante en la supuesta pensión, más con el testimonio del nieto Eric Preminger que participó en el embrollo, hijo de Gypsy con Otto Preminger. *Se sobrepasó con una de las niñas*, declaró la elucubradora madre, *una mujer es siempre débil cuando le levantan la mano, trata de defenderse con lo primero que encuentre, estoy ofuscada, no recuerdo bien, pregúntenle a mi nieto, él fue quien me alcanzó la pistola. Ay Gypsy, hija mía, más te conviene resolver este potaje en que tu hijo y yo nos hemos metido.* Por tanto, como Gypsy era tan adorada por el público norteamericano, Mama Rose salió absuelta a falta de pruebas, al estilo de Ginger Rogers en *Roxie Hart* (William A. Wellman, 1942) durante los movidos veinte, que luego descolló en el musical *Chicago*, con coreografía de Bob Fosse. *Cállate de una vez*, le advirtió Gypsy al niño, *ese malhechor, ese maquereau, se suicidó envuelto en un salto de cama de mujer y tú nunca lo viste discutir con tu abuela en su alcoba porque en esa pensión las que viven son pobres mujeres desorientadas.* Con tales elementos, Gypsy hizo famosa su autobiografía que culminó en el musical *Gypsy*. June Havoc, descontenta con el tratamiento que su hermana le había dado en el libro, peor lo que le hicieron en la versión musical donde abandona a la familia con doce años, también escribió sus memorias, *Early Havoc*, que fueron convertidas en el musical *Marathon '33* con menos éxito. Gypsy, fumadora incontrolable, murió de cáncer pulmonar a la edad de cincuenta y nueve años (no importa que en la lápida grabaran una fecha de nacimiento donde le quitaban tres años), dejando detrás una fortuna en obras de arte, entre los que se cuentan trabajos de Joan Miró, Pablo Picasso, Marc Chagall, Dorothea Tanning, Max Ernst, Julio De Diego, Marcel Vertès, William Bouguereau, Giorgio de Chirico, regalos la mayoría de los propios artistas que la idolatraban y hasta la visitaban a determinadas horas. Porque la Gypsy podría ser cualquier cosa, menos estúpida, y sabía

multiplicar. ¿Es arte lo que usted hace? le preguntaron con ironía. La gran dama del *stripping* respondió: *Que lo digan los pintores que me han llenado las paredes con sus obras.* Sí, el *stripping*, el salir vestida para desvestirse poquito a poco frente a un público en penumbras es un arte. El *striptease*, el deslizarse a través de un tubo, es un aditamento que nosotras, la mujer norteamericana, le hemos hecho al burlesco. Fueron las francesas las que nos lo robaron sin ninguna gracia. Descorrían las cortinas y ya estaban en el escenario con las tetas al aire, desfachatadas y obscenas. Aunque usted no lo crea es un trabajo agotador y de mucha concentración. Más tarde, su hermana June Havoc buscando la notoriedad que le correspondía por derecho propio, publicó en 1980 unas segundas memorias *More Havoc* y falleció en estado de beatitud el 28 de marzo de 2010 a los 97 años. En la noche de los Oscares de 2011 se soslayó su nombre en la sección *In Memoriam*. Para los amantes del cine, esa imperdonable omisión se vio premiada con un espectáculo bochornosamente aburrido, muchos le pusieron la lápida, con un novicio actor llamado James Franco de maestro de ceremonias, que si bien no le importó darle la lengua a Sean Penn en *Milk* (Gus Van Sant, 2008), aquí se aterrorizó de verse vestido de Marilyn Monroe en *Diamonds Are a Girl's Best Friend,* le quiso imponer masculinidad y desencanto a la facha y fue el causante principal del desastre del espectáculo.

¿Y las Dowling? ¿Existieron o fue pura elucubración? Constance y Doris Dowling existieron. Poco afortunadas en el cine resultaron abundantes en amores y rebosantes en dinero. Constance, nacida en New York y Doris en Detroit, los padres andaban de aquí para allá como saltimbanquis, supieron desde temprano que el éxito se encontraba en Broadway. De la mano de su gran amiga Shelley Winters hacia allí se dirigieron. En breve tiempo Constance consiguió papeles destacados y vivió un tórrido romance con el hombre que le dio su

gran oportunidad en la obra teatral *The Strings, My Lord, Are False* (Paul Vincent Carroll). Elia Kazan era ese hombre que la dirigía en escena, se convertía en su amante terminada la función y además la adoctrinaba con las ideas en boga: el proletariado en el poder, el arte para el pueblo. En ese jolgorio de abierta militancia izquierdista la descubrió Samuel Goldwyn, le ofreció llevársela a Hollywood, llenarla de Technicolor. Su amiga Shelley bien la aconsejó, no esperes a que Kazan se divorcie por ti, es posible que ese comunista hasta sea católico. Doris, Doris, le dijo Constance a su hermanita, tienes que venirte conmigo, vamos a sacarle provecho a la dialéctica, un proceso donde no se debe mirar hacia atrás sino como una experiencia desagradable que nos impulsa hacia adelante. Y mírate, le dijo la Winters que ya estaba en Hollywood, otra vez juntas y dentro de un musical que pasará a la historia (no pasó a la historia), *Knickerbocker Holiday* (Harry Brown, 1944) escrito por Kurt Weill y Maxwell Anderson y donde Constance pregonó que la canción *September Song* cantada en el film por Charles Coburn había sido dedicada a ella. Ese mismo año de 1944, la Constance Dowling acompañó a Danny Kaye en *Up in Arms*, dirigida por Elliott Nugent y el Technicolor que le prometió Goldwyn le cayó en el rostro de maravilla. Pero muchos nombres de renombre en la misma película le hicieron sombra: Dana Andrews, Dinah Shore, Louis Calhern, Margaret Dumont, Lyle Talbot y para rematar Elisha Cook Jr. La propaganda de la película estaba dirigida para lanzar a Danny Kaye y Constance desistió, y Sam Goldwyn que tenía en un puño a los actores bajo contrato, la dejó ir como si nada, antes que esta armadora de huelgas proclamando justicia social me llene de pancartas los estudios. Y Constance buscó nuevos horizontes que no le cuadraron, entre ellos el ambicioso proyecto de Herbert J. Yates *The Flame* (John H. Auer, 1947) para lanzar a su esposa Vera Ralston a grandes vuelos que pasaron inadvertidos. En *The Flame*, por llevarle la contraria a Yates y hacerle la vida imposible a la Ralston,

los críticos no quisieron valorar el momento mágico en que Constance Dowling hace una parodia de Rita Hayworth en *Gilda* (Charles Vidor, 1946) interpretando con bríos *Love Me or Leave Me*. Constance llamó a Doris, ¿sabes una cosa? aquí en Hollywood no voy a encontrar el espacio que necesito, estoy pensando marcharme para Italia, a su lado de compañera inseparable una turbadora novelita de Horace McCoy, *They Shoot Horses, Don't They?* que según Simone de Beauvoir era la primera novela existencialista que había aparecido en Estados Unidos. Piénsalo tú también Doris, dijo al tomar el avión. Y Doris no lo pensó dos veces, como cuando la siguió a Hollywood. Sin muchas explicaciones ni conocimiento de causa conoció de inmediato al alemán Billy Wilder, romancearon y entra de segunda en la primera cinta de Wilder, *The Lost Weekend*, que fue nominada para siete Oscares en 1945 y ganó cuatro: mejor película, mejor director, mejor guión y mejor actor para Ray Milland. Fue una verdadera lástima que no nominaran a Doris por su actuación, porque según pasan los años uno se percata que su presencia es fuerte, sin reparos al interpretar a Gloria, una mujerzuela que convence y duele nada más llevando arriba una bata de casa. Doris le gritó a la Paramount que estaba harta, me oyen, de ser una puta miserable que siempre matan en la primera escena, lo cual fue un infundio de su parte, porque lo de prostituta estaba bien, pero de matarla, ocurrió una vez en *The Blue Dahlia* (George Marshall, 1946) y se lo merecía porque al pobre Alan Ladd, su marido que regresaba de la guerra, ella no tenía que hacerle las porquerías que le estaba haciendo.

Constance y Doris Dowling fueron las pioneras del éxodo de Hollywood al cine italiano, teniendo en cuenta que «El caso Ingrid Bergman» tuvo otros matices. Las Dowling hablaban fluidamente el idioma y respaldadas con el barniz cultural que le habían dado Elia Kazan, Billy Wilder y Kurt Weill, alternaron con el súmmum de la inteligencia cultural europea: Sartre, Moravia, Hemingway vacacionando, Beau-

voir detrás de Sartre, Somerset Maugham detrás de un chico, el fotógrafo Robert Capa, Bernard Shaw y en primera fila el poeta de moda, Cesare Pavese, que la Constance comenzó a dormirse con poca seriedad, aunque él se lo había tomado a pecho, sin sospechar que los actores que la acompañaban en la película de turno, también se retozaban en sus sábanas. Eso parecía divertir a la Constance que no tuvo realmente ningún papel significativo en ese cine de postguerra. Por su parte, la Doris fue un poquito más lejos, cada cierto tiempo aparece en la televisión cuando por un motivo equis pasan *Arroz amargo* (Giuseppe De Santis, 1949). Uno se pregunta después de quedar deslumbrado por la belleza irracional de Silvana Mangano, esta se mata al final y la van cubriendo con puñados de arroz, ¿quién es la otra? la feíta que luce bien en refajo y se queda con Raf Vallone, el de la mirada verde, angustiado de dolor, de clase obrera, este tipo sexualmente es el cuerno de la abundancia, decide arrimársele y ella está henchida, no da señales de miedo. *Arroz amargo* fue una película que le revolvió la libido a todos los que fueron jóvenes en esa época, los sobacos sin afeitar de la Mangano iniciaron una leyenda, todavía hoy el final es de gran clímax, extrema emotividad. La Doris volvió a señalarse en un pequeño papel en *Alina* (Giorgio Pastina, 1950) por dos o tres simples razones ajenas a su voluntad: Alina era Gina Lollobrigida, la imagen internacional de Italia en ese momento, los ojos del mundo sobre su busto; también debutaba una jovencita atrevida y decidida de 16 años, Sofia Scicolone, que al pasar del tiempo se convertiría en Sophia Loren y el galán era Amedeo Nazzari, el ídolo de las amas de casa, el rey del neorrealismo rosa. Lo que nunca imaginaron las Dowling fue que Cesare Pavese, que consideraba a Constance su descanso, su retiro olímpico, al verse despreciado por ella se suicidaría dedicándole un poema que ha sido traducido a infinidad de lenguas, sin evitar la referencia a su persona, enfermizo amor vivido, *Vendrá la muerte y tendrá tus ojos*. Un año después, 1951, Italia dejó de

quererlas y Constance regresa a Estados Unidos. Volvió a encontrarse con la Winters. Shelley, le dijo por teléfono, la cosa está en Los Angeles, vente para acá y le puso en los pies a Vittorio Gassman, que lo había arrastrado con ella en la escapada. Para introducir a Gassman en los Estados Unidos se buscó quien le escribiera un guión idóneo para su debut, *The Glass Wall* (Maxwell Shane, 1953) y además no perdió tiempo en echarle los dos ojos al productor del film. Constance Dowling, que nunca desestimó su buen olfato, ni su tinte rosado, encontró lo que le hacía falta en Ivan Tors, que además de ser el productor intervino en el guión de la película agudizando la crítica social. Al ingenio de Ivan Tors durante su período con la MGM se deben los libretos y guiones de *Song of Love* (Clarence Brown, 1947), *That Forsyte Woman* (Compton Bennett, 1949) y la encantadora *In the Good Old Summertime* (Robert Z. Leonard/Buster Keaton sin crédito, 1949), que fue un excelente vehículo para que Judy Garland desplegara su garra de sentirse cenicienta con la alegoría de lucir a su hija Liza antes del *happy ending*. Ivan Tors, inquieto, de grandes proyectos en el campo de la ciencia ficción, escribió el inteligente libreto y produjo la adelantada *GOG* (Herbert L. Strock, 1953) originalmente en 3D, con Richard Egan, Herbert Marshall y la propia Constante en overol mostrando dos peligrosos torpedos por delante y una marcada rampa de misiles por detrás causando enajenación en la chiquillada que no lograba conjugar las excesivas dotes físicas de la actriz en el cerebro de una científica. En 1955, Constance y Tors deciden casarse y ella se retira del cine, hace vida de hogar, tiene cuatro hijos, porque estaba más que cómoda, aburguesada. Ivan Tors fue el productor más aclamado de la televisión americana desde 1958 a 1961 por la serie *Sea Hunt* (155 episodios), que reverdeció la imagen de Lloyd Bridges, el padre de Jeff y Beau, opacada en el cine por sus tendencias comunistas. Por si fuera poco, Tors, una especie de rey Midas, también fue el productor de *Flipper* (1964-1967), otro

hito de la televisión americana. El 28 de octubre de 1969, Constance Dowling sorprendió con un paro cardíaco; fallecía a la temprana, pero agitada edad de cuarenta y nueve años. Su hermana Doris, fanática por la vida, rumbo y decisiones de las hermanas Talmadge, hay que alcanzar la fama y la fortuna antes de retirarse, a raíz del suicidio de Cesare Pavese por el desamor de su hermana, con muestras de frialdad de la izquierda europea que tanto la había cortejado, cierra su capítulo italiano y arranca ese mismo año 1950 para Cuba a filmar en locaciones la desaforada *Sarumba,* dirigida por Marion Gering, que acumulaba el prestigio de haber trabajado con Carole Lombard, Tallulah Bankhead y Sylvia Sidney, además de ser el fundador del prestigioso Chicago Play Producing Company. *Sarumba* fue anunciada en su momento como una veloz, furiosa y divertida fiesta; la locura de la rumba como eje central de la acción, un tema que al ruso Gering enfebrecía. El asunto es simple, Tommy Wonder interpreta a un marino americano que conoce en La Habana a una bailarina de cabaret llamada Hildita (Doris Dowling) que está comprometida con un hombre acaudalado, el Señor Valdez (Michael Whalen). Después de algunos enredos sin importancia, Tommy logra conquistar a Hildita. Los mejores momentos del film son los bailables de tap de Tommy Wonder por dondequiera que va pisando, hasta en los rincones. Aunque parece ser un film perdido, el poster y algunos *stills* se encuentran en la Internet. Y vale la pena contemplar el poster por la belleza del diseño. Lástima que jamás se reportó la filmación de *Sarumba* en La Habana, ni la presencia de Doris visitando el Sloppy Joe's, o el Floridita y compartiendo daiquirís y mojitos con Hemingway, con el cual guardaba amistad desde Italia. Terminada *Sarumba,* Doris acudió al llamado de Orson Welles para participar en *Othello* (1951). Descartada para la Desdémona, había que teñirle el pelo de rubio y tenía una nariz de zafia que no correspondía con la candidez de la mujer del moro, se conformó con el papelito de la Bianca. De

nuevo en Hollywood, al fin llegaste, le dijo la hermana, aquí sí hay por donde agarrar. ¿Y cómo anda Shelley? Con Vittorio, no oye consejos, se casan y ella no entiende de italianos. La vida, en realidad, no le fue tan fácil a Doris como para Constance, tuvo que casarse tres veces. Sin hacerle mucho caso a su hermana, primero se decidió por Artie Shaw, un músico incapaz de componerle una canción a ninguna de sus esposas, ocho oficiales (Betty Kern, Lana Turner, Ava Gardner, Kathleen Winsor, Evelyn Keyes, Jane Cairns y Margaret Allen además de Doris) y tardó mucho en reconocerle el hijo que le hizo, no estoy seguro de que sea mío, se parece demasiado a ti. Luego con Robert F. Blumofe, productor de la célebre *Bound for Glory* (Hal Ashby, 1976), nominada al Oscar como mejor película de ese año; y el ultimo, Leonard B. Kaufman, otro productor, que la acompañó hasta su muerte en el 2004. Son maridos que hay que nombrar porque conocían muy bien el negocio de los billetes y cómo reproducirlos a manos llenas. A Doris, igual que Constance, le gustaba vivir holgada, rememorando a las eternas Talmadge, sus mentoras. En 1973, Doris Dowling volvió a la palestra cultural al aparecer en el *revival* de *The Women* (de Clare Boothe Luce) en Broadway junto a un reparto estelar donde figuraban Myrna Loy, Alexis Smith, Kim Hunter y Rhonda Fleming. En el año 2004 Doris dejó de existir a la edad de ochenta y un años, por causas naturales, sin ningún remordimiento ni cargos de conciencia. En Nueva York quedó su hijo Jonathan Shaw de la unión con Artie, reconocido como artista mayor del tatuaje y propietario del salón más antiguo de Manhattan en los artificios de decorarse el cuerpo, el *Fun City Tatoo*. Las Dowling, dos hermanitas en apariencia disímiles, Constance era la rubia seductora, Doris la trigueña penetrante, no regresaron jamás a Italia y si lo hicieron fue de incógnitas. La intelectualidad italiana que un día les abrió los brazos se negó a perdonarlas: a Constance por lo que hizo y a Doris por apa-

ñarla. No se puede evitar el rictus amargo que se posesiona de los labios cuando se lee el poema de Cesare Pavese:

Vendrá la muerte y tendrá tus ojos
esta muerte que nos acompaña
desde el alba a la noche, insomne,
sorda, como un remordimiento
viejo o un vicio absurdo. Tus ojos
serán una vana palabra,
un grito apagado, un silencio.
Así los ves cada mañana
cuando sola te inclinas hacia ti
en el espejo. Oh ansiada esperanza
ese día, también nosotros,
sabremos que eres la vida y la nada.

Para todos la muerte tiene una mirada.
Vendrá la muerte y tendrá tus ojos.
Será como dejar un vicio,
como en el fondo del espejo
ver resurgir un rostro muerto,
como escuchar un labio mudo.
Callados bajaremos al vacío.

Acápite #1
Otras hermanas enroladas en el cine americano.

a) A finales del cine mudo, albores del sonoro, Vivian y Rosetta Duncan. Las Duncan Sisters, un superpopular dúo de vodevil en los años veinte, aparecieron en cinco películas. Vivian fue la segunda esposa del legendario Nils Asther (de 1930 a 1932), que acababa de aterrizar de Suecia junto a Greta Garbo y Mauritz Stiller. Nils Asther debutó en Hollywood con este par de hermanitas en *Topsy and Eva* (Del Lord; con D.W. Griffith y Lois Weber sin créditos, 1927), una adaptación muda de su número teatral de batalla, un macarrónico y alborotado enredo musical de la conocida novela *La cabaña del tío Tom* de Harriet Beecher Stowe. Por falta de sonido no se pudieron escuchar dos canciones de la obra que hicieron época, *I Never Had a Mammy* y *Rememb'ring*. En el 2010, gracias a Warner Brothers Archive Collection, las hermanas Duncan volvieron a la palestra pública con la edición en DVD de *It's a Great Life* (Sam Wood, 1929), uno de los primeros musicales sonoros donde ellas participaron, recuperándose las secuencias originales en Technicolor que se habían dado por perdidas. Bien que vale la pena volver a oírlas cantar los números *I'm Following You* y *Hoosier Hop*.

b) Lee y Lyn Wilde, conocidas como las gemelas Wilde, activas en el mundo del espectáculo desde 1940 a 1949. Debutaron en *Presenting Lily Mars* (Norman Taurog, 1942), un vehículo de triunfo para la maravillosa Judy Garland. Las Wilde cantaron con la orquesta de Bob Crosby (hermano de Bing) e inmediatamente el productor Joe Pasternak les ofreció un jugoso contrato. A la sombra de la MGM filmaron nueve películas hasta que un día decidieron casarse con dos de los hermanos Cathcart, Jim y Tom. Lee se retiró a la vida feliz del hogar y Lyn intervino en otros 6 films más. Habían tratado de dramatizar como unas precoces gemelas

en *Andy Hardy's Blonde Trouble* (George B. Seitz, 1944) y hasta soñaron realizar *Stolen Life* y *The Dark Mirror*, pero los proyectos se salieron fuera de la MGM y el primero cayó en Bette Davis y el segundo en Olivia de Havilland, ambas en partida doble. En 1989 las Wilde decidieron reunirse de nuevo para grabar el bien recibido álbum de la nostalgia, *Back Together Once Again*. Y si hay palabras más bellas al sistema de estudio de los años cuarenta, específicamente el de la MGM, esas fueron las de Lyn cuando dijo: *«Trabajar en la MGM fue divertido. Nos dieron todas las ventajas que nos ofrecieron en el contrato. Estudiamos ballet con Jeanette Bates. Bailes de tap con Willie Covan. Lecciones de ópera ligera con Arthur Rosensteen. Adiestramiento como cantante pop con Harriet Lee. Adiestramiento en el jazz con Earl Brent. Realmente fue una completa educación en las artes»*.

c) No se pueden quedar fuera las Andrews Sisters (Patty, Maxine y LaVerne), baluartes de la música popular americana, que cantando aparecieron en dieciséis películas con números que ocuparon más de una vez los primeros lugares en el hit parade. Las Andrews Sisters debutaron en la incoherente, pero divertida comedia musical *Argentine Nights* (Albert S. Rogell, 1940) junto a los Ritz Brothers que las pusieron a bailar con ellos el número *Brooklynonga*. Mal llevadas una con otra, irascibles entre sí, lograron subsistir juntas hasta 1967, en que abruptamente terminaron con la muerte de LaVerne, víctima del cáncer. Es en la película con Abbott y Costello, *Buck Privates* (Arthur Lubin, 1941) donde introducen su canción más divulgada, *Boogie Woogie Bugle Boy*; objeto de veneración por las cantantes Bette Midler y Christina Aguilera que hicieron versiones muy personales y que ocupa el lugar número seis entre las 365 grandes canciones del siglo XX. En *Road to Rio* (Norman Z. McLeod, 1947), las Andrews Sisters cantan junto a Bing Crosby *You Don't Have To Know*

The Language en una secuencia digna de volver a ver con un despliegue de *swing* muy propio de ellas.

d) Patricia y Rosanna Arquette brillaron a partir de los ochenta. Patricia quedó plasmada en *Ed Wood* (Tim Burton, 1994), su aparición más sobresaliente, además de haber estado casada con Nicolas Cage por nueve meses con un divorcio oficial al cabo de los seis años de la separación. Rosanna fue más lejos, participó en dos películas de culto: *Pulp Fiction* (Quentin Tarantino, 1994) y *Crash* (David Cronenberg, 1996). Igual que Ida Lupino a inicios de los cincuenta, Rossana se aventuró con la cámara como directora de cortometrajes siendo bien recibido *Searching for Debra Winger* (2002) donde por medio de entrevistas a primeras figuras femeninas del cine explora las diferentes presiones de las que son objetos en esta industria.

e) Jennifer y Meg Tilly, de descendencia china por vía paterna, jamás trabajaron juntas, pero ambas recibieron nominaciones al Oscar. Jennifer lo recibió como una de las musas de Woody Allen en *Bullets Over Broadway* (1994). Y Meg por *Agnes of God* (Norman Jewison, 1985). Jennifer Tilly no solo ha mantenido una vida activa como actriz, sino como jugadora de póker, ganando en el 2005 un brazalete en la Serie Mundial en la selección de mujeres celebrada en Texas. En el 2009, buscando sus ancestros, Jennifer Tilly debutó en el film chino *Empire of Silver* (Christina Yao) haciendo su propio papel, el de una eurasiana. Meg, por su parte, después de tres matrimonios y una relación de cinco años con Colin Firth paró su carrera ascendente en 1995. Declaró que lo hacía para poder criar a sus hijos y dedicarse a escribir. A Jennifer constantemente se le nombra por su participación en el controversial *neo-noir crime thriller Bound* (Larry y Andy Wachowski, 1996) de enorme violencia y explícitos giros sáficos. El caso de Meg Tilly es más triste, porque queriendo darse por perdida de la pantalla todavía la añoran en *The Big*

Chill (Lawrence Kasdan, 1983), *Valmont* (Milos Forman, 1989) y la menor pero atrayente *Masquerade* (Bob Swaim, 1988) junto a Rob Lowe, en los hermosos escenarios naturales de los Hamptons en el estado de New York, una película con reminiscencias de *Suspicion* (Alfred Hitchcock, 1941), que batió record de popularidad por una sarta de ingredientes eficaces, bellas locaciones, suspenso, esplendidas desnudeces y lenguaje atrevido.

f) En la década de los noventa, penetrando el siglo XXI, surgen las jimaguas Ashley y Mary-Kate Olsen (13 de junio de 1986). Inmersas en el mundo del cine y la televisión desde la infancia, con enorme popularidad en los países amarillos. Según la crítica coreana ellas elevan el sentimiento familiar, los valores humanos y la gracia de aquello que por un instante creíamos perdido en esta sociedad moderna: una juventud fresca y lozana. Parece que por allá no supieron de los apuros que pasó la Mary-Kate cuando Heath Ledger murió de sobredosis. Momentos antes, esta buena alma de Se-Chuan lo había visitado y lo que pudo convertirse en un obstáculo en la carrera de estas hermanitas se solapó por la enorme cantidad de dinero que generaban en perfumes, libros, revistas, fragancias, posters, películas y hasta muñecas con sus facciones confeccionadas por el famoso Mattel (el mismo de las Barbie). Un dúo que hace recordar las añoranzas de los cincuenta y sesenta por aquella trilogía insulsa sobre una chica llamada Tammy, la flor de los pantanos: *Tammy and the Bachelor* (Joseph Pevney, 1957), *Tammy Tell Me True* (Harry Keller, 1961) y *Tammy and the Doctor* (Harry Keller, 1963); la primera con Debbie Reynolds de estelar y las dos últimas con Sandra Dee. Las Olsen, en algo parecido, le regalaron a su generación la trilogía turística europea: *Passport to Paris* (Alan Metter, 1999), *Winning London* (Craig Shapiro, 2001) y *When in Rome* (Steve Purcell, 2002) nada desaconsejable para viajar frente a un te-

levisor, aunque algunos críticos insistan en afirmar que esas películas no existen.

g) Dakota y Elle Fanning que fueron la hija de Sean Penn en diferentes edades en la subvalorizada *I Am Sam* (Jessie Nelson, 2001). Dakota Fanning revolvió la moral inglesa en noviembre del 2011 con el anuncio del perfume *Lolita* de Marc Jacobs donde ella se encaja un pomo rosado entre las piernas con una enorme tapa que termina en una gran rosa de color rosa. Y es una menor, es más que provocativo, es sexualismo infantil y no se va a permitir oler a eso dijeron ofendidos los ingleses.

h) Hilary y Haylie Duff; la primera popularizada entre los *teenagers* por su participación en *Napoleon Dynamite* (Jared Hess, 2004) un éxito de basura comercial insospechado; y la segunda prestándole la voz a la princesa Lucinda en el infantil *In Search of Santa* (Jared y Jerusha Hess, 2004).

i) Melissa Gilbert, de larga carrera en la televisión desde los tiempos de *Little House on the Prairie*; y su hermana Sara Gilbert, desde su debut en *Poison Ivy* (Katt Shea, 1992) hasta el exitazo juvenil *Cheaper by the Dozen* (Shawn Levy, 2003), un *remake* de la aplaudida y taquillera en su momento *Cheaper by the Dozen* (Walter Lang, 1950) que llevaba a Clifton Webb y Myrna Loy de cabeceras.

j) Alexa Vega, de padre colombiano y madre americana identificada como la madre de los chicos en el serial *Spy Kids I, II, III*, (2001, 2002 y 2003 respectivamente) y *Spy Kids: All the Time in the World* (2011) todas dirigidas por Robert Rodríguez. Su hermana Mackenzie Vega es un rostro familiar del canal CBS de la televisión por sus participaciones en *ER* y *The Good Wife* y en la película de horror *Saw* (James Wan, 2004).

Y punto.

Acápite #2.
Artistas de Hollywood en Italia durante los cincuenta

Constance y Doris Dowling no solo iniciaron el éxodo americano a finales de los cuarenta sino que abrieron un camino desconocido hasta entonces, cambiaron el sentido de la flecha, no más de Europa para Estados Unidos, podemos irnos a filmar a otros lugares, hasta con evasión de impuestos al no declarar lo que ganamos. Durante los delirantes veinte un antecedente memorable por la igualdad racial y profesional fue el caso de Josephine Baker estableciéndose en Francia.

1. Ingrid Bergman, después de *Stromboli* (1949) y siempre bajo la dirección de Roberto Rossellini: *Europa'51* (1952), *Siamo donne* (1953), *Viaggio in Italia* (1953), *Giovanna d'Arco al rogo* (1954), *La paura* (1954)
2. Janis Paige en *La strada buia* (Sidney Salkow, 1950)
3. Lloyd Bridges en *Tre passi a nord/Three Steps North* (W. Lee Wilder, 1951)
4. Marc Lawrence en *La tratta delle bianche* (Luigi Comencini, 1952)
5. Alexander Knox en *Europa'51* (Roberto Rossellini, 1952)
6. Paul Muni y Joan Lorring en *Imbarco a messanotte/ Stranger on the Prowl* (Joseph Losey, 1952)
7. Orson Welles, una parte de *Othello*(1952), que luego terminaría en Marruecos y *L'uomo, la bestia e la virtú* (Steno, 1953)
8. Geraldine Brooks en *Vulcano* (William Dieterle, 1953)
9. George Sanders en *Viaggio in Italia* (Roberto Rossellini, 1953)
10. Richard Basehart en *La mano dello straniero/The Stranger's Hand* (Mario Soldati, 1953), *Avanzi di galera* (Vittorio Cottafavi, 1954), *La strada* (Federico Fellini, 1954), *Il bidone* (Federico Fellini, 1955), *La vena d'oro*

(Mauro Bolognini, 1955), *Le avventure di Cartouche* (Gianni Vernuccio y Steve Sekely, 1954)
11. Jennifer Jones y Montgomery Clift en *Stazione termini/ Indiscretion of An American Wife* (Vittorio De Sica, 1953)
12. Anthony Quinn en *La strada* (Federico Fellini, 1954), *Ulisse/Ulysses* (Mario Camerini,1954), *Cavalleria rusticana/Fatal Desire* (Carmine Gallone, 1954), *Donne proibite* (Giuseppe Amato, 1954), *Attila* (Pietro Francisci, 1954)
13. Kirk Douglas en *Ulisse/Ulysses* (Mario Camerini, 1954)
14. Farley Granger en *Senso* (Luchino Visconti, 1954)
15. Mel Ferrer en *Proibito* (Mario Monicelli, 1954)
16. Hedy Lamarr en *Loves of Three Queens* (Marc Allégret y Edgar G. Ulmer, 1954)
17. Cathy O'Donnell en *Loves of Three Queens* (Marc Allégret y Edgar G. Ulmer, 1954)
18. Linda Darnell en *Donne proibite* (Giuseppe Amato, 1954), *Gli ultimi cinque minuti* (Giuseppe Amato, 1955)
19. Akim Tamiroff en *Le avventure di Cartouche* (Gianni Vernuccio y Steve Sekely, 1954)
20. Marta Toren en *Maddalena* (Augusto Genina, 1954), *Casa Ricordi* (Carmine Gallone, 1954), *Puccini* (Glauco Pellegrini/Carmine Gallone, 1954)
21. Broderick Crawford en *Il bidone* (Federico Fellini, 1955)
22. Robert Alda en *La donna più bella del mondo* (Robert Z. Leonard, 1955)
23. Shelley Winters, Michael Rennie y Katherine Dunham en *Mambo* (Robert Rossen, 1955)
24. Gloria Swanson en *Mio figlio Nerone/Nero's Mistress* (Steno, 1956)
25. Edmund Purdom en *Agguato a Tangeri* (Riccardo Freda, 1957), *Erode il Grande* (Arnaldo Genoine, 1958) y de ahí en adelante una larga carrera hasta su muerte en Roma el primero de enero del 2009. El que una vez fue niño mimado de Laurence Olivier y Vivien Leigh como joven in-

térprete de Shakespeare en la compañía de esta exigente pareja cuando de actuación se trataba, estuvo a punto de sucumbir en Hollywood con papeles insulsos, de galancito tonto en *Athena* (Richard Thorpe, 1954), o de *Sinuhé, el egipcio/The Egyptian* (Michael Curtiz, 1954) donde lo que le importó a la 20th Century Fox fue la pantalla alargada del Cinemascope. Suerte que Purdom se marchó a tiempo.

26. Betsy Blair y Steve Cochran en *Il grido* (Michelangelo Antonioni, 1957)
27. Abbe Lane en *Totó, Vittorio, e la dottoressa* (Camillo Mastrocinque, 1957)
28. Dale Robertson en *Anna di Brooklyn* (Carlo Lastricati y Vittorio de Sica, 1958)
29. Steve Reeves en numerosos espectáculos de época donde interpretó varias veces a Hércules y otros héroes mitológicos. Su debut: *Le fatiche di Ercole/Hercules* (Pietro Francisci, 1958).
30. El mayor equipo de actores de habla inglesa que se conozca trabajando en Italia: Van Heflin, Viveca Lindfors, Geoffrey Horne, Agnes Moorehead, Robert Keith, Oscar Homolka, Helmut Dantine, Finlay Currie y Laurence Naismith en la superproducción *Tempest* (1958) de Dino De Laurentiis preparándose para invadir Hollywood y bajo la dirección de Alberto Lattuada.
31. Victor Mature y Rita Gam en *Hannibal* (Carlo Ludovico Bragaglia y Edgar G. Ulmer, 1959)
32. Geoffrey Horne en *Esterina* (Carlo Lizzani, 1959)
33. Y la excentricidad de John Huston como director cuando filmó *Beat the Devil* (1953)

Un caso especial fue el de Eduardo Ciannelli que habiendo nacido en Italia participó en el cine americano a partir de 1933 donde se desarrolló como uno de los rostros más amenazantes del cine negro: cara afilada, suaves maneras, ladino,

ojos malvados, lo más pérfido que pudo existir en *Gunga Din* (George Stevens, 1939), a tal punto que se lanza al foso de las serpientes para revolverle el miedo a la chiquillada dominical. Igual de siniestro en *The Conspirators* (Jean Negulesco, 1944), *The Mask of Dimitrios* (Jean Negulesco, 1944) y *Dillinger* (Max Nosseck, 1945). En la década de los cincuenta decidió hacer la mayoría de los trabajos en su tierra natal. Tan mala impresión había causado Ciannelli en las películas donde aparecía, un villano sin conciencia, lleno de satisfacción morbosa con cada una de sus averías, que costó trabajo creerle el nuevo papel de bondadoso padre de familia.

En los sesenta, la afluencia de actores a Cinecittà se hizo abiertamente notable, Anita Ekberg, Lex Barker, Cameron Mitchell, Rory Calhoun, Rod Steiger, Mickey Hargitay, Vincent Price, Lee Van Cleef, Eli Wallach, Henry Fonda, Jack Elam, Charles Bronson, Jason Robards, Keenan Wynn, Akim Tamiroff, Linda Christian, Jeanne Crain, Jayne Mansfield, Debra Paget, Rhonda Fleming, Guy Madison, William Shatner, Jack Palance, Ray Danton, Burt Lancaster, Marlon Brando, por citar algunos nombres. El caso increíble fue el de un chico que desde 1955 trataba de abrirse paso en los estudios Universal con películas donde los animales eran las estrellas principales, *Revenge of the Creature* (Jack Arnold, 1955), *Francis in the Navy* (Arthur Lubin, 1955), *Tarantula* (Jack Arnold, 1955) no dejándole el menor espacio de lucirse hasta que se decide a cruzar el Atlántico y bajo la dirección de Sergio Leone hace un doctorado como el lacónico, hierático y enigmático «hombre sin nombre» en una trilogía que le ganó el título de actor estelar y de sujeto lleno de malicia interpretativa, para luego también convertirse en director. Cuando se habla de *spaghetti westerns* hay tres películas imprescindibles que no pueden omitirse: *A Fistful of Dollars* (1964*), For a Few Dollars More* (1965) y *The Good, the Bad and the Ugly* (1966). Su nombre: Clint Eastwood. El resto es historia

moderna del cine, por consenso general este nombre está grabado en el sendero de los grandes.

Acápite #3.
Hermanas célebres del cine alrededor del mundo

De Francia: Catherine Deneuve y Françoise Dorléac juntas una sola vez en *Les demoiselles de Rochefort* (Jacques Demy, 1967). La Dorléac murió a los 25 años en un accidente de carro, devorada por las llamas.

De Italia: Anna Maria Pierangeli (Pier Angeli) y Marisa Pavan, que nunca coincidieron en una película, demasiado opuestas y contradictorias, las dos caras de la moneda para verse frente a frente. También, Silvana, Patrizia y Natascia Mangano juntas en *Anna* (Alberto Lattuada, 1951), una película maltratada en su momento, es ninfómana, es monja, es la dos cosas, melodrama, MELODRAMA BARATO que nos viene de Italia, revalorizada con los años hasta la erotización total cuando Silvana baila el baiao. Ante el arrastre arrollador de la Silvana las otras dos hermanas desistieron. Y horror de los horrores, Asia y Fiore Argento, las hijas del perverso director Dario Argento, el non plus ultra del camp italiano, siempre con un baño de sangre de por medio, durante más de la mitad de sus películas el espectador mantiene los ojos cerrados.

De España: Julia e Irene Caba Alba. Y las hijas de Julia: Julia e Irene Gutiérrez Caba. También Matilde, Guadalupe y Mercedes Muñoz Sampedro. En buenas ocasiones todas estas hermanas aparecieron juntas, le dieron elevados tonos de color a un cine a veces descolorido, hoy día reivindicado, ¿qué mejor testimonio de lo que ocurrió en España después de la Guerra Civil? Recordar que ni *El relicario*, *Nena* y *Fumando espero*, le salvaron a Sara Montiel *El último cuplé* (Juan de Orduña, 1957) de los estragos del tiempo; fueron dos coños envejecidos, Guadalupe y Matilde Muñoz Sampedro, las que llevaron la voz cantante con el pícaro gracejo heredado del

lazarillo de Tormes. No se puede dejar de mencionar a Lola y Carmen Flores y a las hijas de Lola: Lolita y Rosario. De esta troupe de gitanas, la de mayor empuje, una demonia en escena, la Lola, bautizada con el mote bien ganado de «La Faraona». Las últimas odaliscas españolas, Penélope y Mónica Cruz. Penélope con un Oscar secundario por *Vicky Cristina Barcelona* (Woody Allen, 2008) y Mónica abriéndose camino en la cinta *En busca de la tumba de Cristo* (Giulio Base, 2007).

De México: Aunque nacidas en España, Anita e Isabelita Blanch, juntas en *Luponini, el terror de Chicago* (José Bohr, 1935). Anita tuvo una larga y brillante carrera en la pantalla, hasta alcanzar sus grandes momentos en *La noche avanza* (Roberto Gavaldón, 1951) y *Tlayucán* (Luis Alcoriza, 1961). Elsa y Alma Rosa Aguirre juntas por primera vez en *La liga de las muchachas (*Fernando Cortés, 1950). Tere y Lorena Velázquez juntas por primera vez en *Dos criados malcriados* (Agustín P. Delgado, 1959), sobrinas del legendario Manuel Dondé (el ejemplo perfecto de lascivia y bellaquería en el cine). Ariadna Welter y Linda Christian, a desjuntas, mejor es que nos vean por separado. La Ariadna agraciada por Luis Buñuel en *Ensayo de un crimen* (1954) y la Linda, que fue más lejos, por ser la sirena de Johnny Weissmuller en *Tarzan and the Mermaids* (Robert Florey, 1948); modelo de Diego Rivera; esposa de Tyrone Power y de Edmund Purdom; madre de Romina y de Taryn Power; y por los escándalos que provocaba a su paso en cada país de Europa donde varaba. En 1957, Linda acaparó los titulares de la prensa internacional cuando el marqués de Portago le dio el beso de la muerte antes de salir para la pista en la carrera *Mille Miglia* en Italia. El marqués, su acompañante y diez personas más perdieron la vida. Seccionado en dos, Alfonso de Portago, que sabía lo que había besado, dejó un papel que decía: *En caso de muerte llamar a un sacerdote.* Después dicen que Linda Christian se

interpretó a sí misma en *Il Momento della Verità/El momento de la verdad* (Francesco Rosi, 1965) y acabó de *socialite* desposada por un noble.

De Argentina: las gemelas Mirtha y Silvia Legrand juntas por primera vez en *Soñar no cuesta nada* (Luis César Amadori, 1941). Mirtha quedó con los años como un fenómeno cultural que podía paralizar a la nación con algunas de sus entrevistas por televisión, autoproclamándose la gran diva de su país. Antes que las Legrand, Berta (nacida en Rusia) y Paulina Singerman. Berta hizo unas tres desaparecidas apariciones en el cine. Su participación en *Nada más que una mujer* (Harry Lachman, 1934) logró ser salvada, restaurada y exhibida con grandes elogios por la UCLA Film & Television Archive de Los Angeles en el Noveno Festival de Preservación, en 1998. La larga carrera de Berta Singerman como declamadora por todo el continente americano se detuvo solo con su muerte en 1998 a los noventa y siete años. En Cuba se le recuerda bailando en un bembé e incorporando a su repertorio poemas de Nicolás Guillén y Emilio Ballagas; pero su gran éxito folclórico fue su encomiada versión de *Esa negra Fuló* del brasileño Jorge da Lima. Su hermana Paulina tuvo una carrera más larga en el cine, la niña rica en apuros, su *Isabelita* (Manuel Romero, 1940) abarrotaba las salas y con *Hay que casar a Paulina* (Manuel Romero, 1944) decidió retirarse de la pantalla, no así del teatro donde fundó una compañía que viajó por lugares recónditos, aventurera, la sangre rusa que llevaba dentro. Sin dejar fuera a las hermanas Bozán (Sofía, Haydée y Elena). Sofía junto a Haydée en *Puerto Nuevo* (Luis César Amadori, 1936) y junto a Elena y Carlos Gardel en *Las luces de Buenos Aires* (Adelqui Miller, 1931), filmada por la Paramount en Francia. Lo que no tuvieron Haydée y Elena, a manos llenas lo agarró Sofía; se dio el lujo de estrenar el famoso tango *Yira... yira* de Enrique Discépolo en 1930 en una revista musical y entró en la categoría de Auténtica Ma-

yor cuando María Elena Walsh en su poema *Viejo Varieté* la cita «... *Apáguense / las nuevas luces del viejo varieté / no volverán / ni Fidel Pintos ni la Negra Bozán, / Hoy no es ayer / pero lo mismo buscamos el placer / de oír a los cantantes / (qué manga de farsantes) / que al fin nos hacen rejuvenecer».*

De Cuba: Las Dolly Sisters (Caridad y Mercedes Vázquez) que bailaron mambo junto a Pérez Prado en infinidad de películas mexicanas. *Al son del mambo* (Chano Urueta, 1950) con la acción situada en la isla y *Simbad el mareado* (Gilberto Martínez Solares, 1950) son dos cintas obligatorias para creer en lo que no se puede creer. Verdadera conmoción cerebral cuando frente a frente se remeneaban hasta el delirio o hasta el orgasmo, descalzas casi siempre. Más de medio siglo ha pasado y siguen los éxtasis cuando las descubren en un video de antaño. Su hermana Anita Vázquez hizo carrera de solista bailando el mismo mambo, pero en punta. Como testimonio fidedigno ver a Anita en un momento musical de *Burlada* (Fernando A. Rivero, 1950), drama de arrabal encabezado por Jorge Mistral y Guillermina Grin con un inteligente guión de Álvaro Custodio.

De Checoslovaquia: Jana y Hana Brejchová. La primera fue la figura femenina más representativa del cine checo a partir de 1960. *Hoyo de lobos* (Jirí Weiss, 1958) y *Alto principio* (Jirí Krejcik, 1960) le dieron reconocimiento internacional. La menor, Hana, es recordada por su participación en un film en extremo ácido de los inicios de Milos Forman, *Loves of a Blonde/Amores de una rubita* (1965).

De Inglaterra: las hijas de Sir Michael Redgrave: Vanessa y Lynn, que de raza le viene al galgo. Vanessa, aunque políticamente incorrecta en un sin fin de oportunidades, hay que reconocer que siempre ha estado bien. En *Atonement* (Joe Wright, 2007), con la huella de los años en el rostro, opaca al

resto del reparto y eso que le dieron siete minutos de participación. Lynn, nominada para un Oscar en 1966 por *Georgy Girl* (Silvio Narizzano), peleó duro el trofeo con Elizabeth Taylor, que estaba insuperable y por supuesto tenía que ganarlo por *Who's Afraid of Virginia Woolf?* (Mike Nichols, 1966). Las Redgrave, para evitar los comentarios de que se llevaban mal, se juntaron en teatro con *La gaviota* de Anton Chejov y en televisión en un *remake* de *What Ever Happened To Baby Jane?* (Robert Aldrich, 1962). Le siguieron en el medio artístico Natasha y Joely Richardson, hijas de Vanessa con Tony Richardson. El 18 de marzo del 2009 sorprendió la muerte de Natasha, la gente no pudo creerlo, de nada sirve ser célebre. Irrumpiendo en el cine del siglo XXI, aparecen Sarah y Emma Bolger. Estas dos hermanitas trabajaron juntas en *In America* (Jim Sheridan, 2003), la adaptación de una familia irlandesa a la vida americana. Por su lado, Sarah ocupó casi todos los espacios de la crítica por su participación en la serie televisiva *The Tudors* del 2007 al 2010.

De Brasil: dos terremotos, la Carmen y la Aurora Miranda que hicieron carrera en Estados Unidos. Carmen, junto a Desi Arnaz (*I Love Lucy* en la TV), Ricardo Montalbán (*Fantasy Island* en la TV) y Miguelito Valdés/Mr. Babalú (Woody Allen le rinde homenaje en *Radio Days,* 1987) fue incorporada por los norteamericanos a su idiosincrasia, a su cultura popular. Ella, sí, claro que la conozco, se ponía piñas y zapotes en la cabeza, hasta impúdicos plátanos Johnson, bailando en medio de rebuscadas coreografías que le inventó Busby Berkeley. La otra, Aurora, fue el personaje clave en *Phantom Lady* (Robert Siodmak, 1944), a lo que puede conducir un sombrero, yo que me creía que llevaba un diseño único en la cabeza y esa en el público me ridiculiza con otro igual, la reviento, la mato, no señor, esa mujer que usted me describe nunca ha estado en este teatro y desencadena la confusión. En *The Three Caballeros* (Norman Ferguson, 1944), Aurora can-

ta junto al Pato Donald y a José Carioca *Os Quindins de Yaya*, número que el cantante cubano Bola de Nieve lo apropió para su repertorio como definitivo e imprescindible.

De la India: Alrededor de 1930, la moda de hacer películas llegó a Bombay (hoy Mumbai) y se desarrolló a tal punto que se formó un enorme imperio conocido por Bollywood, en respuesta a Hollywood. A comienzos del siglo XXI, Bollywood se encontraba produciendo tanto como mil películas por año. La calidad quedó evidente con la aceptación mundial de *Slumdog Millonaire* (Danny Boyle y Loveleen Tandan, 2008) donde parte de la acción gira alrededor de un famoso actor hindú, la ciudad completa detrás de una foto de él. Para la cantidad de películas anuales que se producen se necesita cantidad de estrellas y por supuesto cantidad de hermanas. Dos de las más conocidas en una lista impresionante: Supriya y Ratna Pathak. A Supriya se le pudo ver en Occidente en *Gandhi* (Richard Attenborough, 1982) y *The Bengali Night* (Nicolas Klotz, 1988), mientras que a Ratna mucho antes en *The Perfect Murder* (Zafar Hai, 1955). Y dijimos Occidente porque la mayoría de esas estrellas solo son grandes y veneradas en la India, como el caso de Anil Kappor, el presentador de *Slumdog Millonaire* y nosotros somos culpables de habernos restringidos a Satyajit Ray y su trilogía *Pather Panchali* (1955), *Aparajito* (1956) y *The World of Apu* (1959) con lo mucho que ha llovido desde entonces.

De China: Liu Xiaoqing y Liu Xiaohong. La primera, con el dinero bien administrado y bien manipulado, es actualmente billonaria, aunque la justicia la cuestione por evadir impuestos. Memorable, de muchos premios, entre ellos en una de sus primeras actuaciones, *The Empress Dowager/ Empress Dowager Cixi* (Li Hanxiang, 1988) junto a la Gong Li y de sus últimas actuaciones, *Plastic Flowers* (Liu Bingjian, 2004). La Liu Xiaohong, su hermana, no alcanzó esta-

tura de gran actriz, pero más sabia, ella y su marido corren con la contabilidad de los negocios de la Xiaoqing, un asunto todavía abierto con la justicia china. ¿Le cortarán la cabeza a estas niñas como sucede en esas películas que filman? Dúdenlo. Una billonaria conocedora de las artes marciales aprendidas en la cámara 36 de Shaolín siempre esconde efectos especiales debajo de la manga. Otras dos hermanitas más en la superpoblada China: Tavia y Griselda Yeung favoritas de la cadena de televisión TVB de Hong Kong, sus seriales rompen records de popularidad, en especial el de Tavia, *Yes, Sir. Sorry, Sir!* catalogado como un complicado polígono de amor moderno.

De Japón: Llegaron las hermanitas Kano: Kyoko y Mika. Aunque para muchos ellas no bailan, no cantan, no son artistas de cine, no son novelistas, no son siquiera modelos en un sentido tradicional, menos que menos profesional, Kyoko y Mika aparecen en cualquier festival, incluyendo el de Cannes. La revista Vanity Fair no hace reparos en considerarlas *in* y como consejeras de lo descabellado y escandaloso cobran una fortuna igual que Martha Stewart. Hasta Paris Hilton y Britney Spears le piden asesoría. Las Kano no solo han paralizado a Japón, sino que lo tienen hipnotizado. Kyoko es la que siempre habla, no se le ocurra a Mika abrir la boca, ni para desmentir el falso comentario de que no tienen ningún parentesco. Quien vaya en contra de ellas, le ponen un *suit* y siempre tienen la habilidad de ganarlo.

De Rusia: las gemelas Tatiana y Olga Arntgolts. Alabarderas del nuevo cine ruso, Tatiana lo mismo se desplaza en el *thriller*, *The Daytime Rep* (Vitaly Vorobyev, 2003) que en la comedia, *No New Year this Year* (Vadim Schmelev, 2003). Olga, aunque de abierta sexualidad, le encanta posar para fotos atrevidas, puede verse vestida a la usanza durante la época del zar Pedro el Grande en *The Sovereign's Servant* (Oleg

Ryaskov, 2007) y recatada en la película extrasensorial *Alive* (Aleksandr Valedinsky, 2006) en la línea de *The Sixth Sense* (M. Night Shyamalan, 1999).

De Venezuela: Tatiana y Marita Capote, hijas del actor cubano Julio Capote, el joven Martí de *La rosa blanca* (Emilio Fernández, 1953), que para Guillermo Cabrera Infante esa película dio pie a la primera crítica suya, palabras textuales, que él recordaba con agrado. Tatiana, desde niña en la televisión, representó a Venezuela en el certamen de Miss Mundo 1979 celebrado en Londres y se hizo célebre cuando el tirante de la parte superior del vestido se le cayó dejando al descubierto, no llevaba sostén, una de las manzanas de Eva. Descalificada por el incidente y el accidente, la noticia le dio la vuelta a Occidente, menos en Cuba, que no quisieron que se supiera hasta donde había llegado la hija de un «gusano» y la hermosa teta que le colgaba. Marita, por su lado, navegó con suerte en las telenovelas, las editaban como películas dobladas lo mismo al chino, al ruso, que al árabe, dependiendo del país que comprara los derechos. Solicitaban sobretodo la relamida *Cristal* (Delia Fiallo, su autora, le cambiaba el nombre todos los años), con la excelsa Lupita Ferrer de *prima donna*, que le copiaba el método de actuación a Dolores del Río, levanta bien las cejas, abre los ojos hasta donde no puedas más, ya sé, se te olvidó el libreto, la gente no se enterará, por el contrario, ese mutismo será sinónimo de fuerza de expresión, qué actriz tan completa, los televidentes la adoraban.

De Irán: El nuevo cine iraní, de una prolífera producción de éxitos, también cuenta con hermanas en el medio cinematográfico. Golghifteh y Shaghayegh Farahani en la actuación. El rostro de Golghifteh le dio la vuelta al mundo con *About Elly* (Asghar Farhadi, 2009), Oso de Plata del Festival de Berlín 2009 para su director y aclamada en el Festival de Tribeca en Nueva York del propio año. Anteriormente, junto

a su hermana Shaghayegh, apareció en *The Pear Tree* (Dariush Mehrjui, 1998). Shaghayegh se había hecho notar en *Leila* (Dariush Mehrjui, 1996) la terrible confrontación de una mujer que no puede tener hijo y su suegra insiste que el marido debe hacérselo a otra dentro de su propia casa para que para como Alá manda. El caso de las hermanas Samira, Hana, Maysam y Esmat Makhmalbaf es más abarcador. Hijas del director de cine y escritor Mahsen Makhmalbaf, las dos primeras han descollado como directoras, la tercera en la producción y la cuarta de actriz.

De Malta: Importadas para el cine inglés, las gemelas Collinson: Mary y Madeleine. Famosas por haber sido las primeras gemelas en salir en *Playboy* en octubre de 1970. Y famosas por haber participado en la primera película de horror con ribetes de vampirismo lésbico *Twins of Evil* (John Hough, 1971) bajo la sombra de la Hammer Film Production. Conscientes de no superar el género B donde la habían encasillado, Mary se casó con un aristócrata italiano hace más de veinte años y Madeleine con un oficial de las fuerza aérea británica. Madeleine regresó a Malta y se vinculó seriamente en actividades culturales y educacionales de su país natal.

De Hungría: Directamente hacia Hollywood, las hermanas Gabor, Magda, Zsa Zsa y Eva. Magda, la hermana mayor, y con cierta experiencia en el cine húngaro se dio cuenta enseguida que no podía salir adelante ni en el cine ni en la televisión, se dedicó al negocio de los matrimonios que dejaba mejor provecho contrayendo nupcias seis veces. Zsa Zsa, la del medio, la superó casándose nueve veces e hizo famosa la frase: *Yo soy una maravillosa ama de casa. Cada vez que dejo a un hombre me quedo con su propiedad.* Con un toque de frivolidad bien administrado dio vida a Jane Avril en *Moulin Rouge* (John Huston, 1952), le juega cabeza a su exmarido George Sanders en *Death of a Scoundrel* (Charles Martin,

1956) y está de culto en *The Girl in the Kremlin* (Russell Birdwell, 1957) en su doble papel de la amante de Stalin y a la vez su enfermera. Eva, la menor, le imprimió más gracia y naturalidad a sus actuaciones. Fue la imprescindible Liane d'Exelmans, amante de turno de Gastón/Louis Jourdan, en *Gigi* (Vincente Minnelli, 1958) y la más recordada de las tres hermanas, no por sus escándalos, sino por trabajar junto a Eddie Albert en la popular serie televisiva *Green Acres* (de 1965 a 1971).

Sin excusas

No puede dejar de mencionarse en el cine americano a Heather Graham, la patinadora de *Boogie Nights* (Paul Thomas Anderson, 1997), famosa por sus desnudos frontales y a su hermana Aimee, sobresaliente en *Perdita Durango* (Álex de la Iglesia, 1997). Tampoco pueden obviarse las hermanas Kardashian, Kim y Kourtney, afianzadas en los *Reality Shows* de la televisión y en películas menores, ocupando grandes espacios en los blogs y las páginas de la prensa por sensacionalistas.

Sin olvidar a Margaux y Mariel Hemingway, juntas en la controversial *Lipstick* (Lamont Johnson, 1976) por una de las escenas de violación más infames en la historia del cine.

Epílogo

En Italia la muerte tiene rostro de mujer y la conocen por el nombre de Constance. Doris Dowling se pasó el resto de sus días pregonando que ella participó en *Stromboli* (1949), pero que a insistencia de Ingrid Bergman el señor Roberto Rossellini eliminó sus escenas. Aún sus *fans* no han encontrado rastro alguno que avale lo dicho.

El hombre que apenas existió

*T*odo comienza en la sala de un cine, un terremoto arranca árboles centenarios de raíz seguido por un maremoto que se traga a un velero que lleva el nombre de un pez. De ahí se salta a la India, a un niño paria que utilizan como espía. En su adiestramiento le rompen una taza que él tiene que insistir en ver que no se rompe y luego luchar porque los pedazos no se unan hasta alcanzar la duda perenne. También hay un santón deambulando de un lado a otro que lo guía, lo protege, o finge quererlo para tener un estúpido a su lado que le escuche las tarugadas que inventa. De pronto entra Paul Newman casi adolescente, ¿qué hace en sandalias de tiras cruzadas? y parece que hemos retrocedido en el tiempo. Paul Newman está forjando un cáliz de plata en medio de un paisaje futurista que no tiene nada que ver con la antigüedad donde se mueve el personaje. Luego aparece Anthony Quinn, un amnésico con cara de simio asediado por cuatro vampiresas, que una debe ser la que ayer él amó y que se ha hecho una cirugía plástica para que no la encuentren porque le tienen jurado matarla. Ahora se deambula por un ambiente de corrupción y gánsteres, y aquí nace el espanto, la clave del misterio está en un poema de Christina Rossetti que no logro recordar. Estoy tan inmerso en esa pesadilla que sabiendo que al final hay una explosión nuclear no hago nada por escapar, me relajo en espera de lo que el destino depare. El cine se ha hecho dueño de mi vida, se resiste a marcharse y alguien que dice llamarse Victor está pidiendo que lo saquen del ostracismo. Cómo no me había percatado, el terremoto y el maremoto fueron tan grandiosos que ganaron Oscar por efectos especiales. El niño paria es Dean Stockwell disfrazado de Kim de la India, aquel muchacho que tenía el pelo esmeralda en *The Boy With Green Hair* (Joseph Losey, 1948); mientras que el santón no es otro que Paul Lukas, que si alguien lo recuerda en *Watch on the Rhine* (Herman Shumlin, 1943) fue porque le arrebató el Oscar de mejor actor a Humphrey Bogart en *Casablanca*

(Michael Curtiz, 1943). Lo de Paul Newman se justifica porque es su primera aparición en la pantalla, de la cual siempre renegó. Anthony Quinn se ha prestado para darle vida a un personaje de Mickey Spillane que no es precisamente Mike Hammer en una larga espera. Y lo de Christina Rossetti es una herejía de las tantas que ocurren en las pesadillas porque su poema es el inicio de una intriga nuclear en *Kiss Me Deadly* (Robert Aldrich, 1955), otra historia de Mickey Spillane que no solo se convirtió en un enigmático film, sino seductor e inexplicable. Y Victor es un hombre que apenas existió en el mundo del cine por falta de reconocimiento: Victor Saville.

Victor Saville nació en Inglaterra el 25 de septiembre de 1895 y su vida cinematográfica se define en dos etapas: la primera en su país natal llena de grandes éxitos y la segunda, a partir de 1939, en Estados Unidos, inicua para muchos, donde le señalaron haber perdido la versatilidad, el humor y la festividad que insufló a sus primeras películas. Gracias a Saville pudo Alfred Hitchtcock dirigir *The Lodger* en 1926, su tercer film donde Jack el destripador entraba por primera vez a la pantalla para no largarse jamás como estética del miedo. Con el paso de los años el cine convirtió a Jack el destripador en un personaje siniestro, tremebundo, ejemplo fehaciente de la parte más grisácea del período victoriano. Hitchcock nunca tuvo reparos en manifestar que *The Lodger* fue su primer gran film y el primero donde él hizo aparición, un sello de garantía para el resto de su filmografía, gracias a Victor Saville. También, gracias a la dirección de Saville, la actriz alemana Renate Müller repitió inmediatamente la versión en inglés de su éxito alemán *The Private Secretary* (Wilhelm/William Thiele, 1931) con el título de *Sunshine Susie/The Official Girl* (1931). Hoy día la Müller está casi olvidada, como los personajes que rodearon a Saville. Solo el hombre de *Rebecca, Vertigo* y otras intrigas memorables resistió los hechizos malvados de esa Circe que en las islas del Caribe llaman «mal de ojo». Renate Müller, la heredera

oficial de Marlene Dietrich que ya había desembarcado en los Estados Unidos vociferando su desafecto al fascismo, era una actriz adorable, justa y necesaria para propagandizar las ideas del hombre nuevo de Hitler, con el cual se rumoraba abiertamente que había romanceado. Sin embargo, su triunfo mayúsculo fue con *Viktor und Viktoria* (Reinhold Schünzel, 1933), una comedia ligera que abría las llagas de lo que la población alemana comenzaba a poner en moda: soy una mujer que tiene necesidad de hacerse pasar por hombre, pero con el único objetivo de que a ese hombre lo dejen interpretar en el teatro a una mujer, porque el niño Viktor, como lo tilda cariñosamente el público, es un mariconcito de lo más simpático cuando se disfraza de Viktoria. A los treinta y un años Renate Müller se lanza por la ventana de un sanatorio mental. La epiléptica, palabras textuales aparecidas en la prensa fascista, la alcohólica, la morfinómana Renate Müller se ha quitado la vida. Después de la caída de Berlín se supo la otra verdad: fue conducida al suicidio por la Gestapo, decisión que tomó Goebbels por no cooperar con la propaganda. En 1960, Gottfried Reinhardt, el hijo de Max, filmó *Sweetheart of the Gods* inspirada en la vida de la Müller. Pero si hablando de Victor Saville caímos en Renate Müller, ¿por qué no decir algo de la versión inglesa de *Viktor und Viktoria* que dirigió el propio Saville nada más y nada menos que con Jessie Matthews? La Matthews, una leyenda de desconocimiento total para los nuevos amantes del cine, fue el primer *sex symbol* inglés de los años treinta, luchando a brazo partido con Jean Harlow del otro lado del Atlántico. *First a Girl* fue el título que Saville le dio a la versión inglesa y fue el segundo de cinco musicales que realizó con Jessie. El primero de ellos, donde Victor y Jessie se cogieron el gusto del uno por el otro, fue *Evergreen* (1934), adaptación cinematográfica de la obra teatral del mismo título y donde introdujo la canción *Over My Shoulder*, que constituyó para la Matthews su sello de presentación y la utilizó como título de su autobiografía y también

inspiró un musical sobre su vida. Trabajando duro desde niña no alcanzó por gusto la fama que la acompañaba, la séptima hija de dieciséis hermanos, y con el favor del ojo clínico de Saville que supo ponerla dentro de los decorados, las coreografías y con las canciones que le garantizaron una buena taquilla. Pero al dichoso Victor Saville se le ocurrió firmar contrato con el zar de la industria inglesa del cine Alexander Korda, lo que constituyó el día más negro en la vida de Jessie porque no estaba incluida dentro de los planes. Por su parte, Victor Saville se fue hundiendo en catastróficos *thrillers* y dramas rurales a cambio de una que otra oportunidad como *South Riding* (1938), teniendo que soportar las figuraciones de Vivien Leigh que se creía la divina Hamilton. En 1943, la Matthews volvió a juntarse con Saville en *Forever and a Day,* una película con siete directores, veintiún escritores y un reparto de 78 estrellas que tuvieron que ser acreditadas por orden alfabético. La crítica subestimó el esfuerzo fílmico considerándolo un caballo de Troya con el vientre vacío. Nadie se percató de la participación de Jessie. Después de terminada la guerra, los ingleses asociaron a Jessie Matthews con el mundo de lujo, bambollante y al garete, del que siempre se regodeó y se sació en sus películas y en la vida real y ahora la consideraban obsoleta, falta de tacto al insistir humillarlos con ese pasado cuando primaban las necesidades alimentarias. Su cabeza caída no volvió a levantarse hasta 1958 en un intento inútil, haciendo de la madre de Russ Tamblyn en *Tom Thumb* (George Pal). Veinte años después logra intervenir en la cuarta versión de *The Hound of the Baskervilles* (Paul Morrissey) pero el sabueso se encarga de acabar con ella y con el resto del talentoso reparto. Relegada al olvido, con una lengua soez, solo con la publicación de su descarnada autobiografía el público pudo conocer que el camino de la gloria para esta Eliza Doolittle fue tan áspero como los cuarenta días de Jesucristo antes del calvario. De infancia arrabalera y del mismo barrio que la Gertrude Lawrence, que le enseñó

el verdadero secreto del éxito, no puedes perder de vista tu origen para que fijes en tu mente que allí no se puede regresar jamás, la frágil chiquilla a los veinte años fue violada hasta la saciedad por el millonario argentino Jorge Ferrara, íntimo amigo del Príncipe Eduardo. Invitada por este y su hermano Jorge a dos comidas tú–a–tú sin camareros, las dos cenas descritas con pelos y señales por los historiadores al margen de las directrices de la realeza inglesa resultan escalofriantes o de alto vodevil, llevando a meditar a Jessie durante su regreso a casa: *así que son los malolientes del Soho donde yo nací los que no tienen clase ni distinción*. A lo que una vez Victor Saville afirmó con mucha certeza: *esta mujer siempre fotografió su corazón en la pantalla, tenía necesidad de salir adelante*. Pero él se fue para Hollywood contratado por la MGM sin decirle nada. Alemania amenazaba con invadir a Inglaterra y quería estar demasiado pronto lo más lejos posible.

Para muchos, el período americano de Victor Saville fue oscuro. Como productor de la MGM no le reconocieron los grandes éxitos en que estuvo involucrado y como director pasó sin pena ni gloria. Pero si algunos atropellaron su capacidad como director, loable sigue siendo el esfuerzo que desplegó en tales películas:

1. *Tonight and Every Night* (1945): Su primera dirección en Hollywood para la Columbia Pictures. Una recreación del Windmill Theatre en Londres durante los bombardeos alemanes cuando Judi Dench no se imaginó siquiera que interpretaría el papel de la dueña del teatro en *Mrs. Henderson Presents* (Stephen Frears, 2005), papel que Saville le adjudicó con bríos a Florence Bates, decorándole el escenario con Rita Hayworth y Janet Blair. Florence Bates, una leona de los cameos, estuvo estupenda como May Tolliver (tradúzcase como Mrs. Henderson). La Bates siempre estuvo estupenda, hasta en lo menos recordado, digamos, *The Moon and Sixpence* (Albert Lewin, 1942) disfrutando Samoa como la

disfrutó Gauguin, a su avanzada edad el pelo suelto al aire libre y la desvergüenza al garete como suele ocurrir con los habitantes de esas islas hollywoodenses del Pacífico; sin dejar atrás un oeste menor de Yvonne de Carlo y Rod Cameron, *River Lady* (George Sherman, 1948) donde la Bates se realiza como matrona de un cuchitril sin moral alguna en un lugar intrincado del Canadá. Si alguien pregunta por la participación de la Hayworth y la Blair en *Esta noche y todas las noches* habrá que decir que el Technicolor que le dio Saville le sentó muy bien a las dos, mucho mejor a la segunda que a la primera, pero la primera era el *sex symbol* del momento, además de que demostró con el tiempo ser una actriz capaz, verla en *Separate Tables* (Delbert Mann, 1958) y *The Story on Page One* (Clifford Odets, 1959). Rita Hayworth fue un susto de belleza que pasó por la pantalla y pueden echarle la culpa a su mami tranquilamente. A pesar de estar en estado de gestación durante el rodaje, sacó adelante los bailables de *Tonight and Every Night*. Por su parte, Janet Blair no le pierde ni pie ni pisada y al año siguiente vuelve al musical con *Tars and Spars* (Alfred E. Green). La magia de Saville con el uso del color queda expuesta cuando la Blair, de amplia cabellera rubia, vestida de color verde chartre, canta bajo un cono de luz en gris y el resto del cortinaje en morado. Con la muerte de Janet Blair a causa de un bombardeo, *Tonight and Every Night* traspasa el límite de musical ligero para adentrarse en el melodrama con seriedad. Lo único novedoso que la versión de la Dench pudo aportarle al tema es que el Windmill Theatre se hizo famoso porque sus artistas bailaban con los senos al aire, estilo París, y en el de la Bates, filmada en los años cuarenta, ¿qué sentido tenía mostrar eso? A veces edulcorar la realidad tiene sus encantos, como sucedió con *Tonight and Every Night*. Si de pedirle más a esta película se trata, buscar al bailarín clásico Marc Platt, uno de los hombres del Ballet Ruso, cuando hace la sátira coreográfica de un discurso de Hitler.

2. *The Green Years* (1946): Su primera película dirigida para la MGM. Adaptada de una novela de A. J. Cronin, muchos la sitúan en la línea de *Kings Row* (Sam Wood, 1942) porque transcurre de la niñez a la adultez en un ambiente pueblerino, lleno de anécdotas frustrantes, así como de crueldades, sin faltar el accidente ferroviario. Charles Coburn (irreconocible con peluca y barba, semejante a un fauno) recibió una nominación secundaria al Oscar a pesar de estar de principal en los créditos. Elogiada la actuación de Dean Stockwell (niño mimado de la MGM en los cuarenta junto a Margaret O'Brien), un joven huérfano irlandés, por demás católico, que envían a criarse con su severa familia materna de Escocia, para colmo presbiteriana, donde luego crece como el actor Tom Drake. Apoyado solamente por su bisabuelo (Charles Coburn), el chico decide hacerse médico, estableciéndose un paralelo con la relación freudiana de Robert Cummings y su tía Maria Ouspenskaya en *Kings Row,* aquí menos evidente. El film es recordado por el gusto de Saville en exigirle a sus actores mantener fuerte el acento escocés, al igual que el irlandés. Significativo y delicioso este acento en la pareja de Hume Cronyn/Jessica Tandy, aquí haciendo de padre e hija, a pesar de que ella era dos años mayor que él. Quien no haya oído hablar de Beverly Tyler tiene una buena oportunidad de ver a una promesa malograda en su punto más alto. Gracias a Warner Brothers Archive Collection esta gema desapercibida ha vuelto a la luz en DVD.

3. *If Winter Comes* (1947): Mucho se ha hablado de George Cukor como el director por excelencia de las mujeres. Poco se menciona a Ernst Lubitsch, sin percatarse que su «toque» estaba precisamente en mover a las divas de su época, o convertirlas en divas, como a Claudette Colbert, Miriam Hopkins, Kay Francis, Carole Lombard, hasta Jeannette MacDonald. Vale mencionar también a Victor Saville, que sin sus dotes de aprendiz de brujo la actriz Renate Müller

no se hubiera conocido fuera de Alemania, Jessie Matthews no sería el primer gran mito del cine que tuvieron los ingleses, Vivien Leigh jamás hubiera llegado a realizarse como Scarlett O'Hara y Madeleine Carroll, cruzando el Atlántico, encontró las puertas de la Paramount y los brazos de Sterling Hayden abiertos para ella. Sin lugar a dudas, Victor Saville fue otro gran director en el asunto de manejar mujeres, hacerlas mover en dos direcciones opuestas: credulidad y fantasía. Y la película *If Winter Comes* es un grandísimo ejemplo. Pedestre, pero discutible. Saville aceptó la dirección de un guión que fue concebido para Greer Garson y Robert Donat, que lo pospusieron y la MGM decidió sacarlo adelante con Walter Pidgeon y Deborah Kerr en su segunda película americana. Saville no solo mostró entusiasmo por la Kerr, sino adoración por Angela Lansbury desde que la vio en *The Picture of Dorian Gray* (Albert Lewin, 1945). Las acompañaron Binnie Barnes, Dame May Whitty y la principiante Janet Leigh. Penny Green es el lugar de la acción donde poco a poco se le impondrá al público la aceptación de la infidelidad. Walter Pidgeon está casado con la Lansbury. Deborah Kerr, también casada, regresa al pueblo (la acción ocurre en Inglaterra en los albores de la Segunda Guerra Mundial), pero como había sido novia de Pidgeon, decide conquistarlo de nuevo no importa que él le manifieste ser un hombre feliz. Gracias a la guerra, la Kerr se va detrás de su marido que se ha enrolado para servir a la patria y la Lansbury antes de respirar con alivio al tenerla lejos de su marido, lo abandona. Aquí comienza lo sombrío. Pidgeon recoge a una chiquilla (aquí entra Janet Leigh) en estado no se sabe de quién y todo el mundo murmura que son amantes. Lo atroz para la época, la chica se suicida, peor, comete un crimen al matar al hijo que lleva en las entrañas y culpan a Pidgeon de haber proporcionado el veneno. A punto de ser condenado llega la Kerr que declara que él recogió a Janet Leigh por honor y que es la única persona pundonorosa del pueblo que supo apoyarla

y no vamos a decir cómo ella se suicidó y quién la perjudicó. Con solo un día de viudez, la Kerr no piensa dos veces irse con Pidgeon, libre de la Lansbury que le estaba huyendo al escándalo en ese infierno grande que son los pueblos pequeños, aunque nunca se sabe si se divorciaron. *If Winter Comes* es una película en espera de mejor revalorización por parte de la crítica, con un Walter Pidgeon más convincente que aquel que tantas veces se sometió a los caprichos de Greer Garson.

4. *Green Dolphin Street* (1947): En 1944 la Metro Goldwyn Mayer le otorgó a Elizabeth Goudge el premio anual de novela por *Green Dolphin Country*. Su interés se sustentaba en volver a repetir el éxito de *Gone With the Wind* (Victor Fleming, 1939) con un espectáculo que durara más de dos horas. Así nació *La calle del Delfín Verde*, drama kilométrico con Lana Turner y Van Heflin a la cabeza y un temblor de tierra en Nueva Zelanda seguido de un maremoto que cautivó y electrizó al público de entonces, sin quitar el atrevido parto de la Turner en medio del sismo con una barra que le coloca la nativa Hine-Moa/Linda Christian en el vientre para empujar a la criatura hacia afuera. Van Heflin era el enamorado tosco que oculta y amordaza su amor en las sombras y se llevaba las palmas con la misma habilidad característica con la que bordó el personaje de Jeff Hartnett que lo llevó al Oscar en *Johnny Eager* (Mervyn LeRoy, 1941). El pelirrojo sin atractivo de enormes ojos de sapo demostró una vez más que podía seducir, desbocar divertidas pasiones insanas y enmarañarle la vida a una de las más cautivantes mujeres de la pantalla. Sin embargo, en esta película donde el destino malévolo que todo lo troca (el verdadero protagonista y tema recurrente en la obra de Victor Saville) convierte en obsesivo el amor de Lana Turner por Richard Hart*, dejando a un lado a Heflin. Hoy día uno se asombra al volver a ver *La calle del Delfín Verde*. Cuántos fingidos matices tuvo que desplegar la Turner a lo largo de la trama. Además de la curiosidad morbosa del

cinéfilo por descubrir en el reparto a Lila Leeds, la compañera de Robert Mitchum en la orgía de drogas donde después él lloró como un niño ante la prensa cuando lo detuvieron y ella sonrió de satisfacción, porque esas cosas pasan, encogiéndose de hombros. Y como no era el día de la Leeds la hundieron en el olvido, mientras que Mitchum todos saben hasta donde llegó, un mito de la pantalla. Para aquellos que califican de tediosa a *Green Dolphin Street* bueno es recordarles que entonces el cine no es su pan de cada día. *Green Dolphin Street* es una película sucia para su época, desmoralizada y quizás de ahí parte el rechazo de la crítica o el misterio que la envuelve. La película abre con una imagen del convento de Saint Pierre (lo más parecido a Saint-Michel en Normandía), en la cúspide de una montaña cercada por el mar que a determinadas horas la marea impide el acceso, lo deja incomunicado de la civilización, lo pone en manos de Dios. Un hombre le entrega una carta a Dame May Whitty, la madre superiora y contra viento y marea esta monja honorable baja la montaña, acude a casa de la beatificada Gladys Cooper, casada con Edmund Gwenn y con dos hijas: Lana Turner y Donna Reed y la previene. El doctor Frank Morgan, viudo, ha regresado con su hijo y vivirá frente a tu casa. El fue y yo sé que es el verdadero amor de tu vida. Gladys Cooper, un personaje con más de sesenta años, tiene que oír esas cosas obscenas de boca de una monja, pero para nuestro asombro las ratifica. Impulsado por Lana Turner, Richard Hart se alista en la armada, se va a la mar hasta el Oriente, acude a un lugar tenebroso a comprarle un regalo a su amada Donna Reed y escribirle una carta. La chica eurasiana, nada menos que Lila Leeds sin crédito, solo le acepta una minúscula moneda de oro, porque la avaricia va por dentro, junto con su vocación por el delito: lo quiero un rato para mí y sentir el placer de robarle. Así Richard Hart se convierte en un desertor cuando amanece tirado en un suburbio maloliente como una piltrafa. La cumbre de la sordidez con elegancia llega en el lecho de

muerte de la Cooper, donde manda a llamar a su marido y a Donna Reed y sin ningún escrúpulo confiesa que amó siempre a Frank Morgan, y que luego, por esas atenciones que tuvo Octavio con ella, le abrió un poco su corazón. Octavio le confiesa que él supo siempre de su desamor y el empeño que por ese motivo puso en conquistarla. Muere la Cooper, muere inmediatamente de amor eterno Edmund Gwenn a su lado y el destino empuja a Donna Reed al convento, no para que se suicide, sino para que se vista de novia, se case con Dios y luego de consumada la ceremonia aparezca con hábitos. *Green Dolphin Street* recibió cuatro nominaciones al Oscar: fotografía, dirección artística y decorados, sonido y efectos especiales que le fue concedido. Sin embargo, el mejor e inexplicable legado que esta película ha podido dejar es la música compuesta por Bronislaw Kaper, publicada luego como canción con letra de Ned Washington. *Green Dolphin Street* (a veces la reseñan como *On Green Dolphin Street*) es de inclusión obligatoria en cualquier grupo o cantante de jazz. Si buscan la referencia en el film, no la van a encontrar jamás. Algunos acordes semirreconocibles hacia el final, *Lover, one lovely day,* cuando William Ozanne/Richard Hart de regreso a St. Pierre visita la casa de su padre. Dicen que fue Miles Davis, una década después, quien resucitó la melodía. Notables versiones, tanto en instrumental como cantada, se han hecho por Ella Fitzgerald, Carmen McRae, John Coltrane, Bill Evans, Anita O'Day, Octavia y las preferidas de todos: las de Nancy Wilson y Sarah Vaughan.

* Richard Hart falleció en 1951 de un ataque al corazón a la temprana edad de treinta y cinco años.

5. *Conspirator* (1949): Con apenas dieciséis años cuando comenzó la filmación, Elizabeth Taylor fue la esposa de un Robert Taylor de treinta y ocho, que ya parecía tener cuarenta largos y por si fuera poco un empedernido espía comunista en la trama. La película, gran parte filmada en escenarios na-

turales de Londres, fue cuidadosamente concebida para que la Taylor diera el salto en el cine de adolescente a mujer. Se cuenta que no había terminado el *high school* y entre descanso y descanso le llevaban profesores para que no suspendiera las clases, de lo contrario la MGM se vería en graves problemas con el sistema judicial americano por abuso y explotación de una menor. A pesar del importante punto de partida que tuvo *Conspirator* en la carrera de la Taylor, para desgracia de Victor Saville muchos biógrafos de la diva le pasan por alto, la ignoran. Pero gracias a *Conspirator,* la Paramount se enamoró enfermizamente de Elizabeth y se la arrendó a la MGM para que acompañara a Montgomery Clift en algo casi perfecto como *A Place in the Sun* (George Stevens, 1951). El final feliz de *Conspirator* es que Elizabeth logra quedarse viuda de Robert Taylor, que ya en *Undercurrent* (Vincente Minnelli, 1946) había tratado de eliminar a Katharine Hepburn y más tarde pretenderá hacerlo con Barbara Stanwyck en *The Night Walker* (William Castle, 1964). Robert Taylor se suicida, un malvado sin arrepentimiento, o demasiado tarde para pensar en rehabilitarse cuando Scotland Yard estaba detrás de sus talones. De que a la viuda Liz la condecoren por lo que hizo su marido es una característica muy típica de la flema inglesa de aquella época, acostumbrada a desahogarse en un velo de apariencias: Mejor que lo consideren un héroe aunque nunca lo fue.

6. *Kim* (1950): Victor Saville no se mostró muy entusiasmado en filmar esta obra de Rudyard Kipling, pero él era inglés y además tenía de su parte haber trabajado con los Korda y en temas que involucraran a la India. Recordar que Zoltan puso por lo alto otra obra de Kipling, *Jungle Book* (1942) inmortalizando a Sabu. La MGM lo convenció de filmar gran parte del film en locaciones de Rajasthan y Uttar Pradesh, que han quedado como postales meritorias. Las complicadas escenas del desfiladero de Khyber se realizaron en Lone Pine,

California, un lugar semejante al verdadero. Errol Flynn, prestado por la Warner Brothers, mostró abierto interés en participar en *Kim*, a sabiendas que el peso de la trama caía en Dean Stockwell, un niño puesto de moda por Joseph Losey en *The Boy With Green Hair* (1948). Errol Flynn dio muestras de seriedad en su actuación, muy por encima de Paul Lukas en su no convincente papel de budista tibetano buscando el río de la flecha donde purificar su espiritualidad. La carga filosófica del personaje de Lukas se diluye en una trama de aventuras donde no le dan tiempo al actor para recrearla sino que la suelta como cumplidos. Flynn, por su parte, casi se rapa el pelo tratando de ser convincente y lo logra. Con los años, de *Kim* solo se salva, repetimos, el paisaje de la India y Errol Flynn, que aceptó ser el apoyo de Dean Stockwell con la sobriedad de un caballero inglés. El caso de Errol Flynn en su paso por el cine es digno de alabar. De galán magnético, no se amedrentó ni con los años ni con el alcohol. Físicamente depauperado nos regaló tres estupendas actuaciones en su «adultez»: el hemingüeyano Mike Campbell de *The Sun Also Rises* (Henry King, 1957), el cobarde borracho de *The Roots of Heaven* (John Huston, 1958) y él mismo con la excusa de interpretar a John Barrymore en *Too Much, Too Soon* (Art Napoleon, 1958). El público que lo detestó en esta etapa fílmica fue el mismo público que lo tuvo como ídolo en las matinés. Motivos psicológicas muy fuertes le bloqueaban la mente: aceptar a este Errol Flynn es aceptar que nosotros hemos dejado de ser jóvenes, un don que como la inocencia jamás se recupera.

7. *Calling Bulldog Drummond* (1951): Saville convence a Walter Pidgeon de viajar a Inglaterra para sacar de su retiro al personaje Hugh «Bulldog» Drummond e infiltrarlo junto a Margaret Leighton, una agente encubierta de Scotland Yard, en una banda de maleantes con el objetivo de desmantelarlos. Un *film noir* al estilo inglés que muchos señalan comien-

za bien arriba con el robo, pero que se colma de palabreos teatrales lindando en el aburrimiento. Sin embargo, el reparto completo incluyendo a Robert Beatty y a Peggy Evans recibieron altas calificaciones por su trabajo, a pesar del pánico surgido durante la filmación por los asiduos ataques de claustrofobia que sufría la Leighton, que insistía además estar por encima del equipo por haber sido compañera de escena de Laurence Olivier y Ralph Richardson en el Old Vic Company y ser la esposa en esa época de Max Reinhardt, el director de una sola película sonora, *A Midsummer Night's Dream* (1935). *Calling Bulldog Drummond* es hoy mucho más entretenida y elegante que en lo que su tiempo pareció.

8. *Affair in Monte Carlo/24 Hours of a Woman's Life* (1953): Esta historia de amor de una desesperada viuda con apetitos sexuales que se siente atraída por un compulsivo jugador mucho más joven que ella con intenciones suicidas, literatura bien escrita de Stefan Zweig, noveleta rosa que le ha dado la vuelta al mundo hasta en ediciones de bolsillo. Recordar que la primera versión fílmica recogida es la realizada en Argentina *24 horas en la vida de una mujer* (Carlos F. Borcosque, 1944) con Amelia Bence y Roberto Escalada. Quizás la poca suerte que corrió el correcto film de Victor Saville fue el de respetar la historia cuando el público exigía una traición a los manuscritos, que el jugador se quedara en los brazos de la protagonista. Es una de las pocas veces en que el público salió derrotado del cine con este amor inacabado. Hay que señalar que las diferentes versiones de la obra siempre han respetado el desenlace haciendo mayor la derrota. Lo mismo la versión para la televisión *Twenty-Four Hours of a Woman's Life* (Silvio Narizzano, 1961) con Ingrid Bergman y Rip Torn o *24 Hours in the Life of a Woman* (Laurent Bouhnik, 2003) con Agnes Jaqui y Nikolaj Coster-Waldau. Rescatada por el DVD, *Affair in Monte Carlo* juega con el inconveniente de haber sido reeditada en blanco y negro robándole la fuerza

que el colorido le imponía al paisaje al haber sido filmada en locaciones de Monte Carlo, esplendor suficiente si la trama de por sí bastante estática no llegaba a satisfacer. Es Merle Oberon quien está perfecta y Richard Todd, aunque endeble como siempre, se salva por el brillo de los ojos, al verlo uno entiende la incontrolable atracción de la mujer sin tener en cuenta las consecuencias. Richard Todd tiene a su haber una nominación al Oscar por aquella casi insípida *The Hasty Heart* (Vincent Sherman, 1949) basada en la obra de teatro del mismo título de John Patrick, que siempre ha resultado más conmovedora en escena. *Affair in Monte Carlo* hubiera quedado como la versión más plausible de la historia de Stefan Zweig, obviando el pobre montaje y la edad de la protagonista, si en 1968 a Dominique Delouche no se le hubiera ocurrido hacer su propia versión *24 heures de la vie d'une femme* con Danielle Darrieux y Robert Hoffmann, cargada de sensibilidad, erotismo, sexualidad y *art nouveau*, porque hasta el día de hoy no ha sido superada. Una de las inusuales veces que el público levitó en los asientos, hasta la vio dos veces seguidas siempre que fuera la versión no censurada.

9. *The Silver Chalice* (1954): Aquí no importa el debut de Paul Newman (está de cuarto lugar en los créditos), ni Pier Angeli, tal vez si acaso Jack Palance. Los tres estaban allí por cobrar un sueldo, pensando en las musarañas, inconscientes de que su director y productor Victor Saville tenía sobrado oficio. Quizás la única auténtica, un poco más profesional, fue Virginia Mayo, sobre todo cuando la van a matar y reacciona con desfachatez como si dijera, ¿muerte para mí? muerta estoy hace rato, apúrense. En realidad, el valor de esta cinta radica en el espectáculo escenográfico casi de otra galaxia a como nos tenían acostumbrados los *comics*, ciencia ficción de la buena y un vestuario masculino subliminal y afectadísimo. Rolf Gérard, escenógrafo y diseñador del vestuario, por algo esos dos puntos en *The Silver Chalice*

casi coinciden, hizo poca carrera en Hollywood. Le siguieron *Invitation to the Dance* (Gene Kelly, 1956) y *The Honey Pot* (Joseph L. Mankiewicz, 1967). Refugiándose en Broadway, allí ambientó obras de teatro, diseñó vestuarios y aplicó maquillajes, alcanzando la nominación para un Tony en 1961 por mejor vestuario en el musical *Irma La Douce*. Con más de cien años, Rolf Gérard recibió en el 2010 un tributo en el Festival de Locarno, con proyección de los films donde colaboró, además de sus pinturas, sobre todo las de Venecia como motivo, altamente valorizadas y redescubierto por las nuevas generaciones. Rolf Gérard falleció un año después. A Paul Newman no le simpatizaron mucho los elogios a *The Silver Chalice* porque una vez, a raíz de exhibirse por primera vez por televisión, pagó la hoja completa de un periódico de Los Angeles para disculparse por haber participado en ese bodrio que deberían haber borrado del mapa. Lo que no tuvo en cuenta Paul Newman es que *The Silver Chalice* no solo tuvo la colaboración del exquisito Rolf Gérard, sino que en 1955 Franz Waxman fue nominado al Oscar por la música de la misma. Y para rematar, William V. Skall también recibió nominación por cinematografía en color. Al final de sus días, Paul Newman reconoció arrepentido su injusticia, si no hubiera sido por *The Silver Chalice* yo no habría aprendido a actuar, se lo debo todo al desviarme ciento ochenta grados de ese camino. Para muchos, el interesante tema filosófico de la torre de Babel y otras veleidades del infinito se quedaron sin resolver por un guión mal concebido y una dirección endeble. A disfrutar *El cáliz de plata*, dijo mi sabia hermana, el público dominical de aquella época estaba lleno de fe, esperanza y abarrotaba los cines donde la proyectaban. Los niños de entonces salieron felices del cine, se comieron su helado, completaron varias vueltas a la rotonda del parque y se acostaron temprano. El lunes temprano le dieron a la sin hueso en la escuela con todo lo que habían aprendido de religión.

10. *The Long Wait* (1954): El segundo encuentro histórico de Victor Saville con las novelas policíacas de Mickey Spillane. Saville había comprado los derecho de varias novelas policíacas de Spillane y en 1953 produjo *I, the Jury* (Henry Essex) dando a conocer a su detective clave Mike Hammer. Fue productor ejecutivo de *Kiss Me Deadly* (Robert Aldrich, 1955) y más tarde dirigió *My Gun is Quick* (1957) bajo el nombre de George A. White junto a Phil Victor. Esta *The Long Wait* es violencia con sexo, nueva fórmula de resolver las cosas, y nadie es lo que parece, cumpliendo con las reglas del género. Menos que menos Charles Coburn, el personaje clave de esta larga espera, que una vez disfrazado de viejito simpático se descocó por Marilyn Monroe en *Gentlemen Prefer Blondes* (Howard Hawks, 1953) hasta el punto de que entre risa y risa casi la viola; o en el otro extremo, recordarlo como el médico sádico que le amputa las dos piernas a Ronald Reagan en *Kings Row* (Sam Wood, 1942). Lo que sí no se puede ocultar es que *The Long Wait* es el triunfo supremo de Peggie Castle, una de las diosas del negro. Cuando la Castle trató de salirse del encasillamiento en que ella creía haberse metido por equivocación y acompañó a Jane Wyman y Van Johnson en la desventura de *Miracle in the Rain* (Rudolph Maté, 1956), desencajó la trama, de por sí enclenque y furtiva; lo que fue calificado como uno de los elencos más disparejos en la historia del cine. Pero la Castle volvió a tratar y cuando le salió bien *Seven Hills of Rome* (Roy Rowland, 1958) junto a Mario Lanza, abandonó el cine sin dar explicaciones. Ese fue el momento en que una rubia dando traspiés por los estudios se fijó como se desenvolvía el personaje, lo captó al instante, se lo apropió y en corto tiempo despertó a la inmortalidad en *La dolce vita* (1960), bajo la dirección de un mago de la mentira y de los sueños desbordados, Federico Fellini, que para redondear su imagen la vistió y le soltó el pelo a lo Elaine Stewart en *The Bad and the Beautiful* (Vincente Minnelli,1952). Recordar la escena cuando la Stewart

baja las escaleras de la casa de Kirk Douglas vestida, contar nueve años atrás, igual a como hizo ahora esta chica cuando se metió en la fuente de Trevi, deliciosa, genial, pero gracias a Federico, que tenía más de una maña escondida. Dos robos simultáneos de personalidades artísticas sin mucha importancia parieron lo que el mundo entero conoce para siempre como Anita Ekberg, siempre mejor, cierto, que las propias Castle o la Stewart, impropias si hubieran intentado aceptar el papel. Un día, Peggie Castle se refugió en la televisión, en un serial de vaqueros que duró de 1959 a 1962 titulado *Lawman,* de amplia popularidad y por el cual le pusieron una estrella en el Hall de la Fama de Hollywood. Insatisfecha, convertida en una alcohólica, imitando a las nauseabundas rubias rodeadas de atracadores y gánsteres de sus películas negras, Peggie Castle murió de cirrosis hepática a la temprana edad de cuarenta y seis años.

En 1955, Victor Saville se asocia como productor con el considerado casi espectacular, un nuevo aliento en el cine, Robert Aldrich, que a su haber ya tenía *Big Leaguer* (1953), *World for Ransom* (1954), *Apache* (1954) y *Vera Cruz* (1954). Aldrich sería el director de la legendaria y excéntrica, descabellada e intelectual, inagotable en recursos enigmáticos, *Kiss Me Deadly*. Hablar de *Kiss Me Deadly* con buena fortuna tomaría el mismo tiempo que leerse el *Moby Dick* de Herman Melville porque es un juego de literatura comparada si se utiliza la información que de ella existe en multitud de idiomas. Baste por ello, por las controversias que sigue despertando, considerarla legendaria, culto, obligatoria, con una trama inexplicable desde el comienzo mismo en que una mujer descalza corre por una carretera hacia donde no se sabe dónde, debut de Cloris Leachman, que sin mucho esfuerzo se desbordaba de espontánea actuación y luego tuvo que esperar dieciséis años para llevarse un Oscar secundario por *The Last Picture Show* (Peter Bogdanovich, 1971). *Kiss Me Deadly* es

descabellada en la aparición de personajes enloquecidos que se van sucediendo uno tras otro, entrelazados por un poema misterioso que trata de ser la clave del asunto y que fue escrito por la poetisa inglesa Christina Rossetti. El hilo conductor en ese laberinto de Dédalo es el incomprendido Ralph Meeker, que en su puñetera vida todo lo hizo bien, recordarlo en *Jeopardy* (John Sturges,1953) donde es un delincuente sin escrúpulos seducido y poseído por una modosita pero desvergonzada Barbara Stanwyck que tratando de salvar a su marido Barry Sullivan de morir ahogado, le pide ayuda. Hazlo, le ruega, que a cambio yo te ofrezco lo que sea, como si le costara mucho sacrificio. Y aunque parece que este hombre le toma la palabra, recapacita, le huye, porque con una mujer así no hay quien pueda, miren las miradas de fuego que echa. Ralph Meeker fue el Stanley Kowalski que Marlon Brando dejó en Broadway de sustituto cuando Hollywood lo llamó para su recreación en el cine, de aquí al cielo le prometieron al chico de Omaha, Nebraska, y de verdad que hasta allí llegó. *Kiss Me Deadly* es el perfecto Mickey Spillane cuyos derechos había comprado Saville y la internacionalización de un carácter que sigue dando quehacer, el antisocial detective privado Mike Hammer. Para evitar los desplantes, en la cinta hacen horrores con solo minutos de aparición y por orden alfabético, Wesley Addy, Fortunio Bonanova, Marian Carr, Maxine Cooper, Albert Dekker, Nick Dennis, Jack Elam, Juano Hernandez, Jack Lambert, Strother Martin, Gaby Rodgers, Paul Stewart y los que quieran seguir pidiendo merecido crédito que se lo merecen. Cuánto misterio, dijo mi hermana cuando a empujones la llevé a un cine club para que veas, le insistí, lo que es una obra maestra, de por qué se menciona al cine como arte sin necesidad de que sea una película romántica. Mi hermano, quién se va a imaginar que una película de pícaros y delincuentes tenga como clave un poema inglés escrito en el siglo XIX y al final explote una bomba atómica. No vayas a decirme que en estos tiempo del Blu-Ray han

sacado una versión de colección con un final completamente distinto. Si en esa versión no salvan a Ralph Meeker entonces no te gastes el dinero comprándola porque a él lo quiero vivo.

Aunque en *Kiss Me Deadly* se le da agradecimiento como productor ejecutivo a Victor Saville, Aldrich, de mala fe quiso robarse la gloria, se adjudicó ser el productor oficial. Lo que sí es cierto que no hubo ninguna gloria porque en su momento de estreno pasó por la pena de ser ignorada. Diez años tuvo que esperar para que los integrantes de la Nueva Ola francesa, en especial Jean-Luc Godard, no se explicaron como esa joya había sido pasada por alto y parte de los agradecimiento recayeron en Saville por su insistencia en que se filmara. El cine americano está haciendo un cine moderno y fascinante que su público, peor, sus críticos, no entiende, dijeron con brevedad. Como nunca entendieron a Victor Saville ni siquiera como productor. Y eso, sin entrar en mucha discusión, que Saville produjo éxitos memorables, *The Citadel* (King Vidor, 1938), *Goodbye, Mr. Chips* (Sam Wood, 1939), la mitificada *The Mortal Storm* (Frank Borzage, 1940) sin recibir crédito y *A Woman's Face* (George Cukor, 1941). Como Victor Saville había comprado los derechos de varias novelas de Mickey Spillane, en 1956 aparece *This Gun is Quick,* una alevosía mal hecha, pero interesante de ese novelista policíaco fundador del *pulp fiction,* que si había llenado los estanquillos de literatura de bolsillo de los cincuenta más que por la calidad de sus novelas, fue por las sugestivas portadas realizadas por Lou Kimmel y James Meese que las ilustraron originando un estilo, donde las vampiresas con escotes sugestivos, los hombres duros pistola en mano, el cuarto de un hotelucho, eran los ingredientes de la composición. *This Gun is Quick* fue producida y dirigida por Phil Victor y George A. White. Quien busque información sobre George A. White se encontrará con la sorpresa de que es un seudónimo empleado por Victor Saville, razones desconocidas. Y para motivación de muchos, la dirección artística y el diseño de la producción,

lo único provocativo de este film, están en manos de Boris Leven, más tarde ganador del Oscar en este mismo acápite (en color) por *West Side Story* (Robert Wise, 1961) junto a Victor A. Gangelin. En 1960, Victor Saville levantó la carpa de Hollywood, regresó a Inglaterra, formó su propia compañía y produjo dos raras películas escasamente reseñadas por la crítica: *The Greengage Summer* (Lewis Gilbert, 1961) con una conmovedora Susannah York en su primer rol estelar junto a Kenneth More y Danielle Darrieux; y *Mix Me a Person* (Leslie Norman, 1962) un policíaco criminal con Anne Baxter, Donald Sinden y Adam Faith donde se implica al IRA del asesinato de un policía por el cual un inocente está a punto de ir a la horca. Un período senil nada interesante o escandalosamente atractivo, señalaron algunos negados a aceptar su capacidad y su actualización en cuanto a los temas elegidos. Victor Saville murió pasado los ochenta años con una carrera de treinta y nueve filmes dirigidos y treinta y seis que produjo. Alfred Hitchcock dijo cuando recibió la noticia: *Él fue mi último amigo y mi mejor amigo.*

Anexo #1.
Kiss Me Deadly y Christina Rossetti

El interés que hoy día despierta *Kiss Me Deadly* es el mismo interés que despertó al inicio de la trama el poema de Christina Rossetti (1830-1894). Un poema que es digno de leerse en su idioma original. Y por aquello de *Traduttore, traditori* acompañamos diferentes versiones al español de las dos primeras líneas.

Remember

Remember me when I am gone away,
Gone far away into the silent land;
When you can no more hold me by the hand,
Nor I half turn to go yet turning stay.

Remember me when no more day by day
You tell me of our future that you plann'd;
Only remember me; you understand
It will be late to counsel then or pray.

Yet if you should forget me for a while
And afterwards remember, do not grieve:
For if the darkness and corruption leave

A vestige of the thoughts that once I had,
Better by far should forget and smile
Than that you should remember and be sad.

Y cómo lo vieron, o lo sintieron diferentes traductores:

1. *Recuérdame cuando haya marchado*
 Lejos en la Tierra Silenciosa
 (publicado en *El Espejo Gótico*)

2. *Recuérdame después de haberme ido;*
 Cuando, bajo la tierra silenciosa,
 (traducción de Antón Castro)

3. *Acuérdate de mí cuando yo haya partido,*
 cuando me aleje al mundo donde reina el silencio;
 (traducción de Adolfo Sarabia)

4. *Recuérdame cuando me haya ido*
 allá lejos al mundo del silencio
 (traducción de Miriam Gómez de Cabrera Infante)

Anexo #2.
Recordando al viejo Flynn

En 1957, Errol Flynn filmó en La Habana, Cuba, *The Big Boodle/La pandilla del soborno* bajo la dirección de Richard Wilson. Lo acompañaron en la aventura, fue más que una aventura, Pedro Armendáriz, Rossana Rory y Gia Scala, además de un largo elenco de artistas cubanos. El desconocido para algunos Richard Wilson tenía en sus antecedentes haber sido coproductor de Orson Welles en *Macbeth* (1948), su asistente en *The Lady of Shanghai* (1949) y de regalarnos unos años después el sorprendente *Al Capone* (1959), con Rod Steiger en un inigualable homenaje a las películas de James Cagney, Humphrey Bogart y Edward G. Robinson de los años treinta. Para los cubanos forzados a andar dispersos por el mundo a partir de 1959, ver *The Big Boodle* constituye la satisfacción de un creyente, una visión del amanecer en el trópico (cita robada a Cabrera Infante). Jamás ha habido tomas tan sorprendentes del interior del Morro de La Habana como las que hizo Lee Garmes en las secuencias finales del film. Y es que este otro desconocido para algunos tenía en su currículo el haber fotografiado películas importantes de directores importantes. Mucho se ha dicho que sin crédito, gran parte de la cinematografía de *Gone With the Wind* (Victor Fleming, 1939) se debe a Lee Garmes. Aunque se habla mucho del cansancio físico que Errol Flynn mostraba en *The Big Boodle,* hasta del desinterés, lo cierto es que Flynn no hizo ningún intento de que lo vieran como galán. Fue el público que guardaba su imagen de ídolo de los domingos el que no aceptó verlo convertido en actor envejecido. Tenía ya sus cuarenta y ocho años bien gozados y bien bebidos y estaba feliz en La Habana, le encantaba parlotear en español. Flynn vivió enamorado de Cuba, la visitaba constantemente a comprar ganado para su finca en Jamaica. Su gracia mayor y su desgracia con ese país se inició a finales de 1958 cuan-

do contemporizó en la provincia oriental con los rebeldes de Castro, se retrató con la plana mayor de aquel Robin Hood, como él festivamente le llamaba recordando su momento de gloria y se le ocurrió filmar *Cuban Rebel Girls* (1959). Considerada una bomba, como documento fílmico *Cuban Rebel Girls* es un estudio valiente y sincero de lo que Flynn vio en los campamentos de «alzados» (nombre dado a los que seguían a Castro en el monte). Quien quiera estudiar cómo fue la tan cacareada revolución cubana tiene que comenzar estudiando sus orígenes y la película de Flynn, la tal pacotilla, ofrece un testimonio muy cercano de aquella realidad. Pero Flynn pretendió ir más allá. Junto a su amigo Victor Pahlen filmó un documental titulado *Cuban Story,* por años secuestrado por la familia Castro que no quería que se mostraran imágenes de Cuba entre 1958 y 1959 que no fueran las que ellos aprobaban para su circulación porque muchos de aquellos rostros que aparecían dando vivas a la revolución habían sido eliminados del panorama político en cuestión de meses. *Cuban Story* no será un documento fílmico meritorio, pero sí es innegable que Errol Flynn no mintió. Ahí están las fotos de la recholata que armó con la dirigencia diabólica de esa revolución y las espantosas cosas que tuvo que escucharle a sus dirigentes y que por ética nunca divulgó. Con pies en polvorosa se largó Errol Flynn de Cuba antes de que lo detuvieran como espía y lo fusilaran como ya estaba dictaminado. Poco tiempo después, el 14 de octubre de 1959, falleció en Vancouver, Canadá, de un ataque al corazón. Tenía cincuenta años cumplidos y a su lado se encontraba la ninfeta Beverly Aadland con solo diecisiete, porque como decía él: *las mujeres jóvenes le dan a uno sensación de juventud.* Juventud que Flynn perdió muy rápido. Mas Beverly Aadland confesó, ya caída en años, haberlo querido mucho. Después de su muerte se dedicó a cantar en Las Vegas y editó un sencillo con las canciones *Some Say* y *Secret Place* que para la propaganda rezaba como que Flynn se las había enseñado en la intimidad.

La maldición de los Flynn, él no dudaba de su existencia, volvió a surgir cuando su hijo Sean, con la misma sonrisa del padre, fue a Cambodia como reportero y nunca más apareció. Por petición de su madre Lili Damita, el gobierno americano lo tiene declarado desaparecido y muerto legalmente.

Anexo #3.
Producciones de Victor Saville en la MGM

1. *The Earl of Chicago* (Richard Thorpe, 1940)
2. *Bitter Sweet* (W. S. Van Dyke II, 1940)
3. *The Mortal Storm* (Frank Borzage, 1940)
4. *The Chocolate Soldier* (Roy Del Ruth, 1941)
5. *Dr. Jekyll and Mr. Hyde* (Victor Fleming, 1941)
6. *A Woman's Face* (George Cukor, 1941)
7. *Smilin' Through* (Frank Borzage, 1941)
8. *White Cargo* (Richard Thorpe, 1942)
9. *Above Suspicion* (Jules Dassin, 1943)
10. *Keeper of the Flame* (George Cukor, 1943)

In Memoriam:

Hoy, Victor Saville es revalorizado por las nuevas generaciones como un director/productor radical y progresista, especialmente en el tratamiento que le dio a las mujeres, muchas implicadas en asuntos sociales, en relaciones no matrimoniales y de mentes muy abiertas como las *femmes* fatales del cine negro. Victor Saville se adelantó a señalar los peligros del fascismo cuando produjo *The Mortal Storm* (Frank Borzage,1940) en momentos que Inglaterra y Estados Unidos coqueteaban con Hitler. El ataque a Pearl Harbor salvó a Victor Saville de ser expulsado de Estados Unidos por este film. En Alemania, como represalia, cualquier película que viniera con el sello de MGM fue prohibida por Goebbels. Si alguien, a partir de cero, quisiera interesarse en Victor Saville como productor y director en su actitud denunciante de cómo la depresión económica inglesa arruinó la vida de muchos trabajadores, cuando muchos realizadores coetáneos trataron de ignorar el tema, se les recomienda comenzar por *South Riding* (1938) con Ralph Richardson, Edna Best, Edmund Gwenn y Ann Todd encabezando el reparto y debut con solo quince años de Glynis Johns que siempre le quedó agradecida.

Los oestes de André de Toth

André de Toth alcanzó en las décadas de los cuarenta y cincuenta su momento de esplendor en el cine no solo por los films *Passport to Suez (1943), None Shall Escape* (1944), *Dark Waters* (1944), *Pitfall* (1948), *The Other Love* (1947), *Slattery's Hurricane* (1949) y *Crime Wave* (1954) sino por la obra maestra en 3D *House of Wax* (1953) y sin que quepa dudas por la realización de once oestes verdaderamente sui géneris. Fue la única manera de congraciarse con el país que le dio abrigo sin cuestionarle su pasado y a la vez satisfacer a su caprichosa esposa de entonces, Veronica Lake (estuvieron casados desde 1944 hasta 1956). Veronica Lake, una diminuta mujer de 4' y 11.5", la pareja perfecta del otro diminuto Alan Ladd con 5' y 5" (trabajaron juntos en cuatro películas) era inaguantable según sus compañeros de rodaje que la llenaron de feos epítetos, la vida es muy corta para trabajar dos veces con ella, alcohólica comentaron sus desposados y esquizofrénica desde niña por testimonio de la madre la cual la chantajeó con una demanda exigiéndole manutención. Hasta Raymond Chandler, que escribió el guión de *The Blue Dahlia* (1946*)* por el cual recibió una nominación al Oscar, la llamaba «morónica Lake» durante la filmación de la película dirigida por George Marshall. A ella es a la que deben torcerle el cuello, no a Doris Dowling que a pesar de los adversos comentarios por su perversidad es una actriz de impacto. Sin embargo, Alan Ladd y el cine negro le cuadraron a la perfección a Veronica Lake, realzando al máximo su estilo de pelo bautizado como *«peekaboo»* porque parte de la lacia melena le escondía un ojo. Qué caída de pelo tan bien elaborada la de la rubia provocando un odio feroz en las adolescentes de la época con cabellera riza indomable. Es blanca como un pomo de leche, decía mi hermana destilando veneno mientras trataba de alisarse las greñas frente a un espejo.

Benedict Bogeaus, el productor independiente que le dio rienda suelta a los últimos estertores de Allan Dwan bajo el

sello de la R.K.O. Radio Pictures fue el mismo que en los inicios de André de Toth lo apoyó y le confió la realización de *Dark Waters* (1944), su tercer film en Estados Unidos. Ambientada en los pantanos de la Louisiana, *Dark Waters* está considerada el primer *«bayou» noir* en la misma línea de *Rebecca (*Alfred Hitchcock, 1940) y *Gaslight (*George Cukor, 1944) en lo que respecta a enloquecer a una inocente criatura. Gracias al independiente Benedict Bogeaus, André de Toth logró una encomiable puesta en escena de enorme aceptación, un siniestro *thriller* han dicho algunos, donde las actuaciones de Thomas Mitchell, Merle Oberon, Elisha Cook Jr., Fay Bainter y John Qualen, en ese orden, se funden con la escenografía sofocando de angustia en más de una oportunidad al espectador, algo que de Toth mantendrá vigente en su posterior obra, llegando a la locura 3D en *House of Wax* (1953). Lamentablemente, Franchot Tone, que se lució en *Mutiny on the Bounty* (Frank Lloyd, 1935) y *Five Graves to Cairo* (Billy Wilder, 1943) es el único en *Dark Waters* que no logra ponerse a la altura del resto de los actores. Con *Dark Waters*, André de Toth logró que la prensa se refiriera a Veronica Lake como la esposa de un director con calibre, en vez como le sucedió a muchos, el marido de...

Poniendo como pretexto los estudios de leyes ante el círculo familiar, André de Toth se desenvolvió a escondidas en el medio artístico de Budapest escribiendo guiones, ambientador de cine, gracias a la tutoría que Ferenc Molnár (el de *Liliom)* le prestó enardeciendo la ira de su padre, un obcecado militar de carrera del imperio austro-húngaro. No quiero afeminados en mi familia, rezongó el soberbio jefe de pelotón cuando lo supo. El colmo, un hijo artista es una lacra, mientras él seguía en las andadas con la *valseuse* de turno echando a un lado la imagen de disciplina que pretendía imponer en la familia. Y bajo la inevitable certeza de que el muchacho no seguiría la tradición familiar, padre e hijo más nunca volvieron a dirigirse la palabra. Ante la naciente

expansión de Hitler por toda Europa, André de Toth decide establecerse en Inglaterra que ya conocía de 1937. Una huída precavida porque se rumoraba que había participado como camarógrafo en la filmación de la invasión nazi a Polonia en 1939, su gran estigma. En Inglaterra, la familia Korda (Alexander y Zoltan) también de origen húngaro, lo tomó bajo su protección. Zoltan estaba considerado en ese momento el Aga Khan de la industria fílmica inglesa. Hasta Merle Oberon había decidido casarse con él por un tiempo mientras cogía fama y fortuna a su lado. Todavía la elogian como la Cathy de *Wuthering Heights* (William Wyler, 1939); y vestida de hombre personificando a George Sand, usted es una mujer viciosa, le espeta Paul Muni en la cara tratando de que se aleje de Cornel Wilde/Federico Chopin en un momento cumbre de *A Song to Remember* (Charles Vidor, 1945) donde la música del polaco ayudó a la fanatización del público por lo clásico: Estas son las películas que deben hacerse. Mas la Merle Oberon de *This Love of Ours/Como te quise te quiero* (William Dieterle, 1945) es más auténtica, casi sublime cuando intenta suicidarse porque en esa película, ella, acompañada de Claude Rains, elevan el melodrama de Pirandello, *Come prima meglio de primo,* a nivel de paroxismo en delicadeza y en estrategia de actuación, los dos se cohesionan gracias a la acertada dirección de William Dieterle, un artífice del melodrama con ribetes intelectuales (se recomienda ver de nuevo su *Love Letters* de 1945 con guión de Ayn Rand y *Portrait of Jennie* de 1948 adorada por Luis Buñuel). En Inglaterra, André de Toth colaboró con los Korda como editor y asistente de dirección en tres monumentos del cine inglés conocidos a nivel mundial y dirigidos por Zoltan: *Elephant Boy* (1937), *The Four Feathers* (1939) y *The Jungle Book* (1942), pero ya en 1943 estaba plantado en Hollywood, la expansión alemana amenazaba cruzar el canal de La Mancha y arrasar con Londres igual que la invasión a Polonia donde se rumoraba su participación. El amor tan grande por hacer

cine cuando uno es joven a costa del dolor de un pueblo no tiene perdón de Dios. ¿Qué me hago ahora? Olvidar, ocultar, mentir, creerte que eres americano y tus antepasados participaron en la conquista del oeste, a cuyo tema podrás dedicarle parte de tu vida artística.

En 1947, André de Toth le ofrece a Veronica Lake el protagónico de su primer oeste, *Ramrod/La abrasadora/La mujer de fuego*. *Ramrod*, considerado también un *film noir* con todas las de la ley según sus seguidores. Veronica Lake es la mujer de armas tomar que se enfrenta a su padre por el poder y alrededor de la cual gira la intriga. La Lake lleva de nuevo como contrincante a Joel McCrea, pero no logra que este ceda a sus proposiciones como lo hizo en *Sullivan's Travels* (Preston Sturges, 1941). Joel McCrea, con más de noventa películas en cincuenta años de trabajo, no fue consecuente ni consciente con su carrera. Menospreció al cine viéndolo como un medio para ganar dinero e invertirlo luego en bienes raíces que lo convirtieron en multimillonario. Yo soy vaquero de profesión, dijo orgulloso; y actor por hobby, agregó con tono sarcástico, a pesar de su fibra histriónica.

Desgraciadamente, *Ramrod,* considerada una obra maestra, siempre ha necesitado de argumentos convincentes que la defiendan. En *Ramrod*, el personaje femenino de Veronica Lake sigue la línea de las mujeres fatales de los policíacos pero se mueve con la pesadez de un témpano de hielo. Ese personaje delictivo, destructivo y manipulativo, se encuentra en el medio de dos bandos, los ganaderos y los ovejeros, los dos luchan por imponer su poder y matan al que se les ponga por delante, un símil de las pandillas y la mafia en el cine de los cuarenta y cincuenta. Para defender la actuación de Veronica Lake, varios años después los críticos señalaron que Barbara Stanwyck se lo adueña y lo endemonia al hablar y en la forma desafiante de mirar a los hombres en *The Furies* (Anthony Mann, 1950), *The Violent Men* (Rudolph Maté, 1955) y *Forty Guns* (Samuel Fuller, 1957). Lo que casi todo

el mundo calló, y pudo ser su mejor defensa, fue que un año después de *Ramrod,* un pilluelo llamado Orson Welles siempre a caza de lo novedoso le dijo a su mujer de entonces, Rita Hayworth, que ella sería la hembra de doble filo calcada de la Connie/Veronica Lake y él se daría el gusto de ser un hombre como Joel McCrea, decente pero sonso y primitivo, que es usado y llevado hasta la destrucción por los fatales caminos de esa mujer sin escrúpulos. Ella, la Hayworth, aparenta redimirse en un teatro chino. Nena, ha habido mucha muerte y engaño, le dice Welles y con esfuerzo sobrehumano logra desprenderse de esta nueva abrasadora, llama del averno empecinada en devorarlo. Orson Welles estilizó en 1948 la versión de *Ramrod* situando una parte de la acción en San Francisco, otra en México y cierra la historia con una memorable escena en un cuarto de espejos donde se rompieron cristales sin escatimar los gastos. Al final, Michael O'Hara/Orson Welles se queda solo, no aparece ninguna Arleen Whelan que lo recoja como le sucedió a Joel McCrea en el original de André de Toth. Poco tiempo después en la vida real Orson y Rita se divorciaban y ella, sin pensarlo dos veces, entraba en nupcias con el príncipe Ali Khan creyendo superar el anterior matrimonio.

Ramrod es una palabra cuyo significado tiene implicación sexual, se traduce como algo muy derecho o rígido y lo mismo puede interpretarse como una estaca en el corazón de Drácula antes de que aparezca la luna llena, la vigorosa erección de un adolescente al levantarse, o alguien de la tercera edad que ha creado una dependencia mortal con la viagra. En el oeste americano *ramrod* es el capataz, el segundo al mando, el número dos al frente de una vasta finca. El *ramrod* es el hombre que está entre el dueño y los peones, el que se lleva la peor parte del negocio. Para muchos, *Ramrod* —el film— es algo muy especial y su ADN no corresponde con el de los oestes tradicionales. Y todo tiene su origen en la propia novela de Luke Short en que se basa la película. El

prolífero Luke Short dentro del género de vaqueros rompió con los esquemas trazados anteriormente por Zane Grey y Max Brand. Su gracia fue vestir psicológicamente a cada personaje con un mundo muy particular y una función específica que cumplir en la historia por muy breve que fuera su aparición. Esta fórmula entusiasmó tanto a de Toth que en todos sus oestes la repitió con éxito: fluidez de personajes, llamar la atención con un gesto o un bocadillo y siempre la sorpresa de no conocer la reacción de los actores hasta el final, de los que quedan vivos porque muchos mueren a tiro limpio para enriquecer la trama. En medio de una gran oscuridad en sentido directo y figurado cada personaje es identificado por la silueta del sombrero, no hay necesidad de iluminarle el rostro. En su contra, *Ramrod* no es realmente una película recomendable para ver sin previa información. A su favor, *Ramrod* es el detonante para el surgimiento de otros vaqueros con tintes negros. El primero de los más nombrados es *Pursued* (Raoul Walsh, 1947) que corrió paralelo en la filmación y por cosas del destino se estrenó tres meses antes sin que le descubrieran ningún mérito. El segundo fue *Blood on the Moon (*Robert Wise, 1948) adaptada al cine por Luke Short, el mismo autor de *Ramrod*, a partir de su novela *Gunman's Chance*, ¿encomiable o sobrevalorada? y realzada por la fotografía de Nicholas Musuraca. Robert Mitchum participó en ambas películas con la sombra poética de su paso por el cine policíaco. Mitchum es un caso especial de actor que siendo el bueno de la trama su rostro mostraba un grado de delincuencia tal semejante a la del peor de los malos que le hacía la vida imposible. Un tercer film, *The Furies* (Anthony Mann, 1950), energético (muchas almas en gratuito conflicto, el amor de Barbara Stanwyck por Gilbert Roland es inexplicable y el que siente por su padre es casi indecente), delirante (Barbara Stanwyck le lanza una tijera por la cara a Judith Anderson, que por supuesto hace blanco), extremadamente absurdo (hacia el final la madre de Gilbert

Roland, Blanche Yurka, le entierra un puñal a Walter Huston como una erinia griega, solo faltan las columnas del Partenón), es otro ejemplo de vaquero *film noir* del cual se habla en referencia a los cánones establecidos por *Ramrod*.

Después de *Ramrod,* André de Toth esperó unos cuatro años para comenzar a filmar sus otros diez famosos oestes, seis de ellos con Randolph Scott. Cuando se acabó la inexplicable ilusión con Scott, este, con una capacidad de trabajo excepcional, se buscó a Budd Boetticher y filmó otros seis vaqueros de leyenda que lo situaron como el verdadero hombre del oeste. Los críticos tuvieron que admitir que John Wayne siempre estaba bien cuando montaba un caballo, pero Scott fue el caballero dentro de este género, mucho más fiel, más auténtico, con verdadera clase que traía de cuna.

El orden de los diez oestes de André de Toth por fecha de realización:

1. *Man in the Saddle* (1951)

La primera coproducción de Randolph Scott con Harry Joe Brown de varias que realizaron juntos para la Columbia Pictures y su primer encuentro con André de Toth. De contrafigura Scott tiene a Alexander Knox, un consumado actor que arrastraba el titular de *Wilson* (Henry King, 1944) por el cual había sido nominado al Oscar. Aquí Knox acepta ser el villano que se casa con la ambiciosa Joan Leslie, antigua novia de Scott, el cual tiene que soportar la humillación de que lo consideren un cornudo tanto por los amigos como, por supuesto, los enemigos. Se sobreentiende que Scott y Joan Leslie habían tenido una relación bastante íntima. En *Man in the Saddle* se conjugan todos los elementos que de Toth utilizará en sus posteriores oestes de manera constante: los paisajes colmados de rocas, caminos tortuosos, ventanas y puertas como elementos de exaltación y de profundidad para conju-

gar diferentes planos, las paredes vidriadas, los exteriores del pueblo llenos de portales entechados, balaustradas torneadas, aleros que terminan en filigranas, el *saloon* como lugar público de referencia donde se ventilan las disputas, los tiroteos en la oscuridad, el fuego como elemento redentor, y muchos actores secundarios con diferentes acentos condimentando la trama. Aquí están Richard Rober, Alfonso Bedoya, Cameron Mitchell, John Russell, Guinn «Big Boy» Williams y el carismático Clem Bevans como el vecino de Scott al que Knox le obliga a venderle la finca y acaba asesinándole. Tres cosas meritorias sobresalen en *Man in the Saddle*. Primero, la escena en que Randolph Scott cediendo a su pasión de amante renegado sube las escaleras del *saloon* buscando a Joan Leslie, a lo lejos se abre una puerta, se le sale el alma cuando la ve acomodándose el velo de novia en una imagen que es símbolo de lo que los surrealistas llamaron *l'amour fou;* él manda que le avisen de su llegada y le pregunta, lo único que quiero saber es si estás segura de lo que vas a hacer; y es cuando Scott recibe una bofetada sin mano, ¿acaso tengo que estarlo? Segundo, la antológica pelea de Scott y John Russell que comienza en una cabaña en la cima de una montaña, esta se desploma y la pelea continúa mientras van rodando ladera abajo. Por último, la estrategia del color, en medio de anocheceres un cielo azul grisáceo inimaginable de fondo. Gracias al talento del fotógrafo Charles Lawton Jr. que cuajó sus películas de buena fotografía y algunas son objetos de veneración como *The Lady From Shanghai* (Orson Welles, 1948) donde también colaboraron sin créditos Rudolph Maté y Joseph Walker, *Shockproof* (Douglas Sirk, 1949) y *3:10 to Yuma* (Delmer Daves, 1957) siempre bajo la égida de la Columbia Pictures. Si alguien no mostrara mucho interés en este oeste, al menos que le dedique atención a los cinco minutos iniciales para que se sacie la vista con las tonalidades impre-

sionistas que André de Toth le pidió a Lawton Jr. le vistiera el paisaje.

2. *Carson City* (1952)

El primer Warnercolor de la Warner Brothers y el primer reto para André de Toth: amenizar con un relato de ficción el hecho histórico de la construcción del importante tramo ferroviario entre Virginia City y Carson City. Randolph Scott es el ingeniero encargado de la construcción. Se le antepone Raymond Massey como el malvado que quiere la plata que se obtiene de otras minas porque la de su propiedad no produce, le conviene que la obra no avance, asaltar las diligencias es mucho más idóneo y divertido. Sí, ante la seriedad que limitaba al tema, André de Toth le introduce un toque magistral al film: mientras se realiza el asalto de la diligencia los pasajeros comerán y beberán gracias a la gentileza de los bandidos, la Banda del Champán como los conocen. Un toque de distinción que los glotones viajeros sabrán agradecer mostrando indiferencia con lo que está sucediendo. Este es el segundo encuentro de Scott con Massey, que en *Sugarfoot* (Edwin L. Marin, 1951) le había hecho la vida imposible desfigurando la cara con miles de mueca ridículas para expresar su descontento por el papel que le asignaron. La contrafigura femenina es Lucille Norman, una estupenda soprano que aquí no da una sola nota lírica, sin embargo este es su único gran estelar y así aparece en sus datos biográficos. Lucille Norman es la encargada de personificar a la mujer liberada al frente de un periódico que tiene por sede una cuidadosa construcción de dos plantas con un balcón en el segundo piso, excentricidad arquitectónica de André de Toth, igual que el uso de paredes de cristal, remembranzas del *art nouveau* de su juventud. Además, la Norman será el centro de un triángulo romántico con Randolph Scott y su medio hermano en la cinta, Richard Webb. En el 2009, la primitiva línea ferroviaria entre Carson

City y Virginia City que Randolph Scott construyó en esta película fue restaurada y abierta al público como patrimonio del ferrocarril y del progreso que trajo a las minas de plata del estado de Nevada. La película *Carson City* figura entre los documentos reseñados para los turistas que viajan hasta esta ciudad y hasta se vende memorabilia de la película. Es curioso destacar como André de Toth insiste en el color negro para la mayoría de la ropa que Scott usa en los exteriores. Un vestuario muy poco tradicional para un héroe del Oeste que tiene que luchar contra un sol implacable y enormes nubes de polvo. *Carson City* es un vaquero digno de estudiar cuidadosamente porque en él se reafirman las reglas del juego de André de Toth: cuidar los encuadres y al actor dentro de esos encuadres. *Carson City* es la única película que aparece con asterisco de sobresaliente en la obra de John W. Boyle como fotógrafo, de G. W. Berntsen en los decorados y Marjorie Best como diseñadora gracias al perfeccionismo de André de Toth y a su manía de manejar y controlar hasta el más mínimo de los detalles de cuanto y quienes estaban bajo su mando.

3. *Springfield Rifle* (1952)

Bajo el sello de la Warner Brothers, donde André de Toth realizó la mayoría de su obra sin firmar contrato, es interesante señalar que la propaganda para este film no jugó con el contenido del mismo. Así se manifestaban los carteles: *El arma que hizo a un hombre igual a cinco*. Y es que esta película no trata sobre la historia del rifle Springfield, su invención, sus peripecias, ni tampoco una imitación como dijeron algunos de *Winchester 73* (Anthony Mann, 1950). No, esta es una película de espionaje y contraespionaje en el oeste tratando de descubrir quién está detrás del robo de caballos destinados para la infantería de la Unión en Colorado durante la Guerra Civil. Gary Cooper es el hombre que juega el doble papel, pero algo le falla en la actuación, nadie se explica por

qué le queda tan mal la pistola al cinto ni la forma tan poco natural que adopta para caminar. Peor aún si se tiene en cuenta que este es el año de *High Noon* (Fred Zinnemann), otro oeste por el que Cooper obtuvo su segundo Oscar, objeto de veneración. La actuación de Gary Cooper es de las menos recordadas, pero el elenco que lo rodea brilla bajo la cuidadosa dirección de André de Toth. En pleno dominio del oficio están Phyllis Thaxter, recordarla como la esposa de Van Johnson en *Thirty Seconds Over Tokyo* (Mervyn LeRoy, 1944), la mujer de doble personalidad, la de instintos asesinos tratando de imponerse sobre la buena en *Bewitched (*Arch Oboler, 1945) y clave de la maldad en *Blood on the Moon* (Robert Wise, 1948); Paul Kelly perfecto cuando la trampa y el engaño están a la orden del día, uno de los grandes actores de apoyo en el cine; la sonrisa cínica de David Brian, que también sabía desdoblarse como héroe, recordarlo en la adaptación de la obra de Faulkner, *Intruder in the Dust* (Clarence Brown, 1949) y hasta Guinn «Big Boy» Williams con su larga experiencia al lado de Will Rogers, Johnny Mack Brown, Harry Carey y tantos hombres a caballo. Sin embargo, si de repartir palmas se trata, estas corresponden a Lon Chaney Jr. y Phil Carey, las verdaderas sorpresas del film, dos actores que merecen un estudio aparte y no estas líneas apresuradas. *Springfield Rifle* es una película demasiada ambiciosa que tiene un título que no le corresponde y tampoco la favorece porque estamos frente a un verdadero suspenso con espuelas, típica estratagema de su director. Hay irreverencias que se manifiestan en casi todos los diálogos del film, culminando cuando Wilton Graff como el Coronel George Sharpe dice que hay que introducir la palabra «contraespionaje» durante la Guerra Civil cuando de antemano manifiesta que aún no está recogida en el diccionario. Lo mágico aparece con el uso del Warnercolor realzando los uniformes azules, el amarillo naranja del fuego hacia el final y durante la travesía de los caballos por un paisaje nevado. No se sabe cuántas películas de vaqueros que

vinieron después se apartaron un poco del Valle de la Muerte y le echaron mano a los paisajes con nieve. El tema del espionaje y el agente encubierto que Gary Cooper desarrolla en *Springfield Rifle* será retomado de nuevo por André de Toth en *The Two–Headed Spy* (1958) donde un agente británico alcanza el rango de general en la Alemania nazi y el paisaje de un bosque nevado (en blanco y negro) volverá a ser motivo de aclamación. La obsesión de André de Toth por la nieve se glorificará en *Day of the Outlaw* (1959).

4. *Last of the Comanches/El sable y la flecha* (1952)

Para muchos esta película, además de ser un *remake de Sahara* (1943) es un homenaje de André de Toth a su director y amigo Zoltan Korda. A su vez, *Sahara* es un *remake* de *Trinadtsat/The Thirteen/Todos los soldados fueron valientes* (1936) de Mikhail Romm, que copió la idea de *The Lost Patrol* (John Ford, 1934). Y en esta cadena de quítate tú para ponerme yo todas las versiones tienen algo memorable, ya sea el escenario natural donde la filmaron o los actores que participaron. Sin embargo, *Sahara* fue la única que se alzó con tres nominaciones al Oscar: mejor sonido para John Livadary, mejor fotografía en blanco y negro para Rudolph Maté y mejor actuación secundaria para J. Carrol Naish como el italiano con su famosa frase «*Nosotros llevamos el uniforme del fascismo en el cuerpo, pero no en el alma*». Por razones poco convincentes *Sahara* no ganó en ninguna de las tres categorías. Y por las razones que fuera, *Last of the Comanches* tomó el guión de *Sahara y* una variante de la soviética *Trinadtsat* porque introduce a un personaje femenino, Barbara Hale, que es la remembranza de Yelena Kuzmina, la esposa del oficial ruso. Aquí Barbara Hale se convierte en la hermana del oficial para dejar las puertas abiertas de un posible romance con el sargento de caballería Broderick Crawford, el hombre que lleva las riendas del film. Aunque André de Toth

no pierde el tiempo ni le da importancia a estas nimiedades. El problema principal de *Last of the Comanches* radica en que los buenos no tienen agua y están rodeados de indios que van a acabar con ellos porque también andan detrás del precioso líquido. ¿Cómo es posible que bajo estas circunstancias se pierda tiempo en un enamoramiento absurdo? André de Toth filmó en colores, como la mayoría de sus oestes, y le quedó admirable. Su habilidad para sacarle provecho a los espacios limitados se manifiesta en las escenas del atardecer a contraluz donde juega con la silueta de los actores, una variante de lo que hizo en *Ramrod*. Broderick Crawford, con un Oscar en sus manos, supo salir adelante mejor de lo que le hubiera quedado a Bogart vestirse de vaquero y llevar un sable en la cintura; Lloyd Bridges retoma su papel de *Sahara* y muere de nuevo; y casi desapercibido Steve Forrest, el hermano de Dana Andrews, muestra el rostro por primera vez. Un aparte como la contradicción dentro del grupo le corresponde a Mickey Shaughnessy, mejor recordado como el mentor musical de Elvis Presley en *Jailhouse Rock* (Richard Thorpe, 1957). En *Last of the Comanches* se espera un final feliz y André de Toth lo consigue, pero con unos cuantos muertos por delante que lo justifiquen.

5. *The Stranger Wore a Gun (*1953)

Aunque filmada en 3D al mismo tiempo que *House of Wax* del propio de Toth, *The Stranger Wore a Gun* no corrió con la misma suerte a pesar de tener al actor Randolph Scott como productor asociado. *House of Wax* está considerada la gran obra maestra en 3D, un sistema de proyección que después de haber caído en el olvido por más de 40 años resucita en el siglo XXI para quedarse; imprescindible en las películas de animados, así como la ciencia ficción. Aunque muchos de los encuadres de *The Stranger Wore a Gun* le siguen muy de cerca a los recintos del museo de cera, el hecho de que se

proyectara en 3D solo durante los primeros días de estreno le hizo perder interés y credibilidad. Al público le resultó irrisorio ver cómo los protagonistas se tiraban antorchas, sillas, tiros por la cabeza que no salían fuera de la pantalla. Hasta dejaron de disfrutar la pelea final bajo un delirante incendio en un *saloon*. *The Strange Wore a Gun* tuvo que esperar hasta marzo del 2004 para una reposición homenaje en 3D con la rara aparición de la actriz Joan Weldon, retirada del medio artístico desde 1980. Los que no le han encontrado la gracia a este film confuso y retorcido en extremo, porque lo es, saben muy poco de la vida de su director, que de cierto modo ha reflejado aquí muchas de sus vivencias pasadas, su ancestro familiar y la trágica leyenda de su colaboración con los nazis. Así es de alegórico el comienzo de la cinta cuando Randolph Scott creyéndose un fiel espía de la patria le crea las condiciones a William Clarke Quantrill, el mismo Quantrill como personaje imprescindible en tantos oestes de clase B, para que arrase con el pueblo en un comienzo impresionante porque uno se pregunta, ¿cómo se limpiará Scott esta mancha terrible? De eso trata el film, de su «regeneración» entre comillas, acompañado de un elenco de actores que no le falla ni un segundo. Vale destacar a George Macready, un malévolo sin piedad que lanza cuchillos por la espalda con certera puntería; un fantástico Alfonso Bedoya en una de sus mejores caracterizaciones después de *The Treasure of the Sierra Madre* (John Huston, 1948); dos principiantes que nadie sospecharía que llegarían al Oscar: Ernest Borgnine con una sonrisa maquiavélica que logró santificar con humildad en *Marty* (Delbert Mann, 1955) y por eso lo premiaron y Lee Marvin, verle nada más el juego de piernas al caminar, al sentarse, como deposita toda su confianza actoral en ellas. Las mujeres nunca fueron muy del visto bueno de Scott dentro de un oeste, aunque sabía que tenían que estar por la taquilla. Claire Trevor, después de haberle quitado una pistola a Edward G. Robinson en *Key Largo* (John Huston, 1948), logra arrebatarle

el galán a una más joven que ella, Joan Weldon, porque para eso aceptó interpretar a una empedernida jugadora de cartas en medio de tantos hombres corruptos. Si alguien recuerda el origen húngaro de André de Toth y la tradición familiar como militares de caballería se dará gusto con las escenas de asaltos a carretas y diligencias por el uso agreste del paisaje, como un laberinto, y los caballos. Nunca los caballos han llamado tanto la atención. Caballos de academia, bien entrenados para combatir. Y por si fuera poco, cuando los recursos parecen agotarse, André de Toth vuelve a introducir la nieve en el paisaje, un elemento que lo obsesionó siempre y que John Ford retomó para una de sus obras cumbres, *The Searchers* (1956) y Clint Eastwood recoció en *Unforgiven* (1992). ¿Y dónde está lo confuso y retorcido del film? Nada más simple o más caótico, Claire Trevor le dice a Scott que jamás él había sido buscado por la masacre que provocó al inicio: eres un hombre libre, ábreme la puerta de la diligencia que nos vamos a San Francisco, o a Hollywood quizás, donde todo está allí por comenzar. Recuerda que tengo las manos algo quemadas, le dice Randy simbólicamente. Y para los que se juraron no olvidar, no mal juzgar que las pesadillas del ayer se puedan convertir en dulces sueños como le pudo pasar a André de Toth, que en la tercera edad se dedicó a la escultura y en un acto de exorcismo le confeccionó al Papa el crucifijo que llevaba siempre colgado. *Adeste fidelis,* cantemos en voz alta porque el reino de los cielos es ancho y ajeno.

6. *Thunder Over the Plains* (1953)

Inexplicable obsesión la de André de Toth al insistir mezclar la acción de los oestes con acontecimientos históricos. Estamos en 1869, en el territorio de Texas después de terminada la Guerra de Secesión. Y un narrador nos aclara que todavía Texas no ha sido aceptada por la Unión, que los empobrecidos granjeros tienen que pagar jugosos impuestos

donde oportunistas en nombre del gobierno sacan ventajas de los productos agrícolas que confiscan (el algodón) así como muebles y cualquier cosa que tenga algún valor monetario. Un grupo de Robin Hoods tejanos les hace la vida imposible a estos vividores, pero el ejército de ocupación de la Unión los persigue, no les da tregua, porque estos encargados de cobrar, depredadores o no, son representantes del gobierno que tienen que ser protegidos a como dé lugar. André de Toth se atreve con la denuncia, dándole más fuerza al honor que a los tiros, porque aquí no hay asaltos de diligencias ni asaltadores de bancos. Randolph Scott es el hombre en tres y dos al no estar de acuerdo con los impuestos, pero a su vez tiene que cumplir como militar y enmudecer ante la expoliación de su gente. A un hombre de tanta sobriedad y estoicismo le colocan a Lex Barker de antagónico, un militar de carrera recién llegado de West Point, la buena educación por delante con una sonrisa en la cara como para que todos se enamoren de él, mas no se confíen, este hombre es un psicópata que lleva el placer por la maldad a flor de piel. La tonta y soñadora mujer de Randolph Scott, actuada por Phillys Kirk (recordarla en otros dos André de Toth, *House of Wax* de 1953 y *Crime Wave* de 1954) le hace el juego de simpatía que Lex Barker le tiende, y sin quererlo se ve recibiendo un beso, y como aparentemente se resiste, él la toma entre sus brazos y repite, y repite el besuqueo tratando de convencerla de que a ella le satisface, tal lo pareciera, hay un elaborado ánimo de André de Toth por evidenciar estas insinuaciones, ella ha provocado al falta de escrúpulos Lex Barker, lo deseaba en el fondo de no se sabe qué. Suerte de que Randolph Scott llega a tiempo para salvarla del peligro que solita se metió. *Thunder Over the Plains* es una película de confrontación psicológica con sabor europeo. Los desplazamientos de las caballerías, tanto de los soldados como de los Robin Hoods, los realiza André de Toth como si fueran caballerías prusianas, levantando los rifles que en la distancia provocan una ilusión de

sables. Randolph Scott, como siempre, cuida su vestimenta. La vestimenta de soldado en los inicios, una chamarreta desabotonada con aires bastante amanerados, no es pura coincidencia. Scott intervenía directamente en la confección de su vestuario, en los colores de las telas y en el rebuscado diseño. Hacia el final del film, él logra convertir por unas horas al militar en civil y se recrea con una camisa gris, su color favorito después del negro y el pañuelo al cuello que no podía faltar. Ante un personaje de tanta ecuanimidad, André de Toth le antepone con cinismo al de Lex Barker, que en Hollywood tuvieron que admitir que aquí estaba simplemente excelente, la alcurnia del personaje la traía el actor desde la cuna. Cuando el jefe del escuadrón amenaza a Lex Barker con mandarlo a territorio indígena como castigo, ¿será realmente un castigo para este degenerado?, uno se da cuenta enseguida de la terrible equivocación cometida por lo que sucedió después con los indios. Para muchos, esta historia bien contada se cae en el minuto final cuando a Charles McGraw (el jefe de los Robin Hoods) lo humillan reconociéndolo como un héroe y este entrega la bandera de Texas para que ondee doblegada debajo de la bandera de la Unión. Para los que andan buscando curiosidades, que se deleiten con la aparición de Fess Parker (el legendario Davy Crockett) y la sobresaliente aparición de Elisha Cook Jr., dos maravillosos soslayados de siempre.

7. *Riding Shotgun* (1954)

En terminología del oeste, el «*riding shotgun*» es el que se sienta al lado del conductor de la diligencia para protegerla de indios o bandidos. De ahí que el título en español fuera *El vigilante de la diligencia*. Randolph Scott, según él mismo narra en la abertura del film, es el *riding shotgun* que desde hace tres años anda buscando al jefe de una banda que mató a su hermana y a su sobrino. La acción de la película comienza cuando Larry Delong/Scott llega al pueblo a notificar que

los que acaban de asaltar la diligencia pretenden que todos salgan a buscarlos para entrar al casino y robar como gatos por su casa. Pero lo toman como miembro de la banda y a partir de aquí, durante escasos setenta y tres minutos, André de Toth le pide prestadas muchas cosas a *High Noon* (Fred Zinnemann, 1952) en cuanto a dejar solo al personaje frente a los malhechores y a *Fury* (Fritz Lang, 1936) en lo que se conoce por psicología de multitudes agresivas empeñadas en linchar a Scott. Detallista y realista, de Toth se toma su tiempo en una escena para que Scott cinche su caballo, en otra para zafarse las muñecas atadas por medio de un fogonazo, sin contar la minuciosa descripción de Fritz (excelente interpretación de Fritz Feld) de su desgraciada vida con una mujer mexicana que le ha dado no se sabe cuántas hijas y un solo varón, sumando el orgullo que siente por un espejo que acaba de colocar en su cantina, un cuchitril con piso de tierra, amenizado con música de «*si Adelita se fuera con otro*» de fondo. La cantidad de personajes que inteligentemente de Toth introduce y dibuja hacen de este pequeño oeste un cuidadoso estudio de los diversos componentes de un grupo social. Wayne Morris se realiza como el inepto alguacil buena gente que no quiere usar la fuerza para detener a Scott, se toma su tiempo para comer siempre que los del pueblo no quieran usar la soga para colgarlo; simplemente admirable hasta en el sobrepeso a que se sometió para justificar el porqué de su comportamiento. Howard Morris, en su debut sin crédito, aclamado por prestar la voz para dibujos animados aquí no dice ni pío, desanda para arriba y para abajo con una soga para colgar a Randolph. James Millican, el jefe de la banda, el rostro le habla por sí solo, igual de malo como en *Winchester 73* (Anthony Mann, 1950) y *Springfield Rifle* (André de Toth, 1952) con la misma malevolencia. Le siguen Joe Sawyer, Victor Perrin y James Bell matizando el entorno. Y en sus primeros pinitos, un tal Charles Buchinsky, más tarde Charles Bronson. Si al final Randolph Scott hubiera escupido

al pueblo entero que pretendió no solo colgarlo, sino quemarlo vivo, *Riding Shotgun* estaría por ese simple giro en la lista de las grandes. Pero por cosas de la vida, como diría André de Toth, de nuevo Joan Weldon es la estrella femenina de la obra y lo quiere de marido y él humildemente le da el sí aceptando quedarse a vivir entre tanta gente miserable, les suplica para que le den un trabajo.

8. *The Bounty Hunter* (1954)

Todavía con el éxito de *House of Wax* (1953) retumbándole en los oídos, André de Toth vuelve al sistema de los espejuelitos con lo que constituyó su último trabajo con Randolph Scott, *The Bounty Hunter/El cazador de recompensas*. Por anárquicas decisiones de la Warner Brothers, hasta el día de hoy nadie ha visto esta película en 3D. Unos forajidos que un año atrás realizaron el asalto a un tren dejando tres muertos son buscados por una agencia de detectives. Uno de los agentes contrata a un cazador de recompensas para que se encargue del asunto y recuperar el dinero. Sin ninguna pista para identificarlos, Randolph Scott, el cazador, se dirige a Twin Forks, un pueblucho con cantina donde los forajidos quizás lleven una doble vida apacible. Nadie recuerda, nadie sabe nada, ni el médico que se niega a hacer memoria a quién le atendió una pierna herida hace un año, clave del misterio. Con estos elementos de *film noir*, de Toth juega a los vaqueros, aprovecha la noche para desarrollar las emboscadas y viste de negro a Scott la mayor parte del tiempo con un calor que raja piedra, el infierno personificado, no importa la sonrisa en los labios. Con estos detalles la película se nutre de originalidad. Y para los que todavía no creen, su inicio fue homenajeado por Sergio Leone en *For a Few Dollars More* (1965) copiándolo. Un cazador de recompensas en el oeste era un oficio de coger vivo o muerto a los forajidos. El cazador era juez y verdugo en la solitaria corte del remoto

lugar donde lo encontrara, casi siempre lo entregaba muerto. Al inicio del film, en un brillante diálogo, el sheriff le pregunta a Scott después de pagarle: *¿Por qué es usted un cazador de recompensas?* Con el fajo de billetes en las manos Scott responde: *Estoy contando las razones y me parece que faltan diez.* Del elenco que apoya a Scott en este film, Marie Windsor es la juega cabezas por excelencia y Howard Petrie, una presencia inconfundible en su breve filmografía, tan malhechor como siempre. El beso final de Randolph Scott a Dolores Dorn detrás de una ventana mientras baja la cortina ha quedado reseñado como uno de los raros y escasos momentos románticos de este genial actor de oestes que odiaba a muerte estas escenas. Y es con esta escena que el grupo musical The Statler Brothers cierra el video clip de su canción *Whatever Happened to Randolph Scott?,* franco homenaje a los vaqueros de las tandas dominicales, nuestros héroes de la infancia.

9. *The Indian Fighter* (1955)

La primera película que produjo Kirk Douglas y el primer Cinemascope de André de Toth. Lo que se ha dado por llamar un oeste al aire libre, no hay ventanas que se abran ni portales con techo donde en las sombras de la noche la traición aguarda como nos tenía acostumbrado de Toth. Filmada completamente en los escenarios naturales de Oregon, región conocida como la gran nación de los indios sioux, la belleza del paisaje conspira contra la buena marcha del film, porque de Toth manejaba mejor los parajes agrestes en vez de los pastos verdes. Una gracia de Kirk Douglas por sacar adelante su compañía Bryna Productions, darle una oportunidad a su exmujer Diana Douglas (la madre de Michael) y proponerse lanzar a Elsa Martinelli, su protegida en ese momento. Kirk Douglas pretendió vender este oeste bajo la propaganda del *sex appeal* de la Martinelli; al inicio de la trama le deja la espalda al desnudo mientras se baña en el río; para matar el

aburrimiento; a mitad del film la corriente de agua forma parte del juego de abrazos entre ella y Douglas, sin superar ni quererse percatar que en *The Outlaw* (Howard Hughes, 1943) Jane Russell le había echado suficiente e inextinguible leña a la sexualidad. Kirk Douglas culpó a la Martinelli del poco éxito del film. El paso de Elsa Martinelli por el cine fue anodino (hay quienes la salvan en *The Trial* dirigida por Orson Welles en 1962) no importa algunos premios que se buscó en las andadas. Su mayor triunfo fue casarse con un conde, segundas nupcias con el fotógrafo de Paris-Match y luego un reconocido diseñador de muebles, llegando a donde quería estar, una burguesa *socialite*. Con el antecedente de *Broken Arrow* (Delmer Daves, 1950), difícil que *The Indian Fighter* le aportara algo nuevo a un romance interracial entre un hombre blanco y una india. Por supuesto que no se lo aportó y por supuesto que André de Toth dirigió a este excazador de indios con las manos atadas. Solo Elisha Cook Jr. sobresale con un aire de nostalgia como el empecinado fotógrafo tratando de captar la grandiosidad del oeste para así atraer a los blancos que al levantar ciudades, atravesándolo de punta a cabo con líneas de ferrocarril, extrayendo el oro, la plata, lo destruyeran en nombre del progreso, el necesario progreso.

10. *Day of the Outlaw/La pandilla maldita* (1959)

El último oeste de André de Toth. Aún no repuesto del fracaso de *The Indian Fighter* (1955), de Toth vuelve al territorio de Oregon, elige el recóndito paraje de Mt. Bachelor para la acción y manda a construir un pueblucho destartalado de unas 20 personas como habitantes en medio de la nieve, no importa que durante el desarrollo de la trama se hable del territorio de Wyoming. Russell Harlan es el encargado de la fotografía, igual que lo fue en *Ramrod (*1947) y en otras muchas cosas notables, *Red River* (Howard Hawks, 1948), *Gun Crazy* (Joseph H. Lewis, 1949), *The Big Sky* (Howard

Hawks, 1952), *Lust For Life* (Vincente Minnelli, 1956), *The Last Hunt* (Richard Brooks, 1956) y más tarde en *To Kill a Mockingbird* (Robert Mulligan, 1962). *Day of the Outlaw* es un oeste helado, no confundir con congelado, vestido del blanco de la nieve donde las mujeres se pasean con ropas oscuras. Vaqueros y rancheros tienen que poner a un lado sus diferencias cuando en medio de una tormenta que se avecina el pueblucho de cuatro casas se ve amenazado por una banda de forajidos en busca de refugio liderados por el satánico y mal herido Burl Ives. Aquí Robert Ryan es un seductor con pocas esperanzas. Tina Louise, una mujer casada que una vez él amó, se lo anda llorando. En el justo instante que va a tomar partido por la infidelidad hace su aparición Burl Ives con su pandilla de malhechores (Jack Lambert, David Nelson, Lance Fuller, Frank Dekova, Paul Wexler y Jack Woody). Mal recibido en su momento, este inusual oeste filmado en pleno invierno fue criticado por la crueldad desplegada con los caballos que fueron obligados a cabalgar enterrados en la nieve durante las escenas finales. Solo *The Charge of the Light Brigade* (1936) supera las protestas cuando Errol Flynn denunció la infamia que Michael Curtiz como director del film estaba cometiendo y el Congreso de Estados Unidos tuvo que intervenir. Son estas escenas finales y la secuencia del baile del sábado por la noche las más reseñadas. El movimiento circular de la cámara danzando junto con los personajes hace cita obligada de comparación con los giros poéticos del fotógrafo Serguei Urusevsky en la película soviética *Cuando vuelan las cigüeñas* (Mijail Kalatazov, 1957) cuando Alexei Batalov recibe un tiro y los abedules tomados desde el suelo parece que le dicen adiós. Más tarde, en *Alba regia* (Mihály Szemes, 1960), otra escena de un baile entre Tatiana Samoilova y soldados alemanes parece haber sido calcada de *Day of the Outlaw* por el fotógrafo húngaro Barnabás Hegyi. Burl Ives, un actor con excesivo control de las cuerdas vocales, domina cada escena del film desde que aparece, al igual

que sus seis matones, incluyendo al novato David Nelson, el famoso hijo de Ozzie y Harriet, hermano de Ricky el de *Rio Bravo* (Howard Hawks, 1959) con suficiente talento no aprovechado por el cine, pero si por la televisión donde se consolidó como un fenómeno juvenil en la serie *The Adventures of Ozzie and Harriet* (1952-1966). Pero es la nieve, sin discusión, como elemento terrible, sólida e impertérrita, lo que sigue persistiendo en la mente angustiada del espectador después que abandona la sala de proyección.

Necesaria advertencia:

André de Toth, el húngaro descendiente de aristócratas militares de caballería, guardó siempre fijación por las sillas de montar y el andar al galope porque le corría en las venas. De ahí nació *Ramrod*, su cuarta película americana que en la dualidad de mezclar el oeste con el *film noir* decepcionará a cualquiera no preparado con anterioridad para verla. Lo mejor es remitirse previamente al ensayo *André de Toth, Luke Short, Ramrod: style, source, genre* de Rick Thompson, profesor de estudios sobre el cine de La Trobe University en Melbourne, Australia. Una lectura obligatoria para ver más allá de lo que a simple vista, evidentemente, no existe.

No tiene sentido repetir lo que Rick Thompson elaboró hasta la saciedad cuando utilizó a *Ramrod* como ejemplo fehaciente para aprender a interpretar el cine durante un semestre completo de formación de críticos. El señor Thompson no dejó fuera ningún detalle: el paisaje con el que abre la película, los sombreros de cada personaje, hasta la estatura de Veronica Lake frente a la de Joel McCrea, un posible acto de bestialismo de llegarse a consumar la atracción sexual que estos personajes a veces sienten; así como el dinero mediador por el que tanto lucha Veronica/Connie Dickason que es más importante que el amor. *A partir de ahora*, se repite Connie a sí misma, *yo voy a hacer la vida a mi manera*. Y siendo

mujer que conoce las armas que Dios le ha dado no necesitará usar pistolas. Para los fanáticos eclesiásticos (entiéndase dogmáticos) en este film Veronica Lake es el epítome de la magnificencia (puede ser del aburrimiento, un *iceberg* si no exageramos la visión para poder idealizarla). La gracia de Joel McCrea se pierde en un personaje soso, a veces despistado, muy cerca de la enajenación. En una escena está herido y le esconden el pecho con pudor inexplicable; tampoco André de Toth se atreve a dejarlo descalzo, lo que sí hizo con Don DeFore cuando aparece por primera vez sentado en una cama deshecha por el retozo, la hembra que lo acompaña le pasa con descaro al sujeto que abre la puerta, la escena más intensa de toda la película. Y es que Don DeFore se le va por delante al reparto completo y Hollywood no se lo reconoció, ni tampoco cuando estuvo en *Too Late for Tea*rs (Byron Haskin, 1949) y menos que menos en *Dark City* (William Dieterle, 1950) y *Southside 1-1000* (Boris Ingster, 1950). Gracias al personaje de Don DeFore es que la película cambia los tintes de pálidos grises a negros. Él es el pivote de la trama. Después de haber visto la actuación de DeFore, ¿a quién le interesa discutir si McCrea fue un juguete de mujer como Connie? Que en realidad lo fue. De una forma o de otra la Lake lo maneja en *Ramrod* a su conveniencia, pero la más tonta, la mosquita muerta, le tira el lazo matrimonial: Arleen Whelan.

Nota de reconocimiento a *Sahara* (Zoltan Korda, 1943)

El reparto masculino completo de *Sahara* es digno de reconocimiento. Encabezado por Humphrey Bogart bajo el resguardo de la Columbia Pictures, lo acompañan Bruce Bennett, uno de los Tarzanes más insólitos en la historia del cine, que solía andar por los poblados vestido de lino blanco, luego en la selva se encueraba dando un grito muy especial e inconfundible: *Tamanguarí;* Lloyd Bridges que años después repite el mismo papel en *Last of the Comanches* (André de Toth, 1953) y encontró mejor suerte en la televisión; Rex Ingram, primer negro con categoría de principal y una activa carrera desde 1929 hasta 1967; J. Carrol Naish, lástima de perder el Oscar secundario frente a Charles Coburn en *The More the Merrier* (George Stevens); Dan Duryea siempre mejor que la vez anterior; Richard Nugent o Richard Aherne, no confundirlo con el poeta negro Nugent del glorioso grupo Harlem Renaissance; Carl Harbord y Kurt Kreuger cada uno excelente con los bocadillos que les ofrecieron. Extendiendo la lista le van siguiendo Louis Mercier, John Wengraf, Patrick O'Moore, Guy Kingsford y hasta un Peter Lawford sin crédito. Contaba Kurt Kreuger que cuando Rex Ingram le sale atrás, lo tumba y le presiona la cabeza sobre la arena para sofocarlo, lo hizo con tanta convicción de odio hacia el personaje alemán interpretado por él que por poco lo mata y se desmayó. Gracias que a Zoltan Korda se le ocurrió gritar por casualidad: *«Corten»,* porque nadie había percibido la seriedad de la escena. No lo puedo creer, estoy vivo, se dijo para sí Kreuger cuando abrió los ojos y vio a Ingram sacudiéndose las manos llenas de arena como si nada, negro cabrón, qué habré hecho yo para merecerme esto.

Trivia:
Los *westerns noir* inspirados en novelas de Luke Short

1. *Ramrod* (André de Toth, 1947). Veronica Lake, Joel McCrea, Don DeFore, Arleen Whelan, Preston Foster, Charles Ruggles, Donald Crisp, Lloyd Bridges
2. *Blood on the Moon* (Robert Wise, 1948). Robert Mitchum, Barbara Bel Geddes, Robert Preston, Walter Brennan, Phyllis Thaxter, Frank Faylen, Tom Tully, Charles McGraw, Tom Tyler
3. *Coroner Creek* (Ray Enright, 1948). Randolph Scott, Marguerite Chapman, George Macready, Forrest Tucker, Barbara Reed, Edgar Buchanan, Wallace Ford, Sally Eilers, William Bishop
4. *Station West* (Sidney Lanfield, 1948). Dick Powell, Jane Greer, Tom Powers, Raymond Burr, Agnes Moorehead, Steve Brodie, Burl Ives, Gordon Oliver, Guinn Williams, Regis Toomey
5. *Albuquerque* (Ray Enright, 1948). Randolph Scott, Barbara Britton, George «Gabby» Hayes, Lon Chaney Jr., Russell Hayden, Catherine Craig
6. *Ambush* (Sam Wood, 1949). Robert Taylor, Arlene Dahl, John Hodiak, Don Taylor, Jean Hagen, Bruce Cowling, Leon Ames, John McIntire
7. *Vengeance Valley* (Richard Thorpe, 1951). Burt Lancaster, Robert Walker, Joanne Dru, Sally Forrest, John Ireland, Carleton Carpenter, Hugh O'Brian, Ray Collins, Ted de Corsia
8. *Silver City* (Bryon Haskin, 1951). Edmond O'Brien, Yvonne De Carlo, Richard Arlen, Barry Fitzgerald, Gladys George, Kasey Rogers, Edgar Buchanan. (Luke Short escribió la historia)
9. *Ride the Man Down* (Joseph Kane, 1953) Brian Donlevy, Rod Cameron, Ella Raines, Forrest Tucker, Barba-

ra Britton, Chill Wills, J. Carrol Naish, Jim Davis, Jack LaRue
10. *Hell's Outpost* (Joseph Kane, 1954). Rod Cameron, Joan Leslie, John Russell, Chill Wills, Ben Cooper, Jim Davis, Barton Maclane, Kristine Miller. Un oeste moderno donde Rod Cameron comienza como un oportunista veterano de la guerra de Corea tratando de trabajar la mina de un amigo para sus propios intereses y termina enfrentando al malvado John Russell.
11. *The Hangman* (Michael Curtiz, 1959). Robert Taylor, Tina Louise, Fess Parker, Jack Lord, Shirley Harmer, Mickey Shaughnessy, Gene Evans. Luke Short escribió la historia.

En 1941, Luke Short escribió la historia para la comedia *Hurry, Charlie, Hurry* (Charles E. Roberts, 1941) considerada su primera incursión en el cine. Con Leon Errol como actor tratando de escapar de las garras de su mujer, este hace amistad con indios americanos de una reservación. La policía trata de detener a los indios por haberse escapado del lugar y está la famosa frase de Errol tratando de ayudarlos*: Pero si los blancos les robaron sus tierras.*

Una reconsideración

En 1954, André de Toth realiza *Tanganyika* para Universal Studios. Situada en 1903, la película se filmó completamente en California, con mucho cartón que semejara el paisaje africano y al mismo tiempo las praderas indias así como la aparición de cantidad de fieras entrenadas para que parecieran auténticos animales salvajes. La credibilidad está dada por los planos fotográficos de Maury Gortsman y el decorado creado por Oliver Emert y Russell A. Gausman. En 1962, Oliver Emert ganaría el Oscar de decoración por *To Kill a Mockingbird* (Robert Mulligan). *Tanganyika* es una película con solo siete actores blancos y el resto negros americanos que parecen puros africanos al no hablar una sola palabra en inglés; considerada por muchos el duodécimo oeste de André de Toth. Baste que los guerreros de la tribu Nukumbi sean vistos como apaches, Van Heflin como el cazador que conduce un safari como si fuera una caravana en busca del malhechor para aplicar justicia, Ruth Roman la chica motivo de interés que encuentran a mitad de camino con dos niños, Jeff Morrow el delincuente que hay que apresar con más bríos que el reparto completo y Howard Duff su buen hermano que lo guarda en secreto esperando por el milagro de la reivindicación. Una de las pocas películas ambientadas en África donde los actores negros (Joe Comadore, Naaman Brown, Edward C. Short) recibieron notorios créditos. Al final destellan las explosiones por doquier dentro de un caserío indio, perdón, africano.

Similitudes

André de Toth no fue el único obsesionado con la cristalería de las puertas y mamparas, ventanas y paredes. Hay otro director nacido en Hamburgo, Alemania, de aquella misma época antes de que los nazis descompusieran a Europa que llevó a la exageración esos recursos donde sus personajes se miran, se escapan, son espiados emocionalmente tras una aparente frivolidad por el vidrio frío: Max Ophüls. *Letter From an Unknown Woman* (1948) es un ejemplo fehaciente donde la ambientación vienesa de principios del 1900, sofisticada de Murano, se funde con la trama y el desolado corazón de Joan Fontaine; y *Madame de...* (1953) el epítome delirante hasta causarle desvanecimiento estético al espectador (por exceso de belleza) en los llamados tiros de cámara a través de la cristalería en una amplia gama de matices, inclusive en el resplandor de los pendientes de la desdichada protagonista, que no podía ser otra que la frágil Danielle Darrieux.

Una despedida

André de Toth nunca dirigió a Danielle Darrieux. Nacido el 15 de mayo de 1912, se casó siete veces, tuvo 19 hijos. Recibió una nominación al Oscar por su participación en el libreto de *The Gunfighter* (Henry King, 1950). A la temprana edad de cincuenta y seis años cerró en grande su carrera como director con otro «oeste africano» situado durante la Segunda Guerra Mundial, *Play Dirty* (1968), al estilo de *The Dirty Dozen* (Robert Aldrich, 1967) con la novedad de introducir en la historia a una abierta pareja de homosexuales árabes y un final bastante ácido a los acordes de Lili Marleen. También procuró relajarse por Italia con aparentes films de entretenimiento para jóvenes: *Morgan il pirata* (1960) y *Le capitaine Morgan* (1961), ambas con Steve Reeves; *I mongoli* (1961) con Jack Palance y Anita Ekberg y *Oro per i Cesari* (1963) con Jeffrey Hunter y Mylène Demongeot. André de Toth falleció de un aneurisma a los 90 años el 27 de octubre del 2002. Los obituarios no solo se desbordaron de elogios para *House of Wax* (1954) sino para los ásperos oestes B que realizó, llenos de violencia sin retroceso y aguda psicología.

Los tres monstruos sagrados del cine italiano

Si en una conversación de adictos al cine surge la pregunta, ¿quiénes son los tres monstruos sagrados del cine italiano?, a boca de jarro iban a diluviar respuestas con los nombres de Vittorio De Sica, Roberto Rossellini, Luchino Visconti, Federico Fellini, Michelangelo Antonioni y paren ahí. Los Luigi Zampa, Renato Castellani, Alessandro Blasetti, Dino Risi, Marco Bellocchio, Pier Paolo Pasolini, no sigan, cabrían en una segunda ronda como pajes de honor. Y menciones honoríficas para Giuseppe De Santis, Alberto Lattuada, Pietro Germi, Elio Petri, Mauro Bolognini, Bernardo Bertolucci, Carlo Lizzani, Mario Monicelli, Lina Wertmüller, Luigi Comencini ; y también todos aquellos cuya única condición es el haber tenido por lo menos algo digno, llamativo, sobresaliente, con cierto aliento muy significativo, digamos Gillo Pontecorvo, Ermanno Olmi, Francesco Rosi, Ettore Scola, Carmine Gallone, Sergio Leone, Paolo y Vittorio Taviani, Valerio Zurlini, Giuseppe Tornatore, Antonio Pietrangeli, Raffaello Matarazzo, Liliana Cavani, Roberto Benigni, Damiano Damiani, Mario Camerini, Franco Zeffirelli, Marco Ferreri, Sergio Corbucci, Enzio Barboni, Nanni Moretti, Ferzan Ozpetek... siempre se quedan algunos, desgraciadamente algunos bastante relevantes.

Pero si se hace la pregunta de manera diferente, ¿quiénes son los tres monstruos sagrados «más populares» del cine italiano? la respuesta inmediata, sin titubeos, sería: Mario Bava, Dario Argento y Tinto Brass porque el público los consume como agua por tubería y el público dispone y manda. Un trago amargo para los académicos del séptimo arte. Más amargo que el inaudito caso de Vera Ralston en el cine americano. Para palidecer de envidia, la patinadora checa Vera Hrubá, después Vera Hrubá Ralston y finalmente Vera Ralston tuvo la grandísima suerte de haber sido la esposa de Herbert J. Yates, dueño de la Republic Pictures. Antes, mucho antes, en las Olimpiadas de Invierno de 1936, Adolf Hitler le pregun-

tó si quería patinar para la suástica, a lo que Vera respondió con desenfado que prefería hacerlo sobre la suástica, lo que enfureció al Führer, y en 1940, con la Segunda Guerra Mundial declarada, decide refugiarse en Estados Unidos. El mogol Yates no tardó en ponerle a su disposición los estudios y una lista privilegiada de actores de renombre que en apuros económicos se le acercaban para pedirle clemencia, Mr. Herbert, estoy pasando por un momento difícil, ¿qué proyecto tiene entre manos que pueda favorecerme? Muy sencillo, respondía siempre, amar en la pantalla a mi querida Vera, darle el apoyo que necesita para que se convierta en una estrella de primera. Y así John Wayne tuvo que seducirla en *Dakota* (Joseph Kane, 1945) a cambio de recibir beneficios por *Wake of the Red Witch* (Edward Ludwig, 1949) que lo convirtieron en millonario; Maria Ouspenskaya le sirvió de institutriz en *Wyoming* (Joseph Kane, 1947); John Carroll, Robert Paige y Broderick Crawford en *The Flame* (John H. Auer, 1947); Erich von Stroheim se le doblegó en *Storm Over Lisbon* (George Sherman, 1944); George Brent, Constance Bennett, Fortunio Bonanova y Brian Aherne tuvieron que soportar que no envejeciera en *Angel on the Amazon* (John H. Auer, 1948); con Wendell Corey en *The Wild Blue Yonder* (Allan Dwan, 1951), película de guerra donde Phil Harris (marido de Alice Faye) se roba el show cantando *The Thing,* catorce semanas en el primer lugar del *hit parade* de 1950; con un reparto sin igual de delincuentes, Brian Donlevy, Claire Trevor, Forrest Tucker, John Russell, Luther Adler en *Hoodlum Empi*re (Joseph Kane, 1952); Fred MacMurray y Victor MacLaglen por poco perecen bajo la lava de un volcán en *Fair Wind to Java* (Joseph Kane, 1953); en una imitación burda de *Westward the Women* (William A. Wellman, 1951) David Brian, Scott Brady, Virginia Grey, y Hope Emerson se prestan para hacer un viaje peligroso en *A Perilous Journey* (R. G. Springsteen, 1953); estimulados por la oferta de bonos adicionales Sterling Hayden, David Brian, Hoagy Carmi-

chael, Adolphe Menjou y Chill Wills se prestaron a acompañarla en *Timberjack* (Joseph Kane, 1954) hasta que a un crítico no le quedó más remedio que admitir que su actuación en *Accused of Murder* (Joseph Kane, 1956) era encomiable y la película en sí una representación meritoria del género *film noir* en pantalla alargada y en colores. Más aún, hubo que admitir que la chica se había hecho imprescindible en las matinés dominicales de los cines de barrio. De las veintiséis películas que filmó, la mitad estuvo bajo la dirección de Joseph Kane, su Rasputín, lo que da para un ciclo inimaginable de odio y repulsión, benevolencia y perseverancia hacia una mujer que fue acusada de ser la peor actriz en la historia del cine. Dicen que incapacitada para aprender el idioma inglés se aprendía los diálogos fonéticamente, con una incorregible dicción. Eso sí, nunca pudieron difamar su vida privada. El amor de Herbert J. Yates por Vera Ralston fue tan grande que lo llevó a la bancarrota de la Republic cerrando en 1959 como fuente productora, para luego ser vendida y seguir funcionando solo como distribuidora. Retirado, Yates vivió feliz y contento con la también retirada Vera (sin su marido dentro del negocio del cine estaba perdida) hasta 1966 en que falleció de un ataque al corazón a la edad de 86 años. Le llevaba a Vera, con cordura y disciplina, sus 43 años. La Ralston, a pesar de los millones heredados, sufrió una crisis nerviosa; sus enemigos en Hollywood podrían y querían acabar con ella. Maureen Stapleton tuvo la crueldad de citarla en un programa de televisión como lo peor que hubo que soportar en el cine, una mancha similar al caso de Raquel Welch. A pesar de esos vientos y mareas, Vera Ralston recibió una estrella en el Paseo de la Fama de Hollywood. En segundas nupcias con un hispano, Charles de Alva, luchó ferozmente contra el cáncer que se la llevó a la edad de 81 años. A su favor, mientras fue dueña de la Republic nadie pudo acusarla de altivez. La apodada Susan Foster Kane en referencia al personaje de Dorothy Comingore en *Citizen Kane* (Orson Welles, 1941) tra-

bajaba hasta el cansancio, cooperaba con los compañeros de reparto, tomaba clases de fonética, lo cual no pudo evitar que tanta disciplina cayera mal. Hoy se habla de sacar en DVD la colección completa de sus películas. Todas están llenas de curiosidades excéntricas. Hay cinco al azar merecedoras de una piadosa lectura:

1.*Storm Over Lisbon* (George Sherman, 1944) por la actuación de Erich von Stroheim que nunca cambió de personaje. Hombre o mujer que le pusieran delante, sin equívocos, los trataba igual que a Pierre Fresnay en *La grande illusion* (Jean Renoir, 1937), la elegancia de una rancia aristocracia y la rosa cercenada en el último momento. Y si Erich von Stroheim no es suficiente, por la presencia fotográfica de John Alton, que con una escenografía de centavos logró un ambiente aparatoso sodomizado por las sombras y los efectos de luces. Y para rematar, la despreciada Vera Ralston baila al compás de *Stranger in Paradise,* con un movimiento de brazos que ya Anna Pavlova hubiera querido para dejar morir al cisne un rato más en esos maratones de circo en que la metió Sol Hurok. *Storm Over Lisbon* le sigue de cerca los pasos a *Casablanca* (Michael Curtiz, 1943) a nivel de pobre sin pretensiones, por lo que la honestidad la reivindica.

2. *Dakota* (Joseph Kane, 1945) con un John Wayne sumiso, en batalla por llegar a la cima aceptando lo que le ofrecieran, esposo fervoroso de la adinerada Ralston durante los pioneros tiempos del ferrocarril. El reparto de apoyo del film, Walter Brennan, Ward Bond, Ona Munson, Hugo Haas, Mike Mazurki y Grant Withers constituye la verdadera estrella de la trama, aceptar la banalidad por estar a gusto con el oficio de ser actor. Fue precisamente Herbert J. Yates en gratitud al gesto de John Wayne de aceptar trabajar con su esposa quien le proporcionó más adelante la primera nominación al Oscar por *Sands of Iwo Jima* (Allan Dwan, 1949) porque se

filmó en los estudios de la Republic. Ese mismo año le insistió que volviera a acompañar a Vera en *The Fighting Kentuckian* (George Waggner) con una rara aparición de carácter de Oliver Hardy (el inseparable de Stan Laurel) y el encuentro de Wayne con Chuck Roberson, que fue su doble por treinta años. Tan estrecha fue la relación de ambos, que en 1979 Roberson publicó su autobiografía con el título de *The Fall Guy: 30 Years as the Duke's Double*.

3. *Angel on the Amazon* (John H. Auer, 1949). La grey infantil comiéndose las uñas en el sublime instante que Vera Ralston sufre un shock y comienzan a aparecer los años que por hechizo o magia estaban escondidos en una freudiana eterna juventud. Gritos en la sala de proyección. Quien disfrutó de cerca las emociones cinematográficas propias de la niñez no puede echar al olvido esta película que gran parte ocurre en el Amazonas de utilería de los estudios con unos tigres de carpas de circo. Desde los tiempos de Hernando de Soto y la obsesión por la fuente de la juventud este ha sido un tema que le ha quitado el sueño a más de un adolescente y a infinidad de adultos.

4. *Far Wind to Java* (Joseph Kane, 1953) con Fred MacMurray y Victor MacLaglen por los mares del Sur en busca de un velero holandés hundido con 10,000 diamantes. No importa que la indígena Kim Kim/Vera Ralston tenga acento checo. Los efectos especiales del volcán en erupción colman a grandes y chicos y se debieron a un par de artistas geniales, los llamados mellizos Leydecker, que no lo eran, porque Theodore nació en New Jersey en el 1908 y Howard en La Habana, Cuba en el 1911. Los Leydecker, especializados en miniaturas, trabajaron en más de 346 producciones, casi todas para la Republic, lo cual llenó de envidia a los demás estudios. Si la erupción del Krakatoa con el extraordinario manejo de las miniaturas en *Fair*

Wind to Java es creíble, lo logrado por los Leydecker en *Flying Tigers* (David Miller, 1942), con nominación al Oscar por efectos especiales, donde no aparece jamás un avión de tamaño real, es parte del mito que rodea a este par de hermanos.

5. *Accused of Murder* (Joseph Kane, 1956) porque la acompañaron David Brian, Lee Van Cleef y sobre todo Virginia Grey, la primera mujer de cine que sugirió la depresión y el suicidio con los labios. La segunda es Jeanne Moreau, que en el momento preciso de la decisión logra que se le marchiten las comisuras hacia abajo. Nunca a un *film noir* le quedó tan bien el Naturama de pantalla alargada compitiendo con el Cinemascope, además del Trucolor terroso que se le aplicó para no desvirtuar al género de sus necesarios claroscuros. No se puede pasar por alto la presencia de Warren Stevens en el papel del caracortada Wilbo, un actor con poca suerte en la pantalla, a pesar de imponer su presencia delante de las cámaras. A Warren Stevens no lo dejan de citar por dos momentos: en el clásico de ciencia ficción *Forbidden Planet* (Fred M. Wilcox, 1956) como el profesor Lt. «Doc» Ostraw M.D. y en *The Barefoot Contessa* (Joseph L. Mankiewicz, 1954) porque es el macho que deshonra a Maria Vargas/Ava Gardner, luego toda una condesa y que el marido acaba matándola para dejar limpia su impotencia, según va contando Humphrey Bogart que es el narrador de la historia. Por suerte, lo que Warren Stevens no consiguió en el cine, lo hizo en la televisión y fue otro de los tantos que encontró su camino en la pantalla chica. Para más, aquí también interviene Elisha Cook Jr. en una aparición fugaz devorándose al resto de los actores en sus breves segundos. La sorpresa del film, viéndolo a través de los años, es que tanto Warren Stevens, como el propio Lee Van Cleef, desbordaban una sexualidad poco común para la época. Los dos estaban veinte años por delante del concepto de lo que hoy día es un

galán en el cine. Tipos altos, delgados, angulosos de cara, con ojitos de corrupción que centellean, sugiriéndole al espectador que puede haber una cama llena de irreverencias y al final mucha indiferencia, sin ningún maleficio traumático para la conciencia. Entonces no es amor, me diría mi hermana si le cuento estas cosas. Por supuesto que no es amor, es la definición bruta del sexo lo que estos dos actores proyectaban. *Accused of Murder* no es un entretenimiento simplista porque poco a poco se va complicando la trama de una forma muy primitiva, lo cual genera segundas lecturas para una discusión de si debemos salvar o no a Vera Ralston. No pasar por alto la escena en que a punto de ser acusada de un crimen casi se desmorona y le dice al policía que la incrimina, necesito de su ayuda y como él es David Brian, la agarra intempestivamente entre sus brazos antes que se caiga, para nuestra sorpresa le planta un cochino beso en la boca, mientras parece decirle con la mirada, ahora eres culpable, lo otro te lo doy después si logro que te absuelvan, parece que me estoy enamorando de ti. *Accused of Murder* es una referencia obligada dentro de los *film noirs* de segunda categoría, reconocidos como clase B (B no de Basura, no de Bodrio, sino de *Beautiful* sin pretensiones). En inglés, le queda muy bien el exergo que dice: *A movie that must be seen.*

Un cumplido: Perdonadnos Vera Ralston por haberte utilizado como preámbulo a los monstruos italianos. A continuación un poco de esa historia del horror muy parecida a la que Hollywood te hizo vivir.

Introducción al caso Mario Bava:

Para tener una idea de la dimensión de Mario Bava introducimos una lista de algunos actores que sin necesidad de buscar la fama porque ya la tenían se pusieron con los ojos cerrados en sus manos, el corazón en la boca según confesaron años más tarde exentos de prejuicios.

Por orden alfabético:
1. Chelo Alonso (*Maciste nello valle dei re/Son of Samson*, 1960; Carlo Campogalliani, Mario Bava sin crédito)
2. Laura Antonelli (*Le spie vengono dal semifreddo/Dr. Goldfoot and The Girl Bombs*, 1960)
3. Claudine Auger (*Reazione a catena/Bahía de sangre*, 1971)
4. Eva Bartok (*Sei donne per l'assassino/Seis mujeres para el asesino*, 1964)
5. Marisa Belli (*Ercole al centro della terra/Hércules en el centro de la tierra*, 1961)
6. Norma Bengell (*Terrore nello spazio/Terror en el espacio*, 1965)
7. Laura Betti (*Il rosso segno della follia/Un hacha para la luna de miel*, 1970)
8. Gianna Maria Canale (*I vampiri/The Vampires*, 1956; Riccardo Freda, Mario Bava sin crédito)
9. Andrea Checchi (*La maschera del demonio/La máscara del demonio*, 1960)
10. Isabelle Corey (*L'ultimo dei Vikinghi/Last of the Vikings*, 1961, Giacomo Gentilomo, Mario Bava sin crédito)
11. Valentina Cortese (*La ragazza che sapeva troppo/The Girl Who Knew Too Much*, 1963)
12. Joseph Cotten (*Gli orrori del castello di Norimberga/Baron Blood*, 1972)
13. Mylène Demongeot (*The Giant of Marathon/La battaglia di Maratona*, 1959; Jacques Tourneur, Mario Bava sin crédito)
14. Fabian (*Le spie vengono dal semifreddo/Dr. Goldfoot and The Girl Bombs*, 1966)
15. Eduardo Fajardo (*La casa dell'esorcismo/El diablo se lleva a los muertos*, 1974)
16. Massimo Girotti (*Gli orrori del castello di Norimberga/Baron Blood*, 1972)

17. Boris Karloff (*I tre volti della paura/Las tres caras del miedo/Black Sunday*, 1963)
18. Sylva Koscina (*La casa dell'esorcismo/El diablo se lleva a los muertos*, 1973)
19. Daliah Lavi (*La frusta e il corpo/El cuerpo y el látigo*, 1963)
20. John Phillip Law (*Danger: Diabolik*, 1968)
21. Christopher Lee (*La frusta e il corpo/El cuerpo y el látigo*, 1963)
22. Folco Lulli (*Erik the Conqueror*, 1963)
23. Michèle Mercier (*I tre volti della paura/Las tres caras del miedo*, 1963)
24. Isa Miranda (*Reazione a catena/Bahía de sangre*, 1971)
25. Cameron Mitchell (*Sei donne per l'assassino/Seis mujeres para el asesino*, 1964)
26. Daria Nicolodi (*Shock*, 1977)
27. Reg Park (*Ercole al centro della terra/Hércules en el centro de la tierra*, 1961)
28. Michel Piccoli (*Danger: Diabolik*, 1968)
29. Vincent Price (*Le spie vengono dal semifreddo/Dr. Goldfoot and The Girl Bombs*, 1966)
30. Edmund Purdom (*L'ultimo dei Vikinghi/The Last of the Vikings*, 1961; Giacomo Gentilomo, Mario Bava sin crédito)
31. Steve Reeves (*The Giant of Marathon/La battaglia di Maratona*, 1959; Jacques Tourneur; Mario Bava sin crédito)
32. Leticia Román (*La ragazza che sapeva troppo/The Girl Who Knew Too Much*, 1963)
33. Leonora Ruffo (*Ercole al centro della terra/Hércules en el centro de la tierra*, 1961)
34. Telly Savalas (*La casa dell'esorcismo/El diablo se lleva a los muertos*, 1973)
35. John Saxon (*La ragazza che sapeva troppo/The Girl Who Knew Too Much*, 1963)

36. Elke Sommer (*La casa dell'esorcismo/El diablo se lleva a los muertos*, 1973)
37. Barbara Steele (*La maschera del demonio/La máscara del demonio*, 1960)
38. John Steiner (*Shock*, 1977)
39. Barry Sullivan (*Terrore nello spazio/Terror en el espacio*, 1965)
40. Marilù Tolo (*Roy Colt e Winchester Jack/Roy Colt and Winchester Jack*, 1970)
41. Ira von Fürstenberg (*5 bambole per la luna d'agosto/Cinco muñecas para la luna de agosto*, 1970)

Mario Bava es hoy por hoy el padre del horror italiano. El horror italiano conocido por la palabra *giallo*, amarillo, sinónimo de sensacionalismo, grandes titulares de catástrofes, asesinatos, hasta golpes de estado inclusive, y presuntas revoluciones con prolijas fotos de los muertos, los fusilados, justificación de los hechos con los cadáveres en posiciones vomitivas rodeados de charcos de sangre. Así era en el siglo pasado. En este siglo XXI usted enciende el televisor y delante de sus propios hijos le cortan el cuello a un indefenso por lo que el cine amarillento iniciado por Mario Bava se viste de frac. ¿Influencia o premonición?

Mario Bava nació el 31 de julio de 1914, hijo del escultor Eugenio Bava que vio más oportunidades en el cine que en el arte del mármol. Eugenio Bava llegó a ser reconocido como un pionero de los efectos especiales en el cine silente italiano. Baste mencionar *Quo Vadis?* (Enrico Guazzoni, 1912) y *Cabiria* (Giovanni Pastroni, 1914). Mario Bava creyó en principio que podía desarrollarse como pintor para desechar a corto plazo esas aspiraciones que no daban el dinero esperado y se hizo fotógrafo cinematográfico. En 1939 colabora con Roberto Rossellini en un corto de siete minutos, *La vispa Teresa*. De ahí en adelante como director de fotografía trabaja con Mario Monicelli, Mario Soldati, Mario Camerini, Vittorio De

Sica, Dino Risi, G. W. Pabst, Robert Z. Leonard y Riccardo Freda. En 1955 se le reconoce su dirección sin crédito junto a Mario Camerini en *Ulysses*. En 1956, después que Riccardo Freda abandona el proyecto de *I Vampiri*, Bava lo termina aunque tampoco le adjudicaron crédito. En 1959 colabora en *La battaglia di Maratona* con Jacques Tourneur, un director que ya tenía a su haber la simiente del género que Mario Bava desarrollaría en poco tiempo. A diferencia de su futuro sucesor, el horror de Jacques Tourneur desechaba el efecto visual, logrando que todo el mundo temblara en la sala de proyección con lo sugerido, a fuerza de insinuación como lo logró en *Cat People* (1942), *I Walked With a Zombie* (1943) y *The Leopard Man* (1943). Cuentan que un día Tourneur, ante el desaliento de Bava cuando supo que no lo acreditarían como director en *La battaglia di Maratona,* ni tampoco en *Caltiki-The Immortal Monster* (Riccardo Freda, 1959) le dijo: *No tienes ninguna necesidad de seguir arrimándote a nadie, ni a mí*; *sé tú mismo*. Y ese fue el impulso que liberó a Bava. En 1961 su primer crédito reconocido como director fue *La maschera del demonio/Black Sunday.* Inspirada en el cuento de Nikolai Gogol *The Viy*. *Black Sunday* es una película de brujas con colmillos filmada en blanco y negro, y con las actuaciones de Barbara Steele, John Richardson y Andrea Checchi. La crítica americana la recibió favorablemente, considerándola la película extranjera más taquillera en su momento por encima de *Goliath and the Barbarians* (Carlo Campogalliano, 1959) y de la doméstica *House* of *Usher* (Roger Corman, 1960). El resto es historia, historia pública. Baste señalar que los adictos a Mario Bava están en la misma cantidad que los adictos a los muñequitos de Batman y Spider Man y a los mismísimos libros de Harry Potter.

Reconocida e innegable es la influencia *de Reazione a catena/Bay of Blood* (1971) en *Friday the 13th* (Sean S. Cunningham, 1980). La de *Terrore nello spazio/Planet of the Vampire* (1965) en *Alien (*Ridley Scott, 1979). Y la de *Kill,*

Baby Kill! (1966) en *The Changeling* (Peter Medak, 1979), en los filmes japoneses de horror como *Ring* (Hideo Nakota, 1998), y en *El espinazo del diablo/The Devil's Backbone* (Guillermo del Toro, 2001). Mario Bava murió el 25 de abril de 1980 a los 65 años y cuatro días después lo seguía Alfred Hitchcock, con una trayectoria más larga y de mayor reconocimiento en ese momento y del cual Bava era un ferviente admirador.

En el 2004 Gabriele Acerbo y Roberto Pisoni realizaron el documental *Mario Bava: Operazione paura* donde los entrevistados concluyeron que Bava era un genio, incluyendo a Tim Burton, Tim Lucas, Roger Corman, Dino De Laurentiis, Ennio Morricone, Quentin Tarantino y su propio hijo Lamberto Bava. Como si fuera poco, en el 2007 Tim Lucas publicó *Mario Bava: All the Colors of the Dark*; que dentro de los libros que se han escrito sobre este director es la Biblia misma. En la actualidad, *Mario Bava: All the Colors of the Dark* es un libro de colección cuya belleza no se discute sino que asombra.

Y todo comenzó por *The Girl Who Knew Too Much/The Evil Eye* (1963), el primer film *giallo* de Bava y el último que realizaría en blanco y negro. Por el título, un cumplido homenaje a Alfred Hitchcock. Muerto de risa, Mario Bava confesó que en su mente estaban James Stewart y Kim Novak como los indiscutibles intérpretes. Al final, *The Girl...* contó con la acertada actuación de Leticia Román, de rostro tan intrigante que se le insinuó un *affair* con la cámara. John Saxon, todavía joven donde no hacía falta el talento y Valentina Cortese con las mañas de haber sobrevivido en Hollywood apoyó en lo que constituye una fórmula en este género: las mujeres tienen menos ingenuidad y más culpabilidad de lo que parece, no las pierdan de vista. Nora Davis viaja a Italia para ver a su tía enferma que muere en los primeros minutos. Corriendo en busca de auxilio del doctor Bassi/John Saxon, Nora es testigo

en la Plaza España, demasiado buen gusto el escenario elegido, del apuñalamiento de una mujer como si fuera Daniel Gelin en *The Man Who Knew Too Much* (Alfred Hitchcock, 1956), que luego desaparece el cuerpo, que por pesquisas se llama Emily Cravan y que había muerto hace diez años por el Asesino del Alfabeto. Nora Davis será la próxima víctima. El resto es para no contar sino disfrutar con la intercepción de la canción pop *Furore* interpretada por Adriano Celentano durante el transcurso del film. Cumpliendo con las normas del género *film noir*, antes del fin se sucede una lenta explicación de los motivos detrás de los impulsos desmedidos del asesino. La versión exhibida en Estados Unidos titulada *The Evil Eye*, con cortes y restricciones, no es recomendada para disfrutar, no es un verdadero Bava. Para los perseguidores de trivias, Leticia Román es la hija del famoso diseñador de vestuario Vittorio Nino Novarese, nominado al Oscar por *Prince of Foxes* (Henry King, 1949), *The Agony and the Ecstasy* (Carol Reed, 1965) y *The Greatest Story Ever Told* (George Stevens, 1965); y ganador de la estatuilla por *Cleopatra* (Joseph L. Mankiewicz, 1963) y *Cromwell* (Ken Hughes, 1970). La película cuenta además con la actuación especial a grandes letras de Danti Di Paolo como Landini, marido de Rosemary Clooney en segundas nupcias, tío político de George y uno de los bailarines fuera del círculo familiar de los Pontipee en la memorable *Seven Brides For Seven Brothers* (Stanley Donen, 1954). *The Girl Who Knew Too Much* sí adolece de un gran defecto: querer hacer un *thriller* con pinceladas de comedia como Alfred Hitchcock lo logra en *The Lady Vanishes* (1938), pero no lo consigue, salvo, y hay que reconocerlo, en el cierre magistral que está prohibido divulgar.

Y todo se resume en *Reazione a catene/Bay of Blood/ (*1971), su indiscutible carta de presentación. Con el propio Mario Bava en la dirección de la fotografía esta película inicia el arte del delito y de la criminalidad desmesurados en

la pantalla de plata. Una vieja heredera en silla de ruedas es asesinada por su marido para tomar control de la fortuna y vender una bahía de su propiedad con fines turísticos. Dejándola medio colgada en escorzo de la soga de una cortina para que parezca un suicidio, este a su vez es asesinado por una mano siniestra que lo lanza luego a la bahía. De aquí en adelante se sucede una serie de muertes de familiares y amigos para reducir el espectro de la herencia, incluyendo la de cuatro atolondrados jóvenes que osan pasar la noche donde no deben con cuatro muertes típicas bavianas: un corte de cuello, un hachazo que separa un rostro en dos y una lanza que atraviesa a una pareja fornicando en la cama. Isa Miranda es la vieja heredera, de pies deformes por demás. Como dijo Max Ophüls por boca de Manuel Puig, a esta mujer tres minutos en escena son más que suficientes porque tiene la capacidad de ser económica y magistral al mismo tiempo. La Miranda pidió hacia el final otros dos minutos más para dar una pista del porqué de lo que le había ocurrido. Aunque el final es predecible, la sorpresa viene de a quién en esta reacción en cadena le tocará cerrar el espectáculo, por cierto inimaginable. Con algunas actuaciones notables por encima del nivel como la de Laura Betti y más que profética la de Claudio Volonté (también conocido como Claudio Camaso), que impedido de despojarse de tanta insalubridad en 1977 apuñaleó a su amigo Vincenzo Mazza, confesó su crimen y se ahorcó en la archiconocida cárcel de Regino Coeli en Roma. A los que vean esta película ahora, fuera de su contexto de época, jamás se les ocurrirá pensar que son los comienzos de un género, que por momentos nos deja en blanco o en ascuas. Ponerle atención a la música de Stelvio Cipriani que trata de suavizar o de endulzar a veces esta bahía llena de sangre. Cipriani, imprescindible en este género y en los *spaghetti westerns*, también le escribió música al Papa Juan Pablo II y al Papa Benedicto XVI, todo mezclado.

Y todo terminó con *Shock* (1977) donde una casa poseída por espíritus sin reposo dará inicio a un material que todavía brinda por donde cortar. *Shock* es el antecedente de *The Amityville Horror* (Stuart Rosenberg, 1979) y de *Poltergeist* (Tobe Hooper, 1982) por mencionar dos de las más conocidas películas cultos de mansiones endemoniadas. Y si para muchos no es Bava de primera, cualquiera se babea de miedo en los minutos finales con la Nicolodi tomándose en serio su papel hasta el punto de decapitarse sin reparos frente al espectador. El niño poseído por el padre muerto, las implicaciones edipianas, la música del grupo italiano de rock progresivo I Libra y hasta la propia casa que desde los créditos sabemos que ajustará cuenta con los nuevos moradores, son los elementos o los recursos utilizados por Bava para poner la carne de gallina. Daria Nicolodi es la madre que tiene más de un secreto en su contra, John Steiner el amante al que le entierran un pico en el corazón y en primera fila David Colin Jr. como el niño con el padre o el demonio dentro, copia prestada de Linda Blair en *The Exorcist* (William Friedkin, 1973). Este trío dará rienda suelta a la imaginación, que si no es de primera, al menos el sueño no llegará tan fácilmente.

Introducción al caso Dario Argento

Frente al espejo la imagen de una mujer traumatizada por la belleza que tuvo ayer, algo le queda del cuello para arriba, que conduce no a la tragedia como en las novelas de misterio, sino por el contrario, a tomar decisiones sabias antes que le regalen una silla de ruedas para poder desplazarse. Es Joan Bennett, que en su juventud fue musa mimada de Fritz Lang. Joan Bennett descuelga el teléfono y sin pensarlo dos veces a través de una llamada de larga distancia, antes que llegue el olvido definitivo y muy segura de sí misma responde: *Acepto, mañana parto*. Y así Joan Bennett nos entra en el mundo de

Dario Argento, el segundo monstruo del cine italiano, participando en *Suspiria* (1977), que constituyó su último film. Joan Bennett murió a los 80 años, añorada por los viejos que la siguen embelesados frente al televisor cuando pasan *The Man in the Iron Mask* (James Whale, 1939) o *The Son of Monte Cristo* (Rowland V. Lee, 1940) y por los adolescentes en primavera como la madre de Elizabeth Taylor en *Father of the Bride* (Vincente Minnelli, 1950) y *Father's Little Dividend* (Vincente Minnelli, 1951).

El segundo monstruo, Dario Argento nació el 7 de septiembre de 1940. Se inició como crítico cinematográfico y gracias a un pedido de Sergio Leone, le escribió el guión de *C'era una volta il West/Once Upon a Time in the West* (1968). Dos años después debuta como director con *El pájaro de las plumas de cristal* y nace el segundo mito del horror, esta vez del horror psicológico con descuartizamiento. Cualquier película de Argento es un festín de incoherencias y ver más de una es una afrenta, o como diría André Cayatte, un atentado al pudor. Y quien las haya visto todas es porque vive en un perenne Halloween al estilo de *Halloween* (John Carpenter, 1978) y sus secuelas y ha encontrado lo que muchos se negaron a encontrar: entretenimiento del bueno sazonado con sangre.

Para dar una idea de la seducción de Argento nombraremos a algunos actores que se arrastraron a su voluntad porque el estilo de este hombre, camp, vomitivo, provocaba controversias, llenaba salas de proyección.

Los desafortunados afortunados:

1. Asia Argento (*The Stendhal Syndrome*, 1996)
2. Fiore Argento (*Phenomena*, 1986)
3. Martin Balsam (*Two Evil Eyes*, el cuento *The Black Cat*, 1991)

4. Joan Bennett (*Suspiria*, 1977)
5. Miguel Bosé (*Suspiria*, 1977)
6. Adrien Brody (*Giallo*, 2009)
7. Clara Calamai (*Deep Red*, 1975)
8. Adriano Celentano (*Le cinque giornate*, 1973)
9. Jennifer Connelly (*Phenomena*, 1986)
10. Brad Dourif (*Trauma*, 1993)
11. Frederic Forrest (*Trauma*, 1993)
12. Anthony Franciosa (*Tenebre*, 1982)
13. James Franciscus (*The Cat O'Nine Tails*, 1971)
14. Giuliano Gemma (*Tenebre*, 1982)
15. David Hemmings (*Deep Red*, 1975)
16. Jessica Harper (*Suspiria*, 1977)
17. Kim Hunter (*Two Evil Eyes*, el cuento *The Black Cat*, 1991)
18. Harvey Keitel (*Two Evil Eyes*, el cuento *The Black Cat*, 1991)
19. Sally Kirkland (*Two Evil Eyes*, el cuento *The Black Cat*, 1991)
20. Anthony LaPaglia (*Innocent Blood*, 1992)
21. Piper Laurie (*Trauma*, 1993)
22. Philippe Leroy (*Mother of Tears*, 2007)
23. Karl Malden (*The Cat O'Nine Tails*, 1971)
24. E. G. Marshall (*Two Evil Eyes*, 1991)
25. Cristina Marsillach (*Opera*, 1987)
26. Daria Nicolodi (*Opera*, 1987)
27. Elsa Pataky (*Giallo*, 2009)
28. Donald Pleasence (*Phenomena*, 1986)
29. James Russo (*Trauma*, 1993)
30. Christopher Rydell (*Trauma*, 1993)
31. John Saxon (*Tenebre*, 1982; *Pelts*, 2006)
32. Enrico Maria Salerno (*The Bird with the Crystal Plumage*, 1970)
33. Catharine Spaak (*The Cat O'Nine Tails*, 1971)
34. Bud Spencer (*Four Flies on Velvet Grey*, 1971)

35. Marilù Tolo (*Le cinque giornate*, 1973)
36. Alida Valli (*Suspiria*, 1977)
37. Max von Sydow (*Sleepless*, 2001)

Desde los inicios del cine, el horror campeó a sus anchas, imposible de obviar, hasta necesario, recordar las truculentas películas de Lon Chaney. Hoy día juega un papel importante con las noticias alarmantes, incluyendo la furia de la naturaleza, que trasmiten los canales de televisión y la prensa al mundo entero. Uno de los recuerdos más terribles fue la masacre en la casa de Sharon Tate en 1969 cometida por Charles Manson y sus poseídas chicas donde la realidad superó a la ficción iniciada por Mario Bava y diabolizada por Dario Argento. Cada semana hay un estreno de ese subgénero, como quieren algunos definirlo con desprecio sin percatarse que hasta el cine infantil ha sido permeado. *Coraline (*Henry Selick, 2009) filmada en 3D es un dibujo animado fiel exponente de esta permeabilidad. Basada en una fantasía de horror del escritor inglés Neil Gaiman, que en el 2002 recibió el Bram Stoker (Stoker es el autor de la novela gótica *Dracula*, 1897) de Mejor Trabajo para Jóvenes Lectores. El asunto de la historia se reseña como sigue: *Al segundo día de haberse mudado de casa, Coraline explora las catorce puertas de su nuevo hogar. Trece se pueden abrir con normalidad, pero la decimocuarta está cerrada y tapiada. Cuando por fin consigue abrirla, Coraline se encuentra con un pasadizo secreto que la conduce a otra casa tan parecida a la suya que resulta escalofriante. Sin embargo, hay ciertas diferencias que llaman la atención: la comida es más rica, los juguetes son tan desconocidos como maravillosos y, sobre todo, hay otra madre y otro padre que quieren que Coraline se quede con ellos, se convierta en su hija y no se marche nunca. Pronto Coraline se da cuenta de que, tras los espejos, hay otros niños que han caído en la trampa. Son como almas perdidas y ahora ella es la única esperanza de salvación. Pero para*

rescatarlos tendrá también que recuperar a sus verdaderos padres y cumplir con el desafío que le permitirá volver a su vida anterior. Asustado por el susto que en los niños pudieran estar causando los efectos especiales y la historia nada benigna, el único imbécil en la sala del cine fui yo que se tomó en serio la trama igual a aquellos tiempos en que la momia perseguía a la chica para convertirla en una muerta-viva envuelta en trapos y por las noches por varios meses no pude dormir hasta que un día estrenaron *Little Women* (Mervyn LeRoy, 1949) y empezó la moda de dejar a un lado los monstruos y comenzar a hablar de amor. Se acabó la proyección de *Coraline* y los niños, indiferentes, dejaron la sala llena de rositas de maíz, vasos de cartón de soda y hasta residuos de nachos con queso derretido. *Un verdadero espanto lo que ha costado el cine,* dijo un padre a la salida, *hasta creo que se aburrieron porque no los vi reír.* Me acordé entonces de las palabras de Dario Argento: *El terror es como una serpiente, siempre mudando su piel, siempre cambiando. El horror es el futuro. Y no le debes tener miedo.*

Yo sí tengo miedo. Muchos fanáticos comparan a Mario Bava y Dario Argento con Hitchcock y aunque la distancia es insalvable, la duda está sembrada. Hay que reconocer el esmerado diseño de la entrada inicial de Alida-Mrs. Tanner-Valli en *Suspiria* (1977). Una escenografía donde las paredes y los techos están llenos de cristales, mágicamente trabajados en rojo y amarillo. La música de su colaborador sumiso, Claudio Simonetti y su grupo de rock progresivo Goblin, se encarga de acentuar las pisadas de la actriz como una malévola institutriz. Al final sabremos que estamos dentro de una casa de brujas, la jefa mayor no podía ser otra que Joan Bennett, el único papel que aceptó cuando le hicieron la oferta de viajar a Italia, me duelen un poco las piernas, no me hagan caminar mucho. *¿Esa vieja no estaba en el olvido hace rato?* exclamó alguien detrás de las tramoyas. Si en su conjunto *Suspiria* es una insensatez, lo cierto es que cada escena

por separada es de gusto extremo. Alida Valli, que sacó de sus cabales a Gregory Peck en *The Paradine Case* (Alfred Hitchcock, 1948) aquí desata una lascivia en la mirada que solo una actriz en pleno dominio de sus facultades y picardía por el oficio puede trasmitir, razón por la cual Argento le dio participación. Hay que señalar que *Suspiria* no es el producto de un improvisador, ni por mucho de un aficionado. Para Dario Argento, con una amplia cultura cinematográfica, el primer cuarto de hora de *Suspiria* es un abierto homenaje a Samuel Goldwyn quien en su autobiografía afirmó el deseo explícito de comenzar un film con el volcán Krakatoa haciendo erupción. Acción in crescendo, cada vez más fuerte, *Suspiria* no tiene ningún volcán que eructa lava, pero hay sangre a raudales. El inicio es rápido, sin respiro, un inmenso aeropuerto desolado, la impertinente y persistente lluvia, el misterioso carro que recoge a la viajera que a través de la ventanilla ve correr sin rumbo a una chica y como si fuera la conclusión de la ópera Tosca, omitiendo describir aquí secuencia por secuencia, la chica que momentos antes corría bajo la lluvia cae al vacío sostenida por una soga al cuello, el techo de vidrio se desploma, se regodea en tasajearla con los cristales desprendidos. Demasiado pronto Dario Argento ha agotado los recursos, piensan los incrédulos de este director. No, *Suspiria* se mantiene con recursos sacados debajo de la manga de un prestidigitador. Hasta la explosión final de los mil demonios es tan justificada como los hechos sobrenaturales que la precedieron, no puede dársele explicación a lo que no tiene ni lógica ni ciencia, por más que nos rompamos la cabeza. Una segunda vuelta a *Suspiria,* leyéndose todo lo que se ha escrito a su favor (es imposible encontrar un pendejísimo artículo en su contra) acaba por conquistarnos. La hechicería de la trama comienza a hacer su efecto y el espectador queda hechizado. Desde este momento Dario Argento ha ganado otro fan, que se interesará además por Mario Bava su antecesor, que hablará con respeto no del cine del horror,

sino que irá más allá, del nuevo cine de las puñaladas, del destripamiento a sangre fría, de los vísceras al aire. Y tratará por todos los medios inimaginables ser un ducho en el género o subgénero buscando conexiones, coincidencias, lazos de amor por la carnicería sin mesura. Así, dice un experto excavando en los orígenes, tratando de parecer versado en la materia, en 1973 Juan Antonio Bardem filma *La corrupción de Chris Miller* y nunca estuvo tan cerca de llevarse el mérito por lo sangriento si esta película no hubiera sido en su filmografía un ligero pasatiempo con actores malamente seleccionados. Jean Seberg estaba fuera de la gracia que cautivó a los franceses en *Bonjour Tristesse* (Otto Preminger, 1958) y Marisol (como Chris Miller) se preocupó más en demostrar que sabía cabalgar en vez de actuar. El Cinemascope de la película es uno de los aciertos, así como los escenarios naturales de Comillas, Santander, Cantabria donde se filmaron los exteriores. Si no es un film dentro de la categoría de los *giallo* italianos fue por culpa de su director que no se lo tomó muy en serio, a pesar del homenaje que le brinda a dos excelentes películas francesas: *Plein soleil* (René Clément, 1959) y *Les félins/The Love Cage* (René Clément, 1964). *La corrupción de Chris Miller*, pasando por alto las vicisitudes, se disfruta por la incorporación del paisaje a la trama y por la escena de las quinientas puñaladas que esas dos mujercitas le dan a Barry Stokes en cueros y a cámara lenta. Se las tenía bien merecidas por ser un actor inanimado y desanimado. De ahí en adelante Bardem no entendió que ese era su camino y fue de fracaso en fracaso, perdió la capacidad de ver hacia adelante, recibió el peor de los reconocimientos que pueda hacérsele a una vida entera dedicada al cine: sus tres grandes obras fueron tres de sus comienzos, *Cómicos* (1954), *Muerte de un ciclista* (1955) *y Calle Mayor* (1956).

A continuación un pequeño recorrido por la obra de Argento desde su comienzo con la trilogía de atrayentes títulos

animalísticos: *The Bird with the Crystal Plumage* (1971); *The Cat O'Nine Tails* (1971) y *Four Flies on Grey Velvet* (1972).

1. *The Bird with the Crystal Plumage* (1971): Una adaptación sin crédito de la novela *The Screaming Mimi* de Fredric Brown y filmada anteriormente por Hollywood como *Screaming Mimi* (Gerd Oswald, 1958) con las sobresalientes apariciones (no confundir con actuaciones) de Anita Ekberg y Phil Carey. Este es el debut direccional de Dario Argento en lo que ha sido catalogado como cine no solo del horror sino de la «ilusión sensorial». La revista inglesa Empire Magazine se atrevió en un número dedicado a las 500 grandes películas de todos los tiempos darle el puesto 270. Así comienza: Un escritor norteamericano a punto de partir de Roma en una noche «oscura» presencia a través de los cristales de una galería el intento de asesinato fallido, gracias a su presencia, de una mujer por un enmascarado de negro. De inmediato la policía le prohíbe salir del país como único testigo de un presunto asesino en serie y posible futura víctima de este para que no hable. El bellísimo título alude a una conversación por teléfono con el asesino donde se escucha a lo lejos el gorjear de un ave exótica con plumas con destellos tan centelleantes que parecen de cristal, originaria del Cáucaso, de más la única que se encuentra en el zoológico de la ciudad, clave para descubrir que el asesino vive relativamente cerca. El uso recurrente de la escena presenciada por el escritor tras los cristales, en busca de un detalle, es parte del sadismo de Argento contra el espectador porque el escritor no logra avanzar con la pista, sino que al final hay que presentar la solución contada por el marido de la asesina que es una mujer, que lo decimos aquí para faltarle el respeto a Dario Argento de la misma manera que él descubrió como jugar con los ingenuos bajo el pretexto de hacer películas de arte.

2. *The Cat O'Nine Tails* (1971): La menos favorita de su director. El título hace referencia a un latiguillo con nueve flecos de cueros muy común en el ejército y la marina inglesas para infligir castigos corporales, también muy solicitado por los sadomasoquistas. Por mucho tiempo se exhibió una versión censurada donde se omitieron las implicaciones homosexuales. En la actuación cuenta con el ganador del Oscar Karl Malden que se divirtió en su papel de ciego; el idolatrado James Franciscus por su participación en la serie televisiva *The Naked City* (1958-1963) inspirada en la película del mismo nombre de 1948 dirigida por Jules Dassin; y el imprescindible rostro femenino de las películas italianas de los sesenta, Catherine Spaak. A su favor, el despliegue de conocimiento cinematográfico de Dario Argento, y su homenaje furibundo a cuanto film lo marcó. Fenómeno que años más tarde se volvería a repetir en la figura de Quentin Tarantino. El ciego de Karl Malden, con el sexto sentido propio de los invidentes, es una copia del Van Johnson de *23 Paces to Baker Street* (Henry Hathaway, 1957). El bastón que usa Karl Malden es una copia del que usa George Macready en *Gilda* (Charles Vidor, 1946), cuidado, lleva un estilete escondido. Y las escenas finales sobre los tejados son una demostración de amor por *To Catch a Thief* (Alfred Hitchcock, 1955). Aquí el asesino cae sobre el hueco de un elevador donde el movimiento de cámara recuerda entonces la escalera del campanario en *Vertigo* (Alfred Hitchcock. 1959). Por desgracia para el espectador, el título no tiene alusiones al uso doméstico del latiguillo inquisidor sino con el número de pistas que el protagonista sigue para resolver el asesinato. De ahí el desencanto de tantos y la brevedad del recuerdo: indiscutible gato por liebre.

3. *Four Flies on Velvet Grey* (1971): El cierre de la trilogía y supuestamente la última película *giallo* de Argento. Trató de apartarse luego del horror filmando *Five Days in Milan*

(1973) con Adriano Celentano, Marilù Tolo y Enzo Cerusica. Lo que pretendió ser un giro sin retorno en su ruta direccional, un tema que ocurre durante la revolución italiana de 1848, copiando el estilo de *The Wild Bunch* (Sam Peckinpah, 1969) constituyó un fiasco rotundo que lo hizo renegar de sus intenciones y regresar a sus orígenes sangrientos. *Four Flies on Velvet Grey* tiene la desafortunada actuación de Michael Brandon, que cayó de emergente cuando no se pudo conseguir a Terence Stamp, a Michael York, o a Ringo Star como estaba concebido. Es evidente el truco inicial de que el protagonista haya podido por accidente o lo que fuere haber cometido un crimen, nadie se creerá esas imágenes enterrando la daga. Y aunque se trate de poner atención para descubrir lo sucedido la acción ocurre de forma lenta y primitiva. La delirante música de Ennio Morricone en contra se va por encima de la trama. Aunque Argento quería al grupo de rock Goblin, tuvo que aceptar a Morricone, en un desagravio tal que dejaron de hablarse hasta 1996 cuando salvando distancia se pusieron de acuerdo para *The Stendhal Syndrome*. El título alude a una inventada teoría de que la gente al morir fija en la retina lo último que ve y por medio de unos equipos, sacando el ojo, puede reproducirse. Cuatro moscas es el resultado que arroja el experimento y Michael Brandon le dará vueltas al asunto cuando del cuello del asesino se bambolea un pendiente con una mosca insertada que da la sensación de cuatro. Así que tú eres quien la mataste y así comienzan los quince minutos más interesantes del film un poco tarde porque salvo los fanáticos de Argento, el resto del público ratos ha había abandonado la sala. Dos innegables méritos: El *tracking* (el rastro) del cuchillo durante una de las muertes y el uso experimental de una cámara de alta velocidad para recrear la incrustación de un auto en la parte trasera de un camión.

4. *Deep Red* (1975): Considerada el regreso de Argento al género *giallo* y uno de los pilares de su filmografía. Para

muchos una de sus más coherentes historias donde al final todas las piezas sueltas encajan a la perfección. Distanciado de Ennio Morricone, confía la escandalosa música al grupo Goblin y a su compositor Claudio Simonetti. Dario Argento arremete con el color y los bautizados «ángulos insanos». Un actor mimado por los ingleses durante los sesenta, David Hemmings, el mismo de *Blow-Up* (Michelangelo Antonioni, 1966), lleva el peso de la historia junto a Daria Nicolodi y un desfile de apoyos, entre los que se cuenta de manera muy especial Clara Calamai y la transexual Geraldine Hooper interpretando amorosamente al transexual Massimo Ricci. La historia: una poderosa médium lituana que no puede predecir el futuro pero sí leer lo que en la mente de cualquiera ocurre en ese momento detecta a un posible asesino en una de sus audiencias. El asesino irá a casa de la médium para matarla salvajemente, hachazos van y vienen, hasta que la indefensa se degüella con los vidrios de una ventana rota. David Hemmings, su vecino de los altos, contempla el asesinato y se dedicará a la tarea de investigar junto a una singular periodista, tras los pasos de una escritora que terminará ahogada en agua hirviendo, la segunda muerte. El profesor que invitó a la médium será el tercero, la dentadura y la boca hechas pedazos contra los bordes de una estufa y el cuchillo de gracias a un costado del cuello. La cuarta muerte inconclusa para la periodista que solo recibe una puñalada en el vientre y que por ser la esposa de Dario Argento hay que salvarla. La quinta, o la cuarta verdadera, la del asesino, en un final espectacular. Lo que parecía ser una obra maestra para su director ha recibido la inconcebible crítica de haberse limitado solo a esas cuatro muertes. Los sedientos del género pedían a gritos haber quedados ahogados en el profundo rojo, sacrificando la calidad por la cantidad. *Deep Red*, tal como la terminó su director, es una carta de triunfo, por el ritmo, los decorados, la música y el sacrilegio de los espectadores disfrutando como ambrosía de lo macabro. El desapercibido personaje que se levanta

del salón de conferencias de la médium al inicio del film es la clave. Si le hubiéramos prestado la atención que requería porque, hay que reconocer, que aquí cada detalle está porque tiene que estar, el placer por lo policíaco hubiera llegado a términos sexuales.

5. *Trauma* (1993): La segunda incursión de Argento en territorio americano y su primer largometraje en este país. Anteriormente había colaborado con George A. Romero en *Two Evil Eyes* (1990) basada en dos cuentos de Edgar Allan Poe. *Trauma* fue filmada en Minneapolis y cuenta con la participación estelar de Piper Laurie, la misma que hizo las delicias de los niños junto a Tony Curtis y Rock Hudson a principio de los cincuenta, nominada tres veces al Oscar por *The Hustler* (Robert Rossen, 1961), *Carrie* (Brian De Palma, 1976) y *Children of a Lesser God (*Randa Haines, 1986). Dario Argento, impresionado por el cuchillo que la madre de Carrie le clava en la espalda, llamó a contar a la actriz: *¿Por qué no te embullas en decapitar a unas cuantas personas con un garrote casero que tengo en mente?* Y Piper Laurie se dejó arrastrar por la labia del maestro del horror, acompañada por Frederick Forrest, otro nominado al Oscar por *The Rose* (Mark Rydell, 1979), por Christopher Rydell, el hijo de Mark Rydell, dirigido por su padre en la nominada al Oscar *On Golden Pond* (1981). Por supuesto, Asia Argento, la hija de Dario, es la anoréxica hilo conductor de la trama y James Russo hace lo que puede con lo que le ofrecieron. La truculencia de *Trauma* está más en manos de T. E. D. Klein que del propio Dario Argento. Klein, editor del magazine de horror *Twilight Zone* (de 1981 a 1985) y de la revista *Crime Beat* (de 1991 a 1993), escribió el guión y tuvo la brillante idea de justificar las decapitaciones porque en el momento de nacer el hermano de Asia Argento en medio de una tormenta y descargas eléctricas, el médico se quedó con la cabeza del niño entre las manos y llenaron de electroshocks a la madre tratando de que

borrara ese siniestro momento de la memoria convirtiéndola, en busca de venganza, en una desaforada asesina. Para hacer más terrible la trama la decapitadora muere por las manos de un niño con su propio artefacto. La parte ensoñadora del film se debe a la canción *Ruby Rain* con música de Pino Donaggio y letra de Paolo Steffan. La canta Laura Evans con toques celestiales o de ultratumba. La imagen de Anna Argento, la hija de Dario fallecida al año siguiente en un accidente de motocicleta, bailando con una banda de *reggae,* se superpone a los créditos finales para disturbar al espectador, ¿qué nos quiere decir Argento? Y es que desde el inicio Argento ya nos había sorprendido con los acordes de *La marsellesa* que terminan justo con una guillotina de juguete. Un viejo refrán español: *Aquí no va a quedar títere con cabeza.*

6. *Tenebre* (1982): Situada en uno de los dos extremos: de lo mejor o de lo peor de Dario Argento. El escritor americano de novelas de horror que viaja a Italia para promover su libro y se encuentra con que existe un asesino en serie motivado por los asesinatos que ocurren en el mismo. El asesino morirá por un hachazo recibido de las propias manos del escritor que vuelve a despertar la fiera dormida que llevaba escondida desde su adolescencia cuando mató a una chica que lo humilló. Después le seguirán John Saxon y la infiel de su mujer. En un concurrido parque John Saxon espera tranquilamente sentado a su amante para darle rienda suelta a la infidelidad que hace rato viene llevando a cabo. Quien se aparece de pronto nunca se sabe, pero le perforan el vientre a puñaladas y nadie se percata hasta que cae redondo. Contar la trama de una película de Argento es incitación sádica para verla. *Tenebre* fue prohibida en Inglaterra por asquerosa y censurada en Estados Unidos hasta 1984 por insana. El final, después de miles de largas y aburridas tomas, sin discusión que es de primera, con el espanto de la protagonista (Daria Nicolodi, esposa de Argento) por lo que ha provocado y a su favor, gritando una

y otra vez de forma perpetua sobre los créditos que van apareciendo. Un impecable Anthony Franciosa entrado en años y mañas, con un elegante metal de voz que suple cualquier deficiencia en la actuación; sin poder decir lo mismo de John Saxon que durante los sesenta brilló como el *sex symbol* juvenil Johnny Saxon. Y un Giuliano Gemma que después de haber cumplido los treinta tuvo como peor enemigo el color de pergamino en la cara, mátenlo a él también. Recomendar *Tenebre* es fallar a favor de que todo lo que hace Argento está bien, lo cual es inmadurez cinematográfica. Celebrar el final es reconocer que el señor no es ningún improvisador y maneja el género con los ojos cerrados y un cronómetro.

7. *Do You Like Hitchcock?* (2005): En 1977, a Mel Brooks se le ocurrió rendirle homenaje a Hitchcock con la sátira *High Anxiety*, donde un sinfín de películas del mago del suspenso, de la burla y del humor negro pasan delante de nosotros para hacernos reír o poner a prueba nuestro conocimiento sobre el maestro. Hasta la Mrs. Danvers de Judith Anderson en *Rebecca* (1940) es parodiada por Cloris Leachman sin mucho éxito. No hay quien vea dos veces *High Anxiety* por aquello de que Mel Brooks forzó las situaciones en beneficio de las comparaciones con el mago del suspenso. Casi treinta años después Dario Argento pretendió hacer lo mismo, sin ningún nombre hollywoodense que le levantara la puesta. Sí, no hay quien no se haya fascinado con algunas cosas de Hitchcock y Argento parte de dos de las más celebradas, *Rear Window* (1954) y *Strangers on a Train* (1951) para levantar su homenaje, que se cae al vacío igual que Kim Novak en *Vertigo* (1958), acorralado por las sombras de la noche y actores sin carisma. La adición de referencias a los clásicos del expresionismo alemán de horror, *The Cabinet of Dr. Caligari, Nosferatu* y *The Golem* así como la música de Pino Donaggio, no siempre idóneo, en vez de ayudar la hunden. Rodada en Turín, no sobrepasó el enmarque de la televisión para la que fue filmada.

8. *Giallo* (2009): De amarillo, horror con ictericia porque el asesino sádico que mutila bellezas (hay sacaderas de dientes a sangre fría, dedos cercenados, inyecciones en la lengua y en los párpados) padece del hígado y morirá si no recibe un trasplante. Adrien Brody, el Oscar por *The Pianist* (Roman Polanski, 2002), se divierte en el doble papel del inspector Enzo Avolfi y de Giallo (como si fuera el actor Byron Deidra, anagrama de su nombre). Emmanuelle Seigner es la hermana de la modelo secuestrada y Elsa Pataky, la compañera de Brody en la vida real, interpreta a la modelo. Mucho más coherente que el resto de su filmografía, con participación en la producción del propio Brody, Dario Argento renegó de este film por los cortes sufrido sin su autorización, pero si los hubo, le quedaron muy bien, no permitiéndole arrebatos anárquicos que entorpecieran el relato. Lo mejor de la historia es que el personaje de Brody como inspector de policía fue un asesino de niño cuando premeditó tasajear al hombre que mató a su madre, la garganta atravesada por un cuchillo de carnicero y consigue como David acabar con el Goliath. Durante la trama tiene la debilidad de contarle ese pasado a la hermana de la víctima y cuando él le dice en un momento de desesperación de que no le crea al asesino sobre el paradero de su hermana porque los asesinos mienten y él sí sabe dónde está, ella le responde, ¿entonces yo debo creer en ti, otro asesino? La intelectualidad de Argento se desborda y lo hace adorable cuando Brody, dejándole un paquete de libros a un compañero, este los revisa y exclama, Luke Short, Will Penny, Louis L'Amour para dar extrema fe de su exquisito gusto por las historias del oeste y sus autores que muy pocos, si son verdaderos avezados en el género, comprenden. Quizás el disgusto de Argento se encuentre en el final constreñido, que así como está es encomiable, porque la exageración con la que generalmente lo acompaña no conduce a nada. A

pesar de los resabios de Argento, *Giallo*, tal como se editó, es excelente.

Hubo una vez un día en que los italianos recapacitaron frente a tanta sangre, *Dario Argento es mucho estilo, pero poco sentido*, y decidieron balancear su gusto con una buena dosis de erotismo como una vez lo sublimaron Silvana Mangano en *Riso Amaro/Arroz amargo (*Giuseppe De Santis,1949) y Eleonora Rossi Drago en *Sensualità* (Clemente Fracassi, 1952). Y en esta corriente erótica que algunos han denominado porno suave, porno con destellos estéticos, porno con etiqueta, el rey indiscutible es Tinto Brass.

Introducción al caso Tinto Brass

En sus comienzos, Tinto (de Tintoretto, puesto por su famoso abuelo Italico Brass), un veneciano con trasfondo ruso y austro-húngaro, trabajó en el anonimato con Federico Fellini, luego recibió créditos como asistente de dirección de Roberto Rossellini en el documental *India* (1959). Su arranque como director tuvo lugar con la película *Chi lavora é perduto* (1963) con Sady Robbet y Pascale Audret donde un joven de veintisiete años recorriendo Venecia en un día feriado hace un recuento de su poquísima vida en tiempo (¿para qué nací? es la pregunta que lo persigue) antes de tomar la importante decisión de aceptar o no un trabajo. Un recorrido existencial de la relación con su novia, el amigo que ha ido a parar a un manicomio, la guerra, las guerrillas, contado en un estilo neorrealista. Entre comedias van y vienen y actores de renombre que comenzaron a congraciarse con Tinto Brass (Alberto Sordi, Silvana Mangano, Monica Vitti, Jean-Louis Trintignant, Franco Nero, Vanessa Redgrave, Philippe Leroy) cabe destacar por lo alto el *thriller pop*, *Cal cuore in gola/Deadly Sweet* (1967) con Jean-Louis Trintignant y Ewa Aulin donde deslumbran los dibujos del cartonista Guido Crépax, igual de renombrado que Guy Peellaert, que colabo-

raba en ese mismo momento con Alain Jessua en la gemela y mejor recibida *Jeu de Massacre* (1967). De esta primera etapa, Tinto Brass salta a una segunda donde hay dos películas obligadas para cualquier amante del cine, *Salon Kitty* (1976) y *Caligula* (1979).

Salon Kitty es un documento casi fidedigno, recreacional, de los acontecimientos alrededor de un famoso burdel de categoría que existió durante la Alemania nazi. Las manipulaciones del fascismo, y no menos deprimentes y alarmantes consecuencias que años luz aplicaron otros dictadores en América Latina, dejan a un lado lo erótico para ensimismarse en la reflexión política. Los que vivieron en la isla de Cuba los acontecimientos del Mariel en 1980 y la degradación moral de una gran parte de la población ejerciendo mediante la prostitución a dos manos y a dos sexos su incondicionalidad al sistema, para delatar a los que se oponían al régimen, para enfangarse, para huir luego hacia Miami cuando le fallaron algunos resortes de la supervivencia bajo el fascismo caribeño, le enfrían el alma a cualquiera que se pone a observar *Salon Kitty*. Lo gracioso, cinematográficamente hablando, fue la teta que muestra la eximia Ingrid Thulin, la desnudez de cuerpo entero de Helmut Berger en un baño de hombres donde se creció de plácemes y el engaño por parte de John Ireland, que dejó esperando al público con las ansias morbosas de contemplarle sus atributos. *Salon Kitty* no es una película perfecta, pero sí muy bien contada que sabe arrancar. Ingrid Thulin baila el famoso número mitad hombre, mitad mujer, con una mano que agarra por abajo y con la otra se manosea la espalda, muy propio de las representaciones escolares en manos de una niña bastante adelantada, o un varón salido del tiesto. La cuidada coreografía está respaldada por el diseño de Ken Adams, que trabajó con Stanley Kubrick en *Barry Lyndon* (1975) y la voz doblada de la Thulin mientras canta por la inigualable Annie Ross. Al final, el encueramiento de

Berger es símbolo de que la belleza como objeto de instigación, la nauseabunda atracción que el fascismo ejerce a través del uso y del deleite del cuerpo, el coito como depravación, llega a su fin con un disparo, la perversión ha rebasado los límites. Parodia extrapolable a la realidad cubana porque *Salon Kitty* y castrismo están íntimamente relacionados.

Caligula (1979) son palabras mayores, como su reparto, como la música de *Romeo y Julieta* de Prokofiev utilizada en el film. Todo está dicho sobre esta película, hasta la versión censurada que fue la única que circuló por muchos años en VHS. Siendo un éxito de recaudación en los cines de Estados Unidos, la crítica la mal llevó al no encontrar explicación de por qué actores tan renombrados, Malcolm McDowell, Peter O'Toole, Helen Mirren, Teresa Ann Savoy, Guido Mannari y John Gielgud se prestaran para tanta ordalía. Y es que la crítica americana jamás tuvo idea de lo que fue el imperio romano, a no ser las versiones hechas por Cecil B. DeMille como la opulenta y *art deco Cleopatra* de 1934 con Claudette Colbert, que ya en *The Sign of the Cross* (1933), si lo habían olvidado, mostraba los senos en medio de un baño de leche. Más tarde el Cinemascope con mucha luz fría en los interiores, mármoles bruñidos, hizo de la historia un cuento de hadas, con sus brujas en forma de emperadores operáticos. Para los que se ofendieron con *Caligula*, todavía resulta desternillante de la risa ver a la hoy Lady Helen Mirren paseándose por los arrabales de Roma con un gigantesco pene de cartón en la cabeza. Entonces la Mirren era una libertina patricia. Si no hubiera sido por su afán de destruir este *Caligula*, los críticos no hubieran resucitado a Jay Robinson para reivindicarlo en las comparaciones como el césar enloquecido en todos los sentidos en *The Robe* (Henry Koster, 1953), su debut cinematográfico, y en la secuela *Demetrius and the Gladiators* (Delmer Daves, 1954). Hay veces en que uno no sabe qué hacer con los críticos y esta es una de ellas.

En una tercera etapa Tinto Brass se desinhibió, sacó a flote sus fantasmas dejando a un lado los temas históricos y las aventuras policíacas, encendiendo la pantalla con picardía extrema, muchos culos artísticos en forma de pera, una fruta pictóricamente hermosa; y de vellosidades a contraluz con gotas de rocío, me encanta la impudicia parece decirnos. Esta fue la etapa en que algunos famosos se abstuvieron de trabajar con él, pero surgieron otras y otros decididos a acompañarlo en el desenfado. Un desenfado que contagió a Paul Verhoeven en 1992 cuando inspirado y enardecido por Brass filmó *Basic Instinct*. El cruce de piernas de Sharon Stone es una evidente pose de las niñas de Tinto porque si para Brass la vida es lisonja, Verhoeven decidió burlarse de ella con una amplia sonrisa de rascabucheador y sexo trafulcado. En 1983, y a petición de su esposa, Brass filma *La chiave/ The Key* parodiando el preciosista film japonés *Kagi/Odd Obsession* (Kon Ichikawa, 1959) con Machiko Kyo y Tatsuya Nakadai envueltos en un *ménage-à-quatre*. *La chiave*, la historia de un matrimonio que a escondida y a sabiendas se lee el diario del otro, de un encuentro sexual saltando para otro, fue un vehículo desorientador para los fanáticos amantes de Stefania Sandrelli cuando la vieron abrirle las piernas al lente, ¿para disfrutarla, o para no perdonársela? Igual volvió Tinto Brass a las andadas burlándose de la novela de Alberto Moravia *L'uomo che guarda* en su versión titulada *The Voyeur* (1994) donde la protagonista, la modelo y actriz polaca Katarina Vasilissa acaba proponiéndole al marido vivir con su suegro porque este, su marido los ha espiado o lo tiene como producto de su imaginación por una frase que arrastra desde la infancia, se la fornica a escondidas, le hala el pelo, la posee por detrás y la obliga a gritar, soy una puerca, con carita de inocencia. *The Voyeur* tiene a su favor la música de Riz Ortolani al estilo de Hitchcock han dicho los seguidores más fervientes y la fotografía de Massimo Di Venanzo con mucho erotismo gráfico de gran belleza plástica que recuer-

dan a la *Olympia* y el *Almuerzo en la hierba* ambos cuadros de Manet, un famoso pintor pseudoporno en su época, hoy un clásico, que dijo con sabiduría de la calle: *Un artista tiene que ir con su tiempo y pintar lo que ve*, frase que Tinto Brass se apropió y adaptó a sus menesteres fílmicos. El único gran error de Tinto Brass en esta etapa fue anunciar el erotismo en 3D porque los chinos se le adelantaron con *Sex and Zen 3D: Extreme Ecstasy* (Christopher Sun Lap Kay, 2011) donde más de un sable y de un seno llegan a nuestras manos en una película de época durante la dinastía Ming, llena de fantasía y mil y una noche como solo ellos saben hacer cuando se lo proponen. En 1988, Tinto Brass embarca a Giancarlo Giannini en una aventura anárquica, *Snack Bar Budapest*. Con un efectivo comienzo de neón azulado como corresponde a un anochecer a lo Brass, Milena (Raffaella Baracchi) es depositada por su novio el Avvocato (El abogado, Giancarlo Giannini) en un hospital para un aborto nocturno. El Avvocato, que recientemente ha salido de la cárcel y además ha sido expulsado del gremio, pide consejos a el Sapo (Philippe Léotard), el otro novio de Milena, de cómo conseguirse un trabajito y este lo envía al andrógino Molecula (Francois Négret), un ganstercito de diecinueve años que cae seducido por la astucia del Avvocato. En sus planes, Molecula tiene decidido convertir a la ciudad en un gran casino con el *Snack Bar Budapest* como centro de operaciones por lo que los dueños tienen que vendérselo a cualquier precio, la muerte a lo Mario Bava o Dario Argento si se resisten. Y es el público el que no resiste tanta astracanada, a pesar de los maravillosos esfuerzos de Giannini y los más maravillosos traseros en tomas de cualquier ángulo, hasta a ras del piso, de las chicas que componen la banda de Molecula. Las mujeres en manos de Tinto Brass actúan con un brío por la desfachatez que las hace aparecer como mecánicas criaturas. Al final, Molecula muere, no sin antes haberle arrancado la vida en el hospital a Milena. Y es aquí donde el film toma una dimensión des-

mesurada de poesía y erotismo cuando Avvocato encuentra el cadáver, lo saca del recinto y junto con Sapo viajan con el cuerpo en una moto hacia la nada. Esta golondrina y la de las escenas iniciales desgraciadamente no componen un verano. Las historias hay que saberlas contar y no presentarlas como piezas sueltas sin lugar donde acomodarlas.

En el 2002, Tinto Brass realiza su parodia de *Senso* (Luchino Visconti, 1954) titulada *Senso '45* ambientada en marzo de 1945 en Venecia, a pocos días de que termine la Segunda Guerra Mundial. Anna Galiena, la de aquellos tiempos de *The Hairdresser's Husband* (Patrice Leconte, 1990) y *Jamón Jamón* (Bigas Luna, 1992) ahora interpretando a Livia Mazzoni, una mujer de cuarenta y un años que caerá arrastrada por una pasión libidinosa a los pies y a la cintura de un joven militar alemán interpretado por Gabriel Garko, en su año de suerte porque también aparece en *Callas Forever* (Franco Zeffirelli, 2002). La historia contada por Brass tiene tan buen ritmo que la sexualidad que el director quiere imponerle ocupa un segundo plano. Muy cerca del drama viscontiano y de la Livia recreada por Alida Valli, Brass insiste en puntualizar ciertas causas de esa relación que no es amor, sino una falacia por el falo lo que lleva a la protagonista a arrastrarse al macho, para luego denunciarlo, humillada por la edad y asistir a su ejecución. La desinhibida Anna Galiena se luce con y sin ropas a pesar de sus cuarenta y ocho años cumplidos. Tinto Brass, como la protagonista, también fue humillado por la censura cuando creyendo que había hecho un film fuerte censurado para menores de dieciocho años se lo bajaron al límite de catorce, esa audiencia joven no va a entender el asunto, manifestó desorientado. El amor de Brass por la historia del cine queda evidente con el homenaje que le rinde a la muerte de Anna Magnani en *Roma, ciudad abierta* (Roberto Rossellini, 1945) y a Catherine Deneuve embarazada saliendo de la iglesia en *Les parapluies de Cherbourg* (Jacques Demy,

1964) intercalando escenas recreativas de esos dos momentos culminantes.

Para reír, para perdonar, para celebrar a Tinto Brass, nada como la antológica escena de Anna Ammirati en *Monella/ Frivolous Lola* (1997) bailando con inocente desfachatez el *Mambo italiano*. Es tanto el calor por dentro y por fuera que las carcajadas brotan espontáneamente cuando se levanta una y otra vez la saya para refrescarse y uno descubre que no lleva blúmer.

Por el sendero de los monstruos

Como en *Los tres mosqueteros* de Alejandro Dumas donde apareció D'Artagnan para cumplimentar el cuarteto y como homenaje al *spaghetti western* vamos a incluir dentro de los monstruos sagrados del cine italiano al menospreciado, pero inigualable Giulio Petroni. Hasta Orson Welles se puso bajo sus órdenes junto a Tomás Milián y John Steiner en *Tepepa/Blood and Guns* (1995), ambientada durante la revolución mexicana donde Petroni con aires muy liberales manda a bolina a sus canonizados héroes, figuras patrias, incluyendo a Francisco Madero, que a dondequiera que viajaba iba con un camarógrafo para ser filmado como estrella de cine, imitando al dictador Porfirio Díaz, iniciador de esa moda. Sin dejar fuera a Francisco Villa que firmó un jugoso contrato de publicidad con una compañía americana, al extremo de poner a morir a sus soldados frente a las cámaras y demorar los ataques hasta que la luz del sol complaciera a los técnicos. De ahí que se hable tanto de adónde fue a parar el tesoro de Villa, la fortuna que acumuló en nombre de la revolución, de los campesinos que nunca consiguieron la tierra por la que luchaban, y de sus abusadas soldaderas según el punto de vista revisionista de Giulio Petroni filmando sobre arenas movedizas. Como queriendo decirle a los mexicanos: *Yo, el extranjero, veo las cosas de esta forma.*

En 1970, Petroni ya había ambientado la acción de *The Night of the Serpent* en un México insurgente; un oscuro *spaghetti western* de intrigas y asesinatos para muchos. Un pistolero alcohólico, interpretado por Luke Askew, de muchas apariciones en significativas películas de los sesenta: *Cool Hand Luke* (Stuart Rosenberg, 1967), *Will Penny* (Tom Gries, 1968), *The Devil's Brigade* (Andrew V. McLaglen, 1968), *The Green Berets* (Ray Kellogg, John Wayne y Mervyn LeRoy sin crédito, 1968), *Easy Rider* (Dennis Hopper, 1969) y una de las cincuenta peores películas de todos los tiempos con un brillante reparto haciendo estupideces, *Hurry Sundown* (Otto Preminger, 1967). El alcohólico Luke Askew, alto y flaco, de melena lacia, tirando a albino, vive con un grupo de bandidos revolucionarios partidarios de Pancho Villa (Petroni es ríspido y severo con la historia de México) cuyo jefe lo salvó de una muerte segura en el desierto y cuyos hombres se mofan de él porque el gringo vive perennemente dentro de una botella de alcohol por secretas perturbaciones que se sabrán durante el transcurso de la historia. La cubana Chelo Alonso se consagra apareciendo en grande al final de las presentaciones y está saturada de malicia con un tabaco encendido. Ella es la tía postiza del niño que hay que matar, más conocida por la puta Dolores, pero Luke no volverá a repetir esa locura que lo convirtió en un alcohólico por un puñado más de dólares. Dolores morirá en su cama a manos de otro de los cuatro parientes que anda detrás el dinero del niño, apenas diez mil dólares. Y Luke logrará regenerarse después de una lluvia de balas y la presencia a tiempo del jefe de los bandidos que un día lo salvó y que, severo y cruel, es capaz de cualquier cosa menos de cometer un infanticidio, mientras le empuja la pistola con el pie a Luke para que se defienda, o le haga justicia al cabecilla de ese invento siniestro, el actor Luigi Pistilli. La trivia viene dada por el reencuentro con Magda Konopka, una vez adorada en el cuento *Il vittimista* de Ettore Scola en *Thrilling*

(1965) cuando apoyó a otra belleza de los sesenta, Alexandra Stewart.

Y retrocediendo más atrás, en 1967, Petroni filma su carta de presentación con letras doradas *Death Rides a Horse*. Una nueva etapa en los títulos del oeste, con Lee Van Cleef de estelar, el público de desmaya con los *close-up* de sus ojitos. Lo secundan John Phillip Law, Luigi Pistilli y Anthony Dawson el mismo hombre que chantajeado por Ray Milland en *Dial M for Murder* (Alfred Hitchcock, 1954) para que estrangule a su mujer Grace Kelly con una media de seda queda tirado en el piso con una tijera clavada en la espalda. *Death Rides a Horse* se inicia con un niño que ve matar a su familia por cuatro bandoleros y quince años después se embarca en una revancha para ejecutar a uno por uno junto a un exconvicto que también busca a los ladrones porque le tomaron su dinero y estaba allí presente, aparecen las interrogantes, cuando ocurrió la masacre. Los bandoleros son ahora funcionarios de la autoridad y el resto de la acción ha sido motivación tras motivación de creación para directores con más de dos dedos de frente, hablamos de Quentin Tarantino. Es *Kill Bill Volume 1 y 2* (2003-2004) el homenaje más abierto que se le ha rendido a *Death Rides a Horse*. Cada vez que la novia de *Kill Bill* confronta a uno de los integrantes del *Deadly Viper Assassination Squad*, se le superpone en la cara lo que le sucedió, lo mismo que al niño Bill de Petroni. El collar con la calavera que lleva colgado Van Cleef es una motivación al anillo con la calavera que emplea Tarantino. La música de Ennio Morricone, con acordes de guitarra española, es utilizada más de una vez en *Kill Bill Volume 1 y 2*. Para la crítica partidista, *Death Rides a Horse* bota el concepto del oeste por la ventana al presentar a los bandoleros blancos matando mujeres y niños, no importa la indisposición y el desprecio mostrado por John Wayne hacia los *spaghetti western*. Con anterioridad, en el cine americano ese era un terreno racista transitado solo por los indios con sus flechas incendiarias y

arranques de cueros cabelludos porque eran salvajes sin pizca de moral. Lo cual no es del todo cierto porque Petroni era un hombre con mañas y cultura cinematográficas. En *Canyon Passage* (Jacques Tourneur, 1946) una dulce india en territorio de paz y convivencia amistosa, que nada desnuda en un río, es violada y luego asesinada por un blanco. Y Tourneur, así como su filmografía, eran harto conocidos en los foros italianos de cine por haber dirigido junto a Mario Bava la taquillera y macarrónica *The Giant of Marathon* (1959).

Giulio Petroni murió a los noventa y dos años (21 de septiembre de 1917-31 de enero de 2010). Una larga vida para un breve cúmulo cinematográfico como director, alrededor de catorce títulos entre 1959 y 1981. En 1967 abrazó la línea de los *spaghetti westerns,* y antes, mucho antes en 1953 había sido primer asistente de dirección de Giuseppe De Santis en *Un marito per Anna Zaccheo,* cita obligada del melodrama neorrealista italiano con Silvana Pampanini, Amedeo Nazzari, y Massimo Girotti. No hay peor horror, sin necesidad de cuchilladas o hachazos, que ver las desgracias que le ocasiona a una mujer humilde el ser bella. Un film que marcó de sensibilidad su posterior carrera.

Películas con inicios aún memorables

1. *The Letter* (William Wyler, 1940)

William Wyler amó en demasía a Bette Davis. Tanto, que la llevó al Oscar por *Jezebel* (1938). Pero Bette Davis, apodada «la tempestuosa», nunca le dio el sí y así perdió al segundo gran amor de su vida. El primero fue el irlandés George Brent, que llegó a Hollywood huyéndole a la justicia inglesa por ser miembro del IRA. Después de *Jezebel*, Wyler se aventuró de nuevo con la Davis en *The Letter* para encumbrarla. Aunque en la primera versión de 1929 el comienzo es poco impactante, Jeanne Eagels logró dibujar con esmero el personaje de Leslie Crosbie, conservando el final procaz del cuento de W. Somerset Maugham mucho antes que el Código Hays sembrara de terror al cine, en los tiempos aquellos en que el cine estaba sembrando de terror al público con sus temas audaces. Ella, la Eagels, le dice al marido después que sale absuelta: *Con todo mi corazón... y con toda mi alma... todavía sigo amando al hombre que maté*. Que no era otro que el principiante Herbert Marshall, ahora marido de la Davis en la versión de Wyler. Por ese acto de infidelidad Jeanne Eagels fue nominada a un Oscar. Para impresionar al público en el *remake,* o para aportarle algo nuevo al personaje, no muy distante por cierto de las maneras de actuar de la Eagels, Wyler le sugirió a Bette que usara espejuelos en la escena donde se recrean los hechos. Ella parece una mansa paloma mientras la enfocan tejiendo puntada tras puntada. Y es que el Código Hays obligó a Hollywood, antes que le prohibieran el libreto, a utilizar símbolos para representar tendencias anómalas no aconsejables para mostrárselas a la sociedad, enfermedades de mentes retorcidas apuntaban las agrupaciones conservadoras. Dentro de esa gama de estereotipos a los que tuvo que recurrir el cine evadiendo enfrentarse a Mr. Hays, quizás el más implacable fue el del hombre amante fervoroso de la música clásica para identificar a un homosexual

reprimido, sinónimo a veces de criminal en potencia para denigrar, sin proponérselo, a los que eligieron esta conducta sexual. Y mujeres sicópatas proclives al adulterio, al chantaje, incluso el crimen deberán usar espejuelos en determinados momentos decisivos para enmarcar al personaje. Así se los colocan a Joan Crawford en *Humoresque* (Jean Negulesco, 1946), a Grace Kelly en *The Country Girl* (George Seaton, 1954), hasta a Marilyn Monroe en *How to Marry a Millionaire* (Jean Negulesco, 1953), pero la más irreverente, la culminación, es Kasey Rogers como Miriam, la inquieta adúltera y mortificadora mujer de Farley Granger en *Strangers on a Train* (Hitchcock, 1951) a la que Robert Walker le tuerce el cuello, escena vista a través de sus propios espejuelos que han rodado al suelo, con música de caballitos por fondo. *La carta trágica,* como titularon en algunos países hispanos a *The Letter* (1940), abre con la luna llena sobre una plantación de caucho, el látex blanco y espeso gotea lentamente por los troncos de los árboles y estamos en Singapur. La cámara panea el barracón de los nativos, que están tirados a piernas sueltas sobre las hamacas, hacinamiento y termina a la entrada de un majestuoso bungalow, son ingleses los propietarios. La luna llena en su apogeo, suena un disparo, sale un hombre herido, indefenso, detrás la Davis pistola en mano le descarga el resto de las balas, la luna horrorizada se oculta detrás de unas nubes. La Davis busca una séptima bala, decepcionada al no encontrarla deja caer la pistola. Uno se dice, porque con un comienzo así el espectador, subyugado, se mete de inmediato en la trama, saca sus propias conclusiones, elabora su propio guión, esta mujer la va a pasar muy mal, en tremendo aprieto se ha metido y todos vamos formando parte de un consorcio degenerativo encargado de salvarla del castigo que se merece porque ella aunque acaba de matar con alevosía y premeditación es nada menos que Bette Davis, que tiene un enorme público a su favor. Cuando Bette Davis se cree que ha evadido la justicia, porque ha comprado la carta/la prueba

fatal donde le exigía a su examante que viniera a verla pudiendo echar abajo las declaraciones de que fue sorprendida y agredida, la mujer del muerto, una tal Gale Sondergaard le pondrá fin a sus averías mientras la luna en complicidad y para evitar testigos vuelve a ocultarse. ¿Cómo? Venganza oriental, la daga de por medio.

2. *I Walk the Line* (John Frankenheimer, 1973)

Agua, mucha agua quieta, estancada, sin embargo con colores preciosos, lenguaje de burgueses pueblerinos delante de un paisaje académico de acuerdo a los manuales de buenos modales tan en boga en los años cuarenta y cincuenta. En cuestión de segundos, antes de que nuestra imaginación y apreciación visual sigan dañándose con tanto bucolismo, sabemos que se trata de una presa. Luego, gracias al desplazamiento de la cámara, veremos una comarca donde sus moradores parece que viven de los beneficios de esa construcción orgullo de la ingeniería civil y de otros tumbaos que van a dar pie a las complicaciones de la película: fabricación clandestina de licor. Con esa panorámica, quienquiera que no llegó a casarse a tiempo en este territorio inerte como el agua apresada se lamentará el resto de su vida y si lo hizo con lo primero que encontró para calmar las calenturas de la juventud tendrá que arrastrar ese ahito, su fracaso postrero, su consternación, a dondequiera que vaya. Es entonces que nos damos cuenta que Gregory Peck, el hombre que está de espalda mirando al agua, está fuera de control. Por la radio del carro policíaco que maneja una voz desesperada lo urge, *sheriff... sheriff... ¿me oye?... su esposa llamó.* Peck no responde, quien está al otro lado de la línea insiste, más desesperada la voz, casi gritando: *sheriff...* pero él no se conmueve, la conmoción va por dentro y desde nuestros asientos percibimos que ha ocurrido una gran tragedia, vendrán ahora los *flashbacks* que provo-

caron el *pathos* de este hombre porque ya sabemos que con este comienzo es donde va a terminar la película. Maravillosa mentira creativa de John Frankenheimer. Con este comienzo en orden progresivo, lento y lineal, van apareciendo los créditos de *I Walk the Line*, la voz de Johnny Cash entona el título, qué tomadura de pelo nos han dado. John Frankenheimer, el engañador, el mismo que nos dio *The Manchurian Candidate* (1962), *Birdman of Alcatraz* (1962) y *Seconds* (1966) sabía lo que quería con ese inicio, desestabilizar al espectador, darle pistas falsas, tensión, emociones fuertes. Mucha poesía rural, un álbum fotográfico de rostros sin esperanzas, Estados Unidos es un gran país que anida también a esta gente que nunca ha salido de su pequeño acre de Dios y habla de un lugar llamado California como un sueño inalcanzable, que sus grandes calamidades la comparten en un cine de ocasión al aire libre con las monerías de un tal Jerry Lewis. En 1941, Henry Hathaway ya había filmado la olvidada *The Shepherd of the Hills* en las montañas de Ozark, primer film en colores de John Wayne y un reparto de altos quilates en la actuación, que resulta ser su antecedente mayor. Se lo vaticino, en *I Walk the Line* no van a encontrar personas felices y no digan que los engañé. La desgracia humana, la espiritual, está presente desde el inicio. En el 2010, *Winter's Bone* dirigida por Debra Granik vuelve a la carga con estas comunidades rurales perdidas, de nuevo las montañas de Ozark entre Missouri y Arkansas, primitivas en sus códigos de vida y asombra que puedan estar a pocas horas cerca de una civilización que ha caminado por la luna. Siguiendo con la costumbre de sobrevivir por medios ilícitos, aquí, treinta y siete años después de *I Walk the Line*, no se dedican a la producción clandestina de licor, sino al atrayente negocio del crack. Jennifer Lawrence muy bien para el momento actual donde predominan los bajos estándares de actuación, con nominación al Oscar, no supera el derrotero de la genuina Tuesday Weld, mientras que es John Hawkes el que nada airoso y furioso en las supues-

tas aguas profundas, pero maliciosamente conocidas donde *Winter's Bone* trató de ahogarnos. En *I Walk the Line*, Gregory Peck sale ileso física, no mentalmente, de milagro. Las agallas de la jovencita Tuesday Weld son para respetar.

3. *The Horse Soldiers* (John Ford, 1959)

Decir John Ford es decir película de vaqueros. Pero John Ford no se encasilló en ese género, por el contrario, manejó con destreza y sensibilidad otras atmósferas. Prueba de ello es el citado cuarteto: *The Informer* (1935), *The Grapes of Wrath* (1940), *How Green Was My Valley* (1941) y *The Quiet Man* (1952). Cierto es que con el libreto de *Los Hombres a Caballo* en las manos se le aflojaron las piernas porque realmente no era un oeste, sino más bien un pedazo de historia. John Ford, uno de los cinco directores de Hollywood con visión de un solo ojo (los otros fueron Raoul Walsh, Fritz Lang, André de Toth y Nicholas Ray) y que le gustaba fotografiarse con un parche, como hacían los piratas del celuloide y hasta Olivia De Havilland en *That Lady/La cautiva de Felipe II* (Terence Young, 1955), solo atinó a preguntar: *¿Por dónde arranco?* Al menos quisiera a John Wayne para que me saque del apuro como el hombre que viene del Norte. Y si insisten en un drama histórico de la Guerra Civil, partamos a la Louisiana sin demora, necesito de auténticos escenarios naturales, voy a poner mi entera confianza en ti como fotógrafo, William Clothier. Porque a John Ford le había gustado el trabajo de Clothier en *Sofia* (John Reinhardt, 1948), mucho mejor en la bien pensada y elaborada *Track of the Cat* (William A. Wellman, 1954). Y con esos halagos, Clothier le regaló a Ford uno de los inicios más hermosos en toda su carrera. Tres cuartas partes de la pantalla en un carmelita intenso y la otra superior de un azul mediterráneo, con pinceladas de nubecillas blancas y una interminable caballería a contraluz cabalgan-

do en fila india mientras parece que cantan una marcha militar. La línea que separa el color azul de la parte oscura comienza inclinada para irse tornando horizontal con el despliegue de un atardecer. Los créditos en rojo, color DeLuxe, aparecen sobre la parte oscura. Luego saltamos al interior de un tren, brota el último letrero: *Directed by John Ford.* Como de un túnel surge un militar encapotado, le sigue John Wayne también encapotado, un *travelling* se encarga de crear la tortuosidad del recinto y de ahí en adelante a disfrutar la trama, donde William Holden poco a poco le va robando escena por escena al Duke sin que se lo hubiera propuesto. *The Horse Soldiers*, para algunos, es un filme menor de Ford, de compromiso. Sin embargo, la secuencia en la que una compañía de niños de una escuela militar del Sur es reclutada como soldados para sustituir al diezmado ejército Confederado y marchan con orgullo a encontrarse con la muerte segura es una de las más patéticas y más reseñadas de su extensa filmografía. A quien no se le agüen los ojos es que no tiene idea de los desastres de la guerra. Por si fuera poco, es la única aparición en el cine de Althea Gibson, la negra que conmocionó las calles de Nueva York en 1957 cuando se supo que había ganado la Copa de Tennis de Wimbledon, en Inglaterra. A su regreso, neoyorquinos sin distinción de razas se rindieron a los pies de la Gibson y dicen que fue uno de los momentos que inspiró a Martin Luther King Jr. a luchar por la igualdad racial, entonces con 28 años. El inicio memorable de *The Horse Soldiers* es a su vez un ejemplo de simbiosis perfecta entre el fotógrafo William Clothier y el artífice del diseño Saul Bass con su forma tan peculiar de concebir los créditos utilizando el mínimo de elementos.

4. *Vertigo* (Alfred Hitchcock, 1958)

Todavía hoy, y quizás para el resto de la vida, uno de los comienzos de mayor impacto en el cine. Alfred Hitchcock se apoyó en los efectos de la música creada por Bernard Herr-

mann, arrastraba al compositor desde *The Trouble with Harry* (1955), *The Man Who Knew Too Much* (1956) y *The Wrong Man* (1957). Tú sabes, Herrmann, yo soy el mago del suspenso y ahora quiero que a los sonidos con alusiones policíacas le añadas ciertas notas que se hagan eco de un amor incontrolable, más allá de cualquier vida posible, de entre los muertos. Y entre Herrmann y Saul Bass, que había revolucionado la presentación de los créditos con *Carmen Jones* (Otto Preminger, 1954), *The Shrike* (José Ferrer, 1955) y *The Man with the Golden Arm* (Otto Preminger, 1955), logran levantar al espectador de su asiento con un inicio a pura insinuación de terror auditivo y juego visual. Un rostro en sepia llena la pantalla, *close-up* de los labios. La cámara sube a los ojos que miran a la izquierda, miran a la derecha; se detienen frente a nosotros. El lente enfoca al derecho que sobresaltado, se roba el marco completo. Y de la pupila de ese ojo comienza a brotar el Technicolor y las filigranas de un caleidoscopio, intercaladas con los letreros de los que contribuyeron a la realización, el último dice, por supuesto, *Dirigido por Alfred Hitchcock*. Aparecen techos de San Francisco, corre un delincuente, un ladrón, un trápala en apuros, quizás un espía ruso, no se da mucha información. Lo sigue un policía, siguiéndole los pasos nada menos que James Stewart pistola en mano. El ladrón salta con dificultad a un techo inclinado, el policía hace lo mismo y cancanea, James Stewart no puede, resbala, se queda colgando de una canal. El policía retrocede, le extiende la mano, no es posible, se cae al vacío tratando de salvarlo, la gente como hormiguitas corre a ver el despachurre y James Stewart desde ese momento padecerá de acrofobia, motivo que le servirá a Hitchcock para desarrollar una villanía de ultratumba. Hay que señalar que el doble papel de Madeleine Elster–Judy Barton que desarrolla como anillo al dedo Kim Novak nunca fue inventado para ella. A jura Dios Hitchcock quería a la insípida Vera Miles, pero por suerte el Tarzán de moda, su marido Gordon Scott, la había embara-

zado. Que hablen con Grace Kelly, la ropa diseñada por Edith Head para Vera le quedará estupenda, no le comenten este punto y si pregunta díganle que fue confeccionada pensando desde un inicio en su figura. Pero querido, ahora ella es la princesa de Mónaco, ni te atrevas a proponérselo. Bueno, me rindo, llamen a la ronquita cuya madre anda de impertinente detrás del papel. Oh, Jimmy, acongojada Kim Novak, con la vida casi en un hilo, ¿qué tú piensas que él quiera de mí?, me obliga a ponerme mucho maquillaje en los dos papeles sin darme explicación. No le hagas caso, Kim, no te va a dar ninguna explicación, al menos te firmaron un contrato de primera figura, debes de creer en ti misma, en nadie más. Creeré hasta donde pueda porque el señor Hitchcock es muy morboso, sabe lo inexperta que soy yo nadando y mira cuántas veces me ha hecho lanzarme al agua en la bahía de San Francisco a un costado del Golden Gate Bridge con una tonga de ropa encima. ¿No crees tú que quiera hundirme? Yo también tengo que lanzarme al agua para salvarte, le respondió James Stewart encogiéndose de hombros. Y Kim Novak no solo salió adelante, sino que quedó irrepetible. *Vertigo* comienza en grande y termina en grande, para pedir verla de nuevo cuando uno ya sepa que tiene los días contados. Hacerle caso a las palabras de Andrew Sarris: *Probablemente el más profundo y hermoso objeto de cine como arte jamás hecho en el continente americano*. Y quien no opine igual, como dijo aquel entusiasta del celuloide Alberto Trelles, no es un hombre de cine, jamás aprendió a nadar en las aguas mansas y claras, a veces tormentosas, pero por siempre refrescantes del séptimo arte.

5. *Hell and High Water* (Samuel Fuller, 1954)

Hablar de inicios espectaculares sin mencionar a Samuel Fuller es un crimen de lesa humanidad. Casi toda la obra de Fuller se apoya en el impacto que él le da a sus inicios, lo

que ocurra después, dicho por Sam, no me importa si es objeto de veneración o rechazo. Y nada más singular cuando en 1954 Darryl F. Zanuck lo llamó y le dijo, inventamos el Cinemascope, ahora es tu turno para recrearte con este nuevo formato de pantalla. Además, Sam, tengo un favorcito especial que quiero que me hagas, te lo explico luego. Con mucho miedo, elaborando croquis hasta en los papeles del baño, sí, la idea de un submarino es la ideal para llenar el espacio apaisado del lente, acepto, y así tomó las riendas de *Hell and High Water*. Cuando se enteró que el guión era de Jesse L. Lasky Jr., a quien le tenía consideración como un verdadero intelectual y todo porque a la edad de diecisiete años había sido pintado por el exquisito Foujita en París, se sintió en las nubes. Sam, además de su debilidad por la gente con clase tenía sus manías, que llamaba corazonadas, por lo que le puso algunas pequeñas condiciones a Zanuck. Que me den otra vez a Richard Widmark, porque es my *sexy* cuando sonríe, recuerden cómo Marilyn Monroe enloqueció por él en *Don't Bother to Knock* (Roy Baker, 1952). Está bien, Sam, dijo Zanuck, siempre que le busques un papel a la señorita Bella Darvi, el favorcito que te quería pedir. Es una alcohólica empedernida, adicta a los estupefacientes, propaganda que le andaba haciendo la mujer de Zanuck, su actual enemiga, después que la metió a vivir en su casa en lo que parecía un perfecto *ménage– à– trois* y que el apellido se lo inventaron por lo de <u>DAR</u>ryl y <u>VI</u>rginia combinación de ambos nombres. Y tuve que aceptarla, dijo Fuller, por una sencilla razón, Zanuck quería sacársela de su vida realizándola como actriz, sin contar que me había cubierto las espaldas con el Pentágono a raíz de *Pickup on South Street* (1953). Usted tiene camuflageado a un antinorteamericano en sus estudios, le dijeron. Yo no tengo camuflageado a nadie, no coman más... Y ahora, Sam, tienes que limpiar tu imagen con esta película. Está bien, pero quiero añadir otros cuatros actores a mi petición anterior. Cameron Mitchell, porque entre mis manos se

vuelve seductor, pediré que le decoren el brazo con tatuajes y lo mantengan sin camisa el mayor tiempo posible; Gene Evans, porque me sacó adelante *The Steel Helmet* (1951) y *Park Row* (1952) cuando pocos confiaban en mí; Victor Francen por haber hecho acto de presencia en *The Mask of Dimitrios* (Jean Negulesco, 1944), *The Conspirators* (Jean Negulesco, 1944) y *Passage to Marseille* (Michael Curtiz, 1944) las tres, sin respirar, en un solo año; y David Wayne que estuvo a la altura de Peter Lorre en la versión de Joseph Losey de *M* (1951) me hará un poco de bulto colocando su nombre en los créditos. Robert Adler pidió participar desde el anonimato, inconfundible, se le concedió el derecho. La Darvi, hay que reconocer que se portó a la altura del resto, era una maravillosa políglota, lo justo para su personaje, lejos de los descréditos de la mujer de Zanuck y de otros rumores mal intencionados en otros *sets* de la 20th Century Fox porque se estaba llevando de calle la filmación de *The Egyptian* (Michael Curtiz, 1954) muy por encima de un reparto competente, Victor Mature, Gene Tierney, Peter Ustinov, Michael Wilding, Edmund Purdom y Jean Simmons entre ellos que la odiaron con toda el alma. Entonces, puestos de acuerdo, así quiero que comience la película, dijo Samuel Fuller, una voz en *off* que narra antes de que aparezcan los créditos:

«En el verano de 1953 se anunció que una bomba atómica de origen desconocido había sido explotada en algún lugar fuera de Estados Unidos. Poco tiempo después se señaló que esta explosión atómica, de acuerdo a los informes científicos tuvo lugar en un remoto lugar de las aguas del Pacífico norte entre la parte noreste de las islas japonesas y el círculo ártico. Esta es la historia de esa explosión».

Y que se llene la pantalla con la detonación, prometo no revelar secretos nucleares, pondremos un hongo enorme de color blanco, que crece y crece mientras aparecen los letreros en rojo. El rojo jugará un papel importante, lo quiero hasta en la escena que Widmark besa tres veces a la Darvi, sin pro-

nunciar palabras porque no pueden desperdiciar el oxígeno. Imposible dejar que se acuesten dentro del submarino, el resto de la tripulación que es completa y aparentemente masculina podría alterarse y se caería en otra película, recordar que aquí viaja un científico ganador de un Nobel en una misión decisiva para el destino de la humanidad. Quiero a Widmark con camisa de mangas cortas y remangadas, arránquenle los tres botones de arriba, pecho semidescubierto, cierta sofocación física que refleje sentimientos de claustrofobia dentro de un submarino fotografiado por primera vez en Cinemascope. Las escenas claves entre Widmark y Cameron Mitchell que estén bajo los efectos de la luz colorada para acentuar un enrarecimiento de la atmósfera. También quiero a Widmark paseándose por entre una tripulación sudorosa, dándole palmaditas en la espalda, un canto a la camaradería, que el equipo se sienta, porque lo es, importante. Esta es una película sobre la guerra fría, espionaje, bombas nucleares, pero también el papel más romántico, más erótico de Widmark en lo que va de su carrera. Cuando pasen los años y se vea frente a un espejo me estará agradecido por haberlo obligado a hacer lo que hizo.

6. *La ley del deseo* (Pedro Almodóvar, 1987)

Durante la década del cincuenta surgen en España Luis García Berlanga (*Bienvenido Mr. Marshall*, 1953) y Juan Antonio Bardem (*Muerte de un ciclista*, 1957). Existía ya un Edgar Neville con *La torre de los siete jorobados (1944)*, el genio de una sola obra Lorenzo Llobet Gracia con *Vida en sombra* (1948) y José Antonio Nieves Conde (*Surcos*, 1951) que aún no se sabe con qué sobradas malas intenciones trataron de ignorarlos en su propia tierra. A finales de los cincuenta, el cine español tradicional, pinturero en la mayoría de los casos, comienza a desperdigarse en diferentes direccio-

nes. Por entonces, al Caudillo, como le decían a Franco, le afloraban los males y la comunidad europea le hacía presión por una sociedad más abierta. En el ambiente del cine, los directores tradicionales almibararon la pantalla con seriales de niños cantantes: Joselito, Marisol, Ana Belén, Rocío Dúrcal; mientras que jóvenes con inquietudes rebozantes como Antonio Eceiza (*Ultimo encuentro*, 1967), Miguel Picazo (*La tía Tula*, 1964), Manuel Summers (*La niña de luto*, 1964), Basilio Martín Patiño (*Nueve cartas a Berta*, 1966), Jaime Camino (*Los felices 60*, 1964), Mario Camus (*Con el viento solano*, 1969), Vicente Aranda (*Brillante porvenir,* 1964), el italiano Marco Ferreri (*El cochecito*, 1960) y Fernando Fernán Gómez (*El extraño viaje*, 1964) entre otros, sin proponérselo, eran consumados alabarderos de la magnanimidad del sistema que les dejaba filmar lo que querían hasta cierto punto. Carlos Saura, un caso aparte, aprovechó la disyuntiva y se creó su propio cortijo, igual que su hermano Antonio lo había hecho con la pintura abstracta. Saura se inventó un criterio cinematográfico muy particular de ver la realidad española. El empleo de un simbolismo rebuscado y ambivalente, el Dalí del celuloide llegaron a decirle, lo convirtieron en una vedette saltimbanqui tanto de la derecha como de la floreciente izquierda. Con el cuento de que él era la verdadera España, los bandos antagónicos le proporcionaban el dinero para sus películas: Yo soy el que soy en los festivales internacionales. Un caso aparte fueron las masivas películas de Sara Montiel, que no hizo otra cosa que robarse a la Lina Cavalieri de Gina Lollobrigida en *La donna piu bella del mondo* (Robert Z. Leonard, 1955). Un cine viciado de estupro: siempre los mismos *close-ups* con el rostro de la actriz dirigido a escarbar y penetrar la mente infantil bastante mal permeada de religión y sexo. Durante hora y media de proyección la Montiel llegaba a cantar hasta quince canciones. La Sara se defendió a sí misma: Gracias a mis engendros musicales millares de hombres reprimidos se han tirado a la calle a enfrentar una

realidad sin tapujos. Doña Sara no estaba lejos de una gran verdad. Imitar a la Saritísima implicaba una revolucionaria toma de conciencia en la lucha por las preferencias sexuales. No más cantar los cuplés en el baño, pa la Cibeles, pa el parque del Retiro, pa la Puerta del Sol, a la Plaza Mayor, a tomar la Gran Vía, a pasearnos por la Plaza España, yo soy Sara, todos somos Sara. ¿Y qué sucedió después? Que un chico fanático a los melodramas de *vinyl* de Douglas Sirk le dio riendas sueltas a su entusiasmo y llegó a realizar unos proyectos descabellados, su manera de ver la nueva vida, la nueva onda. En otras palabras, reflejar una España de pendones y sin tapujos que los otros cineastas fueron incapaces de mostrar y que el pueblo había bautizado como La Movida. En 1980, el inquieto y acelerado muchacho lanza su primera producción irreverente, *Pepi, Luci, Bom y otras chicas del montón*, sardónica en el humor y en las situaciones, que a pesar del picotillo y lo mal ensamblada reflejaba el frescor de una cotidianidad tan decadente, pero tan habitual que daban ganas de aplaudirla. Una gran verdad: España en términos de moral era tan amoral que se le estaba yendo por encima a cualquier otro país de Europa. Los niños cantantes se vieron obligados a coger otros rumbos, otros países. La Geraldine Chaplin, las canciones de Imperio Argentina, mamá cumple 100 años, el propio Saura con su jardín de aparentes delicias, fueron quedando atrás. El hombre del momento se llamaba Pedro Almodóvar y con él despuntaron dos de sus estrellas fieles: Carmen Maura y Antonio Banderas. *La ley del deseo*, su sexta película, le dio la vuelta al mundo, enriqueció las arcas españolas. Si muchos por castración religiosa no lo admiten, *La ley del deseo* es una película desvergonzada, pero perfecta, con el comienzo más provocador del cine español quizás en muchos años por venir. El comienzo es más o menos así:

«Un chico en un aposento de citas es guiado por una voz fuera de cámara a ejecutar una serie de acciones impúdicas: *Siéntate y vete desnudando... eh... no te quites todavía los*

calzoncillos... no me mires... no me mires... estás solo, recuerda... a tu izquierda hay un espejo, ¿lo ves?... levántate y acércate a él... mírate en el espejo... bésate en los labios... eso... otra vez... piensa que es a mí a quien besas y te gusta... refriégate al paquete contra el cristal... más... te encanta... eso es... ahora vuelve a la cama... acaríciate suavemente con la yema de los dedos por donde más te guste... cógete el paquete... acarícialo por encima del calzoncillo... pero de verdad... tienes que ponerte cachondo... eh... quítate el calzoncillo, quítatelo... date la vuelta... apóyate sobre las rodillas, tócate entre las nalgas... las piernas no... entre las nalgas... eso es... estás cada vez más cachondo... ahora... pídeme que te folle... no me mires... yo no estoy aquí sino a tu lado y quieres que te folle... vamos... dímelo... ¿pero no habíamos quedado?... lo que quiero es que me lo pidas... no tengas miedo, es solo una palabra... fóllame... fóllame... fóllame... quiero que me sientas dentro de ti... solo quiero que goces... dime cuándo te vas a correr... ¿me sientes dentro?... sí... sí... creo que me voy a correr... yo también... ah... ah... ah... lo has hecho muy bien, después de ducharte puedes irte. Y el tipo que habla en *off* le deja un fajo de billetes. El chico los cuenta y los besa, aparece un FIN grande y de pronto Carmen Maura se le interpone por delante a la pantalla, estamos en una sala de proyección, lo anterior no era nada real, película dentro de la película, menos mal que podemos respirar tranquilos. Carmen Maura mira en un extremo a Eusebio Poncela, Eusebio la ve y se acerca, se abrazan, ella le dice, es maravillosa, refiriéndose a la película que acaba de ver, se congela la imagen en blanco y negro, comencemos nosotros los espectadores a disfrutar a partir de este momento *La ley del deseo*, un filme de Almodóvar, mientras que en una esquina de la toma asoma el principiante Antonio Banderas, cuando hacía desnudos frontales».

La ley del deseo cierra a la misma altura del comienzo, con Bola de Nieve cantando o diciendo de manera inimitable:

pobre amor que nos vio a los dos llorar y nos hizo soñar y vivir, cómo dejó de existir, hoy que se ha perdido déjame recordar el fuerte latido del adiós del corazón que se va, sin saber a dónde irá, pero yo sé que no volverá este amor, pobre amor.

7. *D.O.A.* (Rudolph Maté, 1950)

Antes de convertirse en director de cine, Rudolph Maté (1898-1964), nacido en Polonia, había trabajado como asistente de Alexander Korda en Hungría y como luminotécnico de Carl Dreyer en Francia durante las realizaciones de *La passion de Jeanne d'Arc* (1928) y *Vampyr* (1932). En 1937 arriba a Estados Unidos y vuelve a desempeñarse como luminotécnico durante doce años para infinidad de directores prestigiosos como William Wyler (*Dodsworth*, 1936), King Vidor (*Stella Dallas*, 1937) y *(Gilda*, 1946), Leo McCarey (*Love Affair*, 1939), Alfred Hitchcock *(Foreign Correspondent*, 1940) y Ernst Lubitsch (*To Be or Not to Be*, 1942). Su debut como director lo lleva a cabo en 1947 con *It Had to Be You* en colaboración con Don Hartman, una sofisticada comedia con Ginger Rogers y Cornel Wilde donde una novia dice siempre no al momento de casarse porque en su mente persiste el recuerdo de un niño disfrazado de indiecito con mocasines y una pluma en la cabeza. Le sigue el *thriller The Dark Past* (1948), con William Holden como un asesino sicópata que sueña que llueve sangre, papel con el que la Columbia Pictures no simpatizó porque le podía crear una mala imagen a su galán en prospecto. Y a la tercera va la vencida, *D.O.A.* Para muchos, *D.O.A.* no es que sea el trabajo más sobresaliente de Maté, sino que es por unanimidad un *film noir* con todas las de la ley, desde la fotografía de Ernest Laszlo en las calles de San Francisco y Los Angeles, pasando por la música de Dimitri Tiomkin, hasta el elenco masculino elegido: Edmond O'Brien, Luther Adler y Neville Brand. Ed-

mond O'Brien, que tenía a su haber *The Hunchback of Notre Dame* (William Dieterle, 1939) con figura de galancete, *The Killers* (Robert Siodmak, 1946) y *The Web* (Michael Gordon, 1947) estaba en una carrera ascendente que culminaría con un Oscar secundario por su participación en *The Barefoot Contessa* (Joseph L. Mankiewicz, 1954). Luther Adler, hermano de Stella, fundadora del Actors Studio había brillado como el gran villano en las sombras en *Cornered* (Edward Dmytryk, 1945) y un ladino jefe de policía en *Saigon* (Leslie Fenton, 1948). Y para Neville Brand, malo, remalo hasta decir ya está bueno, esta es su primera aparición cinematográfica después de su regreso de la Segunda Guerra Mundial como héroe casi a la par con Audie Murphy en lo que respecta al número de medallas.

D.O.A. inspiró dos *remakes.* En 1969, *Color Me Dead* (Eddie Evans) con Tom Tryon y Carolyn Jones muy poca vista y en 1988 dirigida por Annabel Jankel y Rocky Morton conservando el título original. Ni Dennis Quaid, Meg Ryan y Charlotte Rampling pudieron salvar el intento de Jankel/Morton. Y todo porque los críticos dijeron que la trama era muy complicada, un verdadero ajiaco sin viandas y peor, la decepción fatal que acabó por enterrarla, el hombre del momento, Dennis Quaid, no había mostrado su trasero de juventud como lo había hecho en otras películas menores.

D.O.A. comienza con Edmond O'Brien de espaldas observando un edificio, parece haber encontrado el sitio que busca. Entra y camina, camina como si desanduviera por el laberinto de Dédalo, enseguida uno se da cuenta que es el Departamento de Policía, que es la misma consternación del mito griego, porque el que ha caído ahí trae tortuosidades o se va a perder en las que encuentre. O'Brien continúa su avance, la música es un personaje importante que lo acompaña, pregunta a un policía algo y le indican con la mano desganada, puede que ese sea el lugar que busca,

continúa su ruta. La travesía dura el justo tiempo de poner los créditos, cuatro pasos más después aparece el nombre de Rudolph Maté como director. Ha llegado a la puerta número 44, División de Homicidios, ¿en qué puedo ayudarlo? Quiero ver a la persona en cargo. Venga, le responden. De frente a la cámara Edmond O'Brien dice, quiero reportar un asesinato. Siéntese, ¿dónde fue cometido el asesinato? En San Francisco, anoche. ¿Quién fue asesinado? Yo fui asesinado, ¿quiere usted oírme?, no tengo mucho tiempo. ¿Es usted Frank Bigelow? El resto de lo que sigue es pan comido y retorcido. Frank Bigelow contará sus últimas 24 horas y cómo de una plácida existencia su vida se fue convirtiendo en una miserable expiación sin explicación alguna. Al final, O'Brien muere de verdad. Ningún dios del Olimpo pudo salvarlo. Desde el inicio, Russell Rouse y Clarence Greene, los guionistas, lo habían matado y bajo ningún concepto echarían para atrás con el pretexto de que había sido un sueño como el de Edward G. Robinson en *The Woman in the Window* (Fritz Lang, 1944). El público, dijeron, es una cosa seria y hay que respetarlo. *D.O.A.* no es una tragedia griega como presentíamos, pero si una tragedia urbana, de americanos corrientes e infelices donde lo inesperado tiene oportunidad de ocurrir para desgraciarles el paisaje y la rutina diaria. Todo lo que yo hice fue notarizar una cuenta de venta, exclama inocentemente el señor Bigelow antes de desplomarse y la policía, para lavarse las manos, acuña «muerto al llegar» que en inglés son las siglas archiconocidas en términos médicos para «***Dead On Arrival***». Por esta sola película es que Rudolph Maté aparece en los libros de cine. Y quien quiera indagar más sobre Edmond O'Brien que lo busque en *Shield for Murder* (1954) dirigida por él mismo y Howard W. Koch, donde la muerte sí se la tiene bien merecida, y con un delicioso cameo de Carolyn Jones, genial cuando solo le daban cinco minutos de participación.

8. *Last Embrace* (Jonathan Demme, 1979)

Jonathan Demme, un director versátil, comenzó su carrera haciendo cine de *exploitation* bajo las órdenes de Roger Corman, el don del género. El término *exploitation* pierde su grandeza, dimensión y carisma cuando se traduce. Baste recordar, por ejemplo, que *terrific* además de terrorífico y espantoso es extraordinario y maravilloso. Muchos apasionados al cine justifican el amplio radio de acción de Demme por el inverosímil hecho de haber vivido parte de su niñez y juventud en Miami. Una superficial conjetura: la influencia de la cultura hispana en esa ciudad, sobre todo la cubana, lo permeó hasta el gusto de comer, integrando a su hábito alimenticio el «cafecito», sin menospreciar los platanitos maduros, el arroz con frijoles negros y la surrealista «ropa vieja». ¿Fue Jonathan Demme una víctima de esos placeres? Nadie sabrá jamás si lo beneficiaron o lo perjudicaron como creador. Con una diversa gama de realizaciones, solo cuatro pueden reconocerse como obras de peso: *Last Embrace* (1979), *Melvin and Howard* (1980), *The Silence of the Lambs* (1991) y *Rachel Getting Married* (2008). Casos apartes lo constituyen *Swing Shift* (1984) malograda por las interferencias de Goldie Hawn para que la convirtieran en una historia de amor menos seria y *Philadelphia* (1993) una película de ocasión para manipular los sentimientos de los gays y la enfermedad del sida. De *Swing Shift* solo queda la memorable actuación con nominación al Oscar de Christine Lahti; y de *Philadelphia,* muchas nominaciones manipuladas, dos premios correctos (actor y canción), pero mucho olvido por parte de los espectadores. El despegue de Jonathan Demme se realizó a toda máquina con la atrapadora y trepadora cinta *Last Embrace*, que más que un *thriller* o un *film noir,* inicia un género bautizado como cine de la paranoia. Harry Hannan, el protagonista, se encuentra disfrutando un aparente idilio en un restaurante, que por la decoración, parece estar ubicado en México. Harry/Roy Scheider está algo tenso mien-

tras acaricia a la fémina, que minutos más tarde sabremos que es su esposa y que se supone que ella juega el peligroso papel de encubrirlo porque él es un agente del gobierno americano en misión de trabajo. Entran unos tipos que pretenden estar alegres, a distancia enfocan a Harry con las miradas, este las devuelve con sorpresa, o se siente descubierto, o presiente una emboscada. Se sacan pistolas, el típico tiroteo sin explicación, el público trata de buscar una lógica, un indicio, no es posible perder ningún detalle, puede ser fatal para luego comprender lo que se avecina. De cierto que es fatal perder un detalle de la trama porque vendrán miles de complicaciones. La mujer de Roy Scheider yace muerta en el suelo, Harry… Harry… solo atinó a decir, ¿por qué? ¿Por qué la expusiste a ese peligro, Harry? Al borde del colapso mental, Harry ha ido a parar a una clínica de rehabilitación, la escena ocurre cuando le dan de alta, lo han tratado de enderezar un poco antes de soltarlo a la calle. Ahora nos encontramos en una solitaria estación de trenes que de pronto se repleta, muy a lo Hitchcock, un homenaje abierto de Demme a uno de sus directores favoritos. En medio del gentío, imaginación o realidad, alguien trata de empujar a Harry/Roy Scheider a la vía cuando el tren se acerca y aquí comienza una locura que más de una vez puede verse sin perderle el interés. Ese mismo año, 1979, Roy Scheider estuvo nominado al Oscar por *All That Jazz*, dirigida por Bob Fosse y con anterioridad en 1971 lo estuvo en un papel secundario por *The French Connection* de William Friedkin. La pelea fue muy dura las dos veces. En 1971 se lo merecía Ben Johnson por *The Last Picture Show* (Peter Bogdanovich) y los que fueron niños durante los 50 saltaron de alegría, justicia, justicia a uno de los ídolos del oeste. El de 1979, con los ojos cerrados iba para Dustin Hoffman, *Kramer vs Kramer* de Robert Benton, que todavía se deja ver como una extravagancia neorromántica de los setenta. Roy, le dijeron los amigos dándole ánimo, habrá otro chance, el cual nunca tuvo. No importa porque Roy Scheider reina por los siglos

de los siglos gracias a *Jaws* (Steven Spielberg, 1975), *Jaws 2* (Jeannot Szwarc, 1978), *Marathon Man* (John Schlesinger, 1976) y *Last Embrace* (1970), por supuesto. No fue el caso de Janet Margolin, su contrapartida, que llegando a ser una de las chicas de Woody Allen, ganando un delicioso espacio en *Take the Money and Run* (1969) y en *Annie Hall* (1977) fue desapareciendo poco a poco de la pantalla y en 1993 fallece de cáncer a la temprana edad de los 50 años. En los pequeños obituarios que le dedicaron se resaltó con marcado interés su sobresaliente debut en *David and Lisa* (Frank Perry, 1962) al lado de Keir Dullea. Sin embargo, aunque *Last Embrace* se mantiene en el olvido, Roy Scheider y Janet Margolin hacen un dúo insuperable, en una historia tan morbosa, pero con más asepsia en la presentación, aquí no hay antropófagos, como la subsiguiente *The Silence of the Lambs*. A Janet Margolin, para suavizar el paladar del espectador, le colocan unos pendientes *art nouveau* diseñados quizás por Tiffany, típicos de la época donde se remonta el origen de los hechos y de donde parte la intriga. Alrededor de estos pendientes, como el medallón de Carlotta Valdes en *Vertigo*, se mueven los hechos. Volver a ver *Last Embrace* no es pecar de imbécil, sino de amante del cine sin reparos. Con un inicio memorable, si se crece con el tiempo es porque cierra con un final igualmente memorable al estilo de *Vertigo* (Alfred Hitchcock, 1958), nada menos que en las cataratas del Niágara, sin Kim Novak, sin su pelo platinado que ya hubiera sido la demencia total de Jonathan Demne para colocarlo en el altar de los grandes.

9. *Millennium Mambo* (Hou Hsiao-Hsien, 2001); *Duel in the Sun* (King Vidor, 1946)

Millennium Mambo es una película del director taiwanés Hou Hsiao-Hsien, el mismo que electrizó a Occidente con *Flowers of Shanghai*. *Millennium Mambo* tiene en su aval el

Premio de la Comisión Superior Técnica en Cannes (2001), el de la selección oficial del Festival de Toronto (2001) y el Premio Silver Hugo del Festival de Chicago (2001). El título por si solo ha sido uno de sus sellos de garantía y para algunos excéntricos constituye un *remake* de *L'avventura* (Michelangelo Antonioni, 1960). Actuada por la archiconocida Shu Qi junto al carismático Jack Kao su comienzo puede resultar demasiado original y abrumador. Estamos en Taipei, pero no recreando una panorámica colectiva de la vida nocturna, sino desde la nocturnidad que llevan por dentro sus personajes. Vicky, la protagonista, camina de espaldas al espectador por un túnel de neón, despliegue de la modernidad futurista de Taiwán. Las sociedades modernas son adictas y esclavas a ese tipo de luz exenta de sombras. Vicky tiene una espléndida figura de anoréxica consumada, compite con cualquier modelo occidental y lleva el pelo largo suelto con el que puede conquistar lo que se le antoje, si es que su cabeza da para ello. En segundos sabremos que es imposible que esa cabeza genere algo, de vez en vez Vicky se voltea hacia nosotros con desfachatez y desinhibición, zarandeando las manos, su forma callejera y vulgar de molestar e insultar al prójimo. ¿Tiene Vicky grandes ilusiones a lo Charles Dickens? No se le verá el tiempo pasar, ni madurar y ella a veces reconoce que ahí radica el peligro. En *off* la oiremos contar su vida diez años atrás. La película, filmada en el 2001, comienza la acción en el 2011 y es el símbolo que el director emplea como alegoría para plantearnos su desconstrucción de los hechos: Estos son los diez primeros años del siglo XXI. Así de perdido y desorientado está el mundo al comienzo del nuevo milenio como este inicio. Durante el resto del film la inútil Vicky se debatirá entre dos amores: Hao Hao, moroso y empedernido a las drogas; y Jack, un medio gánster con inconcebibles rasgos sentimentales. Varias veces durante el desarrollo del film Vicky repetirá la cantilena de que romperá con Hao Hao una vez que gaste los NTD$500,000 (*New Taiwan Dollar*) que

tiene en una cuenta bancaria. Y la realidad es que el inicio de *Millennium Mambo* a pesar de su excentricidad no tiene suficiente peso para figurar en ninguna lista y bien vale la pena convoyarla con *Duel in the Sun* (1946), uno de los comienzos más manipulativos de la historia del cine, dirigido por King Vidor más otros seis directores que intervinieron sin créditos: Otto Brower, William Dieterle, Sidney Franklin, William Cameron Menzies, el propio David O. Selznick y Joseph von Sternberg. *Duel in the Sun* es magia del *camp* con derroche de *Technicolor* y grandes nombres: Jennifer Jones, Joseph Cotten, Gregory Peck, Lionel Barrymore, Lillian Gish, Herbert Marshall, Walter Huston, Charles Bickford, Butterfly McQueen y Harry Carey. Aquí, a pesar de la manipulación, hay que quitarse el sombrero con el comienzo. Los créditos pasan sobre un fondo amarillo que quema, el sol en su cenit, se escuchan dos fogonazos; y luego la primera imagen de unas montañas, que guardan cierta semejanza con una figura humana bajo una enrojecida puesta de sol compitiendo con el negro de la noche que se acerca y la narración que sale por boca de Orson Welles, tampoco acreditado en el film. Welles, a su manera y a sus anchas, dando rienda suelta a su hobby favorito de hacer cameos dice que en ese lugar inhóspito desapareció la mestiza Pearl Chavez y todos los años nace en su nombre una extraña flor. Suficiente para cautivar a un niño con la cabeza llena de cuentos de hadas, peor si lo inundan con fantasmas enamorados. Enfermiza película porque nos entrega el espectáculo como si fuera un oeste cuando además de los tiros aparecen preocupaciones perturbadoras debajo de la ropa de sus protagonistas aquí innombrables. Corran a ver *Duel in the Sun* si nunca la han visto, que a las nuevas ediciones en DVD le están añadiendo los minutos censurados de cuando su estreno. Para los vehementes de las trivias reproducimos íntegramente la introducción de Welles y el porqué mereció estar en esta lista: *En lo profundo de las colinas desoladas y soleadas de Texas la grande roca abatida por el*

clima sigue en pie. Los comanches la llamaban Roca Cabeza de Indio. El tiempo no puede cambiar la cara impasible, ni apagar la leyenda de los salvajes jóvenes amantes que hallaron el cielo y el infierno en las sombras de la roca. Porque cuando el sol está bajo y el viento frío sopla por el desierto hay gente de sangre india que todavía habla de Pearl Chavez, la niña mestiza de la frontera y del bandido sonriente con quien tuvo aquí su último encuentro... a la cual nunca más se volvió a ver. Y esto es lo que dice la leyenda. Una flor que no se conoce en ninguna otra parte crece de entre los peñascos desesperados donde Pearl desapareció. Pearl, que era una flor silvestre, brotó de la arcilla dura, rápida en florecer y de muerte temprana.

10. *Muerte de un ciclista* (Juan Antonio Bardem, 1955)

Lucía Bosé que es María José en esta película viene de engañar una vez más al marido pudiente con Alberto Closas, un profesorcito de geometría. Ella maneja a considerable velocidad y está, además de hermosa, bastante contrariada llevándose por delante a un ciclista que se le atraviesa en su camino. Frena de súbito, se baja del carro acercándose a la víctima, no sabe qué hacer, en una de las más impresionantes imágenes de Alfredo Fraile, un señor con las botas puestas cuando a dramatizar el espacio fotográfico se refiere. Recordarlo al lado del director Rafael Gil con detalles preciosistas en el uso de los blancos y negros en *El clavo* (1944), *Mare nostrum* (1948) y *La guerra de Dios* (1953). La fama de Fraile lo hizo viajar a Cuba en 1954. Invitado por Manolo Alonso, le fotografió *Casta de roble*, una digna representación de los quehaceres cinematográficos cubanos en su etapa republicana. Pero siguiendo con el comienzo de *Muerte de un ciclista*, María José regresa de la escena del accidente (que será un crimen porque ella ha decidido no prestarle ninguna

ayuda al ciclista) y se queda sentada en el carro. Añadiéndole más suspenso a lo que acaba de ocurrir aparece en la pantalla el brazo de alguien que en apariencia está sentado detrás. ¿Quién es esta persona? se han preguntado muchos espectadores a través de los años; o es un simple error o un símbolo, los españoles por naturaleza son adictos al surrealismo, recordar Los caprichos de Goya, a Dalí, a Buñuel, a Miró. Todo parece indicar y se ha insinuado en diferentes ocasiones que el camarógrafo Fraile, sentado en el asiento de atrás, decide extender y poner el brazo frente al lente. Esta escena sin corregir ha permanecido tanto en los VHS como en las nuevas y cuidadas ediciones de los DVD de la colección Criterion, constituyendo parte del mito del que se rodea este film, impecable en cualquier sentido. Lucía Bosé, una actriz que hasta vestida de campesina en *Non c'è pace tra gli ulivi/ Sin paz en los olivos* (Giuseppe De Santis, 1950) y *Gli sbandati* (Francesco Maselli, 1955) despliega alcurnia, es el alma, el corazón y la fortuna de esta película; apoyada por Alberto Closas, mucho tiempo exiliado en Argentina, como la imagen de la España confundida, atrapada; y Carlos Casarovilla, el inigualable Rafa rivalizando con la Bosé en sus continuas insinuaciones de yo sé lo que sé y no lo que tú quieres que no se sepa, tocando el piano en medio de un grupo frívolo alguien le pregunta, ¿cómo se llama la pieza? Hecho todo un malévolo brujo responde: Chantaje. *Muerte de un ciclista* recibió el Premio FIPRESCI en el Festival de Cannes de 1955. Su director Juan Antonio Bardem, junto a Betsy Blair la ex de Gene Kelly, y contado por esta en sus memorias, celebraron el premio descalzos a la orilla del mar cantando La Internacional, a expensas de que les cayera un meteorito fugaz en la cabeza. Bardem tuvo una larga carrera de aciertos y de infortunios (*Varietés* de 1971 con Sara Montiel fue su mal pagá), pero *Muerte de un ciclista* desde el inicio mismo borra cualquier subterfugio en su contra y por eso cierra con broche de oro este capítulo.

Solo un actor llamado
Paul Newman

Solo un actor llamado Paul Newman se pudo llevar sin esfuerzo alguno el campeonato de cuerpos divinos en hombres pasados de cincuenta años de edad. Y nada menos que apareciendo en una película atmosféricamente torcida titulada *The Drowning Pool* (Stuart Rosenberg, 1976). La atmósfera torcida la destilaba precisamente Newman quitándose la ropa sin ton ni son cada vez que podía. Muy dado a entregarse a sus amigos, confió ciegamente en Stuart Rosenberg porque le tenía la misma fe de cuando lo dirigió por primera vez en *Cool Hand Luke* (1967) permitiéndole hacer todas las murumacas que casi le pusieron el Oscar en las manos. Nominación muy dura para Newman porque los problemas raciales y los movimientos por las libertades civiles estaban influyendo tanto, que ese año empujaron a *In the Heat of the Night* (Norman Jewison) a alzarse como mejor película y a entregarle el premio de mejor actor a Rod Steiger. No vale la pena discutir si a Paul Newman se lo arrebataron, o si hubo favoritismo político hacia Steiger en el papel de un *sheriff* blanco del Sur teniendo que conciliar con un investigador negro ya que a Sidney Poitier, siendo cabeza de reparto en esa misma película, lo dejaran fuera de las nominaciones. Newman demostró, retomando *The Drowning Pool* y fue esta la manera intangible con que se trabajó la publicidad de la película, que a pesar de la edad podía mostrarse «casi» como lo trajeron al mundo, de aquí la curiosidad de la película dentro de su filmografía. Aplaudir esta irreverencia de Newman fue elevarle el ego, colmarle las irrefrenables ansias exhibicionistas y exacerbar a los *fans* que andan buscando algo más epatante detrás de la esmerada actuación o de la imagen bonita. ¿Cómo es ese actor por dentro, vale decir, sin ropas? ¿Cómo luce cuando entra al baño, cuando se va a la cama, o se contorsiona como un malabarista para cortarse las uñas de los pies? Cuántas insanas elucubraciones se hace el espectador sin distinción de sexo al tener a Paul Newman ligero de ropas en pantalla an-

cha. Momento de suspenso en que nadie mueve la cabeza en la oscuridad del cine por estupor a que se escape el instinto cautivo, nombre que suele dársele en la literatura gótica a la sexualidad reprimida. Maldito sea Paul Newman, comentaba un amigo de juventud en la cama de un hospital donde trataba de recuperarse de un infarto, anoche apareció en el televisor y no pude pegar los ojos embelesado. Cualquiera diría, aferrándose la mano venosa sobre el pecho no se le fuera a desbocar el corazón por un gesto impúdico, que he estado guardado en una gaveta por mucho tiempo. Anoche, repito, me dejó sin habla, no sé si por la vertiginosa acción en que lo había envuelto el guión, o quizás porque Joanne Woodward, su esposa en la vida real, se suicidaba. O porque Melanie Griffith, la hija que tenía la Woodward en la película, una adolescente desaforada cada vez que se encontraba a un hombre, es quien decide envenenarla. Paul, que en la trama se llama Harper, el mismo de la película de Jack Smight de 1966, había querido a la Woodward hacía muchos años atrás, le afloraron las esperanzas en el reencuentro, pero quizás viéndola ahora como si estuviera dormida lo más seguro es que termine llorando cuando se vea solo en un motel a la vuelta de un camino. Anthony Franciosa, el otro personaje que andaba detrás de Joanne, sí la llora delante del público que va siguiendo la trama, aunque guardando la forma y la distancia porque era un correcto policía. *The Drowning Pool* es un ejemplo de que Paul Newman no siempre que actuó con la Woodward, a pesar de que estaban casados, se quedaba con ella al final. Un caso semejante es *From the Terrace* (Mark Robson,1960) donde tiene que apartarla por ambiciosa y desproporcionadamente infiel. ¿La quería de veras? La prensa amarilla empeñada en inventar historias macabras sobre la vida de los actores de Hollywood, poco pudo socavar de su vida privada, salvo que Joanne Woodward había mantenido una estrecha relación de juventud con el afectado Gore Vidal antes de casarse con Newman. Amistad que nunca se rompió.

¿Entonces? Que en *The Drowning Pool,* el único marcado interés de Newman no fue la Woodward sino mostrar el cuerpo por encima de la actuación, al extremo que cuando comienza a llenar de agua un recinto de hidroterapia donde lo tienen secuestrado para tratar de llegar al techo se lo quita casi todo en un acto de exhibicionismo, justificado solo por el instinto de supervivencia. ¿Cuál fue el secreto de ese cuerpo de apenas cinco pies y nueve pulgadas que sin haber levantado pesas le correspondió en esbeltez como un fiel camarada? Nunca lo confesó. El actor de ojos transparentes, se podía ver de un lado a otro buscando el nirvana, la cámara se daba gusto enfocándolos, desde el azul turquesa hasta el verde esmeralda según los lentes de contacto que le pusieran, y la boca que no se le quedaba atrás haciendo pucheritos, se llevó a la tumba «su» método de conquistar al público. En *Torn Curtain* (1966) por un momento el espectador espera que se le caiga la toalla cuando sale del baño, sin embargo el viejo Alfred, con una nueva variante del suspenso, no le dio ni un segundo a la escena. Como director, manifestó Hitchcock, no le iba a permitir la gracia de que me censuraran mi película número cincuenta. Si le dejaba caer la toallita tendría que suprimir el comienzo del film por exceso de carga erótica, cuando yo intencionalmente me había empeñado en reírme de los adictos a *Mary Poppins* (Robert Stevenson, 1964) y *The Sound of Music* (Robert Wise, 1965) poniendo a la beatificada Julie Andrews debajo de la misma sábana con Newman sin estar casados. Trabajar con Paul Newman resultó insoportable, siguió manifestando Hitchcock. Me tenía cansado con cartas vienen, cartas que yo no le contestaba. *Dear Hitch, yo creo, me parece, que el personaje que interpreto debería tener otra psicología, ¿por qué no me deja elaborarlo de manera diferente?* Ese muchacho está loco; díganle que con lo que va a cobrar es para no pensar en nada. Le voy a respetar su método de actuar siempre y cuando no interfiera en mi forma de dirigir, ojalá no pierda de vista quién soy yo. Luces,

cámara, acción, Paul, por favor, la muerte de Gromek se hace como yo digo, no pierdas el tiempo dando vueltas por el *set* esperando que te baje la inspiración o el estímulo. Si no sabes moverte, si no puedes concentrarte, yo resolveré con planos secuencia semejantes a las 23 tomas que hice en *Psycho* (1960) con Janet Leigh debajo de la ducha donde el cuchillo jamás la tocó. Es más, esta vez no pienso ponerle ni una gota de música. Y no sé por qué te estoy explicando esto si lo que yo hubiera deseado era reunirme de nuevo con Cary Grant y Eva Marie Saint, mi pareja ideal de *North by Northwest* (1959). Lo cierto es que la Universal Studios se negó rotundamente a contratar a la actriz porque no era taquillera y Cary Grant estaba en plan de retiro. No le quedó más remedio a Hitchcock que aceptar a Newman y a la Andrews, rostros que sin discusión vendían en los sesenta. Para colmo, se pretendió sonorizar el film con jazz y música de rock, así como escribir una canción hit para la Andrews. La música de Bernard Herrmann fue cuestionada, un poco *old fashioned*. Además de que él se negó a escribir la susodicha canción hit. *Torn Curtain* no es *The Man Who Knew Too Much*, ni Julie Andrews es Doris Day, ni el desenlace se resuelve con un tralalá que complazca a los *teenagers,* dijo desde Inglaterra, sumergido en una crisis matrimonial que lo tenía al borde del abismo. Lo cierto es que Hitchcock, lleno de inseguridad frente a la presión que la Universal le estaba ejerciendo no quiso apoyarlo, lo evadió, utilizó a sus emisarios como vía de comunicación. La renuncia no se hizo esperar y Hitchcock, sin inmutarse, respiró con alivio, su película número cincuenta sería una realidad. Un tal John Addison que había trabajado en la orquestación de *Tom Jones* (Tony Richardson, 1963) y que además no pudo escribir la tan cacareada canción hit para Julie Andrews, fue el encargado de la música. Herrmann y Hitchcock no se volvieron a hablar. Una ruptura de amistad tan célebre como la de Van Gogh y Gauguin y la de Luis Buñuel y Salvador Dalí. En el documental *Music*

for the Movies: Bernard Herrmann (Joshua Waletsky, 1992), premiado con un Oscar, se recrea la famosa muerte de Gromek en *Torn Curtain* sin sonido como la editó Hitchcock y con la música que Herrmann le había escrito. Una buena ocasión para establecer comparaciones. Cuando *Torn Curtain* fue exhibida, los críticos la recibieron con frialdad, hicieron hincapié en las banalidades. Ah sí, de que Newman dejó caer la toalla cuando sale del baño, la dejó caer, respondió Hitchcock atribulado de cinismo a la prensa. Lo hizo pensando que me resultaría gracioso, pero como esa toma no estaba en el guión, y yo elaboro mis guiones cuidadosamente, la mandé a cortar. La escena donde él y Julie Andrews retozan debajo de la sábana fue la que se quedó, porque desde el inicio yo doy la tónica de lo que quiero. ¿Qué puede aportarle a un film de espionaje dejar en cueros a su actor principal que además no quiere que le vean el trasero? Los actores, sin proponérselo, adulteran la sensibilidad y Hitchcock le perdió el interés a Newman y a la Andrews, que juntos no tenían química, dedicándole toda su atención a los secundarios, que al seguir aterrorizados las direcciones del maestro, emergían en la actuación como flores perfumadas de buen veneno. Así se crecen Wolfgang Kieling, el Gromek al que le entierran un cuchillo en la garganta y luego le meten la cabeza en un horno de gas; Lila Kedrova como la condesa Kushinska, dulce y chantajista hasta sus últimas consecuencias, cualquier cosa que le suceda a la tránsfuga era de esperar; y Tamara Toumanova la implacable ballerina delatora, de un corazón de hielo como una reina de las Willis, entre otros. Ante esa manada voraz la desnudez de Newman quedaba fuera de lugar. Alguien dijo alarmado, lo que más me impresiona de *Torn Curtain* son los enormes zapatos que Paul Newman calza, contraproducentes, cuando él no es un hombre de gran estatura. En su momento de estreno, ni por la curiosidad de los zapatos de Paul Newman, *Torn Curtain* fue bien recibida: lustrosa, pero vacía. Su revalorización lle-

gó años más tarde con la censura cuando al pasarse por television de los 128 minutos de duración cortaron a 121 para eliminar los excesos de violencia con los cuales Hitchcock había hecho algo tan semejante y grandioso como su momento en *Psycho*. ¿Dónde está esa violencia de que nos hablan? O, por qué no, ¿dónde estaban los críticos que la pasaron por alto? Aunque Newman nunca la incluyó entre sus favoritas, *Torn Curtain* lo está entre las últimas cosas sobresalientes de Hitchcock. Los *trailers* hablan por sí solos: una nueva dimensión del suspenso, fraude, peligro, terror, shock, intriga y sobre todo éxtasis. Paul Newman, que tuvo una carrera sin parar hasta cumplir ochenta años, la obvió para no admitir que el viejo Alfred estaba en lo cierto cuando lo dirigió. Y fue más lejos, cuando filmó *Cool Hand Luke* (1967) se mostró de espalda sin pudor alguno en un acto de vanidad quizás contra Hitchcock, recibió su cuarta nominación al Oscar. La pérdida del Oscar frente a Rod Steiger lo desorientó tanto que en 1968 se marcha a Italia en busca de nuevos horizontes, filma la comedia *The Secret War of Harry Frigg* (Jack Smight). La crítica fue incapaz de entender que Newman tenía una maravillosa veta de comediante y le predispuso al público en su contra, un fracaso rotundo. Decide entonces dirigir a su esposa en *Rachel, Rachel* (1968) que fue recibida como sensitiva y hermosa y la Woodward de superba. Newman volvió a sentirse a gusto, aplaudido, mimado. Con el entusiasmo de la prensa a su favor, en 1969 actúa junto a Robert Redford en el bien recibido entretenimiento de multitudes *Butch Cassidy and the Sundance Kid* (George Roy Hill) del cual no hay nada que decir porque todo está dicho. Lo habían mitificado. Ya nadie le sacaba en cara sus peores momentos como cuando aceptó disfrazarse de Toshiro Mifune en *The Outrage* (Martin Ritt, 1964), una versión vaquera de *Rashomon* (Akira Kurosawa, 1950) donde es Edward G. Robinson, como el personaje que introduce la historia, el único que sale ileso de ese infierno.

Pero antes, en 1963, Paul Newman había filmado *Hud* (Martin Ritt), la verdadera parada obligatoria en su carrera, atrevida hasta en el blanco y negro de la edición. Para Hud la ley debe interpretarse con indulgencia; a veces estoy de un bando y en otras del contrario según bata el viento. Mujeriego por naturaleza seminal, calma los atrasos con lo que tiene a mano; Patricia Neal, la cocinera de la casa es lo que tiene más cerca. Recordar que 1963 comienza a hacerse eco de la convulsión de América: los albores de la guerra de Vietnam, los movimientos civiles en favor de los negros y de una nueva forma de la juventud en ver la vida que culminaría en el movimiento hippie nacido en San Francisco. Precisamente en noviembre de 1963 ocurre el asesinato del presidente John F. Kennedy. Y *Hud* es descarnada, abierta y sexual en lo que cabe para su momento. A Patricia/Alma, el alma del film le arde el cuerpo cada vez que Paul Newman se le acerca. La Neal, con una atracción singular en la boca alargada y en la mirada cuando la torcía de medio lado. Ya había barrido en la pantalla y en la vida real con Gary Cooper desde que protagonizaron *The Fountainhead* (King Vidor, 1949), con Michael Rennie de extraterrestre en *The Day the Earth Stood Still* (Robert Wise, 1951) casi que lo hace quedarse en la tierra para dormir y despertar en sus brazos; y a Andy Griffith, un campesino verde y cerrero que le da por cantar y hacerse famoso en *A Face in the Crowd* (Elia Kazan, 1957) le busca la justificación de la borrachera para que cometa fechoría con ella, la justificación impúdica de que el tipo no se encuentra en sus cabales. Patricia Neal no es realmente la principal en *Hud,* pero cuando sale, sale robando cámara. Su Alma es una abierta desalmada en cuanto a necesidad de penetración se refiere (el término amor está fuera de esta trama) y lo expresa con los ojos y la boca sin ningún esfuerzo, le mana. Paul Newman la arrincona, la forcejea, la desestabiliza, sin saber que la empujaba al Oscar. Este niño grande revolcándose en el fango detrás de un puerco, consigue así su tercera

nominación, pero no ganó contra Sidney Poitier. La Neal sí se lo llevó de calle contra las otras cuatros nominadas: Leslie Caron, Shirley MacLaine, Rachel Roberts y Natalie Wood. Hollywood le debía muchas cosas y pagó justamente en una de las pocas veces en que se premió a una actriz no por destacarse con soliloquios deprimentes o escenas de histeria y borracheras, sino por moverse como una lengüeta de fuego detrás de los otros caracteres sin que se le pueda perder ni pie ni pisada ni un solo instante. Da gusto verla una y otra vez en ese realismo rural fotografiado por James Wong Howe. Melvyn Douglas, en su papel del patriarca también salió premiado, a pesar de la perreta de Bobby Darin incluido en la lista por *Captain Newman, M.D.* (David Miller), donde estuvo excelente.

Después de *Hud*, las películas claves en la filmografía de Newman son *Fort Apache, The Bronx* (Daniel Petrie, 1981), *Absence of Malice* (Sydney Pollack, 1981) y *The Verdict* (Sidney Lumet, 1982). Un período en que el actor se debate entre los cincuenta y seis y cincuenta y ocho años y los expone en bandeja de plata, lo cual es una carta de triunfo para alguien cuyo fuerte estaba en la gracia de su rostro por si la actuación no convencía. Dos años de diferencia entre *Fort Apache, The Bronx* junto a *Absence of Malice* contra *The Verdict* son tan decisivos que las huellas del tiempo se hacen sentir en los personajes que interpreta, se establecen diferencias abismales en el semblante. En las dos primeras, quizás sus mejores y subestimados trabajos, la edad y el cuerpo del actor se corresponden con la edad y el cuerpo de los personajes que interpreta. Las localizaciones le imprimen una genuina veracidad. La primera se desarrolla en el Bronx, la mismísima Cocina del Diablo en Nueva York; y la segunda ocurre en un Miami efervescente. En las dos hay un trasfondo de ambiente latino en la música y en el habla que le dan la dimensión que necesitan ambos films para salir adelante. Paul Newman termina herido emocionalmente en ambas y consigue tras-

mitirlo a base de depurada actuación dentro de un equipo de actores donde él está consciente de no ser la estrella. En *Fort Apache, The Bronx* todos se desbordan de amor por lo que están haciendo. Pam Grier irrumpe al inicio con una violencia inesperada y según transcurre la trama, al duro y sin careta, uno llega a olvidarse de que tiene enfrente a Paul Newman y se compenetra con el ser humano que interpreta, de aquí su mérito. Él es el policía Murphy, con más de dieciocho años sirviendo en el Bronx, pierde a su amor latino por una sobredosis de heroína, se aferra a la muerta tratando de revivirla en vano y nunca fue más sincero ni más desvalido. Hasta en la ridícula pantomima para quitarle el cuchillo a un demente luce auténtico, porque no es él quien está actuando, sino el policía Murphy permeado hasta el tuétano por un sector de la sociedad con pocas probabilidades de regeneración. De aquí que esta película haya sido mal vista por muchos críticos que andaban buscando una luz de esperanza en el reino de la oscuridad. A más de treinta años de filmada, todavía no ha aparecido esa luz, el *Fort Apache, The Bronx* sigue en las mismas condiciones. En la otra película, *Absence of Malice*, la leguleya Sally Field, que se creyó frente a las cámaras de television que ella era el símbolo de América cuando obtuvo dos Oscares, *yo sé que ustedes me quieren,* aquí lo traiciona, periodista al fin en busca de su Pulitzer, y a Newman se le queda en la piel la desazón, el cuestionamiento cuando ella va a buscarlo implorando perdón. Será que yo soy de la vieja escuela que no perdona parece decirle él mientras arranca su bote mar afuera y le da fin a un gran momento de su carrera. Da la grandísima casualidad que consideradas como menores en la lista del actor, estas dos películas se dejan ver más de una vez y precisamente porque Newman está haciendo lo que los directores quieren y no las poses aprendidas en el Actors Studio. Si *The Verdict,* la tercera, es importante en la carrera de Paul Newman, para su director Sidney Lumet está por debajo de su debut apoteósico *12 Angry Men* (1957). *The Ver-*

dict tampoco superó el trabajo de Lumet en *The Pawnbroker* (1965) y *Dog Day Afternoon* (1975). El primer error de Lumet fue traicionarse a sí mismo al construir una pieza que no lo satisficiera a él, sino que sirviera de trampolín para la nominación al Oscar de Paul Newman. Segundo error, dejar que Newman cometiera excesos de actuación sin ser Marlon Brando, que cuando este los hacía era para mejorar la película como sucedió en *Apocalypse Now* (Francis Ford Coppola, 1979) y *The Score* (Frank Oz, 2001). La verdad es que el trabajo de Paul Newman en *The Verdict* tiene mucho a favor y en contra. A su favor, el abogado Frank Galvin que interpreta, quizás más allá de los 57 años que tenía el actor en ese momento, deja con acierto que se le refleje en el rostro la devastación. Paul Newman se ufana de no necesitar maquillaje, es su propio rostro y además logra contener las triquiñuelas faciales a las que estaba habituado a recurrir por facilismo en nombre del Método bajo el cual se formó. Casi logra la perfección a no ser, en su contra, por la evidente irresponsabilidad del vestuarista que no le indicó que el corte del pantalón que llevaba puesto no correspondía con el de un avejentado abogado de capa caída, alcohólico, tratando de levantarse en el ocaso de su carrera. Tampoco Lumet se percató del daño de credibilidad que le estaba haciendo al personaje al poner a este abogado deteriorado a bajar y subir escaleras sin jadear un solo minuto (donde se exigía exagerar la actuación mostrando cansancio). Los efectos del alcohol y los años del personaje, dos cosas de las que se habla a menudo en la trama, Lumet las contradice, deja que Paul Newman se le vaya por encima con alardes de juventud. Hay un momento en que da un brinco de basquetbolista fuera de lugar, traicionando lo bien que le iba la actuación cuando las tomas eran del cuello para arriba. *The Verdict* es una película llena de primeros planos, su gran acierto, no solo del rostro de Newman, sino de sus manos. Unas manos que se corresponden con el peso y la estatura del actor, pero los dedos terminan en unas uñas

horriblemente fotografiadas. Caldo de cultivo para aquellos psicólogos que quieran analizar la muy protegida e invulnerable personalidad del actor.

Si alguien preguntara el porqué se escogieron estas tres películas como importantes en la carrera de Paul Newman, la respuesta es sencilla: tres personajes marchitos y vencidos.

Muchos lectores se indignarán por haber obviado *The Hustler* (Robert Rossen, 1961) como uno de los grandes momentos de Newman. Sí, *The Hustler* es uno de sus impecables trabajos, pero esa es la película de Jackie Gleason y George C. Scott, seguidos de cerca por Piper Laurie tratando de sacudirse la bobaliquería en la que la Universal la sumió con papeles insulsos al lado de los novatos de entonces Tony Curtis y Rock Hudson. Gleason, Scott y Laurie no le dieron tregua, es más, Newman no pudo superarlos y cuando trató de saltar la valla que le impedía adelantárseles, se partió la pata igualitico que en *Cat on a Hot Tin Roof* (Richard Brooks, 1958). Lo mismo sucede con *Butch Cassidy and the Sundance Kid* (George Roy Hill, 1969). El éxito sin precedentes del film tiene que ver mucho con las bufonerías de Newman y Robert Redford parodiando a los *spaghetti westerns* y a una memorable canción a su favor, *Raindrops Keep Fallin' On My Head* de Burt Bacharach y Hal David. El mismo Burt Bacharach que le compuso y le hizo los arreglos musicales a Marlene Dietrich en su retorno al espectáculo en la década de los cincuenta. Bacharach se las tuvo que ingeniar para enmascarar el limitado rango vocal de Marlene aconsejándole interpretar las canciones al máximo de sus efectos dramáticos, que para eso era una magnífica actriz. La propia Marlene se sorprendió de volver a brillar y durante sus giras internacionales de 1958 a 1961 arrastró a Bacharach como arreglista, pianista y director de orquesta. Sin Bacharach, Marlene hubiera sido un fósil. En la noche de los Oscares de 1969, Burt Bacharach

salió con dos estatuillas en la mano, por la canción y por la partitura musical de *Butch Cassidy and the Sundance Kid*. La noche más grande de su vida, aunque realmente dijo, para mí *«una de las...»* porque no se pueden borrar aquellas acompañando a la Dietrich por el mundo entero donde también él recibió lo suyo por parte del público a manos arriba rabiando de aplausos. La Marlene que tuvo la suerte y la dicha de ser inventada en su juventud por Joseph von Sternberg, con el otoño encima descubrió a Bacharach.

Obituario

En un negocio donde el escándalo público y el comportamiento indisciplinado en busca de notoriedad son las reglas del juego, no las excepciones, Paul Newman, más que un héroe de la pantalla fue un héroe fuera de la pantalla. Nacido bajo el signo de Acuario un 26 de enero de 1925, falleció el 26 de septiembre del 2008 en la tranquilidad de su hogar en Westport, Connecticut al lado de su esposa Joanne Woodward y el resto de su familia. Tenía ochenta y tres años. De padre judío y madre católica, no se afilió a ninguna religión, aunque se consideró siempre judío, lo que lo hizo sentirse muy a gusto cuando filmó *Exodus* (Otto Preminger, 1960), sobre la fundación del estado de Israel. Durante mucho tiempo un fumador compulsivo, Newman fue diagnosticado con cáncer del pulmón. El día de su adiós los medios de prensa dedicaron tiempo y mucho amor para recordarlo. Recordar al actor, al activista social, al defensor de los derechos creativos de los actores, al hombre de negocios cofundador de la compañía de alimentos Newman's Own, cuyas ganancias después de deducir los impuestos se destinaban a obras de caridad y al corredor de autos de carrera que lo mantuvo en ejercicio activo hasta los ochenta años se expandió por todos los medios de comunicación en el mundo entero. La pregunta clave que circuló por la Internet fue: ¿Cómo recuerda usted más a

Paul Newman? Y la respuesta unánime, sin titubeos, como el filántropo que fue, no cabe dudas. Por mi parte, yo guardo de Paul Newman una imagen de espalda, en short, cogido de la mano de Joanne, caminando por el *set* de la película *Rachel, Rachel* que él dirigió para ella en 1968. Lo recuerdo en esa foto como siempre quiso estar, como vino al mundo, descalzo. Y yo, dijo mi hermana, lo recuerdo en cualquier cosa, porque sabía entretener al espectador. Siguiendo los consejos de mi hermana anoche me quedé hasta tarde disfrutándolo en *The Mackintosh Man* (John Huston, 1973). Cómo se divertía con el papel, lo golpeaban, lo metían preso, se escapaba de forma espectacular, lo volvían a golpear, le da fuego a una mansión histórica y al final en la isla de Malta, Dominique Sanda rompe con los acuerdos a que habían llegado, mata a James Mason/Sir George Wheeler y a Ian Bannen/Slade porque asesinaron a su padre. Newman la ve partir colérico, aquí no hay romance posible, mejor así, esa mujer no es mi tipo. Fin. Sinceramente, Paul Newman fue un chico buena gente, con mucha gracia y una bellísima, pero bellísima persona.

Anexo 1.
Las nueve nominaciones al Oscar de Paul Newman

1. 1958,
 por *Cat on a Hot Tin Roof* (Richard Brooks)
 y ganó David Niven por *Separate Tables* (Delbert Mann)
2. 1961,
 por *The Hustler* (Robert Rossen)
 y ganó Maximilian Schell por *Judgment at Nuremberg* (Stanley Kramer)
3. 1963,
 por *Hud* (Martin Ritt)
 y ganó Sidney Poitier por *Lilies of the Field* (Ralph Nelson)
4. 1967,
 por *Cool Hand Luke* (Stuart Rosenberg)
 y ganó Rod Steiger por *In the Heat of the Night* (Norman Jewison)
5. 1981,
 por *Absence of Malice* (Sydney Pollack)
 y ganó Henry Fonda por *On Golden Pond* (Mark Rydell)
6. 1982,
 por *The Verdict* (Sidney Lumet)
 y ganó Ben Kingsley por *Gandhi* (Richard Attenborough)
7. 1986,
 por *The Color of Money* (Martin Scorsese)
 y al fin ganó
8. 1994,
 por *Nobody's Fool* (Robert Benton)
 y ganó Tom Hanks por *Forrest Gump* (Robert Zemeckis)
9. 2002,
 por *Road to Perdition* (Sam Mendes), de secundario,
 y ganó Chris Cooper por *Adaptation* (Spike Jonze)

Anexo 2.
Algunos momentos de Paul Newman cargados de erotismo

1. *The Long, Hot Summer* (Martin Ritt, 1958)

La película entró en competencia al Festival de Cannes de 1958 y Paul Newman salió premiado como mejor actor. Si se quiere, fue un premio al rostro, porque el peso de la película y de las actuaciones descansa en la relación padre/hijo de Orson Welles/Anthony Franciosa. Inspirada en la novela de William Faulkner, *The Hamlet*, primera parte de una trilogía, el matrimonio de guionistas compuesto por Irving Ravetch y Harriet Frank Jr. conocidos adaptadores de la obra de Faulkner se tomaron ciertas infames libertades como cambiar el emblemático nombre de la familia Snopes por Varner y la coyuntura final a sugerencia de los estudios 20th Century Fox que exigían un poco de *soap opera* para el ambicioso reparto: Paul Newman, Joanne Woodward, Orson Welles, Anthony Franciosa, Lee Remick, Angela Lansbury y Richard Anderson. Lo mejor de Newman, como un perrito en celo, son los esfuerzos con o sin camisa, con o sin pantalones por romper el celibato de la Woodward, sin darse cuenta de la trampa que ella le estaba tendiendo: en la primera oportunidad que tenga, con consentimiento de Orson Welles que es mi padre, me lo guardo en la cartera. En la escena de cierre, con un gritico que se le sale del alma, la Woodward le reclama a Newman una cama inminente, como sucedió corto tiempo después en la vida real cuando se casaron. Un matrimonio que duró hasta el fallecimiento de Paul, cincuenta años unidos. *The Long, Hot Summer* consolidó la amistad de los guionistas Ravetch y Frank Jr. con Martin Ritt que duró varias décadas y juntos colaboraron en otras siete producciones: *The Sound and the Fury* (1959), *Hud (*1963), *Hombre* (1967), *Conrack* (1974), *Norma Rae* (1979), *Murphy's Romance* (1985) y *Stanley & Iris* (1990). La popular canción tema *The Long, Hot Summer*

fue interpretada por Jimmie Rodgers, el mismo que redescubrió la célebre *Ghost Riders in the Sky*.

2. *Sweet Bird of Youth* (Richard Brooks, 1962)

En 1959, Elia Kazan subió a escena esta obra de Tennessee Williams con Geraldine Page, Paul Newman, Rip Torn y Madeleine Sherwood, en los papeles principales. La obra alcanzó 375 representaciones. En 1962, Richard Brooks decide filmarla y conserva la teatralidad de estos cuatro actores, que salvo la Page, estaban formados en el Actors Studio. Madeleine Sherwood se sintió más que agradecida porque Brooks la llamara a repetir su éxito en Broadway. En ese momento estaba fichada por el FBI como conflictiva y peligrosa al andar detrás de Martin Luther King Jr. abogando por las libertades civiles y creer que el sueño de los negros, «*I Have a Dream*», podía hacerse realidad. Al equipo se unieron Ed Begley, el menos teatral, el más efectivo en su actuación con la cual conquistó el Oscar secundario; y la prometedora Shirley Knight, recibiendo otra nominación. Shirley Knight pasó rápidamente al olvido después que Francis Ford Coppola al dirigirla en *The Rain People* (1969) se refirió a ella como una actriz sin cabeza que nunca entendió el papel que estaba haciendo, *hágame entender Mr. Coppola por qué tengo que comportarme de la manera que usted pide*. *Sweet Bird of Youth* dentro de la filmografía de Newman es una película que se salva de los estragos del tiempo a pesar del *happy ending* que le impusieron. Temas de aborto, hombre que tiene como oficio hacer sexo con viejas ricas por dinero, uso abierto y apetecible de drogas (hashish) eran demasiados desafíos a la sociedad americana de los años sesenta para cerrar el film añadiéndole una castración como había concebido Williams en la obra teatral. Dos memorables escenas levantan el nivel de dirección de Richard Brooks. La primera, cuando

el patriarca Ed Begley visita a su querida Lucy/Madeleine Sherwood en el hotel donde la hospeda permanentemente, un *tour de force* de ambos. El segundo *tour de force* tiene lugar en otra habitación del mismo hotel, el único encuentro entre Rip Torn y Geraldine Page. La intensidad y la violencia sin freno de Rip Torn hacia la Page es tal que ella deja a un lado la actuación, se aterroriza de que ese hombre pueda ser su marido en la vida real, el que ve todos los días al acostarse y al levantarse, ¿cómo puedo estar tan ciega? Por esos dos momentos vale la pena recordar a *Sweet Bird of Youth*. Y por lo que no podía faltar: Newman a pecho descubierto cada vez que podía, hasta se pone un short blanco (Newman jamás usó trusa en la pantalla) para lanzarse de un trampolín. La única decepción llega con el poster de la película, una propaganda en base al actor sentado en una silla con las dos patas sin medias en primer plano. Esa escena jamás aparece en la cinta y cuando se sienta en la susodicha silla lo hace con la cautela de estar en plantillas de media. De haberse filmado tal como aparece en el poster, los dedos de los pies enhiestos, olfateando, Paul Newman hubiera quedado en la historia del cine como uno de los mayores provocadores conscientes al poner en riesgo la masculinidad de los espectadores.

3. *What a Way to Go!* (J. Lee Thompson, 1964)

Para aguantar las sanacadas de Shirley MacLaine sin sufrir un *stroke* lo mejor es tratar de ser más imbécil que ella. Y es lo que hacen la mayoría de los actores de renombre que la acompañan en esta farsa (o falta) de «alto humor negro» como se han atrevido a calificarla algunos. No es menos cierto que Shirley MacLaine en ciertas oportunidades entregó el alma y el corazón, como en el caso de *The Apartment* (Billy Wilder, 1960) y *Desperate Characters* (Frank D. Gilroy, 1971). Aquí pretende con sus excentricidades no dejarle espacio a nadie y

son cinco los maridos, más un pretendiente. Por supuesto que Paul Newman hace lo suyo con muy poca seriedad y extremadas ganas de divertirse, que su director J. Lee Thompson no supo aprovechar, porque en esta película Newman estaba dispuesto a mostrarlo todo con tal de burlarse de la MacLaine. Newman se pone barba postiza, es un pintor *avant-garde*, chapurrea francés, carga paquetes con vegetales y baguettes para demostrar que ha sido asimilado por lo más bohemio de París, la gorrita apache no puede faltar, y en una parodia de cine erótico que se utiliza para ilustrar su vida conyugal con la Shirley le da buenos apretones a esta, donde hay que admitir que ella le corresponde al sentirlo tan cerca. Es aquí donde Newman enseña la canilla y su pie desnudo que tanto ocultó en otras cintas. En segundos los sumergen en infinidad de tinas que se desbordan, los paran bajo una ducha donde ocultan sus partes con un letrero de CENSURADO. Paul Newman sabía que su espacio en el film era limitado, pero lo aprovechó al máximo. Y volvió a dejarse la barba, que lo vestía con gracia, al menos en *The Life and Times of Judge Roy Bean* (John Huston, 1972) y en *Buffalo Bill and the Indians* (Robert Altman, 1976). *What a Way to Go!* es un momentico de perdón en su filmografía que se deja ver. Y el otro momentico por el que se recomienda verla es la aparición de la legendaria Margaret Dumont (la indispensable en los films de los hermanos Marx) en su última actuación.

4. *Harper* (Jack Smight, 1966)

Un homenaje a las películas de Bogart basado en la novela *The Moving Target* de Ross MacDonald escrita en 1948, título con el cual fue exhibida en Inglaterra. Tan de homenaje a Bogart resulta que hasta Lauren Bacall interviene como Elaine Sampson, la millonaria que pide a Harper que le encuentre a su marido desaparecido. Hay mucho de *The Big Sleep*

(Howard Hawks, 1946) y un poco del final de *The Maltese Falcon* (John Huston, 1941), porque si el halcón resulta falso, aquí la búsqueda acaba sin ninguna razón de ser al encontrarnos muerto al marido de la Bacall. *Harper* no es un film de grandes actuaciones, ni de esfuerzos por lograrlas, pero sí de grandes nombres que hay que ponerlos en orden alfabético para evitar los celos profesionales. Es el menor de ellos, Strother Martin, quien como un santón hippie se roba el show cuando para quitarse a Harper de encima clama en español: *Hermanos, hermanos, vengan a salvarme* y Paul Newman se las ve difícil. El estilo de *Harper* no es ni vertiginoso ni serio y así lo manifiesta Newman mascando chicle continuamente, un recurso ideal para convertirse en uno de los actores más *«funny»* de los sesenta (sinónimo de burlesco con premeditación), que culminaría y colmaría al tope con *Butch Cassidy and the Sundance Kid* (George Roy Hill, 1969) y *The Sting* (George Roy Hill, 1973). La conversación inicial de Newman con la Bacall cuando esta le ofrece un trago y él, que quiere ser diferente a Bogart no lo acepta, da la tónica de lo que vamos a presenciar. *Pero yo pensé que usted era un detective*, ella comenta, siempre cínica a lo largo de la trama y en silla de ruedas no por nada bueno. *Un nuevo tipo*, le responde Newman, lo que le da pie a miles de monerías para forzar la comicidad y caerle simpático al público, que lo logra. *Harper* cierra con un final abierto, a lo Jean-Pierre Melville, lo matan o lo dejan vivo. Años después con *The Drowning Pool* (Stuart Rosenberg, 1976) sabremos que Harper quedó vivo. ¿Y el momento erótico? Al inicio, para situar la psicología de personaje como un detective privado falto de escrúpulos y desvergonzado, lo ponen a estirarse en la cama. A Newman le encantaba andar en calzoncillos de pata, se levanta, camina hasta la cocina, trata de hacerse un café, se da cuenta que no tiene polvo, su vida es un completo desastre y recoge del cesto de la basura el anterior que no se sabe de cuándo fue. Los *stills* de propaganda de esta escena tomados

por el aclamado David Sutton, su fotógrafo por excelencia, muestran a Newman sin afeitar, maloliente, un cigarro en la mano, las piernas abiertas insinuando posible masturbación, las patas al aire transgresoras de las buenas conductas si se contemplan con una lupa, pero la decepción ocurre en la pantalla. En el momento de la filmación Paul Newman permitió que a Harper lo pusieran a dormir con las medias puestas para evitar las implicaciones sexuales que los pies desnudos suelen acarrear. De ahí en adelante el personaje de este *neo noir*, como fue bautizado, es poco creíble, como que queda castrado. Y desafortunadamente, a David Sutton, harto conocedor de los recovecos de Newman, no le dieron ninguna participación en el film.

5. *The Towering Inferno* (John Guillermin, 1974)

La moda de los trenes que se descarrilan, los trasatlánticos que se hunden incluyendo al Titanic, los aviones que colapsan, Los Angeles que casi desaparece bajo un terremoto, la invasión de abejas asesinas, el incendio del Hindenburg, lluvia de meteoritos y ahora algo excepcional, un rascacielos envuelto en llamas. Una película más dentro del género que pretendió superar en realización a cualquiera de las anteriores, con la Warner Brothers y la 20th Century Fox unidas para apoyar el espectáculo que contó con un reparto donde se incluyeron dos Oscares en apariciones deprimentes (William Holden y Jennifer Jones) y varios nominados que acabaron mojados o muertos (Paul Newman, Faye Dunaway, Fred Astaire, Robert Vaughn). El centro de la taquilla no fue el incendio, sino el encuentro (no se les exigió actuar) entre Paul Newman y Steve McQueen. Ganó el público en morbosidad porque Newman en su afán de opacar a McQueen se metió en una cama con Faye Dunaway, un pedazo de sábana encima, dejó esta vez al descubierto los pies sin medias, que no

le valió de nada. Faye Dunaway, una actriz desigual, a veces bien por instinto y no por inteligencia, cada vez peor con los años, abre los ojos tratando de intrigar, yo soy la bárbara, me las conozco todas y uno se da cuenta enseguida que Newman no es ni Warren Beatty ni Jack Nicholson que podían dominarla con un abrazo. Los *stills* del favorito David Sutton con Paul y Faye revolcados en la cama son más elocuentes, porque congelada la acción en una imagen fija, la vista puede refocilarse sin límites de tiempo. No es recomendable volver a ver *The Towering Inferno*, se ha empequeñecido y dentro de las películas de desastre es desastrosa. Primera vez que en un encuentro los dos rivales (Newman y McQueen) son derrotados, consenso general, por el aburrimiento. Qué lástima que ninguno de los dos muere al final porque hubieran subido las apuestas.

6. *Slap Shot* (George Roy Hill, 1977)

Ambientada en el mundo de las ligas menores de hockey sobre hielo, un deporte con popularidad poco divulgada (astronómicos márgenes de aceptación en Canadá) y cuyas reglas de violencia no quedan claras para un amplio público, esta película no bien recibida en su momento, está revalorizada como una comedia de alto rango. Paul Newman tenía ya sus cincuenta y dos años y el personaje que interpreta le viene como anillo al dedo. No hay realmente sexualidad por parte de Newman en esta película, sino exhibicionismo en una larga escena en calzoncillos floreados, me acuesto, me levanto, me vuelvo a acostar, siempre con las medias puestas, se desconocen los motivos que tuvo el actor para no quitárselas. Muchos jugadores profesionales de este deporte participan en el film. Merecen especial reconocimiento los que interpretan a los hermanos Hanson, sus escenas son memorables, que junto a Strother Martin le ponen el sello de fuera de serie a

la película. Adelantada para su época, dos o tres cosas bien fuertes se dicen con gracia, pero se dicen. Por ejemplo, se le recuerda al personaje de Strother Martin que durante su juventud bailaba frente a un espejo con ajustadores. Yo soy un hombre abiertamente liberado, le responde más o menos Newman, no tengo nada en contra de los maricones. En otra escena, Newman se acuesta con una mujer casada que le confiesa muerta de felicidad haber hecho un trío con un matrimonio amigo y que también había practicado el lesbianismo, ¿y por qué tú también no pruebas, chico? Y él se queda en silencio como sopesando la posibilidad. Lo inesperado ocurre cuando Newman entabla una conversación con la viuda millonaria que ha comprado el equipo de hockey y no se ponen de acuerdo. Fuera de sí él le espeta en la cara: *Cuida a tu pequeño hijo que me mira como un mariconcito, quisiera ver qué sucede cuando le pongas un padrastro*. Así de irreverente es el film, uno de los preferidos de Newman por original e inusual. Después de su veinticinco aniversario es que los críticos se han dado cuenta de la joyita que despreciaron.

Anexo 3.
Películas de Paul Newman poco recordadas

1. *The Helen Morgan Story* (Michael Curtiz, 1957)

Uno de los grandes desastres de Michael Curtiz, el mismo de *Casablanca* (1943). Por esta película y otras bastante parecidas Curtiz quedó balanceándose en el cine sobre la delgada e imperceptible línea que separa a lo sublime de lo ridículo. Y todo porque al empeñarse en filmar la vida de la cantante Helen Morgan la Warner Brothers insistió en evitar lo inevitable, los aspectos sórdidos de su vida real, los amantes, la droga, el alcoholismo. Paul Newman pretendió ser el maleante con un amor sincero hacia Helen, apretando la boca como la molleja de un pollo sin aportar nada fehaciente. Y Ann Blyth no quiso ensuciarse mucho su reputación de actriz, renegando de aquella gran actuación suya donde se acuesta con el marido de la madre en *Mildred Pierce* (Michael Curtiz, 1945). Los estudios Warner Brothers cometieron otra canallada al no dejar cantar a la Blyth los célebres números de la Morgan siendo doblada por Gogi Grant. La venganza de sus fans fue rechazar el film. Poco se insiste en el gran momento de la Morgan con su carta de inmortalización como Julie La Verne, la negra que pasa por blanca y se le sale el color prieto cuando canta en el musical de Hammerstein con música de Jerome Kern, *Show Boat*. No solo Helen Morgan hizo famoso este papel en Broadway, sino en la versión cinematográfica de 1936 dirigida nada menos que por James Whale, el mismo de *Frankenstein* (1931) y donde borda un inolvidable *Bill*. Un *Bill* que Ava Gardner en la versión de *Show Boat* (George Sidney) de 1954 llega a igualar con creces por la carga de sensualidad que le incorpora para superar sus limitaciones vocales, aunque hay quienes afirman que es un doblaje. El estereotipo de Helen Morgan sentada sobre un piano y el pañuelito en la mano que siempre la acompañaba

es un buen ejemplo de los recursos más deprimentes usados en el cine para que el público se haga una idea romántica de quien en vida no tuvo la oportunidad de nada romántico. Helen Morgan vino de abajo, luchó, cayó y perduró por lo único que tenía, una voz con mucho sentimiento, que en inglés conocen por *«torch singer»*. Helen Morgan murió a la temprana edad de cuarenta y un años de cirrosis hepática. ¿Pide algún espectador salvar a alguien en el film? Salvar a Richard Carlson porque él entra y sale de cada escena que le atribuyen con la honesta y limpia intención de salvar a Ann Blyth/Helen Morgan en un esfuerzo de cierto en vano.

2. *A New Kind of Love* (Melville Shavelson, 1963)

Si buscan imágenes de París, encontrarán clichés. Los únicos momentos salvables están dados por la presencia de Thelma Ritter (la soplona, la alcahueta, la criada, la borracha de tantas películas) glamorosamente vestida como si fuera una dama, recordando ese otro momento suyo de buen vestir que Edith Head le confeccionó en *Lucy Gallant* (Robert Parrish, 1955); y de Eva Gabor que no le pierde ni pie ni pisada en elegancia y por lo menos en el cine siempre fue una VIP. Un cameo de Maurice Chevalier frustrado por las sangronas intervenciones de Sam. Y por momentos el mejor *look* que pudo dar Joanne Woodward en la pantalla con un corte de pelo *italian boy*, femeninamente masculina, que para colmo es el personaje de Sam. Casi al final aclaran, para evitar los buenos o malos entendidos, que ese apodo le viene a la Woodward porque su nombre verdadero es Samantha y la gente no salga del cine con una idea equivocada de la chica. Nadie puso interés en Paul Newman.

3. *The Prize* (Mark Robson, 1963)

Las opiniones sobre esta película están divididas entre genial o pésima. Como los momentos eróticos del film no encandilan (Paul Newman sale envuelto en una toalla que aunque brinque y salte no alimenta a la libido porque por arte de magia o de los alfileres no se le cae) lo mejor es verla una vez y olvidarse de ella. El pretexto del film: la ceremonia de los premios Nobel con una serie de premiados excéntricos y alienados que necesitan más que nada de una fuerte terapia psiquiátrica, o de un premio Nobel de la Paz que los sosegara dentro de la confusión y el caos y al cual no decidieron incluir en el reparto de esta película. Le llueven elogios de imitar a un Hitchcock ligero como en *North by Northwest* (reseñan la escena del puente como parodia a la del avión a campo traviesa) y algo a *Torn Curtain* (el espionaje por parte de Alemania Oriental y los soviets, aquí alguien anda detrás de Newman dispuesto a enterrarle un cuchillo). Con la novedad de haber sido filmada en Estocolmo, la ciudad está recreada para que el espectador se embulle a visitarla y piense cómo es posible que Ingmar Bergman nunca le pusiera interés a la misma, sumergido hasta el cuello con sus mujeres parlamentarias (de largos parlamentos), inaccesibles, por fortuna casi olvidadas, tan llenas de postulados seudofilosóficos. El principal desastre de *The Prize* es que Paul Newman con cuarenta y ocho años parece a veces de veintitrés lo cual no lo hace creíble como un consumado escritor capaz de merecer el premio Nobel, además de que lo pintan como alcohólico y mujeriego y en crisis desde hace varios años en que no escribe nada que sirva, entonces ¿por qué le dieron el Nobel? Es bastante posible que durante su vida artística Paul Newman haya guardado en secreto las varias cirugías plásticas a las que se sometió en diferentes etapas de su vida y esta es una que puede hacer de *The Prize* una referencia interesante. El monólogo inicial de Leo G. Carroll preparándonos para la comedia, luego el sus-

penso, es una clara señal de lo flojo del argumento que tiene que recurrir a trillados recursos para salvar la situación. Las enormes similitudes que le achacan con *North by Northwest* se debe al guionista de ambas, Ernest Lehman que repitió mucho de la obra de Hitchcock por comodidad, sobre todo la escena de la convención de nudistas, donde realmente no hay ningún nudista sino personas con las espaldas al aire sentadas con discreción y que es una copia de la subasta de *North by Northwest*. Lo peor es lo mal que le quedan a Newman las bebederas y lo ridículo que luce tratando de imitar a Cary Grant sin la gracia de aquel Grant con Ginger Rogers en *Once Upon a Honeymoon* (Leo McCarey, 1942) que es el prototipo que toma como modelo de interpretación. Al menos, esta es una de las pocas películas en que echa a un lado las medias, se le puede ver corretear de aquí para allá sin temor a enterrarse un clavo.

4. *Hombre* (Martin Ritt, 1967)

A Paul Newman siempre le gustó mencionar esta película por estar dentro del grupo de las que comienzan con la letra H que le trajeron suerte. Las otras son *The Hustler, Hud y Harper*. Con el motivo de un viaje en diligencia entran varios caracteres de oficio a darle un suave sabor de buen gusto a los diálogos, cada personaje tiene su cuarto de hora bien cronometrado. Paul Newman, con el mínimo de recursos, hace creíble al blanquito que creció entre los apaches. No hay mano en la cintura ni pucheritos, muere al final y un *close-up* del rostro le deja ver por primera vez la cicatriz de una barbilla rota, probable travesura de la infancia. La foto borrosa de un grupo de niños indios con un supuesto infante que es Newman le pone fin a la película, con dejo de verdadera nostalgia. Fredric March, Richard Boone, Barbara Rush y Martin Balsam se mueven a gusto sin exagerar ni un cen-

tímetro. Diane Cilento, en su etapa de *rating*, está dibujada al inicio con verdadera chispa, pero no es creíble al final por culpa del guión donde a una mujer de faldas ligeras la ponen a repetir bocadillos de envergadura, *no nos corresponde decidir si debe morir o vivir, no sé cuál es su queja contra el mundo, puede que sea legítima*, que no le vienen nada bien a un oeste sin más pretensiones que las de entretener. *Hombre*, da la grandísima casualidad, es de esas películas que se puede repetir sin un bostezo, con una excelente fotografía a cargo de James Wong Howe.

5. *Winning* (James Goldstone, 1969)

Lo que en principio era un proyecto para la televisión sobre las carreras de autos de Indianápolis 500, Paul Newman insistió en convertirlo en una película debido a la pasión que siempre sintió por este deporte, hasta que participó varias veces como corredor en carreras profesionales. *Winning* es un desastre en cuanto al suspenso que pueden originar estos campeonatos. Dos películas anteriores con la misma problemática, *The Racers* (Henry Hathaway, 1955) y *Grand Prix* (John Frankenheimer, 1966) resultan, por la falta de pretensiones, más acertadas. Bastante desconcertante y deprimente es el asunto de trasfondo que sostiene a las carreras, donde Joanne Woodward, con un hijo de dieciséis años que se lo deja criando a la madre y ahora en segundas nupcias con un corredor de autos sin hogar fijo, y de eso ella está más que consciente, se acuesta con el amigo del marido sin ninguna objeción ni sentimiento de culpa. Uno se desespera de saber que Paul Newman acabará perdonándola, no importa que ella le restriegue en la cara no conocer las responsabilidades de esposa y habrá un final feliz. Aunque la última imagen de la película nos deja esperando que sea ella la que pida entrar de nuevo en la vida de Newman, es él quien le ruega a la adúl-

tera que lo recoja, ya ha lanzado su equipaje a la puerta de la casa como buen perdedor. Lo sorprendente del film son los juegos de cámara con el rostro de Newman y la nitidez de los lentes, el intenso azul aguamarina de los ojos del actor y una pequeña cicatriz en la nariz al descubierto. Por algo la cinematografía está en manos de Richard Moore, el cofundador de Panavision, a quien muchos ignoran y desconocen lo que hizo por y para el cine. En lo que se refiere a las carreras, un verdadero bodrio el montaje, no importa la recreación de los materiales de archivo de un accidente ocurrido en la pista en 1965. El triunfo de la cámara radica cuando se pasea de incógnito por el público como en los tiempos del *free-cinema*, a qué ha venido tanta gente se pregunta uno cuando ve multitud de rostros que parece importarles un bledo el evento. Y por supuesto, Newman se vuelve a quedar en calzoncillos y plantillas de media. Lastimoso ver a Robert Wagner, personaje enigmático, decirle que fue un error suyo acostarse con su mujer, cuando ella misma admite que nunca fue forzada a esa situación, quizás un arrebato lírico. Baste recordar que Newman los sorprende en el plácido sueño de los que se han divertido a manos llenas jugando a los desarropados. Algunos defensores de *Winning* van más allá, la ven como una reconciliación pública entre Paul Newman y Joanne Woodward después de serias crisis matrimoniales por las que pasó esta pareja perfecta. Quien lee entre líneas afirma que la protagonista es la propia Joanne en la vida real y él es el hombre sumiso que le admitió y le perdonó todo. Entonces, ¿dónde colocar a *Winning*?

6. *The Life and Times of Judge Roy Bean* (John Huston, 1972)

Alguien dijo una vez que las malas películas de John Huston no lo eran del todo, refiriéndose a *Phobia* (1980) y

sin dejar de mencionar a Judge Roy Bean, un personaje que realmente existió, pero que Huston no tomó nada de su vida, sino el aura. Con unos larguísimos créditos de invitados después del nombre de Paul Newman, Huston nos está poniendo en antecedente de que aquí no hay trama, sino episodios para que cada uno de los susodichos mencionados pueda lucirse. Y algunos como Anthony Perkins, Tab Hunter y Stacy Keach no solo lo logran sin mayor esfuerzo sino que se encumbran. Dentro de los oficiales de reparto Ned Beatty y Victoria Principal van dando la hora. Y el caso de Ava Gardner es punto y aparte. A través de fotos nos la vamos imaginando hasta que irrumpe al final con el rostro impávido dando señales de celestiales sentimientos a través del fuego de los ojos mientras lee una carta que le escribió el juez en vida porque a esa edad la Gardner había aprendido el oficio de actuar a las mil maravillas. Ava Gardner es Lily Langtry un personaje obsesivo en la mente del real juez Roy Bean y cuya relación ya William Wyler había recreado en *The Westerner* (1940) con Walter Brennan como Roy Bean y Lillian Bond como Lily. Fue la Lily Langtry tan de leyenda a finales de los 1800 y principios de los 1900 que hasta el grupo musical The Who la tomó de inspiración para su número *Pictures of Lily*. Quizás esta obsesión de Roy Bean por Lily sea el elemento de mayor interés del film y que Paul Newman desarrolla con honestidad, sin ningún tropiezo en la actuación. *The Life and Times...* es además una película curiosa para estudiar las disparejas uñas de Newman, algunas en forma de abanico. John Huston no escatima en tiempo para que se la fotografíen, algo de lo que el actor no se percató. La película comienza muy arriba, pero no logra mantenerse. Y no se mantiene cuando del salvaje oeste recreado en un sitio conocido por West of the Pecos, John Huston quiere hacerla llegar hasta los tiempos de Teddy Roosevelt y el descubrimiento del petróleo en Texas y aparece Jacqueline Bisset como la hija que el juez Bean ha dejado de ver hace veinte años. Es Jacqueline Bisset lo peor que le pudo

ocurrir a esta película, después de haber tenido a una madre llena de encanto y dulzura como Victoria Principal. Pero obviando estos inconvenientes, por respeto a John Huston, Paul Newman no se salió de las instrucciones que le dieron, lo cual quiere decir que del desastre fílmico que le atribuyen a la película él no fue el culpable. Al año siguiente, por disciplinado, Huston lo volvió a llamar para filmar *The Mackintosh Man* en Inglaterra. En cuanto a *The Life and Times...* por lo menos una vez hay que verla porque como se dijo al inicio, lo peor de Huston no es malo del todo y esta película es en la historia del cine una de las privilegiadas con más escenas de culto que se conoce y que aquí no vamos a mencionarlas para mantener la curiosidad.

7. *Buffalo Bill and the Indians* o *Sitting Bull's History Lesson* (Robert Altman, 1976)

Después del éxito arrollador de *Nashville (*1975), un mosaico ácido de la vida americana a través de veinticuatro caracteres, Altman se creyó superdotado, poderoso, y lo peor, infalible. Al año siguiente, en plena celebración del bicentenario americano, encuentra gracioso reírse de la historia de los comienzos de Estados Unidos en su antropofagia por ganarse los territorios del oeste luchando contra los indios y filma a este Buffalo Bill circense en contradicción escénica con Sitting Bull, el mismo que una vez puso en su lugar al general Custer culpable o no de muchas matanzas de indios, discutido tema por los historiadores y al que Altman, a través del personaje decadente de Buffalo Bill tratando de humillarlo, le descubre una imagen humana y enaltecedora cuyo nombre pasa de generación a generación como partícipe inefable de Estados Unidos. Llena de humor negro esta película revisionista del *western* no llega a trascender al público, a veces rápida en los diálogos sin tiempo a digerirlos o escenas

cargadas de poesía, pero con una lentitud colmada de bostezos como los momentos musicales condimentados por las cantantes operáticas Evelyn Lear, Noelle Rogers y Bonnie Leaders. La tesis de Altman de que Buffalo Bill fue un fraude no llegó a convencer al público que guardaba imágenes muy fuertes de su niñez feliz cuando disfrutaron a Joel McCrea en *Buffalo Bill* (William A. Wellman, 1944), a Clayton Moore en *Buffalo Bill in Tomahawk Territory* (Bernard B. Ray, 1952), a Charlton Heston en *Pony Express* (Jerry Hopper, 1953) y a Gordon Scott en el primer *spaghetti western* en ganar notoriedad mundial, *Buffalo Bill, Hero of the Far West* (Mario Costa, 1962). Si algo meritorio guarda esta película es Paul Newman, desenfundado de Paul Newman. No hay quien le reconozca sus ardides facilistas porque no los empleó. Para alejarse de todos los vicios de actuación con los cuales cargó muchas de sus películas, Paul Newman escogió el modelo perfecto que lo sacó adelante, el Buffalo Bill de Louis Calhern en *Annie Get Your Gun* (George Sidney, Busby Berkeley sin crédito y Charles Walters, 1950). Con 123 minutos aproximadamente de duración y con el mismo cinismo que Robert Altman vistió su filmografía vaticinamos que es poco probable que alguien se interese en desenterrar a este muerto con leves aires perfumados.

8. *When Time Ran Out...* (James Goldstone, 1980)

Irwin Allen, el productor de *The Towering Inferno* (John Guillermin, 1974) y otros enfrentamientos gigantes con el azar y la naturaleza se dijo, ahora falta un volcán en erupción, manos a la obra. Desde el inicio, las bochornosas imágenes de William Holden decrépito y Jacqueline Bisset, tan hermosa en otras películas, aquí con un horrible movimiento de boca y un espeluznante acento inglés, no auguran nada bueno. Uno se imagina que William Holden con esa figura de horror,

exento de encanto, cuando la lava comience a salir se lo va a llevar de encuentro, pero qué fiasco, logra salvarse porque está de segundo en los créditos y *When Time Ran Out...* no es muy seria que digamos. La Bisset, en su peor momento, se quedará en los brazos de Newman porque así lo ha exigido el actor, no piensen que me voy a quedar solo, iremos bajando una colina muy verde hacia un mar allá en la lontananza profundo y azul, de ensueño. Red Buttons, Burgess Meredith y Ernest Borgnine pasarán sus sofocones. Valentina Cortese, Pat Morita y la estrábica Barbara Carrera jugaron con cartas perdedoras. Carl Foreman y Stirling Silliphant como guionistas hicieron muy poco, cobraron en exceso, disfrutaron hasta la saciedad el Sheraton Keauhou Bay Resort y Spa en Hawaii donde se filmó gran parte de la acción. El gran dilema hasta el día de hoy: ¿Con cuál de las versiones nos quedamos? ¿Con la primera edición de 141 minutos del año 1986? ¿Con la recortada para VHS a 121 minutos? ¿O la nueva de 109 minutos para DVD en pantalla ancha, la pelea de gallos mandada a eliminar por la Sociedad Protectora de Animales? Lo único que no fue un desastre en esta película, a pesar de que Paul Newman renegó hasta la saciedad de ella, fue el sueldo estipulado en el contrato. Con la suma astronómica que él cobró pudo iniciar su propia compañía y su obra filantrópica. No importa el desencanto y el abucheo de su público que se quedó con las ganas de verlo en calzoncillos como era su costumbre.

9. *The Color of Money* (Martin Scorsese, 1986)

El regreso de Fast Eddie Felson, el hombre de *The Hustler* (Robert Rossen, 1961), después de veinticinco años. Y el Oscar de Paul Newman en el único año en que el resto de los contrincantes estaba muy por debajo de él. Mediocre año donde solo vale la pena recordar porque se crece con el tiem-

po, *Hannah and Her Sisters* (Woody Allen) y un aparte por lo musical (el jazz) de *Round Midnight* (Bertrand Tavernier). *The Color of Money*, no importa que su director se llame Martin Scorsese, no resiste una segunda vuelta por aburrida, tediosa, sin ninguna motivación que sostenga seguirla hasta el previsible desenlace que Scorsese trata de detener en una imagen congelada para demostrar el oficio. Como que Scorsese se tomó demasiado en serio buscar el tiempo perdido del personaje a lo Marcel Proust. Hasta uno se echa a reír de pensar que el principiante Tom Cruise hubiera estado concebido como la salvación de Hollywood. Todas las tomas que le realizan de espaldas al miniatura son risibles por el ancho de las caderas y el volumen del fondillo. Y los gestos impulsivos, casi epilépticos, que algunos aplaudieron, otros lo señalaron como despliegue de sodomía ante la presencia sugestiva de Newman. La verdadera sorpresa cerca del final es la actuación fuera de liga de un actor sin crédito, el que en un ramalazo frente a Newman le sube el color, le pone el punto de sal al personaje y que respondería más adelante al nombre de Forest Whitaker. Una aparición que nadie debe perderse.

10. *Blaze* (Ron Shelton, 1989)

Ron Shelton, el director de la archicomentada *Bull Durham* por la escena en que Susan Sarandon le pellizca las nalgas a Kevin Costner, trata de volver a las andadas con esta especie de biografía del que fue una vez gobernador de Louisiana, Earl Long; y sus enredos sexuales con la stripper Blaze Starr. Anunciada como graciosa y sexual, lo sexual se queda a un lado hasta en los supuestos momentos de erotismo de la Blaze Starr cuando tiene que hacer sus números musicales impregnándoles toques de comicidad. Pero vale aclarar que la payasada del film es de buen gusto. Si Paul Newman parece caricaturesco es porque el personaje real de Earl Long

se pasó la vida entera haciendo una caricatura de sí mismo. Quizás se le resienta a Newman el impostar la voz para convencer con la edad real del personaje, que no lo necesitaba porque ya el actor estaba en sus sesenta y cuatro años y por los comentarios esparcidos durante la filmación lucía muy cansado y agotado antes y después de cada escena. Lo que no cuadra en esta historia, que dice estar inspirada en las memorias de la Blaze Starr, es la mentira del relato. Earl Long cuando conoce a la Starr era un hombre bien casado (en lo que respecta a estar unido a una dama influyente) y la Starr no era ninguna ingenua campesina, que a su vez también estaba casada. En la película jamás se trata el punto de cómo perdió su virginidad o si la conservó hasta el momento de conocer a Long. Lolita Davidovich, la mujer de Ron Shelton, le da vida a Blaze y hace lo que puede, muy lejos de una nominación al Oscar como muchos críticos pidieron. La Blaze Starr real tenía o sigue teniendo más maldad y más escuela de la calle que la Blaze de Lolita, que poco falta coronarla como un ángel dentro de tanta desnudez y desfachatez (Blaze Starr logró su realización en los años cincuenta y la moral de la época catalogaba de indecentes esos inocentes shows si los comparamos con los de hoy día). Long murió en 1960 horas después de haber sido electo nuevamente como gobernador de Louisiana (tenía sesenta y cinco años y había sido diagnosticado como demente bipolar) y luego la Starr volvió a sus correrías protagonizándole un estelar a Doris Wishman (*Blaze Starr Goes Back to Nature*, 1962). Las fotos que Diane Arbus le tomó a Blaze Starr en 1964 fueron incluidas en un libro y recorrieron todo Estados Unidos dentro de una exposición titulada *Diane Arbus: Family Albums*. Si hay algo que descubrir en esta cinta es que Paul Newman más que un notable actor era un extraordinario bufón y ahí tal vez radica el secreto de su popularidad y de su mayoritaria aceptación por el público: el señor sabía y le gustaba hacer reír.

11. *Mr. & Mrs. Bridge* (James Ivory, 1990)

Trama que transcurre durante las décadas de los treinta y los cuarenta en el selecto distrito del Country Club en Kansas City donde fue filmada. Hoy día la fachada de la casona escogida para que la familia Bridge se realizara es peregrinaje turístico. Inspirada en dos reconocidas novelas de Evan S. Connell, *Mrs. Bridge* publicada en 1950 y *Mr. Bridge*, unos diez años más tarde, el juego literario, la gracia de los capítulos cortos de fácil lectura, las mismas situaciones exploradas en ambos libros con los diferentes ojos de los protagonistas, se pierden completamente, porque James Ivory, el aclamado director por *A Room with a View* (1986), sabe mucho de ambientaciones y psicología de los ingleses, pero nada, absolutamente nada de americanos que han hecho dinero, dan una imagen exterior de conservadores, frustrados por dentro sexualmente y llenos de pánico cuando los hijos se le van de la mano porque los tiempos comienzan a cambiar. Diga lo que diga la crítica de que los Bridge de la película están bien representados como puritanos aparentemente finos en los modales, Paul Newman y Joanne Woodward han jugado con la farsa en esta película. Se disfrazaron de época inconsecuentes con el resto del reparto, la exageraron un poco y creyeron engañar al público no con sus actuaciones, sino con las imitaciones de Mr. y Mrs. Bridge que en definitiva es lo que han hecho. La Woodward, nominada al Oscar por su papel de India Bridge, le da ribetes de retrasada mental a una mujer que ha parido tres veces y sabe perfectamente bien que cuando se acaban los quehaceres del día de una mojigata burguesa como ella y se va a la cama con su batica bordada a esperar que Mr. Bridge, o Paul Newman, se recoja para dormir a su lado es casi seguro que este comience un juego desbocado de perversidades, porque le gusta hacer lo que ella ni a su médico se atrevería a confesarle, el coito en términos de satisfacción sexual un poco animal. Si la Mrs. Bridge de

la novela de Connell no hubiera sido presentada con ese aire de retraso mental hasta en el vestuario, los peinados, los sombreritos que usa, el mensaje que hubiera trasmitido la actriz hubiera sido otro, el de formar parte de una sociedad forjada en la hipocresía. El colmo es al final verla atrapada en el carro, la nieve cubriéndolo, una vocecita infantil jugando a los escondidos: *Mrs. Bridge, ¿es que te quieres morir?* Esa familia Bridge tiene sus ancestros en dos filmes memorables para conocer el comportamiento de los burgueses norteamericanos: *Dodsworth* (William Wyler, 1936) y *Daisy Miller* (Peter Bogdanovich, 1974) los cuales Ivory ignoró. Y si Ivory tampoco vio, o no le llegaron referencias de las dos cintas francesas de André Cayatte: *Françoise ou La vie conjugale* y *Jean-Marc ou La vie conjugale* ambas de 1964, conocidas en inglés como *Anatomy of a Marriage,* no hubiera traicionado, ni fundido en una equivocada versión las dos novelas bien independientes de Connell como lo hizo.

12. *Twilight* (Robert Benton, 1998)

A los acordes de *Solamente una vez* de Agustín Lara y bajo el sol de Puerto Vallarta se inicia este crepúsculo de algunas luminarias del cine, Paul Newman, Gene Hackman, James Gardner. El asunto es el siguiente: Reese Whiterspoon ha sido secuestrada voluntariamente por su novio Liev Schreiber, que se la lleva de ola en ola, el mar de Puerto Vallarta no es de aguas mansas y Paul Newman, un detective privado amigo de la familia, es el encargado de devolver a casa a la ovejita descarriada. En el ajetreo de que te devuelvo por las buenas o por las malas recibe un tiro de manos de Reese en «sus partes» y hay cierta incógnita de cuánto el proyectil le afectó. Han pasado los años y la película se inicia serenamente con Newman como Harry Ross viviendo recostado en casa de Gene Hackman y Susan Sarandon dos famosos artistas

de cine del ayer que son los padres de la «niña». Desde su estreno, *Twilight* fue un fracaso y hoy día lo sigue siendo por muchos buenos ojos que le pongamos arriba. Su gran error, y estos detalles influyen hasta la saciedad en el triunfo de un film, es que Paul Newman no debió llamarse Harry Ross sino Lee Harper. Y entonces *Twilight* hubiera completado la trilogía sobre este detective privado en su completa decadencia (aquí tendría setenta y tres años, la edad de Newman cuando la filmó) como ya se avizoraba venir desde sus inicios en *Harper* (Jack Smight, 1966) y luego en *The Drowning Pool* (Stuart Rosenberg, 1976). Robert Benton, que nos regaló *Bad Company* (1971) *y Kramer vs. Kramer* (1982), se mostró tan errático y falsamente orgulloso al no aceptar hacer la tercera parte de la trilogía que hundió a *Twilight* en el convencionalismo de tocar fibras sentimentales donde no las había y donde el film no las requería. Que nadie se atreva a compararlo con *Night Moves* (Arthur Penn, 1975) porque está a años luz, Benton fue incapaz de entender aquel mensaje. Este film, si algo de curiosidad tiene son los senos al aire de Reese Whiterspoon, que en su ambicioso camino al Oscar (lo consiguió en el 2005 por *Walk the Line* bajo la dirección de James Mangold) estuvo dispuesta a todo y aquí muestra el todo. Si le suman a lo anterior la curiosidad por encontrar grandes actuaciones donde menos uno se lo imaginaba disfrutarán en grande de Margo Martindale como Gloria Lamar, la *Mucho Hair, Mucho Tits;* Liev Schreiber, el noviecito y chantajista Jeff; y el increíble Giancarlo Esposito, cachanchán del detective Newman. Son estos tres personajes los que condimentan la acción. Una advertencia final: observen las escenas entre Paul Newman y Gene Hackman porque cada vez que se encuentran frente a frente Newman no puede con este grande y se le baja «el método» a los pies dando muestras de inseguridad.

Anexo 4.
Películas de Paul Newman casi ignoradas

1. *Hemingway's Adventures of a Young Man* (Martin Ritt, 1962)

Una película episódica sobre los momentos de juventud de Nick Adams/Ernest Hemingway cuando decide convertirse en un escritor. Una película con la participación por momentos de grandes actores reseñados en orden alfabético:
Richard Beymar – Nick Adams/Ernest Hemingway
Diane Baker – Carolyn, la novia de juventud
Corinne Calvet – la condesa
Fred Clark – Mr. Turner, el empresario teatral que lo lleva a Nueva York
Dan Dailey – Billy Campbell, que le presenta a Mr. Turner
James Dunn – el telegrafista
Juano Hernandez – Bugs, el amigo de Paul Newman
Arthur Kennedy – Dr. Adams, el padre
Ricardo Montalbán – Mayor Padula
Susan Strasberg – Rosanna, la futura Catherine de *A Farewell to Arms*
Jessica Tandy – Mrs. Adams, la madre dominante y manipulativa
Eli Wallach –John, ordenanza militar de Nick en Italia
Sharon Tate – casi imperceptible como la reina del burlesco. Y Paul Newman en actuación especial como el pugilista deformado y atontado por los golpes recibidos en el ring.

Con una impecable fotografía convencional que salva visualmente la historia por parte de Lee Garmes, nominado al Oscar cuatro veces y ganador por *Shanghai Express* (Josef von Sternberg, 1932). Su actor principal, Richard Beymar, recordado por *West Side Story* (Robert Wise, 1961) y *Five Finger Exercise* (Daniel Mann, 1962) buscó tempranamente refugio en la televisión. Solo es recomendada esta cinta por las escenas con Paul Newman, que muchos insinuaron

no debió aceptar, otros por el contrario se lamentaron que no recibiera nominación al Oscar secundario y los más celebran como un momento correcto en su carrera como para no perdérselo.

2. *Lady L* (Peter Ustinov, 1965)

Un regalo de Carlo Ponti a su mujer Sophia Loren, la única persona que recuerda este film aunque nunca lo haya visto completo. La Loren había llegado a Hollywood con un plan bien trazado: Conquistar no solo al mundo encantado, sino que su rostro quedara junto a los actores de moda, paseándose con John Wayne, Cary Grant, Frank Sinatra, Alan Ladd, Anthony Perkins, Anthony Quinn, Tab Hunter y por qué no Paul Newman, secundado por David Niven. *Lady L* es una película para desvelados cansados de buscar al señor sueño que les baje los párpados de un solo tirón. Del trío protagónico es David Niven quien da la talla del Lord inglés sin ningún esfuerzo, mientras que la Loren y Newman, en sus juegos anarquistas, se muestran fuera de ejercicio. Para los críticos, es el elenco francés constituido por Philippe Noiret, Michel Piccoli, Claude Dauphin, Marcel Dalio y Jacques Dufilho el que le imprime vida a este somnífero que casi nadie sabe cómo termina porque en la escena en que Paul Newman le coloca de regalo las joyas de Sophia a una mendiga en la escalinata de la Ópera de Paris el cine completo estaba roncando.

3. *The Secret War of Harry Frigg* (Jack Smight, 1968)

Para tratarse de un comedia los primeros veinte minutos son de una lentitud exasperante. El resto del tiempo se navega entre bostezo y bostezo. Paul Newman es un tontuelo renega-

do del ejército especialista en escaparse, viciada la actuación de gestos con los ojos y las manos, convertido en general para que se pueda infiltrar en un castillo italiano donde tienen prisioneros a cinco legítimos generales, a cuál de ellos más idiota. Su misión: rescatarlos. Paul Newman cree divertir al público con modulaciones de la voz en una clara imitación de Marlon Brando, que él se cree que lo está haciendo muy bien. Lo peor, el director no se percata de que en las escenas con los cinco generales su figura se disminuye y por mal encuadre de la cámara cualquiera puede tomarlo por un enano. Paul Newman en realidad no tenía mucha estatura. Sylva Koscina es el préstamo italiano, que pierde el aire mediterráneo de cuando filmaba *Hercules Unchained* (Pietro Francisci, 1960) o con Fellini en *Julieta de los espíritus* (1965) para convertirse en un producto decorativo inodoro. *The Secret War of Harry Frigg* es inoperante, a años luz de su antecesora *The Great Escape* (John Sturges, 1963) en un campo alemán de prisioneros y de las posteriores a corta distancia *Catch-22* (Mike Nichols, 1970) y *Kelly's Heroes* (Brian G. Hutton, 1970) que también tienen a la Segunda Guerra Mundial y a Italia como escenario.

4. *WUSA* (Stuart Rosenberg, 1970)

A fuerza de sus *fans* insistir, esta película producida por John Foreman, Han Monean y el propio Paul Newman pudo ver la luz en DVD a mediados de diciembre del 2010. La lucha entre su director Stuart Rosenberg y Robert Stone, guionista y autor de la novela *A Hall of Mirrors* en que se basa, trajo consecuencias destructivas para la realización del film, pésimas, desastrosas según la mayoría de los críticos. Si la estación de radio reaccionaria WUSA no hubiera sido el centro del desenlace final, sino el equivalente a una actividad política donde es baleado el candidato que la emisora promueve

(meras conjeturas), esta película figuraría en las lista de desconcertantes. Sin embargo, no todo es embarazoso. Méritos para el inicio con las imágenes nada felices del carnaval de Mardi Gras. Méritos para las escenas finales cuando Newman, imitando al Zampanó de *La Strada* de Fellini llora con lágrimas auténticas a su Gelsomina/Joanne Woodward que se ha ahorcado en la cárcel con una inconcebible cadena de un grosor en los eslabones que raya en lo estrambótico. Newman se paseará devastado por el cementerio, panorámica deprimente de las tumbas y las lápidas, para responderle al amigo que le grita su falta de esperanza: *Yo no, yo soy un sobreviviente*, de las pocas cosas válidas en el film. De los 115 minutos de duración pueden obviarse unos 100 minutos, teniendo en cuenta los méritos mencionados y el breve momento en que la Conservation Hall Jazz Band de New Orleans hace un cameo; además de disfrutar la música de fondo del argentino Lalo Schifrin conocido en Estados Unidos por el tema musical de la serie televisiva *Mission: Impossible* (1966-1973) y muchas películas de renombre como *The Cincinnati Kid, Cool Hand Luke, Bullitt* y *Kelly's Heroes* entre otras. *WUSA* es quizás la única película de Paul Newman donde luce una cara mofletuda, de sobrepeso y donde las escenas de amor con su mujer Joanne Woodward, vulgarizadas en extremo, son muy torpes, sin ninguna atracción física.

5. *Sometimes A Great Notion/Never Give an Inch* (Paul Newman, 1971)

La primera novela de Ken Kesey, el autor de *One Flew Over the Cuckoo's Nest,* en ser llevada al cine. Richard A. Colla, el supuesto director del film, lo abandonó a las cinco semanas de comenzado el rodaje por «*diferencias artísticas sobre el concepto fotográfico*», dijo y luego se justificó con una operación de la garganta. Paul Newman tomó las riendas

e hizo lo que pudo con honestidad y algo poco frecuente, limpieza. Filmada en los escenarios naturales de Oregón junto a la costa del Pacífico, esta es la saga de los Stamper, una familia de madereros fieles al *slogan* «*Never give an inch*» en pugna contra los sindicatos que están en huelga contra un poderoso combinado maderero. A favor del film están los exteriores, la presencia del río donde se desenvuelve gran parte de la acción, la tala de árboles con el traslado de los troncos, la canción tema *All His Children* que recibió nominación al Oscar e interpretada por Charlie Pride, el orgullo negro de la música *country* y el fugaz despertarse de Newman en suspensorios dejando a un lado los acostumbrados calzoncillos de patas. Richard Jaeckel, un caso singular, recibió nominación al Oscar secundario por la escena donde muere ahogado, mezcla de horror y humor, con una sonrisa de conformidad en los brazos de su hermano Paul Newman, así lo quiere la vida, que no puede hacer nada por salvarlo, como tampoco Newman pudo salvar la teatralidad de las escenas familiares, ¿estamos frente a Ken Kesey o a Eugene O'Neill? se preguntaron muchos confundidos. Paul Newman, Henry Fonda, Michael Sarrazin, Lee Remick, Linda Lawson y Richard Jaeckel cumplen con las entradas y salidas, pero el personaje más importante, inanimado, es la imponente fachada de la casa de los Stamper a la orilla del río que abre y cierra el film y todavía se mantiene en pie como atracción turística.

6. *Pocket Money* (Stuart Rosenberg, 1972)

Tratando de repetir su éxito en *Hud* (Martin Ritt, 1966), Paul Newman vuelve a enfundarse los jeans, abre sus piernas al caminar y se convierte en un vaquero urbano ingenuo, lo que han dado por llamar inepto perdedor, una parodia de Tartarín de Tarascón. *Jim Kane*, la novela de Joseph P. Brown en que se basa el film es de lectura obligada para entender la

cultura de Arizona y del nordeste mexicano donde ocurre la acción. Para su versión cinematográfica se cambió el título a *Pocket Money* evitando hacer énfasis en un solo personaje cuando Lee Marvin, que había aceptado participar, estaba a la par de Newman y era un señor Oscar por *Cat Ballou* (Elliot Silverstein, 1965). Casi al inicio en un cuarto de hotel, como de costumbre, Newman se entoalla, luego toma un baño de vapor, una de las tantas condiciones que estipuló antes de comenzar a filmar en locaciones. Stuart Rosenberg, que elevó el rating de Newman al nivel de «divo» en *Cool Hand Luke* (1967), lleva las riendas de este pequeño film con un estilo enigmático, altamente amanerado y elíptico, según el crítico Roger Ebert, jugando en la cuerda floja de lo magistral que no cuaja o de lo banal cuando le pone FIN. A Jim Kane/Paul Newman le han suspendido una venta de novillos porque se los infectaron con clamidia y queda, durante la cuarentena, endeudado, prácticamente desahuciado. Su tío no le recomienda hacer negocio con el pícaro y villano Garrett/Strother Martin, que se roba cada escena donde aparece. Jim Kane no oye consejos y parte a México a buscar las 200 cabezas de ganado que Garrett le ha encargado a buena paga. Jim se las arregla para encontrar por el lado de la frontera mexicana a su amigo Lee Marvin y los dos se juntan en un dueto insuperable de actuación coordinada. Muchas de las secuencias en territorio mexicano recuerdan *The Teahouse of the August Moon* (Daniel Mann, 1956) porque los nativos, llámenlo racismo si se quiere, pretenden y lo logran, ser más astutos y pícaros que los gringos, a los que le toman el pelo. Es el actor Matt Clark, en una breve y radiante aparición como el joven de la cárcel, quien da una definición sarcástica de los mexicanos: *Son desordenados y llevan una vida sin reglas*. En el film, que va *in crescendo*, aparecen muchos sugeridos dobleces, por ejemplo, cuando Strother Martin con evidente inclinación a los de su género conoce a Newman y se lo lleva en el auto a un lugar apartado; en una imagen visualmente alarmante

está a punto de declararle su sodomía. Cuando Newman va a cambiar el cheque que le entregó Martin/Wayne Morris, la incuestionable pareja sentimental de Strother Martin, y le dicen que esa cuenta ha sido cancelada, uno se prepara para un cambio brusco hacia la tragedia o a una farsa de espectaculares dimensiones. Ninguna de las dos posibilidades sucede porque la película acaba abruptamente, le faltaron unos cinco minutos más para que no se hubiera hundido en el fracaso. Y todo porque su productor John Foreman, asociado con Newman, la mandó a terminar por órdenes de este. La carta final de gran film estaba por jugarla el personaje de Lee Marvin, que en un momento clave donde Newman lanza un televisor por un balcón, *es una propiedad del hotel* exclama Strother Martin, *que usted tendrá que pagar porque estamos en su cuarto* acuña Lee Marvin y Strother Martin responde con la archidivulgada frase, *¿quién carajo es este tipo?*, cosa que a Newman no le simpatizó, que Marvin no sueñe con otra nominación al Oscar a costa mía y decidió cortar por lo sano tirando por la borda un evidente film con categoría.

7. *Quintet* (Robert Altman, 1979)

Hasta los admiradores de este film lo han dicho: dos horas de monotonía para deprimir al espectador. Y así reza la síntesis del asunto: En una futura edad glacial, la humanidad moribunda ocupa su tiempo jugando al Quinteto. Para los más obsesionados, las piezas son los propios jugadores y solo el ganador sobrevivirá. Robert Altman nunca aclara si es una visión apocalíptica del mundo o una consecuencia de la manida guerra nuclear. En su frugal vocación por lo policíaco, Altman convierte a *Quintet* en un lento *thriller.* Paul Newman es Essex, un cazador de focas que presencia una explosión donde muere su hermano con su familia, incluyendo a su esposa que está de visita. El resto de la película es tratar de explicar-

se qué fue lo que pasó y qué significado tiene, con demasiada filosofía para considerarla un producto de entretenimiento. Con un reparto heterogéneo marcando sus diferentes acentos para crear el caos y el exotismo, además de Newman participan Vittorio Gassman (italiano), Bibi Andersson (sueca), Fernando Rey (español), Brigitte Fossey (francesa), Nina Van Pallandt (danesa), en un pequeño papel Maruska Stankova (checa) y una manada de perros que se come a cuanto muerto se encuentran por el «paisaje» citadino, la gente como si nada los ignora, servicio de sanidad pública. A su favor, *Quintet* tiene algo muy especial y característico que la sublima: la escenografía. Es la escenografía la que Robert Altman deja que controle el film. Para ello, Altman filmó en los residuos de la Expo 67 *El Hombre y su Mundo* en Montreal, en una serie de islas inventadas al efecto en el río Saint-Delaware, específicamente la de St. Helene. Los 44 paneles de 18 pies de alto de cristal y seda que quedaron de la exposición fueron utilizados como parte del decorado y luego objetos de exhibición por mucho tiempo en los estudios Lions Gate. Más tarde, 12 de ellos formaron parte de la ambientación del apartamento de los Altman en Manhattan, reseñados para la historia en un artículo de la revista *Architectural Digest* de marzo de 1990. Los andariveles, las estructuras metálicas, las vallas utilizadas en la Expo sirvieron de condimento para los *sets*. La más sobresaliente fue una valla con las palabras de Konstantin Eduardovitch Tsiolkovsky, padre de la aeronáutica rusa y escritas en 1911: *La tierra es la cuna de la mente, pero nosotros no podemos vivir por siempre en una cuna.* Al final, Paul Newman logra sobreponerse a su gusto por la Ambrosia/Bibi Andersson y le corta el cuello. Ella intentaba matarlo siguiendo las reglas del juego Quinteto, el cual ha originado cientos de escritos donde se trata de explicar o desentrañar su fundamento. Después que Paul Newman reclama a Fernando Rey su premio y este le responde que no existe, que es la vida misma, la adrenalina que segregó con tal de

salvarse, él decide regresar al norte, ¿a hacer, a buscar qué? ¿Cuál ha sido el mensaje de Robert Altman?

8. *Fat Man and Little Boy* (Roland Joffé, 1989)

Durante el período candente del macartismo la MGM aprobó la filmación de *Above and Beyond* (Melvin Frank, Norman Panama, 1952). Esta es la historia del teniente coronel Paul W. Tibbets durante la etapa en que fue designado para pilotear el Enola Gay, avión que lanzó a Little Boy (nombre dado a la bomba nuclear) sobre Hiroshima. Robert Taylor interpretó a Tibbets con acierto, así como Eleanor Parker como la esposa. *Above and Beyond* sigue siendo reconocida por la crítica por la compleja moralidad del personaje al aceptar lanzar la bomba con los subsiguientes cargos de conciencia. En la vida real, tres años después de estrenada la película, el matrimonio de los Tibbets se deshizo. Y ahora *Fat Man and Little Boy* toma el período de diseño y construcción de las dos bombas atómicas (que le dan título a la película) conocido como el *Manhattan Project* llevado a cabo en Nuevo México. Su director Roland Joffé estaba en el candelero de la popularidad por las realizaciones de *The Killing Fields* (1984) y *The Mission* (1986), pero después del rotundo fracaso de este film no realizó nada que pudiera mencionarse. *Fat Man and Little Boy* falla desde su inicio por la selección de Paul Newman con un personaje que el actor no sabe conducir y que lo ató de pies y manos a lo que estaba acostumbrado a hacer, ¿en qué momento dejarlo en paños menores? En ninguno, porque la mamarrachada de bailar como una damisela con J. Robert Oppenheimer/ Dwight Schultz, la cabeza del monstruo, resulta deprimente. *Fat Man and Little Boy* rehuye adentrarse en la enigmática personalidad científica y política de Oppenheimer, casado con una comunista, amante a su vez de otra comunista (Na-

tasha Richardson como Jean Tatlock) que se suicidó entre comillas y que durante el período macartista fue relegado a un segundo plano y poco le agradecieron, en base a su concepto de conseguir la paz a través de la muerte masiva, el aporte que le hizo a la humanidad con la confección de la bomba atómica que dio fin a la Segunda Guerra Mundial. Esa es la película que está por llegar y no este divertimento de científicos que no lo parecen, jugando, montando a caballo, trabajando sin ningún margen de seguridad, ver el accidente de John Cusak, introducido para mostrar los terribles efectos de las radiaciones, así como los fuera de lugar apliques de pelo de Laura Dern/la enfermera más preocupada por su glamour y Bonnie Bedelia/la esposa de Oppenheimer para retratar la época. Aflora la risa con Bonnie Bedelia, que interpretando a una comunista consumada bebe cada vez que puede en copa quizás de Baccarat, champán, o lo que sea, en la unidad militar donde estaban confinados. Todo es falsamente ridículo, empeorado por Newman, que nadie sabe qué hace aquí ni por qué aceptó.

9. *Harry & Son* (Paul Newman, 1984)

En 1978 muere Scott Newman a la edad de veintiocho años, el único hijo varón de Paul Newman de su primer matrimonio con Jackie Witte. Muere de sobredosis de valium con alcohol y otros *painkillers* imposibilitado de controlar los dolores dejados por un accidente de moto. Fue un golpe tan duro para su padre, que según confesó más de una vez, ni después de muerto superaría su pérdida de la cual se sentía culpable. Paul Newman patrocinó años más tarde el Scott Newman Center para prevención del abuso de drogas a través de la educación, en memoria de su hijo. Casi pasados diez años, Paul Newman se apega al joven Robby Benson, ve en él lo que no debió ver y creyó que era un actor

maravilloso para el cual escribió, produjo y dirigió *Harry & Son*, las relaciones de un viudo *white-trash* con su hijo menor, un bodrio absoluto según la mayoría de la prensa de entonces: en esta película hay múltiples voces dispersas en diferentes direcciones, nada está centralizado. Robby Benson, poco carismático, considerado un niño genio, lo mismo como fotógrafo de idílicos paisajes bucólicos que semejan puras postales navideñas, o escritor celebrado en el 2007 con *Who Stole the Funny?*, hasta profesor en la Escuela de Cine de New York University (NYU), solo es recordado no por su capacidad de actor, sino por haberle prestado la voz a la Bestia en el animado de los estudios de Walt Disney *The Beauty and the Beast* (Gary Trousdale, 1991). El fallo de Newman, y esta es una de sus grandes equivocaciones, fue delinear al hijo fílmico con rasgos del hijo genético que le golpeaba muy fuerte en el recuerdo, además de pretender que Robby Benson fuera una copia al carbón del físico de John Travolta en *Saturday Night Fever* (John Badham, 1977). La única que se acomoda como anillo al dedo a la trama es Joanne Woodward, comportándose como si estuviera en la cocina de su casa, desaliñada, entre cotorras y aves de corral. Nadie puede creerse que todas las estúpidas situaciones en que se involucra el joven Benson son para justificar su talento como posible escritor y que algún día las expondrá en un *bestseller*. Dios nos salve de leerlo porque entonces nadie pensará en trabajar en serio cuando esas cosas escritas sobre las banalidades familiares sirven para hacer dinero porque hay quienes las leen después que equipos especializados trabajando para famosas editoriales le arman el potaje al hijo simple de Paul Newman, un verdadero vaina. A pesar de las desavenencias, Paul Newman termina reconciliándose con el hijo de película que ha escrito una historia sobre él y así trata de justificar su latente culpa al no haberse compenetrado mejor con su verdadero hijo. Harry/Paul Newman muere sin saborear el éxito del hijo y lo peor es que de aquí en ade-

lante la película parece no tener fin en una loca sucesión de imágenes sin motivos aparentes y desparentados.

10. *Nobody's Fool* (Robert Benton, 1994)

La octava nominación al Oscar de Paul Newman. En un pueblo donde nunca sucede nada todo parece sucederle a Sully Sullivan/Paul Newman. Los sesenta y nueve años de Newman se desploman cuando ríe y muestra una perfecta dentadura de implante que no corresponde con el deterioro del personaje, un viejo bribonzuelo de escasos recursos económicos. Para muchos el canto del cisne del actor, que insistió en seguir trabajando en el cine hasta el 2002 (*Road to Perdition* de Sam Mendes). Con un reparto de oficio donde cada actor es una postal pueblerina, Jessica Tandy (Beryl, la mujer de edad que lo alberga, se resiste a confesar que está enferma antes que el hijo la envíe a un asilo, su penúltima aparición en el cine), Melanie Griffith (la esposa de Bruce Willis, piropeada con aceptación por Newman y dispuesta a irse a Hawaii con el viejo), Bruce Willis (el hombre que le da trabajo a Newman sabiendo que de vez en cuando le roba los equipos, que le ha puesto una demanda laboral y hasta es posible que a pesar de los años le levante a la mujer), Dylan Walsh (el hijo que regresa con intenciones de reencontrar a un padre y lo reencuentra y además se reencuentra él con su mujer), Pruitt Taylor Vince (Rub, su socio y único amigo con retardo mental), Gene Saks (el abogado de una sola pata que le lleva la demanda a Newman), Josef Sommer (el viejo banquero bandolero hijo de la Tandy que huye después de cometer una estafa sin tener en cuenta a la madre), Angelica Torn (Ruby, la secretaria y otras cosas más de Bruce Willis) y un pinino de Philip Seymour Hoffman (el policía tonto en un pueblo intrascendente donde nadie es desconocido) entre otros. Lo único sobresaliente en *Nobody's Fool* es haber sido

filmada en Beacon, New York bajo una nieve que cala los huesos y se roba el espectáculo. Incluida dentro del género de películas blancas y frías, *Track of the Cat* (William A. Wellman, 1954), *Day of the Outlaw* (André de Toth, 1959) y *Battleground* (William A. Wellman, 1949) se consideran entre las pioneras, no supera ni a *Fargo* (Joel Coen, Ethan Coen sin crédito, 1996) ni a *Afliction* (Paul Schrader, 1998) que vinieron después y para ser honestos tomaron mucho de ella, lo mejor, el medio ambiente que es el protagonista silencioso. Años más recientes, *Seraphim Falls* (David Von Ancken, 2007) con inspiradas e insospechadas actuaciones de los ingleses Liam Neeson y Pierce Brosnan retoma el género blanco y frío cuyo director a mitad de película no puede sostener lanzándolo de cabeza al Valle de la Muerte, un desierto sin agua y sin límite con la irrisoria aparición de Anjelica Huston representando el averno en forma de vendedora de mejunjes medicinales. Si Von Ancken hubiera sido consecuente con el género donde la nieve se imponía fatalísticamente, *Seraphim Falls* hubiera quedado como una película a considerar, pero no se puede jugar a los conceptos mucho menos con el final inicuo donde los dos personajes quedan vivos cuando cada uno con el karma que arrastraba merecía la muerte, o una señal de que el desierto sin agua se encargaría de ofrecérselos a los buitres. Algo parecido a lo que ocurrió con *Nobody's Fool* donde ni los senos al aire de Angelica Torn sobre una mesa de póker rodeada de hombres desinteresados en su desnudez salvan la puesta en escena. Consciente de la irreverencia forzada, Bruce Willis se negó a bajarse los pantalones en dicha escena, restándole taquilla a este film que necesitaba de ese acto impúdico al que el actor tenía acostumbrado a su público, a veces por delante y otras por detrás. La nota excéntrica está dada por la contratación de siete personas para que atendieran el maquillaje y la peluquería de Newman, Bruce Willis y Ms. Griffith por separado, porque cada cual solo confiaba en su propio estilista. Un homenaje en vida a Jessica Tandy,

a la cual le fue dedicada la película, falleciendo pocos meses después. La legendaria Blanche DuBois de Broadway en el estreno de *A Streetcar Named Desire* (1948) había recibido en 1989 un Oscar por *Driving Miss Daisy* (Bruce Beresford), tardío reconocimiento al inconmensurable esfuerzo de toda una vida entregada a la actuación.

11. *Where the Money Is* (Marek Kanievska, 2000)

Paul Newman aquí no hace de Paul Newman como en muchas de sus películas. Aquí es un viejo ladrón de banco que para no seguir en la cárcel se prepara con budismo tantra, autohipnosis y mucho control mental para simular un infarto masivo que le produzca una apoplejía y lo envíen a un asilo de ancianos. Mala o buena hora para Newman, perdón, Henry Manning el susodicho ladrón, que tenga como enfermera a Linda Fiorentino, la Lauren Bacall de cabellos negros dijeron algunos cuando en sus comienzos la vieron en *The Last Seduction* (John Dahl, 1994), la nueva maldita Barbara Stanwyck cuando en un momento del film dice ser Mrs. Neff en marcada referencia a Walter Neff/Fred MacMurray en *Double Indemnity* (Billy Wilder, 1944), una promesa que se esfumó más rápido de lo inimaginable. Ahora, casi sin maquillaje, con la belleza natural de un rostro que en sus días de juventud la llevó a ser reina del high school, la Fiorentino sospecha que el viejo ladrón que ella tiene que atender finge, se le encarama arriba para provocarlo, le restriega el trasero sobre las piernas, ni se mueve ni se conmueve, se lo lleva de paseo con su marido Dermot Mulroney, entonces en el apogeo de su sexualidad, una exestrella del equipo de football de los tiempos escolares que por ella hace lo que sea necesario, pero quedándose boquiabierto cuando Linda lanza al viejo al lago, para obligarlo a reaccionar. Este es el hombre que nos puede proporcionar la forma de conseguir dinero fácil, le dice

al marido, que encuentra el momento oportuno para mostrarse semidesnudo por si la actuación fallaba. El resto es pura comedia ligera entre estos tres pícaros no bien llevados porque la Fiorentino debe elegir a uno de los dos. Filmada en las ciudades de Quebec y Montreal en Canadá, *Where the Money Is* debió tener mejor reconocimiento. Su director, Marek Kanievska, en su corta filmografía guarda la celebrada y opresiva película *Another Country* (1984) inspirada en la obra de teatro del mismo nombre de Julien Mitchell con Ruppert Everett como Guy Burgess (Guy Bennett para el film) donde se analiza la experiencia opresiva de las escuelas privadas inglesas de los treinta y los efectos de la homosexualidad y las creencias marxistas sobre el personaje que luego se convirtió en un célebre espía de la Unión Soviética a donde desertó y murió. *Where the Money Is* termina como deben terminar las películas de entretenimiento sin pretensiones serias y mucho menos aleccionadoras: por suerte los ladrones se quedan con el dinero y siguen en las suyas, además de que la Fiorentino supo elegir.

12. *Road to Perdition* (Sam Mendes, 2002)*

Su director Sam Mendes, enfatuado con el éxito de *American Beauty* (1999), creyó que podía volver a engañar al espectador con esta treta de gánsteres a comienzo de los 30, alusiones a los personajes de la saga del Padrino. En lugar de Kevin Spacey que se llevó un Oscar por su actuación en *American Beauty*, se buscó a Tom Hanks, lo cubrió de un abrigo sombrío y se imaginó que este engreído actor, yo soy Forrest Gump, el abogado con sida, el sargento Ryan, el hombre del Apollo 13, le salvaría la situación; y que Paul Newman si estudiaba cuidadosamente la forma de actuar de Marlon Brando como Vito Corleone en *The Godfather* (Francis Ford Coppola, 1972) lo superaría. Qué Dios me ayude repite John Roo-

ney/Paul Newman constantemente en los momentos de apuro y lo nominaron para un Oscar secundario en su última aparición en la pantalla, a un largo trecho de Brando que sí hizo historia con su personaje. Para garantizar el éxito llamaron a participar a Jude Law, un enfermizo personaje que saborea fotografiar la muerte y las que él provoca; así como Daniel Craig, en una simbiosis del Sonny de James Caan y el Fredo de John Cazale en la saga de *El Padrino*. Hay quienes señalan que *Road to Perdition* es un *remake* de la cinta japonesa *Lone Wolf and Cub: Sword of Vengeance (*Kenji Misumi, 1972) donde se narra la historia de un ronin vagabundo con su hijo a cuesta atravesando la campiña japonesa, sujetos a numerosos incidentes de sangre superiores a cualquier película de samurái de Akira Kurosawa o las andadas de Zatoichi, la primera de una serie de la cual bebió Quentin Tarantino para sus *Kill Bill: Volume 1* y *Kill Bill: Volume 2* (2003-2004). Lo único cierto es que la verdadera estrella de *Road to Perdition* es el fotógrafo Conrad L. Hall que ganó un tercer Oscar póstumo por cinematografía, entregado a su hijo. Con anterioridad lo había ganado por *Butch Cassidy and the Sundance Kid* (George Roy Hill, 1969) y *American Beauty* (Sam Mendes, 1999), más otras siete nominaciones a su haber. Por respeto, *Road to Perdition* cierra merecidamente con una dedicatoria de homenaje a Conrad L. Hall (1926-2003). Lo único válido.

*Post Data: En 1999, Paul Newman aceptó ser el padre de Kevin Costner en *Message in a Bottle* (Luis Mandoki). La película venía avalada por el éxito de la novela neorromántica de Nicholas Sparks del mismo título. Es pertinente señalar que Sparks es el segundo escritor en haberse mantenido durante un año en la lista de los *best-sellers* del New York Times después de J. K. Rowling, la autora de los Harry Potter. Catalogado por la revista People como el escritor más *sexy* del momento, casi todas las novelas de Sparks se alimentan de la misma fórmula: catolicismo, renunciación, participa-

ción del destino en la felicidad inalcanzable, tragedia y casi todas tienen como escenario a North o South Carolina. Nicholas Sparks nació un 31 de diciembre de 1965 en Omaha, Nebraska, la misma ciudad donde vinieron al mundo Marlon Brando, Montgomery Clift, Fred y Adele Astaire, Dorothy McGuire, Nick Nolte, Anne Ramsey y hasta Gerald Ford y Malcolm X. En *Message in a Bottle*, el almidonado padre de Costner que interpretó Newman fue colmado de elogios, pero cuando este regresó a casa, con la cabeza hundida en las faldas de la Woodward, le murmuró: Rebasé la copa con el papel, estoy a punto de retirarme del cine. Nunca estaré preparado para enfrentarme a lo que viene ahora, un rol de abuelo. Ya sabemos que hizo caso omiso y siguió hasta *Road to Perdition*.

Anexo 5.
Homenaje a Strother Martin
(26 de marzo de 1919-1ro. de agosto de 1980)

Siniestro en la pantalla, extraordinario como amigo, quizás el nombre no diga nada, pero Strother Martin, película que él se oliera llegaría a ser importante allí corría para una aplicación. Strother Martin llegó a Hollywood a mediados de los cuarenta como instructor de natación, y se dice que entre sus alumnos figuraron la Marion Davies, protegida de William Randolph Hearst/*Citizen Kane* y los hijos de Charles Chaplin. De sus primeras introducciones cognoscibles figuran *The Damned Don't Cry* (Vincent Sherman, 1950) con Joan Crawford y *Rhubarb* (Arthur Lubin, 1951) junto a Ray Milland y Jan Sterling. Pero sin lugar a dudas, fueron los años sesenta los que lo cogieron en forma y si nunca fue propuesto para un Oscar secundario, en esa categoría se movía como pez en el agua contra las mezquindades de Hollywood y sus manipuladores. Su gran momento lo alcanzó en *Cool Hand Luke* (Stuart Rosenberg, 1967), aunque prefirieron nominar y entregárselo a George Kennedy muy por debajo de él en la cinta. Justificación: Kennedy no se aparta un solo instante de Paul Newman, se le hace imprescindible, no se cansa de decir y repetir muy clarito, es mi beibi, porque al querer tergiversarle la veta homosexual, lo convirtieron en un grandote torpe con *learning disability*. Ah, viles fariseos, ignorar a Strother Martin. ¿Y la brevedad de Anthony Quinn en *Lust for Life* (Vincente Minnelli, 1956)? ¿Y la insignificante bocanada de aire de Beatrice Straight en *Network* (Sidney Lumet, 1976) por no mencionar a Gloria Grahame en *The Bad and the Beautiful* (Vincente Minnelli, 1952) que ya fue mucho decir? Si algo hay de memorable en *Cool Hand Luke* y así lo recogen todos los libros de cine es el bocadillo de Strother Martin cuando dice «*Lo que nosotros tenemos*

aquí es un fallo en la comunicación», mucho más efectiva si se deja en su idioma original por boca de Martin con la vocecita tremebunda, plagada de insidia a lo Peter Lorre, *«What we've got here is... failure to communicate».* Mas fue en la pantalla chica donde Strother Martin recibió su mejor reconocimiento. En 1974 lo nominaron para un Globo de Oro por su papel al lado de James Stewart en la serie policial televisiva *Hawkins* (Robert Hamner, David Karp, 1973-74). La muerte lo sorprendió a los sesenta y un años trabajando con el guionista J.D. Feigelson en los diálogos de la película de suspenso y horror *Dark Night of the Scarecrow (*Frank De Felitta, 1981). Una de las memorables líneas del film (por la que siempre se menciona) se debe a su ingenio, *«El tiene 33 años, Sra. Ritter, él está físicamente maduro»,* refiriéndose al hijo retardado de Jocelyn Brando como el posible espantapájaros asesino. Strother Martin, una escoria de las praderas cada vez que aparecía en un oeste, trabajó seis veces con Paul Newman (y otras seis con John Wayne). A continuación recordamos los doce títulos para que aquellos consternados por el cine los tengan en su lista de «necesarias ver».

Trabajó con John Wayne en:

1. *The Horse Soldiers* (John Ford, 1959)
2. *The Man Who Shot Liberty Valance* (John Ford, 1962)
3. *McLintock!* (Andrew V. McLaglen, 1963)
4. *The Sons of Katie Elder* (Henry Hathaway, 1965)
5. *True Grit* (Henry Hathaway, 1969)
6. *Rooster Cogburn* (Stuart Millar, 1975)

Trabajó con Paul Newman en*:*

1. *The Silver Chalice* (Victor Saville, 1954)
2*. Harper* (Jack Smight, 1966)

3. *Cool Hand Luke* (Stuart Rosenberg, 1967)
4. *Butch Cassidy and the Sundance Kid* (Stuart Rosenberg, 1969)
5. *Pocket Money* (Stuart Rosenberg, 1972)
6. *Slap Shot* (George Roy Hill, 1977)

Sin olvidar los comienzos cuando apareció sin crédito en *The Asphalt Jungle* (John Huston, 1950) y *Kiss Me Deadly* (Robert Aldrich, 1955). Quiero estar ahí para la posteridad, repetía orgulloso. Strother Martin, por si alguien lo duda, está colado en *The Big Knife* (Robert Aldrich, 1955), *Attack* (Robert Aldrich, 1956), *Sanctuary* (Tony Richardson, 1961), *The Wild Bunch* (Sam Peckinpah, 1969) y *The Ballad of Cable Hogue* (Sam Peckinpah, 1970). Y en la televisión, invitado notable en programas de alto *rating* como las series de *Bonanza* y de *Baretta* (aquí con Robert Blake, todo un expediente negro de adulto). Qué señor de la escena y qué buen olfato el suyo. Por algo había sido campeón de buceo en su juventud y entrenador de tropas para aprender a sumergirse durante la Segunda Guerra Mundial.

Anexo 6.
A propósito de películas con temas de juicios.

En el 2007, el American Film Institute (AFI) hizo una selección polémica y muy discutida de las diez películas que ellos consideraban las mejores dentro del género de dramas judiciales y que debían ser preservadas como tesoros del patrimonio americano. Para ello definieron previamente el género como *«aquel en el cual un sistema judicial juega un papel crítico en la narrativa de la trama. Inocente hasta probar culpabilidad. Estas cuatro palabras inspiran historias donde el desenlace puede ser la diferencia entre la vida y la muerte. El drama inherente es el teatro de una sala de juicio –el acusado entra, el fiscal y la defensa exponen el caso y un jurado delibera– todo construido hasta llegar el momento de leer el veredicto».*

Las diez películas seleccionadas por orden de jerarquía fueron:

1. *To Kill a Mockingbird* (Robert Mulligan, 1962)
2. *12 Angry Men* (Sidney Lumet, 1957)
3. *Kramer vs. Kramer* (Robert Benton, 1979)
4. *The Verdict* (Sidney Lumet, 1982)
5. *A Few Good Men* (Rob Reiner, 1992)
6. *Witness for the Prosecution* (Billy Wilder, 1957)
7. *Anatomy of a Murder* (Otto Preminger, 1959)
8. *In Cold Blood* (Richard Brooks, 1967)
9. *A Cry in the Dark* (Fred Schepisi, 1988)
10. *Judgment at Nuremberg* (Stanley Kramer, 1961)

Pero como siempre hay un pero e inconformidad de no son todas las que están, a continuación se reproduce un listado de algunas que pudieron haber merecido el puesto de las incluidas anteriormente porque tenían el camino expedito

hacia el final glorioso. Hay muchas que no llegan a memorables, y en otras, con brevedad, el jurado y la corte juegan un papel clave en la trama. Para facilitar su ubicación en el contexto histórico aparecen en orden cronológico.

1. *The Cheat* (Cecil B. DeMille sin crédito, 1915)
2. *The Primrose Path* (Harry O. Hoyt, 1925)
3. *The Unholy Three* (Tod Browning, 1925)
4. *Chicago* (Frank Urson, 1927)
5. *La passion de Jeanne d'Arc* (Carl Dreyer, 1928)
6. *The Kiss* (Jacques Feyder, 1929)
7. *Piccadilly* (Ewald André Dupont, 1929)
8. *The Trial of Mary Dugan* (Bayard Veiller, 1929)
9. *His Captive Woman* (George Fitzmaurice, 1929)
10. *The Letter* (Jean de Limur, 1929)
11. *For the Defense* (John Cromwell, 1930)
12. *The Unholy Three* (Jack Conway, 1930)
13. *M* (Fritz Lang, 1931)
14. *The Lawyer's Secret* (Louis J. Gasnier/Max Marcin, 1931)
15. *The Last Mile* (Samuel Bischoff, 1932)
16. *The Trial of Vivianne Ware* (William K. Howard, 1932)
17. *State's Attorney* (George Archainbaud, 1932)
18. *Attorney for the Defense* (Irving Cummings, 1932)
19. *The Story of Temple Drake* (Stephen Roberts, 1933)
20. *Jealousy* (Roy William Neill, 1934)
21. *Judge Priest* (John Ford, 1934)
22. *The Secret Bride* (William Dieterle, 1935)
23. *Mutiny on the Bounty* (Frank Lloyd, 1935)
24. *Circumstantial Evidence* (Charles Lamont, 1935)
25. *Fury* (Fritz Lang, 1936)
26. *The Case Against Mrs. Ames* (William A. Seiter, 1936)

27. *Disorder in the Court* (Jack White como Preston Black, 1936)
28. *The Life of Emile Zola* (William Dieterle, 1937)
29. *It Could Happen to You* (Phil Rosen, 1937)
30. *Madame X* (Sam Wood, 1937)
31. *They Won't Forget* (Mervyn LeRoy, 1937)
32. *The Jury's Secret* (Edward Sloman, 1938)
33. *Mr. Smith Goes to Washington* (Frank Capra, 1939)
34. *Grand Jury Secrets* (James P. Hogan, 1939)
35. *Young Mr. Lincoln* (John Ford, 1939)
36. *Slightly Honorable* (Tay Garnett, 1940)
37. *The Lady in Question* (Charles Vidor, 1940)
38. *Convicted Woman* (Nick Grinde, 1940)
39. *All This, and Heaven Too* (Anatole Litvak, 1940)
40. *Night of January 16th* (William Clemens, 1941)
41. *The Trial of Mary Dugan* (Norman Z. McLeod, 1941)
42. *Blossoms in the Dust* (Mervyn LeRoy, 1941)
43. *The Talk of the Town* (George Stevens, 1942)
44. *The Courtship of Andy Hardy* (George B. Seitz, 1942)
45. *Just Off Broadway* (Herbert I. Leeds, 1942)
46. *Roxie Hart* (William A. Wellman, 1942)
47. *The Ox-Bow Incident* (William A. Wellman, 1943)
48. *Man of Courage* (Alexis Thurn-Taxis, 1943)
49. *The Missing Juror* (Budd Boetticher, 1944)
50. *None Shall Escape* (André de Toth, 1944)
51. *See My Lawyer* (Edward F. Cline, 1945)
52. *Circumstancial Evidence* (John Larkin, 1945)
53. *Bewitched (*Arch Oboler, 1945)
54. *Criminal Court* (Robert Wise, 1946)
55. *The Man Who Dared* (John Sturges, 1946)
56. *Boomerang (*Elia Kazan, 1947)
57. *The Paradine Case* (Alfred Hitchcock, 1947)
58. *They Won't Believe Me* (Irving Pichel, 1947)
59. *Dishonored Lady* (Robert Stevenson, 1947)
60. *A Woman's Vengeance* (Zoltan Korda, 1947)

61. *The Accused* (William Dieterle, 1948)
62. *The Lady From Shanghai* (Orson Welles, 1948)
63. *Joan of Arc* (Victor Fleming, 1948)
64. *Johnny Belinda* (Jean Negulesco, 1948)
65. *I, Jane Doe* (John H. Auer, 1948)
66. *Call Northside 777* (Henry Hathaway, 1948)
67. *The Return of October* (Joseph H. Lewis, 1948)
68. *An Act of Murder* (Michael Gordon, 1948)
69. *Adam's Rib* (George Cukor, 1949)
70. *Knock on Any Door* (Nicholas Ray, 1949)
71. *Intruder in the Dust* (Clarence Brown, 1949)
72. *Impact* (Arthur Lubin, 1949)
73. *The Judge* (Elmer Clifton, 1949)
74. *Justice est faite/Justice is Done* (André Cayatte, 1950)
75. *Perfect Strangers* (Bretaigne Windust, 1950)
76. *Hunt the Man Down* (George Archainbaud, 1950)
77. *Rashomon (*Akira Kurosawa, 1950)
78. *The Unknown Man* (Richard Thorpe, 1951)
79. *M (*Joseph Losey, 1951)
80. *The People Against O'Hara* (John Sturges, 1951)
81. *Storm Warning* (Stuart Heisler, 1951)
82. *Les Deux Verites/The Temptress* (Antonio Leonviola, 1952)
83. *The Sellout* (Gerald Mayer, 1952)
84. *Seminole* (Budd Boetticher, 1953)
85. *Count the Hours* (Don Siegel, 1953)
86. *I Confess* (Alfred Hitchcock, 1953)
87. *The Caine Mutiny* (Edward Dmytryk, 1954)
88. *Dial M For Murder* (Alfred Hitchcock, 1954)
89. *L'affaire Maurizius* (Julien Duvivier, 1954)
90. *The Court-Martial of Billy Mitchell* (Otto Preminger, 1955)
91. *Court Martial/Carrington V. C.* (Anthony Asquith, 1955)
92. *Trial* (Mark Robson, 1955)

93. *Tight Spot* (Phil Karlson, 1955)
94. *The Girl in the Red Velvet Swing* (Richard Fleischer, 1955)
95. *Illegal* (Lewis Allen, 1955)
96. *The Rack* (Arnold Laven, 1956)
97. *3 for Jamie Dawn* (Thomas Carr, 1956)
98. *Written on the Wind* (Douglas Sirk, 1956)
99. *Beyond a Reasonable Doubt* (Fritz Lang, 1956)
100. *Paths of Glory* (Stanley Kubrick, 1957)
101. *Saint Joan* (Otto Preminger, 1957)
102. *Time Limit* (Karl Malden, 1957)
103. *Peyton Place* (Mark Robson, 1957)
104. *The Tattered Dress* (Jack Arnold, 1957)
105. *The Wrong Man* (Alfred Hitchcock, 1957)
106. *Three Brave Men* (Philip Dunne, 1957)
107. *Until They Sail* (Robert Wise, 1957)
108. *Les Girls* (George Cukor, 1957)
109. *Valerie* (Gerd Oswald, 1957)
110. *Les sorcières de Salem/The Crucible* (Raymond Rouleau, 1957)
111. *I Want to Live!* (Robert Wise, 1958)
112. *The Case of Mrs. Loring/A Question of Adultery* (Don Chaffey,1958)
113. *I Accuse!* (José Ferrer, 1958)
114. *The World Was His Jury* (Fred F. Sears, 1958)
115. *Compulsion* (Richard Fleischer, 1959)
116. *The Last Mile* (Howard W. Koch, 1959)
117. *Libel* (Anthony Asquith, 1959)
118. *The Young Philadelphians* (Vincent Sherman, 1959)
119. *The Wreck of the Marie Deare* (Michael Anderson, 1959)
120. *The Story on Page One* (Clifford Odets, 1959)
121. *Crack in the Mirror* (Richard Fleischer, 1960)
122. *The Bramble Bush* (Daniel Petrie, 1960)
123. *Inherit the Wind* (Stanley Kramer, 1960)

124. *Sergeant Rutledge* (John Ford, 1960)
125. *The Trials of Oscar Wilde* (Ken Hughes, 1960)
126. *La Vérité/The Truth* (Henri-Georges Clouzot, 1960)
127. *Town Without Pity* (Gottfried Reinhardt, 1961)
128. *Sanctuary* (Tony Richardson, 1961)
129. *Mutiny on the Bounty* (Lewis Milestone, 1962)
130. *The Trial* (Orson Welles, 1962)
131. *Man in the Middle/The Winston Affair* (Guy Hamilton, 1964)
132. *A Man for All Seasons* (Fred Zinnemann, 1966)
133. *Madame X* (David Lowell Rich, 1966)
134. *Zigzag* (Richard A. Colla, 1970)
135. *Jury of One/Verdict* (André Cayatte, 1974)
136. *The Trial of Billy Jack* (Tom Laughlin, 1974)
137. *Judgement: The Court Martial of Lt. William Calley* (Lee Bernhardi, Stanley Kramer, TV 1975)
138. *Grand Jury* (Christopher Cain, 1977
139. *... And Justice for All* (Norman Jewison, 1979)
140. *The Onion Field* (Harold Becker, 1979)
141. *Breaker Morant* (Bruce Beresford, 1980)
142. *Gideon's Trumpet* (Robert L. Collins, TV 1980)
143. *Madame X* (Robert Ellis Miller, TV 1981)
144. *In the King of Prussia* (Emile de Antonio, 1982)
145. *A Soldier's Story* (Norman Jewison, 1984)
146. *The Bounty* (Roger Donaldson, 1984)
147. *Jagged Edge* (Richard Marquand, 1985)
148. *Mesmerized/My Letter to George* (Michael Laughlin, 1986)
149. *Suspect* (Peter Yates, 1987)
150. *Nuts* (Martin Ritt, 1987)
151. *The Accused* (Jonathan Kaplan, 1988)
152. *Illegally Yours* (Peter Bogdanovich, 1988)
153. *Judgment in Berlin* (Leo Penn, 1988)
154. *True Believer* (Joseph Ruben, 1989)
155. *Physical Evidence* (Michael Crichton, 1989)

156. *Music Box* (Costa-Gavras, 1989)
157. *Reversal of Fortune* (Barbet Schroeder, 1990)
158. *Presumed Innocent* (Alan J. Pakula, 1990)
159. *Class Action* (Michael Apted, 1991)
160. *The Conviction* (Marco Bellocchio, 1991)
161. *Defenseless* (Martin Campbell, 1991)
162. *JFK* (Oliver Stone, 1991)
163. *My Cousin Vinny* (Jonathan Lynn, 1992)
164. *Judgment* (William Sachs, 1992)
165. *Guilty as Sin* (Sidney Lumet, 1993)
166. *Philadelphia* (Jonathan Demme, 1993)
167. *Sommersby* (Jon Amiel, 1993)
168. *In the Name of the Father* (Jim Sheridan, 1993)
169. *The Client* (Joel Schumacher, 1994)
170. *Trial by Jury* (Heywood Gould, 1994)
171. *Indictment–The McMartin Trial* (Mick Jackson, 1995)
172. *Jury Duty* (John Fortenberry, 1995)
173. *Murder in the First* (Mark Rocco, 1995)
174. *The People vs. Larry Flint* (Milos Forman, 1996)
175. *Time to Kill* (Joel Schumacher, 1996)
176. *Primal Fear* (Gregory Hoblit, 1996)
177. *Sleepers* (Barry Levinson, 1996)
178. *The Crucible* (Nicholas Hytner, 1996)
179. *Ghost of Mississippi* (Rob Reiner, 1996)
180. *The Juror* (Brian Gibson, 1996)
181. *Devil's Advocate* (Taylor Hackford, 1997)
182. *The Rainmaker* (Francis Ford Coppola, 1997)
183. *Red Corner* (Jon Avnet, 1997)
184. *Night Falls on Manhattan* (Sidney Lumet, 1997)
185. *Amistad* (Steven Spielberg, 1997)
186. *A Civil Action* (Steven Zaillian, 1998)
187. *The Insider* (Michael Mann, 1999)
188. *Erin Brockovich* (Steven Soderbergh, 2000)
189. *Rules of Engagement* (William Friedkin, 2000)
190. *Legally Blonde* (Robert Luketic, 2001)

191. *Return to Innocence* (Rocky Costanzo, 2001)
192. *Judgement* (André van Heerden, 2001)
193. *High Crimes* (Carl Franklin, 2002)
194. *Chicago* (Rob Marshall, 2002)
195. *Black and White* (Craig Lahiff, 2002)
196. *Runaway Jury* (Gary Fleder, 2003)
197. *The Passion of the Christ* (Mel Gibson, 2004)
198. *The Exorcism of Emily Rose* (Scott Derrickson, 2005)
199. *Find Me Guilty* (Sidney Lumet, 2006)
200. *Michael Clayton* (Tony Gilroy, 2007)
201. *Death Sentence* (James Wan, 2007)
202. *The Girl Who Kicked the Hornet's Nest* (Daniel Alfredson, 2009)
203. *Beyond a Reasonable Doubt* (Peter Hyams, 2009)
204. *Conviction* (Tony Goldwyn, 2010)
205. *The Lincoln Lawyer* (Brad Furman, 2011)
206. *The Conspirator* (Robert Redford, 2011)

Una sugerencia apropiada:

Si alguien que nunca ha visto una película de Paul Newman preguntara por dónde empezar y a la vez terminar para hacerse un juicio imparcial del actor, ¿qué se le recomendaría? Con los ojos cerrados, *Cat on a Hot Tin Roof* (Richard Brooks, 1958), no busquen ninguna otra. Inspirada en la provocativa obra de teatro de Tennessee Williams sobre la mendacidad, la sexualidad desviada y el olor nauseabundo que nace de lo más profundo del Deep South, aquí, con una magia desafiante, Richard Brooks y el equipo completo de actores incluyendo a los niños logran de principio a fin una velocidad de actuación fuera de serie. Paul Newman como el fracasado Brick, todavía eres un infante mental con treinta años le dice el padre; y Elizabeth Taylor, inigualable como Maggie la gata consiguen sendas nominaciones al Oscar. Newman se luce no como un actor de cine, sino en su verdadero medio, el teatro, donde fiel al personaje que interpreta lo cuida detalle por detalle para que no se le escape ningún manierismo a los que estuvo viciado en casi toda su posterior carrera. Su Brick es producto de la actuación y del Actors Studio y le queda estupendo, con su pata enyesada que el médico le manosea en un acto, hoy en día. de deliberado fetichismo a más de cincuenta años de su estreno. Esta película está manejada como cine y como puesta en escena, algo muy raro de conseguir con las obras de teatro. Jamás se podrá decir que ha envejecido, de aquí que sea tan representativa de ese gran señor que fue Paul Newman, que siendo fiel al método que lo formó desplazó la actuación de adentro hacia afuera comunicando las emociones que realmente sentía y dándole al público un sentido de vida, si parodiamos las palabras de Tennessee Williams cuando vio el film. Lo que nunca se ha dicho es que detrás de la cámara se contrapunteó la inestimable belleza femenina de Elizabeth Taylor con la masculina de Paul Newman, a este hombre hay que venderlo como una cosa hermosa, y los dos se ajustaron a la perfección a este experimento diabólico. El público salió del cine doblemente agradecido y doblemente trastornado.

www.ingramcontent.com/pod-product-compliance
Lightning Source LLC
Chambersburg PA
CBHW020728180526
45163CB00001B/154